한국 현대회화의 발자취

한국 현대회화의 발자취

서성록 지음

문예출판사

책을 내면서

이 책은 고희동이 일본에 유학하여 서양화를 들여온 시기에서부터 근래의 키치까지 우리 나라 현대 회화의 전모를 망라하고 있다. 전체적으로 각 시대의 중추적인 미술 흐름에 관한 설명과 함께 주요 작가와 작품을 소개했다.

차례를 체계적으로 나누지는 않았다. 대신 시대순으로 제기된 중요한 토픽들을 골라 순서대로 설명해갔다. 인위적으로 몇몇 개념을 설정하여 그 주제에 꿰어 맞추기보다 자연스럽게 시대 흐름을 쫓아가면서 그 시대의 미술과 상황을 점검하려고 했다.

한국의 20세기는 불행과 격변으로 점철된다. 일본의 식민 통치, 해방되기가 무섭게 분단의 비극이 찾아왔고, 서로 다른 이데올로기를 지닌 좌우익 진영의 맞섬과 부딪침이 있었으며 이어 피비린내 나는 한국전쟁, 힘겨운 전후 복구, 4·19와 5·16의 소용돌이, 가난과 궁핍, 산업화와 눈부신 경제 성장, 군사 독재, 그에 맞선 민주화 항쟁, 문민 정부 수립, 국가가 도산에 처할 뻔한 충격, 지금도 계속 중인 북한의 핵 위협 등 실로 숨돌릴 틈이 없었다.

한국만치 온갖 시련과 파란을 겪은 나라도 드물 것이다. 하나도 견디기 힘든 사건들을 짧은 기간 동안 진저리나게도 치렀다. 물론 그런 먹구

름이 미술계에 들이닥쳤음은 두말할 것도 없다.

일제 시대에는 전통 회화가 쇠퇴하고 일본화풍이 만연했으며 서양화도 일본의 절충적 인상파 및 일본인 비위에 맞춘 향토 소재주의로 빈축을 샀다. 제2차 세계대전이 막바지에 달하던 시기에는 '총후미술'이니 '결전미술'이니 해서 전쟁을 미화, 호도하는 선전물로 이용을 당하기도 했다.

광복 후 이념 대립은 좌익 미술인들의 월북으로 연결되었고, 또 일부 작가는 자유를 찾아 남하했다. 북녘에 처자를 두고 내려온 화가들은 가족과의 생이별, 낯선 환경의 적응이라는 고초를 겪어야 했다.

한국전쟁 뒤에는 소위 6·25 세대를 중심으로 추상 미술이 펼쳐졌는데, 이는 청춘을 살육의 전쟁터에서 보낸 사람들이 자신들의 비애와 전쟁 공포의 울분을 토로하는 역사적 증언의 성격이 짙었다. 4·19, 5·16의 소용돌이 때에는 낙후된 아카데미즘을 혁신적인 아방가르드로 대체하려는 움직임이 곳곳에서 일어났다. 때마침 불고 있던 국전에 대한 반성 운동과 더불어 아방가르드 운동은 상승세를 탔다. 가두전(街頭展), 연립전, 재야 작가들을 상대로 한 민전, 그리고 동양화 부문의 수묵 추상 운동 등은 이러한 맥락에서 이해할 수 있다.

1970년대에는 일군의 작가들을 중심으로 모노크롬 회화가 꽃을 피워 담백하고 수수한 미의식을 현대 회화에 접목시키는 데에 성공한다. 이것은 아직 미술이 제대로 사회에 뿌리 내리지 못한 척박한 땅에서 거둔 의미 있는 수확이었다. 어느 국제 무대에 내놓아도 손색이 없을 만큼 출중한 미적 모델을 가지게 되었을 뿐만 아니라 이전까지 생소하게 여겨졌던 현대 미술을 고유한 조형의 천착으로 풀어가면서 우리 미술에서 가장 주목되는 시기를 열었다.

그러나 수확 못지않게 부작용도 뒤따랐다. 현대 미술이 가파르게 치닫는 사이 외국의 조류(潮流)가 충분히 연구되지 않은 채 수용되어 후유증을 낳기도 했다. 난삽한 개념 미술, 극단의 실험 미술, 집단 획일주의가 그렇다. 오랜 기간 서양에서 이룩한 미술을 단기간에, 그것도 정확한 이해 없이 받아들이는 과정에서 생긴 문제였다.

이러한 외래 사조의 부작용은 1980년대 들어 민족 미술을 불러일으켜 현대 미술에 대한 비판과 아울러 형상 미술의 재기(再起)를 가져왔다. 민족 미술이 현실 참여의 기틀을 마련했다면, 극사실 계열의 작가들은 일상의 사태(事態)에 주목하고 그리는 것을 통해 모처럼 만에 일루전(illusion)을 회복시켰다. 또한 수묵화 운동은 전통 회화의 속성을 필법과 묵법 가운데서 찾아 현대화시키려고 했다.

그러나 20세기 말에 들어서면 상황은 급격히 나빠진다. 일군의 젊은 미술인들은 예술의 독특성을 지워버리고 단순히 문화의 영향력을 반영하는 데 전전긍긍한다. 대중 문화 또는 상업적인 이미지를 여과 없이 기용하거나 기괴함과 잔혹을 탐닉하거나 관음증을 동원하는 등 '문화의 병리학'을 드러냈다. 이들은 진지한 예술에 대해서는 지나치게 엄정하나 환락, 몸, 욕망, 신비주의에 대해서는 지나치게 관용적이다. 이 시기 방향과 판단을 잃은 문화가 지배력을 행사했다.

이 책은 대학에서 한국 미술사를 강의하면서 지난 10년 동안 틈틈이 연구해온 결과물이다. 때마침 안식년을 얻어 피일차일 미루어오던 원고를 차분히 책상에 앉아 마무리짓게 되었다. 처음에는 1994년에 출판한 《한국의 현대미술》 수정판을 낼 계획이었으나 손질할 부분이 많아 아예 신간을 내기로 하고 몇 부분을 제외하고는 새로 글을 썼다. 따라서 《한국의 현대미술》 후속으로 기획했으나 전혀 새로운 책이 되었다.

이 책을 쓰면서 몇 가지 기준을 마련했다.

첫째, 미술의 역사는 작품의 역사이니 만치 작품에 관한 이야기에 유의했다. 과거의 미술가든 현재의 미술가든 작품으로 말한다. 작품 없는 미술이란 상상할 수 없다. 이 책에서는 미술가의 작품과 스타일, 그리고 작품 형성 배경을 기술하려고 했다. 화려한 경력이나 겉치레보다 평생 동안 남긴 작품이 작가를 말해준다는 것을 확인하게 된다.

둘째, 시대 흐름과 병행하여 관찰했다. 미술이 반드시 현실의 지진계는 아니지만 어느 정도 시대의 '정신적 기온(氣溫)'을 반영하는 것이 사실이다. 한때는 일본에 예속되어 침잠된 상태에 놓여 있기도 했고, 해방 직후에는 '좌파 이데올로기를 위한 전단(傳單)'으로 추락하기도 했다. 전후 뜨거운 추상 작가들은 사회의 부조리, 동족상잔의 비극을 격렬한 몸짓으로 토해내기도 했다. 국전의 아카데미 미술가들은 군부 독재 치하에서 구상화에 몸을 숨겼는가 하면 민중 미술에서는 민주화 운동을, 그리고 일체의 권위 구조와 위계 질서에 도전한 20세기 말의 키치 작가들은 자신의 설익은 발언을 거리낌없이 쏟아냈다.

셋째, 한 시대의 미술을 그 가치 여부와 관련하여 판단했다. 이 점은 특히 관객을 아랑곳하지 않는 전위 운동이나 '첨단(尖端)'만을 편식하는 현대 미술에 적용되었다. 전문가들조차도 '예술의 종말'을 운운할 정도로 기본적인 가치가 극도로 저하되고 파산 국면에 이르게 되었으며 참다운 인간성을 저해하는 행위들이나 자신의 창작 권리에만 사로잡혀 수용자의 감상 권리에는 도통 무관심한, 아직도 허망한 '낭만주의 신화'에 사로잡힌 현상들의 문제에 대해 지적했다.

넷째, 이 책에서는 한국 회화의 흐름을 추적하기 위해 미술 운동을 주도한 단체 활동이나 당시의 동향을 짐작할 수 있는 주요 전람회를 중

점적으로 다뤘다. 한국 미술을 포괄적으로 다루다 보니 이름이 누락된 미술가가 있을 것이다. 특히 어느 단체에 속하지 않고 개인적으로 작품 활동을 한 작가의 경우가 그러하다. 지은이가 과문한 탓으로 한국 현대 회화를 빛낸 미술들이 모두를 일일이 수렴하지 못했다. 이 책에 언급된 작가 외에도 얼마든지 값진 성과를 낸 미술가들이 있음을 알아주기 바란다.

이 책이 나오기까지 필자에게 영향을 준 두 분의 선생님이 계시다. 1997년 작고하신 이일 선생님과 40년 이상 화단 일선에서 왕성하게 활동을 하고 계신 오광수 선생님이다. 두 분께 배운 것은 손으로 꼽을 수 없을 정도다. 두 분 모두 우리 '나라 현대 회화에 관하여 훌륭한 저작과 평문을 남겼을 뿐만 아니라 현대 회화의 이론가로서 뚜렷한 족적을 남겼다. 이일 선생님과 오광수 선생님을 만난 것 자체가 내게 큰 행운이었다. 두 분의 반절이라도 따라가고 싶은 게 나의 바람이지만 언제나 뜻대로 되지 않음을 깨달으면서, 시대의 미술 눈금을 정확히 파악하고 아울러 작품을 읽어내는 안목이 얼마나 탁월한지 실감하게 된다. 이 책을 저술할 수 있게 도움을 주신 선생님들께 이 자리를 빌려 감사를 드린다.

끝으로, 출판을 선뜻 허락해주신 문예출판사 전병석 사장님께 감사 드리고, 반복되는 교정을 참으면서 모든 성의를 다해준 이금숙 편집장님을 비롯하여 편집부 여러분, 처음부터 끝까지 원고를 읽어준 강지영 씨, 그리고 수화의 도판 사용을 허락해준 환기미술관 박미정 관장님에게 감사드린다.

이 글을 읽는 분들에게 하나님의 축복과 은혜가 넘치기를 바란다.

서성록

차례

II │ 신민화의 비탈길에서

III │ '신감각' 회화를 꿈꾸며

VI | 현대 미술, 여러 갈래로 뻗어가다

VII | 평면 속으로

VIII ｜ 다양과 확산

I

신미술 도입

우리의 근대

1876년 개항으로 조선은 세계 자본주의 경제의 한 고리로 편입되었고, 이후 급속한 변화의 소용돌이에 휘말려들었다. 이제껏 고립과 폐쇄 정책을 펴왔던 조선은 더 이상 세계사의 도도한 물줄기에서 벗어나 존재할 수 없게 되었다.

그러나 문제는 국제 사회에 강제로 편입되었다는 점과 또 국제 사회에서 조선에 부여된 지위가 종속적이었다는 점이다. 국내외적으로 어느 것 하나 우리에게 유리한 것이 없었다. 더욱이 불평등 조약인 을사늑약 체결로 말미암아 국권을 빼앗기고 세계 무대에서 정당한 시민권조차 행사하지 못하게 되는 암담한 처지에 놓였다. 바깥에서는 약육강식의 논리가 적용되고 있는데 안타깝게도 안에서는 국제 정세를 전혀 파악하지 못했고, 더욱이 무능력한 지도층은 권력 다툼을 일삼아 조정을 파행 운영하여 국가 위기에 제대로 대처하지 못했다. 이로써 조선은 너무나도 혹독한 대가를 치러야 했다.

그 후 신문화를 받아들이지만 그것은 사실 일본의 강압에 의해 마지못해 한 것이었고, 그마저도 일본식으로 변형되어 있었다. 이 점은 나중에 자세히 설명하게 될 것이므로 생략하기로 한다. 다만 이와 관련하여 짚고 넘어갈 부분이 있다면, 그것은 일본 문화가 잠식해 들어왔다는 점이다. 특히 가뜩이나 기반이 취약한 전통 회화에 근대화된 일본화풍이 침윤해옴으로써 전통 예술은 꼼짝없이 수모를 당해야 했다.

중국 화보를 본뜨거나 스승의 그림을 아무런 생각 없이 베껴 그리던 전통 화가들은 일본에서 밀려온 화풍, 곧 카메라로 포착한 듯한 생생한 인물화와 산수화, 그리고 화려한 채색화에 차츰 말려들었다. 무방비 상태였던 전통 회화는 돌이킬 수 없는 나락에 떨어졌고 일본이 물러간 뒤에도 이를 고치기 위해 숱한 고생을 해야 했다.

일본의 강점 아래서 근대 초기의 미술가들은 변화된 상황에 적응하기 어려웠다. 고희동은 서양화를 전공했지만 원래 공부했던 동양화로 돌아갔고, 장래가 촉망되던 김관호는 절필을 했고, 김찬영, 나혜석 역시 그림을 중도에 포기했다. 부유한 가정에서 자라나 도쿄미술학교에서 서양화를 전공한 이종우 역시 외부 활동을 적극적으로 하지 않았다.

신문화는 흥밋거리는 되었을지언정 옛날부터 내려오던 천기(賤技) 사상을 떨쳐버릴 수 없었다.

옛날에는 말할 것도 없거니와 현재에도 미술 공부를 한다고 하면 '못난 자식, 무엇을 못 해서 환쟁이 노릇을 한담!' 이것이 젊은이들이 공부하는 미술에 대한 늙은이들의 태도다. 그리고 조선을 통틀어 놓고 미술 전람회가 있다 하여도 보러가는 사람조차 별로 없고, 있다 하여도 그 미술적 가치를 알고 찬미할 만한 눈을 가진 사람이 과연 몇 사람일까 의심한다.[1]

고희동이 귀국한 뒤 남긴 기록에는 당시 사람들의 문화 의식을 짐작케 해주는 구절이 있다.

1 〈조선 반도가 가진 여류 미술가에게〉, 《시대일보》, 1926. 5. 16.

본국에 돌아와서 스케치 박스를 메고 교외에 나가면 보는 사람들이 모두가 다 엿장수이니 담배장수이니 하고, 어떤 친구들은 말하기를 '애를 써서 돈을 들이고 객지에서 고생을 해가면서 저 짓은 아니 배우겠네. 점잖지 못하게 고약도 같고 닭의 똥도 같은 것을 바르는 것을 무엇이라고 배우느냐'고까지 시비하듯 하는 이도 있었다.[2]

예술에 대한 냉대와 무관심은 사실 미술 전반에 걸친 것이었다. 서양화에 호기심을 품었던 사람들도 일부 있었으나, '신기한 잔재주'쯤으로 여겼던 것 같다. 이 같은 풍조는 고희동에게만 적용된 예외적인 상황이 아니었다.

이러한 풍조로 인해 가장 애를 먹은 사람들은 물론 미술가들이다. 사회 여건이 채 조성되기도 전에 미술계에 뛰어든 그들은 낙담한 나머지 적극적으로 예술 작품을 생산하지 못했다.

또 재능 있는 미술가들이 나오기는 했으나 그 등용문이 총독부가 주최한 '선전'이었다는 이유 때문에 억울하게 비판을 받는 경우도 있었다. 그런가 하면 선전에서 특선을 받고 심사위원이 된, 이른바 선전의 '특혜'를 누린 사람들은 총독부에 협력했다는 이유로 손가락질을 받았다. 이나저나 이 시대의 미술가들은 난처한 처지에 빠졌다. 어두운 역사를 가진 민족의 불행이 아닐 수 없다.

원인을 제공한 주체는 엄밀히 따지고 보면 일제의 침략이었으나 그 점을 간과하고 동족끼리 치고 받는 일이 종종 일어났다. 친일을 했다면 그 소행은 비난받아 마땅하지만 인적 청산만으로 모든 문제가 속 시원

2 고희동, 〈나와 서화협회 시대〉, 《신천지》, 1935. 2, p. 52.

히 해소되는 것은 아니다. 그 외에도 해결되지 않고 대물림되어오는 미술 교육의 폐해, 암암리에 스며든 일본 미술의 잔재들, 미술에 대한 그릇된 사고 등의 문제가 산적해 있다. 인적 청산과 더불어 이러한 문제들에 구조적으로 접근하지 않는 한 완전한 의미에서의 식민지 청산, 일본 극복은 가능하지 않다. 뿐만 아니라 미래 지향적 시각에서 관찰하는 일 또한 중요하다. 또다시 나라를 빼앗기는 아픔을 되풀이하지 않으려면 철저한 반성 못지않게 국력 신장과 함께 문화 수준과 '예술 지수'를 높이는 종합적인 대책을 강구해야 한다. 그래야만 국내 기반은 취약한 채 나라를 세계화하려 했던 19세기 개화파의 전철을 답습하지 않을 수 있다. 강력한 국력으로 문화의 외피를 단단하게 감쌀 때 어떤 외부의 도전에도 당당하게 맞설 수 있게 될 것이다.

우리의 근대는 불행하게 찾아왔지만, '자율적 근대화'의 모색 과정을 18세기 실학 사상에서 찾아볼 수 있다. 근대를 중세 봉건 사회에서 탈피하여 현대와 가장 유사한 생활 형태를 이룩한 시대라고 볼 때, 그 특징은 첫째 인간 존중, 둘째 과학적 기술 문명, 셋째 경제적으로는 자본주의의 채택, 넷째 시민 사회의 대두로 손꼽을 수 있을 것이다. 그리고 이와 같은 특징들을 조선조 실학파에 대입시켜보면 흥미로운 결과가 나온다. 국학으로 발전시켜 심성론을 중시한 인간론, 중상학파의 북학파에서 역점을 둔 과학적 기술 문화, 조선 후기 사회의 긍정적 측면으로 논증되었으나 사상사적 접맥이 이루어지지 않은 자본주의, 중인 계층이 새로운 계층으로 부상한 시민 사회 등이 북학파에서 본격 거론된 바 있다. 비록 병인양요나 신미양요 등을 겪으면서 서세동점(西勢東漸)의 거센 물결을 돌려놓을 수는 없었더라도, 이러한 사실은 근대화를 위한 자생적 몸짓을 보여준다.[3]

문화적으로는 이러한 분위기에 동승하여 판소리, 한글 소설, 풍속화의 발달과 민화의 출현, 실경 산수의 대두 등 대중화 경향과 함께 모든 분야에서 조선 고유화 현상이 나타났다. 말하자면 실학 사상을 바탕으로 하고 여기에 서양 근대 문화가 효과적으로 접목됨으로써 자율적인 문호 개방과 근대 민족 국가가 성립되는 모습을 볼 수 있는 터이다. 민화의 출현으로 서민 문화를 창출시켰다면, 풍속화의 발달은 서민의 문화 생활을 향상시켰다. 조선 후기의 문화계는 종전의 사대부 중심 문화를 벗어나기에 충분한 조건을 갖추고 있었다.

이와 함께 겸재 정선의 진경 산수는 조선 고유 문화를 이룩하는 단계에 들어섰다. 정선은 중국 화보의 모사 및 모방 단계에서 탈피하여 조선의 산하, 강토를 사생하는 국토애를 선보였다. 소재적 측면에서가 아니더라도 "자신이 속해 있는 당대의 전경과 사상을 대상으로 한다는 것은 분명히 보편적 가치로서의 이상미인 관념 산수의 틀을 벗어난다는 것을 의미한다."[4] 그리하여 전국 어디서나 볼 수 있는 바위산을 명암의 대비로, 또는 수직 준법(皴法)으로 조선 산수화에 필요한 진경 산수를 발견해낼 수 있었다.

우리의 근대적 자각은 조선 중기부터 싹트고 있었으나 19세기로 들어오면서 급속한 사회 구조의 변모에 따라 심각한 타격을 입고 위축되었다. 그리하여 사실상 19세기 이후의 근대적 진척에 아무런 영향도 미치지 못하게 되었다.

3 정옥자, 《조선 후기 역사의 이해》, 일지사, 1993, p. 160.
4 오광수, 〈우리 미술에 있어서의 근대와 근대주의〉, 《한국현대미술의 흐름》 (석남 이경성 선생 고희기념논총), 1988, p. 96.

그 원인은 과연 어디에 있을까? 한국 역사의 내부적 필연성으로 볼 것인가, 아니면 외세의 우발성에 돌릴 것인가? 강력한 여론 수도 집단이었으면서도 근대성에 대한 전면적 비판과 투쟁을 전개하여 근대성 수용을 지체시킨 유림 세력, 극심한 세계의 재편 과정 속에서 외국 문화에 적절하게 대응하지 못한 무력한 지식인, 그리고 약육강식의 제국주의 논리로 문치 국가 조선조를 집어삼킨 일본 등 그 어느 것도 국익에 도움을 줄 만한 것은 없었다. 일본 지도층이 메이지 유신을 통해 자주적 근대화의 길을 열고 있었을 때 조선 지도층은 개항과 근대화에 격렬하게 저항했고 어떤 능동적인 수습책도 내놓지 못하는 무능함을 보였다. 그리하여 근대의 자율적 생성은 그 싹을 틔워보기도 전에, 대한제국의 주권과 외교권을 빼앗고 노예로 삼아버린 악랄한 제국주의 책략에 막혀버리고 말았던 것이다.

서양화의 도입

서양화가 한반도에 처음 알려진 것은 17세기 병자호란(1636) 직후 볼모로 청나라에 끌려갔던 소현세자가 귀국할 때(1645) 베이징에서 신부인 아담 샬(Joannes Adam Schall Von Bell 1591~1666)을 통하여 천주교 교리책을 포함한 천주상 그림을 얻어 갖고 오면서부터라고 알려져 있다.[5] 독일 태생으로 예수회에 속해 있던 아담 샬은 마테오리치 신부와 함께 중국 초기 선교사로 활동하여 선교 및 학문 보급에 기여했다. 소현

5 최남선, 《조선상식문답 속편》, 동명사, 1947, pp. 392~94.

세자는 귀국할 때 선물로 받은 천문, 산학, 성교정도(聖敎正道), 천주상 등 각종 기독교 물품들을 기증받아 들여왔다. 천주교의 도입과 함께 자연스럽게 교회 미술을 중심으로 한 서양 미술이 전래되었다.

부친을 따라 베이징에 갔던 이승훈이 프랑스 신부에게 세례를 받고 1784년에 한국에 돌아왔는데, 이승훈은 이때 성경 외에 천주화상, 그리스도 초상화, 십자가상, 묵주 등을 가져와 많은 사람에게 공개하고 그것들을 조선에서 전도와 교회 장식용으로 사용했다. 이승훈이 받아온 미술품은 천에 그린 유채화였거나 두꺼운 종이에 찍은 채색 판화였을 것이다. 이와 같이 한국 근대 미술은 교회에서 가져온 여러 성물(聖物), 특히 상본(像本)들을 소개함으로써 시작되었다.[6]

그러다가 청의 기술 문명을 도입하려던 정책과 함께 서양화는 '태서화(泰西畫)', '양화(洋畵)', '서양국화(西洋國畵)', '서국화(西國畵)', '암화(菴畵)' 등 여러 이름으로 불리면서 소개되기 시작했다고 볼 수 있다. 실학자들 사이에서 서학에 대한 관심이 고조되면서 서양화 역시 그 사실적·합리적 수법 때문에 호기심을 샀던 것 같다.

실학자 이익은 "근년에 연행사(燕行史)로 갔다 온 사람들이 '서국화(西國畵)'를 갖고 온 것이 많다"[7]고 하여 그에 대한 관심을 기록으로 남겼는데, 그 관심은 주로 "원근과 바르고 기운 것과 고하의 차이를 관조해야만 물상을 그대로 그릴 수 있"[8]다는 서양화 특유의 진형(眞形) 묘사

6 이구열, 《교회와 역사》, 서울, 한국교회사연구소, 1982, p. 28.
7 홍선표, 〈조선 후기의 회화관―실학파의 회화관을 중심으로〉, 《한국의 미, 산수화》, 중앙일보사, 1982, p. 224.
8 홍선표, 앞의 글, p. 224.

술에서 비롯된 것이었다. 다른 자료는 북학 운동의 기폭제가 된 박지원의 《열하일기》에서 찾아볼 수 있는데, 이 글에는 서양 그림에 대해 느낀 소감이 감상문 형식으로 묘사되어 있다.

이제 천주당 가운데 바람벽과 천장에 그려져 있는 구름과 인물들은 보통 생각으로는 헤아려낼 수 없었고, 또 보통 언어, 문자로는 형용할 수도 없었다. 내 눈으로 이것을 보려고 하는데 번개처럼 번쩍이면서 먼저 내 눈을 뽑는 듯하는 그 무엇이 있었다. 나는 그들이 내 가슴속을 꿰뚫고 들여다보는 것이 싫었고, 또 내 귀로 무엇을 들으려고 하는데 굽어보고 쳐다보고 돌아보는 그들이 먼저 내 귀에 무엇을 속삭이었다. ……천장을 우러러보니 수없는 어린애들이 오색 구름 속에서 뛰노는데, 허공에 주렁주렁 매달려 있는 것이 살결을 만지면 따뜻할 것만 같고 팔목이며 종아리는 살이 포동포동 졌다. 갑자기 구경하는 사람들이 눈이 휘둥그레지도록 놀라 어쩔 바를 모르며 손을 벌리고서 떨어지면 받을 듯이 고개를 젖혔다.[9]

이 외에도 홍대용, 김창업, 이선원 등이 연행록에서 교회 미술에 대한 소감을 밝혔다. 홍대용은 《담헌일기》(1766)에 "천주당에 가서 서양 사람을 만나 보았다. 서양 사람들도 반가이 맞아주며 성당 안의 이상한 그림과 신상, 그리고 기이한 기물을 고루 보여주고 서양에서 나온 물건을 선사했다"고 썼다. 또한 교회 그림에 대해서는 "대개 들으니 서양 그림의 묘리는 교묘한 생각이 출중할 뿐 아니라 재활(裁割), 비례의 법이

9 박지원, 《熱河日記》下, 대향서적, p. 239 ; 오광수, 《근대미술사상 노트》, 재인용.

있는데 오로지 산술에서 나왔다 했다"[10]고 말하여 서양화의 기하학적 비례법을 언급했다.

노가재 김창업(1658~1721)은 《연행일기》에서 성당 안의 모습을 자세하게 묘사했다.

남쪽에 한 홍문이 열려 있어서 그 안에 들어가니 한 화상이 걸려 있었다. 그 사람은 머리를 풀어헤치고 팔을 벌렸으며 손에는 큰 구슬을 쥐었는데 얼굴은 살아 있는 사람과 같았다. ……양쪽 벽에는 누각과 인물을 그렸는데 모두 진채를 써서 만든 것이었다. 그림 속의 인물들은 모두 머리털을 늘어뜨리고 옷은 큰 소매가 달린 것을 입었으며 눈은 빛났고 또 궁실과 기용은 모두 중국에서 보지 못한 것이라 모두가 서양의 제도라고 생각되었다. …… 북쪽 벽에 설치해둔 한 상(像) 또한 머리털을 늘어뜨리고 얼굴은 부인인 듯한데 근심스런 안색을 띠고 있었다. 이것이 이른바 천주이다.[11]

《신원신략》에도 교회 미술에 대한 언급이 있는데 내용을 살펴보면,

북쪽 벽에는 야소상을 모셨는데 얼른 보니 흙으로 빚은 것 같았으며 자세히 보니 그린 것인데 귀와 코는 튀어나온 것이 뚜렷하여 산 사람과 같았다.[12]

이상과 같은 자료를 통해 보건대, 서양화는 먼저 조선 시대의 선비들

10 김경선, 〈연원직지〉, 《연행록선집》 I-XI, 민족문화추진회, 1976.

11 앞의 책.

12 앞의 책.

김두량, 〈흑구도〉 18세기 중엽, 수묵 담채, 23×26.3cm, 국립중앙박물관

에 의해 알려졌고, 그 다음에는 그들이 귀국할 때 가져온 천주학 관계 서적과 그 속에 포함된 상당 부분의 삽화, 도상(圖像)들과 함께 직접 소개되었다. 천주학에 대한 호기심 못지않게 이들 삽화와 도상도 전통적인 양식의 그림만을 대해 오던 사람들에게는 적지 않은 흥미와 반향을 불러일으켰다.

그런 경과를 거쳐 출현한 작품을 우리는 서양화적 기법을 충분히 소화한 것은 아니라 해도 강세황, 홍세섭, 김수철, 김두량, 이희영 등 조

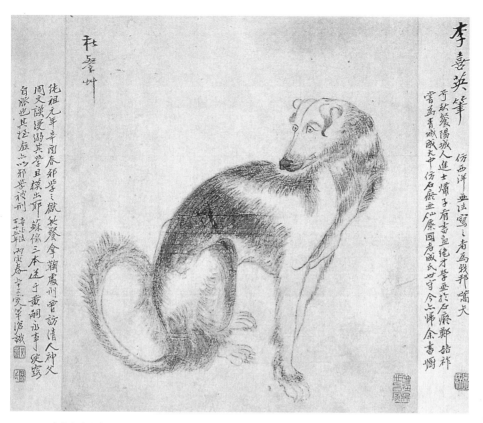

이희영, 〈견도〉 18세기, 종이에 수묵, 28×32.3cm, 숭실대 기독교박물관

선 말기 화가의 작품들에서 찾아볼 수 있는 터이다. 이들 작품 속에는 전통 회화에는 없는 원근법, 특이한 준법의 구사, 명암을 통한 입체감의 표현, 대담한 정면 구도 설정, 사실적 묘사, 여백의 재인식 등 서양화적인 기법을 꽤 활발하게 이용하고 있다.

가령 이희영의 〈견도〉(1795)는 한 마리 개가 고개를 젖히고 있는 모습이다. 목탄이나 연필로 스케치한 것처럼 경쾌하게 그린 사실주의적 그림이다. 능숙한 서양 화법으로 그린 이 그림은 놀라운 묵필 소묘로서

세필로 치밀하게 대상을 묘사하고 있다. '조선 왕조 후기의 화가로서 '서화의 절재(絶才)'란 평을 들었던 그는 목숨을 위협받으면서도 신앙의 순결을 지키다가 순교했다. 그의 작품은 서양화 기법의 한국 전래를 가늠하는 귀중한 사료가 되어주고 있다.

'미술'이란 용어가 등장한 것은 1884년 《한성순보》에서였다. 그전에도 미술이 발전해왔지만, '서(書)'와 '화(畵)'로 국한되었을 따름이다.[13] 그런데 '미적인 기술'을 통칭하는 '미술'이 들어옴으로써 그림과 조각, 공예와 건축을 아우르는 종합적인 개념이 생긴 것이다. 여전히 근대의 교양인들은 '서'와 '화'를 선호했지만 근대화된 일본을 통해 들어온 이 용어는 한동안 자리를 잡지 못하다가 뒤늦게서야 일반화될 수 있었다.

휴버트 보스와 레미옹

이러한 간접 유입 단계를 거쳐, 구미의 미술인이 내한하면서부터 서양화가 직접 유입되는 단계로 들어섰다. 구한말 한반도에 건너온 외국인 화가로는 네덜란드계 미국인 화가 휴버트 보스(Hubert Vos 1855~1935)와 철도원의 측량 기사로 초청된 프랑스인 화가 레미옹(Rémion)이 있다. 보스는 궁정에 머물면서 고종의 어진과 고관대작들의 초상화를 그렸고, 레미옹 역시 궁중 및 상류 사회에서 서양화를 그려 화제를 모았다.

보스는 1855년 네덜란드 태생으로, 브뤼셀에 있는 아카데미 보자르

13 이구열, 《근대한국미술의 전개》, 열화당, 1977, p. 44.

를 유명한 프랑스의 역사화가 코르몽(Fernend Cormon)과 함께 나왔고 1885년에서 1892년 사이 파리, 암스테르담, 브뤼셀, 드레스덴, 뮌헨 등지에서 폭넓게 전시회를 가졌다. 인물화를 비롯하여 실내 및 풍경을 즐겨 그렸는데, 그의 명성은 미국보다 유럽에서 더 자자했다. 특히 인물화에 발군의 실력을 인정받아 헤이그의 궁정화가가 되었고 영국왕립미술협회(Royal Society of British Artist)의 회원을 지내기도 했다. 화가로서 성공을 거두었으나 이에 만족하지 않고 세계 각국을 여행하면서 여러 나라의 인물 초상을 그렸다. 세계에 퍼져 사는 사람에 대한 탐구심 때문에 낯선 한국 땅까지 찾아온 것 같다.

보스는 광무 3년, 그러니까 1899년 5~6월경 서울에 와서 두 달여 머무르면서 몇 점의 작품을 제작하여 화제가 되었다. 당시의 《황성신문》이 이 소식을 알렸다.

몇 달 전에 미국 화가 보스 씨가 미국 공사관에 와서 머물고 있었는데, 들리는 말에 그는 동양을 돌며 여러 풍물 등속을 그려 내년(1900) 파리박람회에 출품할 예정이라더니, 다시 들리는 바로는 그가 어진과 예진(세자의 초상)을 그려 바치고 그 보상으로 1만 원을 받고 일전에 떠나갔다더라.

그는 파리박람회에 출품할 작품 준비차 내한했다. 그때 보스는 자신의 작품을 통하여 최초로 전 세계의 다양한 인종을 담아내려는 야심찬 계획에 부풀어 있었다. 고종의 초상을 그려 거액의 작품료를 받았다는 기사가 실렸으나, 아깝게도 그가 그린 고종과 세자의 초상화는 덕수궁에 소장되어오다 불타 없어졌다. 한동안 그의 작품은 신비 속으로 빠져들었다. 한국에서 그려진 최초의 유화이자 근대 양화의 서막을 장식한

그의 작품을 볼 수 없게 되었으니 여간 아쉬운 일이 아니었다.

그러나 90년이 흐른 뒤 뜻밖의 소식이 찾아왔다. 보스가 그린 3점의 유화 중 고종의 전신상이 남아 있다는 것이었다. 다행히 고종 초상을 두 점 제작하여 한 점은 국내에 두고 다른 한 점은 보스의 유족이 소장해온 것이다. 나중에 이 작품을 기증받음으로써 의문에 싸여 있던 고종의 초상화에 대한 궁금증이 해소되었다. 유화와 함께 보스는 고종을 그릴 때 궁궐에 있던 사람들의 반응을 기록했다.

궁정에서 황제를 그리는 동안, 저는 늘 한 떼의 내시들에 둘러싸여 있었습니다. 그들은 저를 악마라고 여긴 것이 분명한데, 제 그림이 혹 진짜 살아 있는 사람이 아닐까 하여 이젤 뒤에서 엿보고 있었습니다. 모델이 끝나면 저는 미국 공관에서 파견된 경호원이 보호해주는 가운데 그림을 조심스레 떼내서 저와 그림을 모두 자물쇠를 채워 지켜야 했습니다. 제가 소장용의 그림을 가지고 떠나려니까 그들은 마치 제가 그들 임금의 옥체 한 부분이라도 떼어가는 듯이 여겼습니다.[14]

고종의 전신상은 다소 작은 키의 고종이 궁궐 안의 마루에서 근심어린 표정으로 정면을 향하고 서 있는 모습이다. 보스는 고종의 울적한 심정까지 짚어낼 줄 아는 예민한 감각의 소유자였다.

보스는 고종 황제의 초상만 그린 것이 아니었다. 황태자(순종)의 초상, 그리고 당시 정부 고관이었던 민상호의 초상, 정동 부근에서 광화문 쪽을 바라본 〈서울 풍경〉 등을 그렸다.

14 〈고종황제초상특별전〉(국립현대미술관, 1987) 도록에 기록되어 있다.

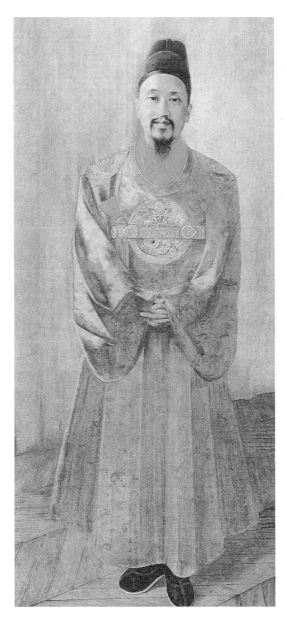

휴버트 보스, 〈고종 황제 초상〉 1899, 199x92cm, 개인 소장

〈민상호 초상〉은 민상호의 얼굴 구석구석을 하나도 놓치지 않고 치밀하게 묘사했다. 반짝이는 눈, 반듯한 코, 수염 없는 턱에 한복을 입은 모습이 개화된 조선 지식인의 모습을 보여준다.

보스는 초상화를 주로 제작했기 때문에 풍경화는 많이 그리지 않았다. 몇 점 되지 않는 풍경화 중 〈서울 풍경〉은 보스에게 특별한 의미를 지녔다. 왜냐하면 그는 조선을 방문해 아름다운 조선의 산천에 매료되었기 때문이다. 보스는 일본, 자바를 위시하여 여러 나라를 여행했지만 조선에 특히 이끌렸는데, 그의 일기를 보면 우리 나라를 많은 종류의 예쁜 꽃들이 넘쳐나는 나라, 조용한 강기슭과 꿈처럼 아름다운 연못이 있는, 유서 깊은 민족이 살고 있는 나라로 기술했다. 2개월 남짓 머물렀지만 그가 본 조선 풍경은 인정 넘치고 아름다운 곳이었다.

보스는 17세기 네덜란드파의 영향을 받은 탓인지 사실력과 실재성을 존중했다.

그림 속의 미, 품위 있는 기법, 인상적인 것, 그리고 감정적인 것은 진실성 혹은 사실성의 결여에 대해서 세심한 주의를 기울여야 한다. 과학에 있어서 가치 있는 것은 허구가 아니라 사실인 것이다. 나는 이를 위해서 많은 애를 써왔다.[15]

한편 프랑스의 공예미술학교 교사인 레미옹은 또 다른 경위로 조선 땅을 밟았다. 보스가 개인 자격으로 왔다면 레미옹은 공적 업무를 수행

15 크리스틴 팜, 〈휴버트 보스가 그린 고종 황제의 초상화〉, 《공간》, 1980. 2, p. 79.

하기 위해 프랑스 정부에서 파견되었다. 레미옹의 방문은 우리 나라가 프랑스와 국교를 맺으면서 두 나라의 문화 교류의 일환으로 서울에 프랑스와 협력으로 세우기로 한 공예미술학교를 위한 것이었다. 즉 찬란한 도자기 전통을 되살려낼 수도 있는 공예미술학교의 창설을 돕기 위한 실무적 성격을 띤 방한이었다. 그는 1900년 입국하여 서울에서 약 4년 동안 체류했으나 끝내 뜻을 이루지 못하자 돌아갔다. 학교 설립 후보지를 통의동에 잡는 등 진척이 있는 듯했지만 복잡한 정치 정세와 재정 빈곤, 그리고 일제의 방해 공작으로 학교 건립이 무산되자 더 이상 체류할 명분이 없어졌기 때문이다. 만일 그때 미술 학교가 세워졌다면 1900년에 근대적인 미술 교육이 시행될 수 있었을 것이다.

고희동과 신미술

보스와 레미옹이 서양화를 선보였지만, 이 땅에 서양화가가 출현하기까지는 몇 년을 더 기다려야 했다. 최초의 인물은 도쿄미술학교 서양화과를 졸업하고 귀국한(1909~1915) 춘곡 고희동이다.

고희동은 1903년 한성법어학교 재학시 레미옹이 불어 교사 마르텔(Emil Martel)의 얼굴을 연필로 스케치하는 광경을 목격하고 사실적 묘사에 감탄한 것을 계기로 서양화를 전공하게 되었다.[16] 사실적 묘사에 자극을 받은 고희동은 2년 후인 1905년 프랑스 공사관에서 개최된 외

16 小坂貞雄,《外人の觀たる朝鮮外交秘話》, 1934, pp. 360~62. 이 내용은 이구열,《근대한국미술사의 연구》, 미진사, 1992, p. 145에 수록되어 있다.

국인들의 전람회에 유화를 출품했다.[17] 조석진과 안중식에게서 전통 회화를 배웠던 그는 전혀 다른 미술을 익히게 되었다. 아마도 전통 회화에서 찾아볼 수 없는 재현의 정확성, 명암법, 풍부한 색채감에 흥미를 느꼈을 것이다.

그후 고희동은 일본으로 건너가 도쿄미술학교에서 수학했다. 일본의 수탈이 본격화된 이후, 일본 화가들이 식민지 조선에 건너와 서울에 미술 연구소를 개설하고 신문사에 일자리를 얻어 삽화와 풍물 스케치를 담는 등 일본인들의 활동이 빈번하던 무렵이었다. 가령 일본인에 의해 주도된 미술 활동은 야마모토 바이가이(山本梅涯)에 의해 개설된 양화속습회(1911), 일인 화가들의 조선미술협회(1915), 그리고 조선양화동우회(1918), 조선양화동지회(1919) 등을 들 수 있다. 1903년에 이어 1914년 재차 내한한 다카키 하이스이(高木背水)는 조선에 가보니 대우가 좋았고 그림 판매도 순조로웠으며 대작 수준도 있었다고 말하여 일본인들에게 조선이 신흥 마켓으로 부상했음을 밝힌 바 있다.[18]

서양화를 공부하고 돌아온 고희동을 사람들은 호기심어린 눈초리로 보았다. 그의 귀국은 일간지에 "서양화가의 효시—조선에 처음 나는 서양화가"라고 실릴 만큼 일대 사건으로 취급되었다. 전혀 알지 못하는 것을 들고 들어왔으니 초미의 관심을 끌 수밖에 없었을 것이다. 이와 함께 이 기사는 생소한 서양화에 대하여 "기름기 있는 되다란 채색으로 그리는 이 서양화는 일본의 경우, 벌써 수십 년 전부터 크게 유행되어

17 이경성,《한국근대회화》, 일지사, 1980, p. 39.
18 이중희, 〈선전미술전람회 창설에 대하여〉,《한국근대미술사학》, 청년사, 1996, pp. 94~146.

고희동, 〈정자관을 쓴 자화상〉
1915, 캔버스에 유채, 73x53.5cm, 일본 도쿄예술대학 예술자료관

그 방면의 많은 명화 대가를 낳고 있건만 반도에서는 고희동이 처음"[19]
이라고 하여 나름대로 의미를 부여했다.

그는 귀국 후 발표한 글에서 서양화를 다음과 같이 소개했다.

서양화라는 것은 그리는 바가 별(別)로이 타(他)에 재(在)함도 아니요, 그 취
미 또한 별처에서 생함도 아니라 인물이든지 풍경이든지 화과(花果)이든지
각각 각자의 마음대로 그리어 천연의 현상에 소감된 기본이 화폭에 충일하
면 그것이 곧 위대한 작품이 되고 우아한 취미가 차(此)에서 생하는도다.[20]

언론의 환대에도 불구하고, 고희동이 일본 유학을 결정한 것은 부끄
럽게도 현실 도피 외에 아무런 의미도 지니지 않는 것이었다.

나라 없는 민족의 비애가 국민들의 가슴속에 사무치기 시작하여 죽을 수도
살 수도 없는 지경에 이르러 비분강개하다가 그때 문득 생각키우는 것은 그
림이나 그리고 술이나 먹고 살자는 것이었다.[21]

고희동은 서양화의 첫 주자로서 힘든 나날을 보냈다. 사회의 냉대를
넘어 그림에 대한 무관심이 팽배해 있었다고 그는 토로한다.

서양화니 유화니 도대체 일반 사회와 아무런 관계가 없었다. 피차간에 어떠

19 이구열, 《한국근대미술산고》, 을유문화사, pp. 16~17.
20 고희동, 〈서양화의 연원〉, 《서화협회보》 제1호, 1921. 10.
21 고희동, 〈나와 서화협회 시대〉, 《신천지》, 1954. 2, pp. 49~53.

한 자극이나 마찰도 없었다.[22]

유화가 세간의 흥밋거리는 되었으나 정작 일반의 생활 속에 파고들지 못했다는 뜻이다. 하지만 고희동은 그대로 주저앉지 않았다. 첫 주자로서 그에게 주어진 역할은 큰 것이었고 그 역시 이 점을 잊지 않았다. 그는 서화협회 창립에 적극적으로 참여했을 뿐 아니라 중앙, 휘문, 중동 학교에서 도화 교사로 재직하면서 목탄화와 유화를 가르치는 등 후진을 양성하는 데에 주력했다. 그의 밑에서 차후 한국 미술에 일익을 담당할 윤희순, 이마동, 오지호 등 걸출한 화가들이 배출되었다.

무엇보다 그가 공을 들인 일은 서화협회의 창립(1918)이다. 나라를 빼앗기고 문화마저 위태로운 마당에 민족 미술인들을 중심으로 민간 단체가 만들어진 것은 커다란 의미가 있다. 초대 회장 심전 안중식을 보필하면서 고희동은 서화협회의 실무를 맡아 지휘했다.

서양화를 전공한 사람이 서화협회에 가입했다는 자체가 얼른 이해가 가지 않을 수도 있으나 전공 여하를 떠나 화단을 중흥시키기 위해 안간힘을 다 쏟았다는 표시로 볼 수 있다. 그는 서화협회의 초대 총무로 있으면서 《서화협회보》 발간, 서화학원 개설 등 후진을 양성하고 민족 미술의 발전을 꾀하는 바쁜 나날을 보냈다. 그리고 마침내 1921년 서화협회전을 성공리에 개최했다. 고희동은 서화협회의 4대 회장을 지냈다.

고희동은 귀국한 후 몇 년 동안 서양화를 하다가 제3회 조선미술전람회가 열린 후로는 동양화가로 변신한다. 1909년 도일하여 1915년 돌아온 한국인 최초 서양화가의 변신은 과연 어떤 의미를 지닐까?

22 고희동, 〈나의 화필 생활〉, 《서울신문》, 1954. 3. 11.

유학을 마치고 귀국했지만, 환영 파티가 끝나자마자 냉혹한 현실에 식년해야 했나. 그를 기다리고 있는 것은 주위의 싸늘한 시선뿐이었다. 서양화라는 것을 알 턱이 없었던 사회 통념과 힘겹게 싸우지 않으면 안 되었다. "점잖지 못하게 고약도 같고 닭의 똥도 같은 것을 바르는 것을 무엇이라고 배우느냐"고까지 시비하듯 하는 이도 있었다고 그는 털어놓았다. 일반인의 냉대는 몇 년이 흘러도 변하지 않았다.

고희동이 서양화를 하려고 결심한 것은 당시 사대부 층과 외교관들 일부에 스며든 합리적인 서양화 기법에 흥미를 느꼈기 때문이다. 그러나 막상 공부를 마치고 돌아와 보니 예상치 못한 문제에 봉착하게 되었다. 즉 신미술에 대한 낙후된 의식을 생각했던 것보다 심각하게 실감한 것이다. 신미술 선택은 나름의 고민에 따라 내려진 결정이었지만 이것마저도 수포로 돌아갈 위기를 맞았다.

고희동은 원래 전통 회화부터 시작했다. 궁내부 주사 관직에 있으면서 을사늑약 후 심전 안중식과 소림 조석진의 문하에 들어가 그림을 배웠다. 그러던 그가 서양화로 바꾼 것은 진부하기 짝이 없는 전근대적인 수업 방식에 실망을 느꼈기 때문이다.

그 당시 그리는 그림들은 모두가 중국인의 고금 화보를 펴놓고 모방하여가며 어느 분수에 근사하면 제법 성가(成家)했다고 보는 것이며 타인의 소청을 받아서 수응(酬應)하는 것이다. ……창작이라는 것은 명칭도 모르고 그저 중국 것만이 용하고 장하다는 것이며 이 범위 바깥을 나가보려는 생각조차 없었다.

고희동은 안이한 미술 풍토를 개탄했다. 그림 수업을 얼마 받지 않았

고희동, 〈금강산〉 1939, 131.5x59.5cm, 동산방화랑

던 고희동이 이 같은 지적을 할 수 있었던 것은, 중국 화보를 그대로 베껴 그리거나 본떠 그리는 식의 비창의적인 도세 교육에 실망했다는 뜻으로 해석할 수 있다. 그러나 그가 동양화에 회의를 느낀 것은 그 당시의 테두리를 벗어나지 못한 퇴영적 의식이었음을 알 수 있다. 고희동이 겸재와 단원, 와당의 예술을 배웠더라면 동양화를 그처럼 폄하하거나 포기하지 않아도 되었을 것이다.

어쨌든 서양화가에서 동양화가로 다시 전향하게 된 까닭은 당시 서화협회 회원들의 사정과 관련이 있을 것이다. 당시 서화협회에는 서양화가가 없었다. 처음에는 서화가 일색이었다. 게다가 서화협회는 민족 미술의 창달을 도모한 단체였으므로 고희동의 고민은 이만저만이 아니었을 것이다. 새로운 미술에 대한 주위의 따가운 시선, 유일한 민족 미술 단체인 서화협회 총무로서의 책임감이 무겁게 그를 짓눌렀을 것이다.

어쨌든 고희동은 원래의 지점, 즉 동양화로 돌아왔다. 그러나 그는 서양화 수법 이전의 단계로 회귀하지는 않았다. "동양화의 세계에다 서구적인 기술 전통을 가미한 독특한 경지"[23]를 이끌어냈다. 고희동의 말대로 그는 서양화를 배웠던 까닭에 전통적인 남화 위에 서양화의 기법을 결부시켜 서양화적인 색채감이나 명암을 가미한 작업을 선보였다.

그 뒤로 고희동은 미술 행정가로 발벗고 나선다. 조선미술협회 조직, 전국문화단체총연합회 회장(1946), 대한미술협회 회장(1948), 국전 창설(1949), 국전 심사위원(1959, 8회까지), 예술원 종신 회원 겸 초대 회장(1954), 초대 참의원을 각각 역임했다.

23　이경성,《한국근대미술가논고》, 일지사, 1975, p. 25.

평양 출신 화가들

춘곡 고희동에 뒤이어, 유학을 다녀온 사람은 김관호다. 그는 언론의
화려한 조명을 받으며 등장했다. 1916년 도쿄미술학교 졸업식에서 최
우등상을 받았다는 소식이 《매일신보》에 "월계관의 영예를 얻은 김관호
군"이란 기사를 통해 전해졌다. 귀국 후 김관호는 다시 한번 화제의 주
인공이 된다. 일본 미술계에서 최고 명예의 신인 등용문이었던 문부성
주최의 '문전(文展)'에서 출품작이 특선에 오르는 수확을 거두었기 때문
이다. 참고로 문전은 일본 문호 개방 50년을 기념하기 위해 창설된 공
모전으로 프랑스 살롱전을 흉내내어 만든 전람회였다.

조선 화가로서는 '처음 얻는 영예'라고 대서특필한 데서 알 수 있듯
이, 굴욕적인 생활을 감수하지 않으면 안 되었던, 국민들의 사기가 땅에
떨어진 상황에서 장안의 화제가 될 만한 사건이었다. 그리하여 춘원 이
광수는 《매일신보》 연재 기고에서 장문의 문전 관람기를 감격적 어조로
표현했다.

아! 특선, 특선! 특선이라 하면 미술계의 알성급제라, 양차 특선에 입하면
무감사의 자격을 득하나니 즉 심사의 자격을 득하는 셈이라.[24]

이미 도쿄에서 학생 운동에 적극 참여했고 안창호 및 그의 사상과 관

[24] 이구열,《한국근대미술산고》, 을유문화사, 1972, pp. 84~86 재인용. 이 외
에도 이광수는 1928년 이종우 개인전에 대해 〈구경꾼의 감상〉이란 전시평을
썼다.

계를 맺고 있었던 이광수에게 김관호의 문전 입상은 조선인의 우수성을 입증한 쾌거로 여겨졌을 것이다.

이때의 출품작 〈해질 녘〉(1916)은 우리 나라 최초의 나체화다. 현재 도쿄예술대학(옛 도쿄미술학교)에 소장되어 있는 이 유화는 해질 무렵의 고요한 대동강을 뒤로 끼고 붉게 물든 하늘을 배경으로 누드의 두 연인이 등을 보이는 작품인데, 김관호의 특선 소식을 전하던 《매일신보》는 작품 사진을 즉각 도쿄로부터 입수했던 모양이나 "여인이 벌거벗은 그림인고로 사진으로 게재치 못함"이란 사과문과 함께 다른 작품을 게재하는 에피소드를 남겼다. 봉건적인 가치관으로 인해 여인의 나체를 공개하기 어려웠던 모양이다.

김관호는 1916년 도쿄미술학교를 수석으로 졸업한 우등생이었다. 서양화의 전통이 없었던 상황에 일본인들을 제치고 최고상을 받았다는 소식은 가슴 뿌듯한 낭보였다.

서울의 고희동을 제외하고 그 나머지 사람들, 즉 김관호, 김찬영, 그리고 이종우 등은 모두가 평양 출신이었다. 평양은 어느 지역보다 신미술의 바람이 강하게 불던 문화 예술의 도시였다. 일찍이 신문화를 받아들였고 번창했던 곳이 평양이었으며, 기독교가 가장 먼저 들어간 곳이었다. 숭실, 광성고보 등 미션 스쿨과 평양고보 등에서 실시한 미술 수업으로 미술 전문 인구가 증가함과 더불어 미술을 받아들이는 속도도 빠른 편이었다.

평양은 들떴다. 1916년 문전의 특선과 도쿄미술학교 최우등 졸업은 매스컴의 조명을 받기에 충분했다. 김관호가 거둔 쾌거는 한 사람의 기쁨으로 끝나지 않았다. 지역 사회 전체로 순식간에 퍼져갔고 나아가 일본인과 견주어도 뒤질 게 없다는 자부심을 안겨주었다. 귀국 즉시 김관

42

김관호, 〈해질 녘〉 1916, 캔버스에 유채, 127.5x127.5cm, 도쿄예술대학

호는 평양 재향군인회 연무장에서 〈김관호 화회전〉을 열어 평양의 경치를 소재로 삼은 유화 50여 점을 출품했다.

그러나 김관호는 귀국 후 창작 생활을 꾸준히 이어가지 못했다. 1923년 제2회 선전에 〈호수〉를 출품한 것 외 공식적인 활동은 발견되지 않는다. 호수는 반라의 한 여인이 고개를 숙이고 사색에 잠긴 모습을 재현한 것이다. 〈해질 녘〉과 비슷하나 구도가 균형을 잘 잡지 못하고 있으며 묘사도 서툴러 창작 생활에 전념하지 못했음을 보여준다.

김관호의 고향 후배이자 도쿄미술학교 한 해 후배인 김찬영도 귀국하자 평양을 중심으로 소성회미술연구소를 만들어 인재 양성에 나섰다. 이 연구소는 1925년에 문을 열어 김관호, 김찬영, 김윤보, 김광식이 강사로 나섰다. 또 체계적인 미술 교육을 실시했는데 수업 연한을 2년으로 하고 목탄, 유화, 수묵, 담채 과목을 가르쳤으며 수업료를 받는 등 비교적 철저하게 운영, 관리했다. 이 연구소는 교육뿐 아니라 전시 개최 등 다방면의 활동을 펼쳤다.[25]

또한 소성회미술연구소는 공모전을 열어 유능한 신인을 배출하고 미술 문화의 풍토를 조성해갔다. 이 공모전은 평양 지역으로 제한된 것이 아니라 전국 규모로 열렸다. 1929년에 열린 공모전의 경우, 전국에서 4백16점이 출품되었다고 하니 그 규모를 짐작할 수 있다.

일상 마음이 쓰라린 우리의 형제 자매! 생활에 쫓기어 향방 없이 헤매이는 우리의 동포! 여락한 청추(淸秋)를 당하여 평양에서 개최된 미술 전람회를 구경하라! 그리하여 한껏 고상한 취미를 맛보고 위안을 얻은 후 청신한 기

25 김복기, 〈개화의 요람 평양 화단의 반세기〉, 《계간미술》, 1987, 여름호, p. 102.

운을 내어보라.[26]

미술은 그것을 잘 이해해주고 사랑해주는 고장에서 번성하게 마련이다. 평양은 미술의 도시였고 그래서 유독 많은 미술인들이 배출되었다. 황유엽, 최재근, 김병기, 최영림, 변철환, 홍종명, 김창열, 장종선(이상 광성고보), 윤중식, 박고석, 김학수, 최영화, 김원(이상 숭실고보), 이종우, 황헌영, 황염수, 박영선(이상 평양고보), 신집호, 손승권, 최원종, 오지삼, 김진명, 진병덕, 나찬근, 염태진(이상 평양사범).

평양을 중심으로 펼쳐진 근대 교육은 새 시대를 여는 데 징검다리 역할을 했다. 선교사들이 세운 학교는 신문화와 신지식을 전달하는 창구였을 뿐만 아니라 우리 나라 주요 미술가들을 배출시키는 산실이 되었다.

일본의 문명 개화

조선의 여러 미술가들이 도쿄로 건너가 신미술 교육을 받고 귀국했다. 그러나 일본에서 배운 서양화란 어디까지나 일본적 감성에 물든 종류의 것이어서 그들이 접한 서양화란 실은 '일본적 서양화'라는 한계를 벗어나지 못했다. 코랭계의 외광파, 거기에다 일본 특유의 관능적·문학적 화취를 가미한 일본적 아카데미즘의 이식은 조선 미술이 일본적 아카데미즘의 연장이거나 그 변주에 지나지 않도록 이미 예정되어 있었던 셈이다.[27]

26 《조선일보》, 1927. 10. 3.

일본이 개화를 선언한 메이지 유신 직후에는 서구에서 무려 5천 명의 전문인들이 일본에 들어와 서구의 발달된 문명을 지도했다. 그러나 우리 나라의 경우에는 극소수의 서구인이 다녀갔을 따름이고 일본 침략으로 인해 그마저도 중단되고 말았다. 우리 나라 근대화의 길목이 이처럼 일본의 강압적 외압에 의해 차단됨으로써 근대화 진행 자체가 어려웠다. 이 시기에 전래된 서양 문화란 일본이라는 간접 경로를 통해 수용되어 왜곡되고 굴절된 것이어서 더욱 큰 문제를 낳았다. 도입 단계에 그런 일이 생김으로써 막대한 차질이 생겼음은 두말할 것도 없다.

일본의 근대화는 어떻게 진행되었는가? 그들의 근대화는 자발적이며 정부 주도로 이루어졌다는 점이 우리와 다르다. 메이지 정부에 의해 주도된 '문명 개화(文明開花 ; 분메이 카이카)' 정책이 발표된 직후 일본 사회는 급속도로 근대화되어갔다.

예를 들어 1868년 전화선이 도쿄와 요코하마 사이에 가설되었으며, 1871년에는 서양식 우편 시스템이 시행되기 시작했고, 1872년에는 서양 달력이 채택되었는가 하면 이와 함께 최초의 은행이 건립되었고, 같은 해 도쿄와 요코하마 사이의 철도가 가설되었다. 일본의 유명한 긴자 거리에는 1873년 벽돌 건물이 들어섰고 다음해 사진이 도입되어 순식간에 대중화되었다. 1877년 도쿄제국대학이 건립되었고 1889년에는 헌법이 제정, 공포되어 일본은 근대 국가로서의 면모를 갖추었다.

일본의 변혁은 이것으로 그치는 것이 아니었다. 관료, 학자들뿐 아니라 일본을 방문한 서양인들로 하여금 그들의 기술과 지식을 이용해 새

27 오광수, 〈아카데미즘 미술과 한국의 아카데미즘 미술〉, 《계간미술평단》, 1990, 여름호, p. 15.

로운 일본을 건립하도록 종용했다. 그들 가운데 영국인 의사 윌리스(Dr. Willis), 그리고 어니스트 세이토우(Ernest Satow)가 있었다. 물론 이들은 1868년에서 1900년 사이에 일본을 방문한 5천 명의 외국인 중 일부에 불과했다. 다른 유명한 사람으로는 1876년 입국한 조시아 콘더(Josiah Conder), 1877년 도착한 미국의 동물학자이자 나중에 일본 고고학의 선구자가 된 에드워드 모스(Edward Morse 1838~1925), 일본에 서양 의학을 소개한 독일의 물리학자 에드윈 발츠(Dr. Edwin Baltz) 등이 있으며, 미술과 관련해서 가장 영향을 많이 끼친 사람은 도쿄제국대학교에 철학 교수로 초청된 에르네스트 페놀로사(Ernest Fenollosa 1853~1908)였다.

페놀로사는 스페인계 음악가의 아들로 태어나 하버드대학교에서 박사 학위를 받았고, 노말아트스쿨과 보스턴미술관에서 연구를 하던 중 에드워드 모스의 초청으로 도쿄제국대학교에서 동물학을 가르치기 위해 초빙되었다. 그러나 철학에 조예가 깊었던 터라 같은 대학에서 8년 동안 철학을 가르쳤다. 미술에 대한 지식 또한 해박했던 페놀로사는 일본 및 동양 미술에 심취하여 극동 회화 연구에 뛰어들었다. 페놀로사는 이후 도쿄미술학교의 학장 및 1888년 건립된 제국미술관의 관장을 지냈다. 1890년 미국으로 돌아가 보스턴미술관의 동양 미술 큐레이터로 활동했으나 1896년 사임하고 일본으로 건너가 1897년에서 1900년까지 일본에 체류했다.[28] 일본에서 그는 비평가와 미술사가로서 더 많은 공헌

28 그가 남긴 저술로 *Hiroshige, the Artist of Mist. Snow and Rain, Epochs of Chinese and Japanese Art*가 있다. Clay Lancaster, "Synthesis:The Artistic Theory of Fenollosa and Dow," *Art Journal*(Spring 1969), pp. 286~87.

을 했다.

이 밖에 다른 외국인 교사로 미술에 지대한 역할을 남긴 사람으로는 요코하마에서 《런던 삽화 뉴스》를 발간한 찰스 위그맨(Charles Wirg-man) 등이 있다. 비록 전문가는 아니었지만, 그는 자신의 학생들에게 서양 미술의 테크닉과 전통을 가르쳤다.

고부미술학교

일본의 체계적인 미술 수업은 이탈리아에서 초빙된 세 명의 교사들이 지도했다. 이들은 1876년 창립된 고부미술학교(工部美術學校)에 부임했는데 고부미술학교는 "근대의 유럽 기술을 전통적인 일본 방법에 적용하여 다양한 공예를 증진하기 위해" 세워졌다.[29] 제국기술대학의 부설로 만들어진 이 학교는 교수 전원을 외국인으로 채용할 것을 학칙으로 삼는 등 적극적인 서양 위주의 교육을 펼쳤다. 최초의 공립 미술 학교로서 문을 열었는데, 이 학교의 "교과 과정은 회화와 조각으로 나누고, 회화는 소묘와 유화를, 조각은 다양한 물체 형상을 모델링하는 지도법으로 구성되었다. 세 명의 이탈리아인이 교수로서 임용되었으며 학칙이 제정되었다."

29 Shuji Takashina, "Eastern and Western Dynamics in the Development of Western-Style Oil Painting during the Meiji Era," in *Paris in Japan-The Japanese Encounter with European Painting*, The Japan Foundation and Washington Univ., 1987, p. 22.

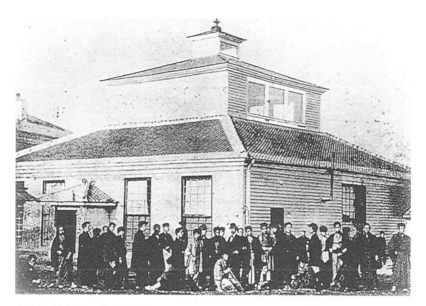

초창기 고부미술학교 전경과 학생들

안토니오 폰타네시(Antonio Fontanesi 1818~1882)는 튜린의 왕립미술학교에서 교수를 지냈던 사람으로 일본에 건너와 고부미술학교의 주임 교수이자 화가로 눈부신 활약을 펼쳤다. 그는 일본의 학생들에게 카리스마적 인물로 알려졌으나 화가로서의 재능도 뛰어났던 것으로 보인다. 특히 그가 그린 바르비종 양식의 소박한 풍경화는 19세기 유럽 리얼리즘 회화 전통을 일본에 알리는 데 큰 역할을 했다. 그러나 병이 들어 2년 만인 1878년 본국으로 돌아가야 했다.

조각과 주임 교수로 임용된 사람은 빈첸조 라구사(Vincenzo Ragusa)인데 그가 도착하기 전까지만 해도 일본에서 조각이라 할 수 있는 것은 불상과 인형 제작뿐이었다. 다른 한 사람 카펠레티(Cappelletti)는 기하학과 원근법, 그리고 장식을 가르쳤다.

구로다 세이키, 〈만돌린을 든 여인〉 1891

이들 유럽인들의 교육은 그 효력을 톡톡히 나타냈다. 미술학도들은 처음으로 파란 눈을 지닌 외국인 교사들 밑에서 공부하면서 서양 미술의 명작 복제품을 감상하고, 또한 정부의 지원을 받아 이탈리아에서 수입한 재료들을 사용하는 혜택을 누렸다. 60명의 학생 가운데는 여학생 6명이 포함되어 있었고(그때만 해도 여성의 수강은 획기적인 일이었다), 학생들은 전혀 알지도 못했던 누드를 그렸는가 하면 여학생들을 설득하여 누드 모델로 세우기도 했다고 한다.

일본의 개방은 한편으로는 외국인 초빙, 다른 한편으로는 일본인의 유럽 진출과 같은 적극적인 정책으로 이어졌다. 일부 미술가가 외국인 교사들과 어울리는 동안 다른 사람들은 유럽에 파견되어 서양 미술을 익혔다. 그 첫 사례가 쿠니사와 신쿠로(國澤新九郞 1847~1877)로 그는 영국에 파견되어 런던에서 5년 동안 체류하며 유화를 배웠다. 존 윌콕(John Ailcon)을 사사했으며 이 기간에 〈유럽의 여인〉(1969~74)을 제작했다. 또 다른 서양 미술의 유학생은 모모다케 카네이우키(百田家)였다. 그는 1876년 런던 주재 외교관으로 있으면서 짬이 날 때마다 회화를 익혔다. 일본 의상을 입은 영국 부인을 그린 그의 작품은 로얄 아카데미에 전시되기도 했다. 이외에도 가와무라 기요(川村淸雄)는 이탈리아에서, 하라다 나오지로(原田直次郞)는 독일에서 각각 수학했다.

이들 선구자 중에서 가장 출중한 인물은 구로다 세이키(黑田淸輝 1866~1924)였다. 부유한 가문에서 태어난 구로다는 1884년부터 1893년까지 파리에서 라파엘 코랭(Raphael Collin 1850~1917)의 지도 아래 그림을 배웠다. 프랑스에서 귀국한 뒤, 제국미술원 및 문부성미술전람회 실력자, 도쿄미술학교 교수 등 화려한 경력을 거치면서 근대 일본 미술계에서 부동의 자리를 차지했으며 메이지 시대의 서양화가 중에서도 가

장 대표적인 화가로 평가받았다.

서양 미술 및 서양 문물에 대한 열광은 초기 메이지 시대에 이르러 절정에 달했다. 예컨대 도쿄에서는 서양화되는 것은 곧 문명화되는 것이라는 생각이 널리 퍼졌다. 이 같은 생각을 잘 드러내는 예가 당대의 저명한 교육가이자 《도쿄신문》의 편집인, 그리고 게이오대학의 건립자인 후쿠자와 유키치(福澤諭吉 1834~1906)의 다음과 같은 말일 것이다.

외국 국가와 관계를 단절하는 것은 자연법과 인간 본성을 위배하는 행위다.

물론 서양 문명에 대한 깊은 차원의 이해가 조성된 건 아니었지만, 표피적이나마 여러 측면에서 그들을 모방하려는 풍조가 성행했다.

이러한 무차별적 모방이 성행하자 그에 대한 반대 운동이 일어났다. 흥미롭게도 이 같은 운동을 주도한 사람은 일본인이 아니라 미국인 학자 페놀로사였다. 1878년 일본을 방문한 뒤, 페놀로사는 일본의 전통적인 미술을 연구하는 데 착수했고 이어서 불교 미술과 카노파(狩野派)의 회화를 연구하는 데 많은 공을 들였다.[30] 그는 일본 미술의 특성을 강조했을 뿐 아니라 외래 모델을 무조건 흉내내는 대신 자신들의 예술적 전통을 보존, 발전시킬 것을 촉구했다. 구미 문화에 심취하여 모방하고자 애쓰는 구화주의(歐化主義)가 고조되던 시대에 감화회(鑑畵會)를 만들거나 또 일본 전통 회화를 옹호하여 일본 스타일의 화가들을 고무했는가

30 카노파란 카노 마사노부(狩野正信)에 의해 창안된 유파로 에도 시대의 도쿠가와 정권 때 공식 회화로 지정되었다. 이 유파의 양식은 13, 4세기경 일본에 들어온 중국의 단색 수묵화에서 시작되었다.

라파엘 코랭, 〈녹색 잔디 위의 세 여인〉 1895, 캔버스에 유채, 143x196cm, 개인 소장

하면 전시를 조직하고 대중 강연을 갖는 등 다방면으로 활동했다.

도쿄미술학교

페놀로사가 전통 미술을 대중화하는 데 성공을 거둘 수 있었던 것은 그의 파트너 오카쿠라 덴신(岡倉天心 1862~1913)이 있었기 때문이다. 오카쿠라 덴신은 페놀로사 밑에서 수학한 학생이었으나 나중에는 페놀로사의 통역자로, 동료로 활동했다. 1884년 오카쿠라가 스물네 살 되었

을 때, 일본 정부에서 페놀로사와 함께 미술 교육 연구 공동 위원으로 위촉되었으며, 1886년에는 서방 선진국들의 미술 교육 실태를 조사하기 위해 함께 해외에 파견되었다. 일본으로 돌아와 작성한 보고서를 통해 두 사람은 전통 미술을 더욱 진작시켜야 한다고 권고했다.

그 결과 일본의 전통 미술만을 교육시키기 위한 도쿄미술학교가 1887년에 건립되었다. 교육 정책이 급격하게 변경되어 서양 위주의 고부미술학교는 1883년 폐교되었고, 새로 문을 연 도쿄미술학교는 전통 미술을 고집했다. 페놀로사와 오카쿠라의 조언, 즉 "일본이 채택할 만한 사례가 전혀 없다"는 보고서 결론에 따라 도쿄미술학교의 회화, 조각 그리고 공예, 세 과의 교과 과정을 전통적인 일본식 수법으로 꾸렸다. 따라서 서양식 유화나 연필 드로잉 따위는 종적을 감추었고, 학생들은 오카쿠라가 디자인한 나라 시대의 복장을 한 채 다다미 매트 위에 꿇어앉아 수업을 받았다. 고부미술학교에서 유럽식 학칙을 채택, 운영한 지 11년 만에 일본 정부는 정반대인 극단의 전통주의를 미술 정책의 기조로 수용했던 것이다.[31]

페놀로사와 오카쿠라는 도쿄미술학교에 두 명의 카노파 화가, 당대의 유명한 일본 스타일 화가였던 카노 호가이와 하시모토 가오를 임용했다. 왕성한 에너지를 지녔던 오카쿠라는 교수와 문필가로 활동했고 1888년에는 최초의 미술 전문지 월간 《고카》를 창간했으며, 10년 뒤에는 일본미술아카데미를 건립, 새로운 일본화 모색에 앞장섰다.

페놀로사와 오카쿠라 두 사람은 일본인들의 문화 유산에 대한 자부

31 Shuji Takashina, 앞의 글, p. 25.

1890년대 개교 초기의 도쿄미술학교 전경

심을 일깨워 1882년 도쿄국립미술관을 건립하는 데 일조했고 일본의
예술적 전통을 보호하고 보존하기 위해 마련된 문화재관리국의 위원으
로 임명되었다.[32] 그러나 그들의 의도는 예상을 넘은 서양 미술에 대한
과도한 관심으로 실효를 거두지 못했다. 연이은 사건이 그들을 곤혹스
럽게 만들었다. 그들이 재직하던 도쿄미술학교 입시는 그들을 궁지로
몰아넣었다. 1896년 수많은 화가 지망생들이 도쿄미술학교에 몰리자
그들의 성화에 못 이겨 교과 과정에 유화를 넣었고 구로다 세이키와 구
메 게이치로 등의 서양화가를 교수로 임용하지 않으면 안 되었다. 서양

32 일본의 첫 박물관은 1872년 자연 과학과 기술을 일반에게 계몽, 고취시키기
 위해 건립되었으나 여기에 '미술'이라는 용어를 추가한 것은 1873년에 열린
 〈베니스국제전람회〉에 참가할 수 있는 요건을 갖추기 위해서였다고 한다.
 Christine M. E. Guth, "Japan 1868-1945 : Art, Architecture and National
 Identity," in Art Journal(Fall 1996), p. 17.

스타일의 그림이 인기를 끌자 일본화(니혼가) 대신 유화(요가)를 공부하려는 화가 지망생들이 더 많아지게 되어 그들의 계획은 차질을 빚고 말았다.

한편 메이지 유신 이후, 일본은 두 나라를 상대로 전쟁을 치렀다. 청일전쟁(1894~1895)과 러일전쟁(1904~1905)이 그것이다. 이 전쟁의 승리로 일본은 군사 대국으로 치닫게 된다. 뿐만 아니라 총과 칼을 앞세워 포르모사(대만)를 강점하고(1895), 호시탐탐 노리던 조선을 강점(1910)하여, 채 한 세대도 지나지 않아 일본은 낙후된 섬나라에서 식민지를 거느리는 강력한 제국으로 탈바꿈했다. 이러한 상황은 일본에서 서양 문화가 빠르게 확산되도록 만들었고 화가들은 연이은 승전 소식에 고무되어 판화(전통적 목판)나 서양식 석판화, 또 사실적인 유럽풍의 유화로 전투 장면을 그려 일본인들을 선동했다. 많은 화가들이 전쟁 장면을 화폭에 담았는데 그 중 가장 대표적인 인물이 판화가이자 화가인 고바야시 키요히카(小林清親 1847~1915)로, 찰스 위그맨의 학생이었던 그는 서양 스타일의 명암법을 일본 채색 판화에 접맥시켰다.

일본의 이러한 기형적 화풍이 서양의 영향을 받아 태어났음은 전혀 놀랍지 않다. 서양의 자연주의가 인본주의에 뿌리를 둔 사조였음에 비해, 일본의 것은 보국, 다른 말로 표현해서 대단히 정치적이고 프로파간다적인 것으로 변질되고 말았던 것이다.

전 수상이었던 요시다(吉田茂 1878~1967)의 발언을 들어보자.

한때 일본은 '동양의 도덕과 서양의 기술' 혹은 '일본의 정신과 서양의 지식'과 같은 근대화의 물결에 뛰어들었으나, 부질없음이 판명되었다. 이유인즉 문명 또는 문화란 서로 나눌 수 없는 하나이기 때문이다. 그러므로 과학

적이거나 기술적인 양상만을 받아들이거나 그 외 나머지를 배제하는 것은 불가능하다.[33]

요시다의 발언은 근대화를 제대로 이루려면 정치 및 군사에 있어서도 서양의 제국주의와 똑같은 패턴을 닮아야 한다는 뜻으로 풀이된다. 하지만 미술을 정치화하고 제국주의의 선전 도구로 삼은 것은 정치와 도덕, 그리고 예술에서 각각 전문성과 자율성을 근본으로 삼았던 근대의 요체 그 어느 것에도 해당하지 않는다. 그들은 고작 약육강식의 야만적인 본성만을 배워왔을 따름이다. 그들에게 근대적 자아가 있었다면, 그것은 살기등등한 국가 팽창주의와 약소국에 대한 가혹한 유린이 있었을 따름이며, 또한 "자신이 동양적이라는 사실을 구태여 묵살하고자 한 순간부터 전통적인 가치 체계의 혼란을 일으키고 또 동서 문명의 대치를 초래하면서 일본은 깊은 딜레마에 빠질 수밖에 없는 운명을 선택했다."[34]

근대적 교육 기관

1910년대부터 새 시대 환경에 부응하려는 시도가 서울과 평양, 대구 등지에서 연쇄적으로 이어졌다. 근대적 교육 제도의 필요성을 실감하면

33 *Britanica Book of the Year*, 1977, p. 24.

34 오노 이쿠히코(大野郁彦), 〈일본 근대 양화의 형성과 전개〉, 《월간미술》, 1990. 11, pp. 94~96.

서 의식 있는 미술가들은 나름대로 발 빠르게 대응하고 나섰다.

서화미술회, 기성서화회, 교남서화연구회, 고려미술원, 소성회미술연구소 등은 학생들을 받아 몇 년 동안 가르쳐 인재를 길렀고, 특히 평양의 소성회미술연구소, 대구의 교남서화연구회 등은 전국 규모의 공모전을 개최하는 등 초창기 미술 문화 진작에도 기여했다.

우리 나라 최초의 근대적 미술 교육 기관으로는 문인화가였던 윤영기가 1911년 설립한 서화미술원을 들 수 있다. 설립한 지 얼마 되지 않아 이 미술원은 총독부로부터 보조를 받는 서화미술회로 개칭했다. 서화미술회는 서화의 전통을 계승한다는 취지로 개설되어 학과를 서과와 화과로 나누었으며 3년 동안 수학하도록 했다. 교수진은 당시 명성이 높고 전통 화법에 능숙하던 조석진과 안중식을 비롯하여 글씨와 문인화로 유명한 정대유, 강진희, 김응원, 산수, 인물에 능한 강필주, 조석진과 안중식 밑에서 그림을 배운 이도영이었다. 이 미술회를 통해 나중에 동양화단을 이끌게 되는 김은호, 이상범, 노수현, 변관식, 최우석, 이한복, 오일영 등이 배출되었다.

한편 서화가 김규진은 해강서화연구회라는 단체를 1915년 발족했다. 서화연구회는 서화미술회처럼 서과, 화과로 과목을 나누고 이수 연한도 똑같이 3년으로 정했다.

서화미술원을 개원한 윤영기는 1913년 평양으로 거처를 옮겨 기성서화회를 만들었다. 서화미술회 회장을 이완용이 맡으면서 정작 창립자인 자신은 소외되자 떠난 것으로 알려져 있다. '기성(箕城)'이란 평양의 옛 이름으로, 몇십 명의 남녀 학생을 가르쳤는데 평양 지역의 서화가들인 임청계, 노원상, 김윤보, 김수암이 지도를 맡았다. 윤영기는 1910년대에 서울과 평양에서 서화 전통을 새롭게 세우는 데 적잖은 공헌을 했

으며, 그의 유명한 묵란 그림은 대원군의 난법(蘭法)을 따랐다.[35] 그가 일찍이 왕실의 고관대작과 교분이 두터웠던 친일 묵객이었다는 점이 아쉽지만 기성서화회는 1920년대 대구의 교남서화연구회와 함께 지방 서화 인구의 저변 확대에 적지 않은 역할을 했다.[36]

교남서화연구회는 대구의 서화 애호가들에 의해 발족되었는데, 1922년 사대부 출신의 서화가 서병오를 회장으로 추대하여 서화 실기를 지도했다. '교남(嶠南)'이란 명칭은 영남 지방을 뜻하는 옛 지명에서 비롯된 말인데, 회장으로 추대된 서병오는 중국, 일본을 왕래한 바 있는, 폭넓은 견식을 지닌 문인화가였다. 실기 지도는 서병오가 맡았고 영남 일대에서 이름이 있는 서화가들(박기준, 정용기, 서병주, 이영면, 김재환, 김홍기, 서창규)이 회원으로 참가하여 서화 전람회를 열기도 했다.

1922년 제1회 전람회를 대구 뇌경관에서 개최했는데 당시 《동아일보》는 "각지 대가들의 소장했던 고대 명작 서화와 근대 화백의 서화 등이 진열되고 관람자가 많아 성황을 이루었다"고 보도했다. 제2회 〈교남서화연구회전〉은 1923년 11월 노동공제회관에서 열렸는데, 서병오와 서상하, 서병주, 허섭, 박기돈 등의 사군자와 서예, 산수 작품 43점, 그리고 서양화가인 이여성, 이상정, 박명조 등의 유화 43점을 전시한 대규모 전람회였다. 또한 이 전람회는 추사 김정희의 작품 등도 전시하여 매일 5백여 명의 관람객이 입장하는 대성황을 이루었다. 교남서화연구회를 중심으로 활동한 대표적 화가로는 곽석규, 서상하, 박기돈, 허섭, 정용기, 배효원, 서병주, 황기식, 홍순록 등이 있다.[37]

35 이구열, 《근대 한국화의 흐름》, 미진사, 1984, p. 70.
36 김복기, 〈개화의 요람 평양 화단의 반세기〉, 《계간미술》, 1987, 여름호, p. 102.

교남서화연구회의 활동은 오래 이어지지 못했다. 이 연구회를 운영했던 책임자들의 미진한 활동도 한 요인이 되었겠지만 밀려드는 신문화에 능동적으로 대처하지 못한 것도 요인으로 작용했을 것이다. 재래식 묵화법 추종이나 여기(餘技)로서의 그림 인식은 창의성이 담보되어야 할 회화를 진작시키는 데 걸림돌이 되었을 것이다. 또 민간 기구로서의 한계를 손꼽을 수 있을 것이다. 원래 이 연구회는 후진 양성, 강습소 설치, 서화 전람회 개최, 도서관 설립 등 연구 기관으로 의욕 넘치는 계획을 내걸었으나 모든 계획을 실현하지는 못했다. 여건이 허락되는 한도 내에서 사람을 모으고 전람회를 열며 또한 조선 문화를 알리는 것만으로 만족해야 했다.

최초의 종합 연구 기관이랄 수 있는 고려미술원은 1919년 11월 종로 YMCA에 문을 열었다. 이 기관은 처음에는 고려화회로 출발했으나 1923년 고려미술원으로 개칭하여 종합 미술 기관으로서의 면모를 드러냈다. 화가로서뿐 아니라 계몽가로서 활동한 고희동은 신미술 보급을 위하여 애썼는데, 그 일환으로 고려미술원을 발족했다. 여기서 고희동은 고문 겸 교수로 지도했다. 고려미술원을 발족한 사람은 박영래, 강진구, 김창섭, 안석주, 이제창, 장발 등 6명의 젊은 학도들이었으며 지도 강사는 동양화부에 김은호와 변관식, 서양화부에 이종우, 정규익, 강진구, 나혜석을 비롯하여 10여 명이 맡았다. 동인과 연구원으로 나뉘어 있었던 이 미술원은 남녀 공학이었다고 한다. 고려미술원 졸업생들은 뒷날 도쿄로 본격적인 유학을 떠나거나 국내에서 독학으로 공부하여 화

37 손성완, 〈20세기 대구 한국화의 회고와 전망〉, 《대구미술》 창간호, 1999. 12, p. 17.

단을 이끈 지도자가 되었다.[38]

고려미술원은 유능한 인재를 배출하여 사람들의 눈길을 끌었다. 가령 제3회 선전(1924) 때 한국인 입상자들이 모두 합쳐 8명뿐이었는데 그 중 다섯 명이 고려미술원의 회원이었다. 선전에서 좋은 성적을 내자 장안의 화제가 되었다.

특히 라려(羅麗) 시대의 고유한 미술을 회복하여 개척할 목적을 가지고 동인제로서 동 원(고려미술원을 지칭함)을 설치하고 미술 연구에 깊은 취미를 가진 남녀 청년을 다수 모으고 동양화, 서양화, 조각 등을 가르치는데 동원에서는 이번 전람회에 동인 중 11인, 연구원으로 6인이 각각 득의의 작품을 출품하여 동인의 출품은 전부 입선되어 그 중에 5인이 입상되었고 연구원의 출품은 네 사람이 입선되어 동 원의 영광스러운 기색을 발휘하여 조선 미술계의 선봉자가 되어 있다.[39]

입상자는 김은호, 이종우, 나혜석, 박영래, 변관식 등이며, 입선에는 고려미술원의 연구원으로 있는 김용준의 이름이 올라 있는데 김용준은 중앙고보 5학년생이었다. 그외 이응노, 김준엽, 이정만 등이 영예를 안았다. 고려미술원이 뿜어내는 열기는 3·1운동 이후에 부쩍 뜨거워진 교육열과 청년들의 활기를 보여준다.

38 이구열,《한국근대미술산고》, 을유문화사, 1971, p. 71.
39 〈미전의 권위를 독점한 고려미술원〉,《매일신보》, 1924. 6. 6.

봉건 의식과 근대 초의 화가들

고희동이 도쿄미술학교에서 유화를 배우고 이종우가 파리 미술전에 입선한 1908년에서 1927년까지를 정규는 '아카데믹한 수련기'라고 불렀다. 초기 양화가들은 일본에서 배워온 유화를 국내에 소개했다. 고희동 이래 김관호, 김찬영, 나혜석 등이 도쿄 유학을 마치고 돌아와 신문화를 알렸다. 그들은 계몽가로서의 역할은 어느 정도 수행했으나 정작 화가로서의 소임은 힘겨워했다.

고희동은 도쿄미술학교에서 서양화를 전공했으나 동양화로 진로를 바꿨고, 김관호는 붓을 꺾어 작품 생활을 잠정 중단했고, 김찬영도 평양으로 돌아간 뒤 몇 편의 글을 쓰는 일 외에 감감 무소식이었다. 물론 김관호와 김찬영은 소성회에 정기적으로 나가 후진 양성을 위해 애쓴 흔적이 있으나 그런 열정을 창작 활동으로 이어가지는 못했다. 고희동이 그런 대로 활동을 한 편이었으나 그의 활동 무대는 협전으로 제한되었고 작품 제작보다는 후진 양성과 미술 행정 쪽에 더 많은 관심을 쏟았다. 왜 그들은 활동을 제대로 펴지 못했을까? 다음의 인용은 우리에게 시사점을 제시해준다.

그림과 사회와의 관계에 하등 관계가 없었다. 그림 그리는 이들로 말하면 자기의 취미나 또는 소견법(消遣法)으로 붓을 잡는 데 지나지 아니했고 사회에서는 그림에 대하여 천대시하여 몰이해했다.[40]

[40] 고희동, 〈화단 수필〉, 《중앙》, 1936. 3, pp. 25~26.

위의 언급에서 우리는 두 가지 사실을 알 수 있다. 하나는 소일거리로 그림을 그렸다는 점이고, 다른 하나는 사회의 몰이해를 감수해야 했다는 것이다.

첫째, 미술을 남은 시간이나 땜질하는 정도로 여겼다는 것은 전문가 집단에서조차 낮은 의식 수준을 가졌다는 사실을 확인시켜주거니와 이같은 태도는 조선조의 '여기'나 '풍류(風流)' 정도를 벗어나지 못한 전근대적 의식의 발로였다. 이는 고희동을 비롯한 초기의 화가들에게서 공통적으로 발견되는 문제점이다. 의지와 소신을 가지고 그림을 전공했다기보다는 현실 도피적 성격이 짙다는 이야기다. 망국의 실의를 잊기 위한 한 방편으로 그림을 선택했다는 것은 식민지의 서글픈 현실이 아닐 수 없다.

고희동은 두 번째로 사회의 냉대를 손꼽는다. 그림에 대하여 "천대시하여 몰이해"했다고 했는데 이것이 초창기 화단이 저조했던 이유의 하나가 된다. 먹고 살기도 어려운데 그림까지 감상할 짬을 내기 어려웠을 것이다. 그러나 그것이 몰이해를 초래한 진짜 이유는 아니다. 경제 사정이 힘들어도 얼마든지 예술적으로 부강할 수 있다. 문제는 사람들의 인식의 저변에 무엇이 깔려 있는가 하는 점이다. 아무리 잘 사는 나라라도 예술을 향유할 마음이 없다면 문화는 자라나지 못한다. 반대로 아무리 가난하더라도 예술을 향유할 마음이 있으면 문화가 풍성해지는 법이다.

우리 나라의 경우 조선조부터 시작된 예술 천시 풍조가 그대로 일제 시대까지 내려왔다. 문(文)을 중시하고 기(技)를 낮게 취급한 탓에 예술 풍토가 조성되지 못했다. 실제로 기술 쪽에 종사하는 직종은 천대를 받았으며 미술도 마찬가지였다. 취미로 문인화를 하는 것은 품위 있다 여겼으나 조선 시대에 정작 '전문 화가'를 만나기란 쉽지 않다. 근대 의식

이 싹트기 시작한 영정조 때가 되어서야 비로소 전문 화가들이 나오는 것도 이와 관련이 있다. 근대 의식이 자각되어 긍정적인 조짐을 보였으나 불행하게도 예술 천시 풍조는 20세기 초까지 그대로 지속되었다.

고희동이나 김관호, 김찬영처럼 '행세하는 집안의 자제들'이 그림을 배우러 유학까지 가는 것은 "용납될 수 없는 가문의 창피"[41]로 받아들였다. 미술을 하는 것을 '가문의 창피'로까지 여겼으니 미술가 배출이나 창작 풍토 진작, 그리고 예술 진흥이란 기대조차 할 수 없었다. 이렇듯 20세기 초의 선각자들은 주위 사람들의 따가운 시선과 그들 자신의 현실 도피 의식 등 이중고에 시달렸다.

이종우도 이런 사람 중 한 명이다. 그의 경우는 자신의 현실 도피적 성향에다 집안의 예술 천시 풍조가 겹친 케이스였다. 고질적인 풍류와 취안(醉眼)이 그의 작품 생활을 얼룩지게 했으며, 또 집안의 관존 사상은 그의 일탈을 부채질하는 역효과를 낳았다.

이종우의 예술 도정과 방랑벽

이종우를 통해 우리는 어두웠던 근대 화단의 단면을 엿볼 수 있다.

그의 부모는 출세에 도움이 될 만한 것을 배우라고 일본 유학을 허락했으나, 집에는 법학을 공부하러 간다고 말하고 유학 승낙을 받은 이종우는 미술을 선택했다. 미술 학교에 진학한 것을 뒤늦게 안 그의 부친은 경악했으며 오랫동안 충격 속에서 헤어나지 못했다. 당시에는 여전히

41 이종우, 〈나의 교우 반세기〉, 《여성동아》, 1974. 4, pp. 218~27.

조선조의 관존 사상이 강해 남자라면 으레 관계(官界)에 진출하여야 한다는 의식이 강했다. 그의 집안도 마찬가지였다. 그의 부친은 법학이나 정치학을 권했으나 이종우는 부친의 바람을 저버리고 출세와는 무관한, 험난한 길을 택했다.

교토에서 1년 동안 소묘 수업을 하고 이종우는 도쿄미술학교에 입학한다. 도쿄미술학교는 이미 고희동이 졸업했고 그 뒤로 김관호, 김찬영 등이 거쳐 간 터였다. 이종우는 일본화과에 입학한 서울 출신의 이한복과 함께 1923년 정규 5년 과정을 마칠 때까지 도쿄미술학교를 다녔다.

도쿄미술학교에서 이종우는 후지시마 다케지(藤島武二), 오카다 사브로스케(岡田三郎助), 와다 에이사쿠(和田英作)에게서 그림 지도를 받았다. 그런데 이 세 사람은 구로다의 제자여서 '절충적인 외광파 아카데미즘'을 화풍으로 삼았다. 이 화풍은 구조적인 형태보다 정감적인 색채를 좋아한 이종우의 취향에도 맞았다.

잠시 세 사람을 소개하면, 이종우를 지도한 후지시마는 원래 일본화를 전공했으나 서양화로 전공을 바꿨다. 1905년 관비 유학생으로 유럽으로 건너간 엘리트였다. 아카데미즘의 본산 에콜 드 보자르에서 전통적인 테크닉을 배웠고 또한 로마에 있는 프랑스 아카데미의 교장이었던 카롤로스 뒤랑(Carolus Duran)에게서 르네상스 회화를 배웠다. 귀국 후, 그는 현대 서양과 동양적 요소를 결합시키는 보다 개성적인 표현을 통해 장식성이 농후하고 이와 함께 일본 체취를 풍기는 작품을 제작했다. 단순화되고 양식화된 형태, 장식적인 색 패턴의 효과를 유지한 그는 다이쇼 및 초기 쇼와 시대에 낭만적인 화풍으로 이름을 날렸다.

오카다는 아사이 츄(淺井忠 1856~1907)가 만든 메이지미술회에 속했으나 나중에 구로다에게 영향을 받아 탈바꿈했다. 1897년부터 1902

년까지 프랑스에 유학하던 중 구로다의 소개로 라파엘 코랭 밑에서 그림을 배웠으며 귀국한 뒤 도쿄미술학교에 재직하면서 백마회 전람회에 작품을 냈다. 그는 주로 전통적인 일본 여인을 복고풍으로 그리거나 신변잡기적 풍경화를 그렸다. 코랭의 그림처럼 인물을 야외에 설정해놓고도 광선이나 명암과는 무관하게 그림을 그렸다. 이종우는 특히 오카다에게 이끌렸다.

이종우를 지도한 또 한 사람 와다 역시 구로다의 제자였으며 선전이 열릴 때 출품작을 심사하기 위해 내한하기도 했다. 이들은 모두 구로다와 연관을 맺은 화가들로 그들의 작품은 '일본식 서양화'를 지향했다.

화풍만 절충적인 것은 아니었다. 그림에 나타난 인물의 복장이나 헤어스타일도 절충과 혼성으로 뒤범벅이었다. 가령 일본 여인을 그릴 때 일본에는 없는, 머리카락을 위로 올리는 식의 서양 헤어스타일을 하거나 기모노를 입은 여인이 어색하게 유럽풍 양산을 들고 있거나 기모노의 무늬가 일본의 것도 유럽의 것도 아닌 이상한 양상으로 진행되었다. 일본 화가들의 근대성이란 이처럼 습관적으로 받아들여진 모티브를 깊은 생각 없이 취하는 경우가 많았다.[42]

이종우는 공부를 마치고 막상 귀국을 해 보니 할 만한 일이 별로 없었다고 한다. 제3회 선전에 〈자화상〉과 〈추억〉이란 두 점의 유화를 출품하여 입선과 3등상을 차지했으나 '일제에 아부하는 것으로 여겨' 선전 출품도 그만두었다.

고려미술원과 중앙고보에서 양화 실기를 지도했으나 작업에는 그다

42 *Paris in Japan-The Japanese Encounter with European Painting*, The
Japan Foundation and Washington Univ. , 1987, p. 210.

이종우, 〈인형이 있는 정물〉 1927, 캔버스에 유채, 53.5x45.6cm, 국립현대미술관

지 신경을 쓰지 않았다. 무슨 일을 하든 총독부의 허락을 받아야만 했으므로 사회 활동을 아예 포기하는 극단적인 길을 택했다.

사회 활동의 포기와 함께 방랑의 내리막길로 들어선 그는 음주와 풍류의 어지러운 생활 속에서 무너져갔다. 고급 요정으로 손꼽히던 명월관 출입이 잦다 보니 술값이 쌓여갔고 빚을 갚을 길이 막연했다. 그래서 궁리 끝에 생각해낸 것이 파리 유학이었다. 그의 회고에 의하면, 밀린 술값을 청산하고 생활을 수습하기 위해 어쩔 수 없이 파리행을 결단하게 되었다고 한다.

집안에서는 이런 사실을 모르고 유학 자금을 댔고 이종우는 가까스로 '위기'를 모면할 수 있었다. 인천, 일본 고베, 인도양을 거쳐 마침내 마르세유에 도착하기까지 한 달 동안 그는 꼬박 배 안에 갇혀 지내면서도 술을 마셔 유학비를 다 탕진하고 다시 돈을 부쳐달라는 요청을 했다. 당시 교사 월급이 18원 정도였는데 배 안에서 낭비한 술값이 6백 원이었다고 하니 그의 씀씀이가 얼마나 헤펐는지 짐작할 수 있다.

1925년 파리에 도착한 이종우는, 마침 미국에서 공부를 마치고 독일에 와 있던 배운성의 소개로 수하이에프연구소에 들어간다. 거기에서 엄격한 해부학과 인체 묘사를 배웠다. 프랑스로 건너가 맨 처음에는 겔망연구소에 들어갔으나 곧 수하이에프연구소로 옮겨 귀국할 때까지 2년 동안 다녔다. 백러시아계 출신으로 수하에 몇 명의 연구생을 두고 있던 수하이에프는 동양의 먼 나라에서 온 청년에게 차근차근 고전적 사실주의를 가르쳤다. 거기서 이종우는 인체 묘사에서 골격의 해석과 처리의 치밀함을 배웠으며 엄한 선생 밑에서 고생한 끝에 파리 체류 3년째 되던 1927년 살롱 도톤느에 출품한 〈인형이 있는 정물〉과 〈모부인상〉 두 점이 모두 입선하는 성과를 거두었다. 이중 〈모부인상〉은 수하이

에프연구소에 다니던 백러시아계 부인을 그린 유화로서, 두 점은 이종우의 대표작으로 손꼽힌다.

아카데미 미술과 야수파

같은 기간에 파리에 한 일본인 청년이 와 있었다. 도쿄미술학교의 같은 클래스에서 공부한 사에키 유조(佐伯祐三 1898~1928)였다. 그는 청년 시절의 대부분을 파리에서 지냈으며 파리의 화가 중에서 특히 블라맹크(Maurice de Vlaminck)에게 영향을 받았다. 사에키는 원래 세잔의 작품을 흠모했다. 하지만 친구의 소개로 블라맹크를 만나 자신만의 독특한 스타일을 발견하고 발전시키도록 종용받자 이에 크게 고무되어 그때까지 해오던 미술을 그만두고 자신의 그림을 찾아나섰다.

이종우가 데생과 사실적 묘사를 중시했다면 사에키는 표현의 대담성과 격렬성을 중시했다. 두 사람 모두 살롱 도톤느에 출품하여 입선에 오르는 등 실력을 인정받았다. 한 명은 피해국에서 온 화가이고 다른 한 명은 가해국에서 온 화가였지만 두 사람 모두 시대를 감싸고 있던 비합리와 부조리의 기운에서 자유롭지 못했다. 이 점은 특히 사에키에게서 두드러졌다.

파리의 거리를 묘사한 사에키의 그림들은 대단히 감각적이고 우울한 분위기로 물들어 있다. 그는 일본에 돌아가 1930년협회에 가입했으나 적응하지 못하고 다시 파리로 돌아왔다. 표면적으로 그의 생활은 순탄해 보였다. 작업의 기술적인 문제들이 서서히 풀려나갔고 그의 작품을 좋아하는 애호가들도 늘어갔다.

사에키 유조, 〈성 안느교회〉 1928

그러나 사에키의 성격과 작업은 점점 더 강박적으로 변해갔고 결국
에는 비극적으로 생을 마감하고 만다. 염세적이던 그는 문화의 이질성
을 극복하지 못하고 자살로 최후를 맞았다. 서른한 살에 사망한 사에키
는 훗날 '일본의 고흐' 또는 '파토스의 화가'로 불렸다.

　　사에키 유조가 야수파에 심취한 데 비해 이종우는 당시의 세태에 초
연했다. 사에키가 구로다의 전통을 청산했다면, 반대로 이종우는 아카
데미 미술의 진수를 익히는 데 여념이 없었다. 아카데미 미술을 제대로
배워 일본인보다 앞서고 싶어서였을까? 아니면 배운 것이 일본풍의 신
고전파라 그 이상의 것을 익히는 데 한계를 느꼈던 것일까? 그렇다면
그의 고전 미술 수업은 일본에서 배운 보수적인 관학파에서 벗어나지
못한 표시일까? 블라맹크 같은 조언자를 만나지 못한 탓일까? 여러 의
문들이 꼬리를 물고 이어진다.

　　하여튼 이종우는 파리에 머물던 기간에 주로 인물화를 그렸다. 〈남자
나체〉(1926), 〈응시〉(1926), 〈인물〉(1926), 〈독서하는 친구〉(1926), 〈K
씨상〉(1926), 〈부라운 부인〉(1926) 등은 색이나 광선 위주가 아니라 모
델의 실상 위주로 인물을 충실히 옮겨낸 작품들이다. 인물의 해부학적
인 세부 묘사에 치중했으나 해방 후에는 풍경화를 그리면서 계절의 감
각과 색채 감각이 농후한 화풍으로 바뀌었다. 해방 후에 제작한 풍경화
로는 〈정원〉(1953), 〈마산 해안〉(1955), 〈세검정 계곡〉(1955), 〈우이동
의 여름〉(1958), 〈마산 해변〉(1965), 〈서해〉(1966), 〈동해 감포〉(1966),
〈밤섬〉(1967), 〈배나무 밭〉(1967), 〈설경〉(1967), 〈서울 근교〉(1971),
〈능내의 가을〉(1973) 등이 있다.[43]

　　이종우도 사에키처럼 당대의 미술에 뛰어들었다면 어땠을까? 그랬
다면 한국 미술의 상황은 많이 달라졌을 것이다. 그러나 그런 일은 일어

나지 않았다.

그의 유학은 사에키처럼 화려하거나 첨단의 길을 간 것은 아니었지만 나름대로 의미 있는 자취를 남겼다. 이에 대해 정규는 다음과 같이 지적했다.

나는 이종우 선생의 〈여인상〉과 〈인형이 있는 정물〉은 어디 내놓아도 아카데믹한 우리의 그림으로서 조금도 손색이 없다는 것을 믿고 있다. 이러한 나의 견해는 물론 그림이 훌륭하기 때문이나 그보다도 중요한 것은 우리의 서양화의 근본적인 악습인 일본식 서양화법이 전혀 보이지 않기 때문이다. 우리는 일본식 서양화법을 빌려서 서양화를 공부했기 때문에 손쉽게 서양화 비슷한 효과를 낼 수가 있었기는 하지만 그림이 지녀야 할 자연의 본질을 망각하고 다만 그들의 표현 방법만을 추종하게 되었던 것이다.[44]

정규는 이종우의 그림이 "서양화로서의 본격적인 아름다움을 표현해 낼 수 있는 데까지" 이르렀다고 보면서 "일본풍 서양화"의 문제점을 극복했다고 평가했다. 이종우의 신사실적인 작품을 긍정적으로 본 것이다. 당시로서는 사실적인 화풍은 주로 선전에서 찾아볼 수 있었지만 일본이라는 채널을 거치지 않고 본고장에서 직접 수학할 기회를 가져 우리 나라 미술계에 있어 의의 있는 결과를 일궈냈다는 것이 정규의 평가였다.

43 《설초 이종우 화집》, 동아일보사, 1974(이 화집은 1974년 서울 신문회관에서 열린 이종우의 회고전을 기념하여 발간되었으며, 컬러 도판과 흑백 도판, 이경성의 작가론, 오광수의 작가 연보와 작품 해설, 작품 목록 등이 실려 있다).

44 정규, 〈한국 양화의 선구자들〉, 《신태양》, 1957. 4, p. 12.

이처럼 이종우의 파리 유학은 비록 부득이한 사정으로 시작되었으나 파리에서는 본격적으로 그림 수업을 받고 작품 제작에 땀을 쏟음으로써 예기치 못한 성과를 낼 수 있었다.

사에키는 당시 파리에 와 있던 후지타를 비롯한 일본 화가들의 도움을 받았으나 이종우는 어떤 주위의 도움도 받지 못했다. 그 스스로도 일본인을 고의로 경계했다고 말했다. 일본인들의 우월감이 그의 자존심을 건드렸고 그래서 그는 더욱 그림에 몰두하게 되었는지도 모른다. 그에게 파리 시절은 일본에서 배우지 못한 것을 마음껏 익히고 창작에 매진할 수 있는 절호의 기회였다.

풍류와 취안

부푼 꿈을 안고 귀국한 이종우를 기다리고 있는 것은 암담한 현실이었다. 미술을 할 여건도 못 되었고 미술가란 직업도 일반인에게는 호응을 받지 못했다. 그런 풍토를 바꾼다는 것은 누가 보아도 무리였다.

처음에 이종우는 그런대로 의욕을 보였다. 그가 할 수 있는 일부터 손을 대었다. 1928년, 서화협회에도 관계하고 평양의 소성회에 참가하여 김관호 등과 후진을 양성했다. 1929년에는 경신학교 도화 교사로 잠시 재직하다가 유학 가기 전에 근무했던 중앙학교 도화 교사로 다시 복귀했다. 이 무렵 중앙학교에는 고희동이 있었는데 그 뒤를 이은 것이다. 중앙학교에 재임하면서 그는 우리 나라 최초의 아틀리에를 마련하기도 했다. 물론 자리는 중앙학교 교실을 빌려 서관 2층에다 설치했는데, 반응이 좋아 서울에 있는 모든 미술 연구생을 위한 화실로 사랑을 받았다.

이 화실을 거쳐간 사람들로는 이마동을 비롯하여 김용준, 길진섭, 김종태, 구본웅 등이 있으며 소문이 사사해지자 전국의 화가 지망생들이 이 화실에 들어오고 싶어했다.[45]

1933년에는 서화협회 간사를 맡아 화단 일선에서 뛰었고 1934년에는 서양화 단체인 목시회를 만들어 창립전을 가졌다. 이 목시회에는 이종우를 비롯하여 이병규, 공진형, 이마동, 구본웅, 김용준, 황술조, 임용련, 길진섭, 홍득순, 백남순, 장발, 신홍휴, 안병돈 등이 참가했다. 이종우는 1938년에 목시회 회원 중 구본웅, 임용련, 이마동, 길진섭, 홍득순, 이병규, 공진형, 백남순과 함께 〈서양화 9인전〉을 개최했다.

이 기간 동안 부지런히 움직인 것 같으나 내막을 들여다보면 그렇지 않다. 〈서화협회전〉, 〈동미전〉, 〈목시회 9인전〉 등 동인전에도 참가했으나 그의 작품 수준은 파리 시절에 비해 뒤떨어졌고 안이해졌다. 다시 풍류와 취안에 빠져 작품을 게을리했기 때문이다.

그의 풍류는 근대 화가의 좌절된 삶이 어떤 것인지를 낱낱이 보여준다. 그는 "연구소에서 쌓은 데생력을 제대로 발휘"[46]하지도 못한 채 자포자기와 체념으로 거의 붓을 놓다시피 했을 뿐 아니라 해방이 되기까지 화가로서의 이렇다 할 활동을 보이지 않았다. 그의 말에 따르면 "돌아와서도 술집 출입은 조금도 변하지 않아…… 호주(豪酒)"를 즐겼는데 "직장을 나오면…… 술집으로 가는 것이 정해진 코스"[47]였을 정도로 그의 일상은 창작보다는 낭인 생활에 더 가까운 실망스러운 것이었다.

45 이경성, 〈설초 이종우의 생애와 예술〉, 《설초 이종우 화집》, pp. 135~36.

46 이종우, 〈나의 교우 반세기〉, 《여성동아》, 1974. 4, pp. 218~27.

47 앞의 글.

일제 치하에서 우리 화단의 선각자들은 너나할 것 없이 '황량한 현실의 벌판'에 놓여 있었다. 그중 형편이 나은 사람이 이종우였으나 그런 상황에서 살아남는다는 것은 그에게도 여간 버거운 일이 아니었다. 청년 시절부터 시작된 '술집 출입'이 이런 도피의 사실을 반증한다.

이경성은 그를 가리켜 "허무주의자요 소극적인 생의 반발자"[48]라고 기술한 적이 있다. 이 말은 그를 파악하는 데 큰 도움을 준다. 이종우는 현실 문제를 힘껏 타개해가거나 자기의 세계를 열어가기보다는 기피하는 쪽을 택했다. 그러한 심정으로 선택한 미술이 진취적이고 적극적일 리가 없었다. 해방 후에도 국전 출품이나 목우회와 상형전 같은 몇 가지 그룹에 참여한 것 외에 활동이 부진한 것도 미약한 창작 의욕과 관련지을 수 있다. 한때 차분한 내면적 감성으로 추상 작업을 한 적이 있었으나 오래가지 못했다. 그에게 미술은 시대 의식을 반영해주거나 진귀한 미의 세계를 찾아가는 장치가 아니라 조선 시대 사대부들처럼 생활의 여기로 여겨졌던 것 같다.

여기서 우리는 한 예술가의 딜레마랄까, 근대 미술의 우울한 단면을 들여다보게 된다.

48 이경성, 〈설초 이종우의 생애와 예술〉, 《설초 이종우 화집》, p. 137.

II

신민화의 비탈길에서

서화협회 창립

1918년 조선 서화가들을 중심으로 서화협회가 조직되었는데, 한국 초유의 근대적 미술 단체라는 의미 외에도 조선 서화의 전통을 고수하려는 취지로 모인 민족 미술가 단체라는 점에서 역사적 의미를 갖는다.

시간이 흐르면서 차츰 서양화가 늘어나는 등 내부적인 변화가 일어나지만 창립 초에는 수묵화와 서예로 대변되는 전통 회화가 주종을 이루었다. 이는 시서화 일체를 중시한 회화 전통을 계승, 발전시키려는 저간의 의도를 확인시켜준다. 게다가 그때는 총독부가 주관하는 〈조선미술전람회〉(이하 선전)와 견줄 수 있는 전람회가 〈서화협회전〉밖에 없었으므로 이 협회가 갖는 의미는 각별할 수밖에 없었다.

서화협회는 서화미술회와 서화연구회를 모체로 해서 만들어진 단체다. 즉 1911년 윤기영이 설립한 서화미술회와 1915년 김규진이 후진을 기르기 위해 만든 서화연구회를 결집하여 창립되었다. 서화미술회와 서화연구회는 스승의 화법을 그대로 이어받거나 또는 서화 애호가들의 취미 활동 수준에 머물렀으나 대조적으로 서화협회는 전문가 중심으로 구성되었다. 그러나 모두가 전문가였던 것은 아닌 것 같다. 협회의 정회원은 서화 미술 교원 및 학원 출신 작가 등 직업 화가도 있었지만 일부 취미 서화가도 포함되어 있었다.

서화협회는 1918년 고희동을 주동으로 13명이 발기인이 되어 창립되었다. 같은 해 창립 총회를 갖고 회장에 안중식, 총무에 고희동, 간사

안중식, 〈백악춘효〉
1915, 비단에 채색, 129.5x50cm, 국립중앙박물관

에 김균정을 선출하고 회칙을 정한 다음 18명의 정회원을 추천하는 것
으로 조직 정비를 마친다. 그러나 서화협회는 이른바 한일합방 이후 위
세를 떨치던 세도가들의 도움 없이는 설립이 불가능했다. 협회 규칙에
따라 명예 부총재에 김윤식, 고문으로는 이완용, 민병석, 김가진, 박기
양이 추대되었다. 그런가 하면 정회원 중에는 독립 선언서에 서명한 민
족 대표 중 오세창, 최린의 이름도 들어 있다.

'신구 서화계의 발전', '동서 미술의 연구', '후진 양성을 위한 교육',
'공중의 고취아상(高趣雅想)의 증진' 등을 목적으로 하여 창설된 서화협
회는 이상의 목적을 이루기 위해 다섯 가지 사업을 정관에 명문화하여
시행에 나섰다. 첫째 휘호회, 둘째 전람회, 셋째 의촉 제작, 넷째 도서
인행, 다섯째 강습소 등. 휘호회란 재료비만 받고 글씨와 그림을 일반에
게 나누어주는 행사로 매년 2회씩 실시했고, 의촉 제작은 오늘날로 치
면 주문 제작을 뜻하는데, 극소수의 주문이 있었다. 도서인행의 경우 미
술과 관련된 책자를 발간하여 미술에 관한 이해를 도우려 했다. 이 도서
발간의 결과로 나온 것이《서화협회보》였다. 서화 학원 운영은 강습 사
업을 추진하기 위한 일환으로 마련되었다. 서화 학원은 동양화와 서양
화, 그리고 서예 등 각각 20명 정원으로 하고 수업 연한은 3년으로 하여
이곳을 졸업하면 정회원 자격을 얻을 수 있도록 했다.

서화협회의 활동 중 주목할 만한 사업은 최초의 미술 저널《서화협회
보》 발간이다. 1921년 10월과 1922년 3월 두 번에 걸쳐 발행된 기관지
《서화협회보》는 미술 감상을 위하여 작품 사진을 수록하는 이외에도 서
예, 동양화, 서양화의 기원에 관한 글, 화단 소식, 협회 소식과 회원 동
정, 협회 규칙 따위를 21면에 나누어 게재했다. 여기에는 또 김홍도, 중
국의 서화가 이창석의 작품, 그리고 일제 총독의 친필을 비롯한 일인(日

조석진, 〈산수〉
1915, 비단에 수묵 담채, 137x51cm, 금성출판문화재단

人)들의 작품을 실었는데, 이는 이 단체가 민족 미술가들이 주축이 된 모임이었지만 총독부를 의식하지 않을 수 없었던 어려운 사정을 읽게 해준다.

서화협회전

서화협회가 펼친 사업 중에서 가장 중요한 사업이라면 역시 〈서화협회전〉(이하 협전으로 약칭) 개최를 들 수 있다. 3·1운동, 협회의 중심적 인물이었던 안중식 타계, 해강 김규진과 서화연구회 계열의 집단 탈퇴 등으로 조직 체제가 크게 흔들렸던 서화협회는 창립전을 미루다가 1921년에야 첫 전람회를 열게 되는데, 1936년까지 모두 15회를 개최한 협전은 창립전부터 언론의 비상한 관심을 받았다.

꿈속에 깃들인 조선 서화계의 깨우는 첫소리. 침쇠하기 거의 극한에 이르렀다 할 우리 서화계로부터 다시 일어나는, 첫 금을 그으려 하는 이 새 운동이 과연 어떠한 성적을 보일지.[1]

그 뒤 《동아일보》는 사설에서 "위대한 민족에게는 반드시 위대한 예술이 있나니…… 제군이여 분투할지어다"[2] 하고 격려를 아끼지 않았다.

1 〈萬紫千紅의 美觀〉, 《동아일보》, 1921. 4. 1. 그 외의 협전 기사로는 〈서화협회 전람회 初日〉, 《동아일보》, 1921. 4. 2.
2 〈서화협회전람회 소감〉, 《동아일보》, 1921. 4. 7.

《매일신보》도 협전에 대하여 대서특필하면서 전람회 사진들과 함께 전시 내용을 상세히 보도해주었다.

서화협회 전람회는 1일 오전 10시부터 개최되었는 바, 정각이 되기 전부터 관객은 조수같이 밀리어 회장은 대혼잡을 이루어 회원은 관객 안내에 매우 분망한 모양이며, 출품은 모두 백여 점에 달한 바, 그 중에는 그림이 70여 점이요 글씨가 약 30점인 바, 그림 중에 나혜석, 고희동, 가즈타(和田英作), 최석우 씨 등의 양화가 8, 9점이요. 그 외에는 모두 조선 고래의 채색화와 묵화인 바, 이미 매약된 것이 수십 점에 달했으며 매약된 중에 인기를 매우 얻은 것은 김은호 씨의 수접미인도와 이도영 씨의 수성 고조이었다.[3]

이 기사는 제1회 협전의 전시 내용을 짐작케 해준다. 첫째 각계의 비상한 관심과 호응도를 반영하듯 성황을 이루었다는 것, 둘째 출품작의 대종을 이룬 것은 전통 회화, 서예 계통이라는 것, 셋째 초보적 단계로서 작품을 매매하기 시작했다는 것(출품 규정에 의하면, 1인 3점 이내, 출품료는 1점당 1원, 그리고 전시 중에 작품이 매매될 경우 2할을 협회 기금으로 쓰도록 되어 있었다) 등을 확인할 수 있다.

창립전 못지 않게 제2회전도 관심과 호응이 지대했다. 그 예의 하나가 《신생활》에 발표된 전시평이다.

조선인의 머리에서 생각하고 그 손을 써서 내는 것이 저와 같이 고아(高雅)

3 〈오채영롱한 전람회〉, 《매일신보》, 1921. 4. 1.

하며 저와 같이 유유장문하다 함은 알지 못할 기현상이다.[4]

서화협회가 각계의 갈채와 성원을 받을 수 있었던 것은 직접적으로는 우리 나라의 전통 미술을 지켜가는 단체라는 긍지 때문이었지만, 간접적으로는 총독부의 정책에 대한 불만과 반발을 빼놓을 수 없을 것이다. 잘 알려져 있다시피 3·1운동 이후 총독부는 공포 정치에서 문화 정치로 통치 방식을 바꿨다. 문화 정치를 했다고 해서 일제가 한민족에 대한 수탈을 완화하거나 한민족의 복리를 고려한 것은 아니었다. 1920년대는 오히려 1910년대에 완성된 식민지 통치 기반 위에서 수탈을 본격화한 시기로 볼 수 있기 때문이다.

따라서 문화 정치는 통치 형식의 변화에 불과할 뿐만 아니라 조선 민족에 대한 지배와 억압을 보다 공고히 하기 위한 위장에 지나지 않았다. 일제는 '문화 정치'라는 명분을 내걸고, 조선인들에게 언론, 집회, 출판의 자유를 주었으며, 식민 통치에 민의를 충분히 반영하기 위해 지방 제도를 개정했다고 선전했다. 이에 따라《동아일보》,《조선일보》등의 신문과《개벽》,《신생활》,《조선지광》등의 잡지 발간을 허용했다. 하지만 이러한 출판물들은 다만 식민지 통치 질서와 공안을 방해하지 않는 한에서만 허용되었으며, 이를 위반한 경우에는 언제나 발간 정지 또는 폐간되었다. 그러므로 전면적인 저항이 불가능했던 언론 매체에서는 서화협회 같은 민족 진영의 활동을 알림으로써 땅에 떨어진 민족적 긍지와 자존심을 되살리려고 했다.

4 〈서화협회 제2회전 전람회를 보고〉,《신생활》 제5호, 1922. 4.

그네의 손에 받아 가진 수천 년래의 조선 예술혼이 많은 후생에게 전하여 더욱 천추만세에 조선혼의 덩굴이 뻗고 꽃이 피기를 원한다.[5]

이 같은 뜨거운 격려에서 그들의 간절한 바람을 엿볼 수 있다.

그러나 제4회 협전이 개최된 1924년부터 이런 격려는 차츰 실망으로 변한다. 서화협회의 전람회나 기타 움직임에 대한 신문 보도는 민족지에서조차 상상할 수 없을 만큼 줄어들거나 건너뛰는 현상이 목격된다. 반면 1922년에 창립된 선전 보도가 해마다 증가되었고, 관람객들의 관심 또한 선전으로 쏠리게 되었음을 상기하면, 그 원인은 첫째 총독부의 문화 간섭, 왜곡으로 서화협회의 활동이 상당히 위축되었다는 점, 둘째 그와 함께 규모나 조직 면에서 환경이 열악했던 협전이 상대적 부진을 면치 못했다는 점으로 분석된다. 선전 자체가 민족 문화의 결집과 번영을 막으면서 저항 의식을 일괄적으로 통제하기 위한 문화 정책의 일환으로 창립된 관전이었으므로, 눈엣가시였던 서화협회를 와해시키는 것을 총독부는 이미 계산에 넣었을 것이다.

일제의 서화협회 무력화 전략은 특히 이 무렵부터 두드러진 선전에 대한 보도 강화를 보면 쉽게 알 수 있다. 총독부의 식민지 문화 정책의 하나로 시행된 최대 규모의 종합 미술전 선전은 서화협회에까지 그 입김을 미쳤다. 총독으로 와 있던 사이토 마코토(齊藤實)는 언론에 대한 기회를 확장한 듯했지만 허용의 한계가 어디까지인지를 시험한 다음 재빨리 회유 정책을 거두어들이고 조선 사회, 문화에 대한 지배력을 강화시켜갔다.

5 〈서화학원─서화협회의 사업〉, 《동아일보》, 1923. 10. 1.

한편 화가들은 일제가 내건 문화 정치라는 미끼에 하나둘 넘어가고 말았다. 출세에 목마른 젊은 화가들이나 기성 화가들에게 서화협회가 성에 찰 리 없었다. 관료적 선전에 대한 대대적인 홍보는 화가들의 판단을 흐리게 하기에 충분했다. 날이 갈수록 "서화협회의 젊은 서화가들도 선전에서의 입선·입상이 큰 매력이었고, 그것이 권위를 동반하여 유명하게 선전되었"을 정도인데, 윤희순의 말대로 "선전에는 대작, 역작을 출품하고 협전에는 소품, 습작을 내놓는 수가 많았다."[6]

서화협회에 속해 있던 심영섭은 이를 보다 못해 1929년 10월 27일부터 열린 제9회 전시평에서 분통을 터뜨렸다.

전부는 아니라 하겠지만, 박람회나 '총미전'(선전)에는 돈을 처들여서라도 큰 폭의 그림을 죽을 애를 써서라도 출품을 하면서도 협전에 출품한 그림은 대개가 그 여기를 유희했음에 불과한…… 관료파에 속한 그들의 근성은 박람회와 총미전에 출품하느라 최선의 힘을 다 기울여서 그러했는지는 모르지만 예년에 출품하던 작가가 차차로 협전을 떠나가는 모양에서도 찾을 수 있는 것이다.

제9회 협전을 마친 직후, 서화협회는 임시 총회를 열고 제10회 기념전을 대대적으로 개최할 것을 공표하게 된다. 또한 그러한 계획에 대비하여 임원진을 개편했는데, 김돈희, 안종원, 고희동, 오세창, 이도영, 이한복, 김은호, 이상범, 이용우, 장석표, 변관식, 안석주, 김진우, 최우석 등 15명이 신임 위원으로 위촉되었다. 이때 《동아일보》는 10주년 기

6 윤희순, 〈협전을 보고〉, 《매일신보》, 1930. 10. 21.

념전에 부치는 의의를 사설로 게재했는데, 서화협회의 분발을 강한 어조로 촉구했다.

협전은 금년 10회요, 총독부전은 금년 9회였던 것을 보아 협전은 제2회전부터 벌써 치명상에 가까운 위압을 받았으며, 기를 펴지 못하고 자랐을 것은 우리가 짐작하기에 넉넉한 사실이다. ……조선의 미술가들은 우연이 아닌 이 세력을 근거로 어디까지든지 협전을 지지하여 조선인 미술의 유일한 민간 협동 단체로서의 권위를 빛내라. ……조선의 미술가들은 흙구덩이에서 나오는 엽전 한 푼을 보더라도 자존심을 지키기에는 부끄럽지 않은 위대한 예술가들의 후예들이다. 협전은 그네들의 전당이 아닌가.[7]

서화협회에 보낸 뜨거운 격려에 불구하고 전망은 불투명했다. 총독부의 지원을 받는 선전의 영향력이 날로 막대해지는 것도 문제였지만, 더 심각한 문제는 일본풍이 만연하여 조선 화단을 크게 위협했다는 점이다. '일본 도안풍의 화법', '도국적(島國的) 필치', '다도식(茶道式) 미학'의 전래와 파급이 조선 화단이 보루로 섬겨오던 전통 회화를 훼손시킬 정도가 되었다. 급기야 전통 회화를 '위기'로 보는 시각이 대두되기에 이르렀다.

협전의 동양화부를 보고 조선의 동양화를 말할 수 있다. 조선의 동양화는 위기에 있다. 아직 당 화첩에서 해방도 되기 전에 일본화를 아무런 비판 없이 맹목적으로 모방하고 있다. 아직도 화면마다 당 화첩의 인환을 그대로

7 이구열, 《한국근대미술산고》, 을유문화사, 1972, pp. 155~56 재인용.

88

들어다놓으면서 어느 틈에 일본화를 그대로 베껴다놓은 화폭이 구석구석에 놓여 있다. 가장 불쾌한 현상이다. 일본화를 배우는 것은 좋다. 그러나 소화한 뒤에 자기 주관을 통해서 자기 그림을 그려야 할 것이 아닌가. ……시대의 반역이란 천재가 아니고는 못할 일인지 모른다. 그러나 누백년(累百年)을 두고 당 화첩에 붙들리어 급기야는 환쟁이로 모두 타락한 오늘 다시 아무런 반성이 없이 일본 화첩에 매두몰신(埋頭沒身)을 하고 덤비는 양은 너무나 보기에 딱한 일이 아닌가.[8]

일본 화풍은 여러 형태로 회원들에게 영향을 미쳤다. 구체적으로는 "선묘 자체의 독자적인 운필의 조형성이 사라진 대신 어떤 대상을 묘사하기 위한 수단으로서의 윤곽선으로 격하"[9]되었다. 그 결과 전통적인 수묵 산수화에서 찾을 수 있는 중후한 정경 묘출이 감소되는 대신 일본화의 화려하고 섬세한 채색이 도입되고 정취적인 감각이 성행하게 되었다. 인물화도 선의 표현성과 자연스러움을 중시했던 데서 얼굴이나 자태를 강조하는 미인화로 바뀌었고, 영모(翎毛), 화조화에선 극채세화(極彩細畵)의 특성이 두드러졌다.

한술 더 떠서 협전에 참여한 출품자들의 무성의까지 겹쳤다. 협회전이 돌아왔으니까 마지못해 출품하는 구태의연한 자세가 협전의 분위기를 한층 무겁게 만들었으며 수준을 추락시켰다.

회원의 작품 중에 역작이 더러 보이기는 하지마는 회원의 대부분은 색채를

8 이구열, 앞의 글.

9 오광수, 《한국근대미술사상 노트》, 일지사, 1987, p. 178.

위한 출품에 지나지 않는 것으로서, 작품 그것이 작자의 무성의를 웅변하는 것밖에 아무것도 보여주지 않는다. 이리하여 이번 전람회도 다만 횟수의 수치를 하나 더했을 뿐이요, 이렇다 할 진경(進境)을 본 일이 뚜렷하지 못하다.[10]

협전 10주년 기념전을 개최한 후에도 서화협회는 협회전을 계속하지만 상황을 역전시키기에는 역부족이었다. 총독부의 엄청난 지원 하에 개최된 선전에 비하여 협전은 "물질상 조건이 불여의하여"[11] 초라하기 짝이 없었으며, 소속 회원조차 선전을 출세의 지름길로 생각할 만큼 선전 출품에는 심혈을 기울이면서도 협전에는 소극적인 자세를 보여 협회의 존립을 위협했다.

일제의 집요한 문화 말살 정책, 미술인들의 역사 의식 결핍, 그리고 만성적인 경제적 고충 등으로 인하여 일제 치하의 유일한 민간 미술가 단체를 자부하던 서화협회는 1936년 10월 휘문고보에서 열린 15회 협회전을 끝으로 막을 내리게 된다. 총독부 경무 당국에 의해 정지령이 내려져 더 이상 협전 개최가 불가능한 데 따른 것이었다.

협전 중단과 관련하여 고희동의 다음과 같은 언급이 있다.

일본 경찰이, 일지사변(중일전쟁—인용자 주)이 극심하던 때이라 허가를 취소하고 정지를 명했다. 어찌할 수 없이 그만두었다.[12]

10 이마동, 〈정찰기〉, 《동아일보》, 1935. 10. 27.
11 고희동, 〈예술 각계의 현안과 현세(좌담)〉, 《동아일보》, 1935. 1. 1.
12 고희동, 〈나와 서화협회 시대〉, 《신천지》, 1954. 2.

협전의 중단과 서화협회의 실질적인 해산은 미술계에 구심점이 없어졌다는 사실을 의미한다. 협전의 중단 사태에 대한 아쉬움을 김복진은 이렇게 토로했다.

근대 조선 미술계의 모태인 서화협회가 금년도 전람회의 불개최는 짐짓 추풍삭막(秋風索莫)〔옛날 권세는 간 곳이 없이 초라해진 모양을 일컬음—인용자 주〕의 느낌을 주고 있다. 년년이 미술의 가을이 협전의 불개최로 올해는 그저 단풍드는 가을을 천송할 따름이니 고적한 마음 나만 같지 않을 것이다.[13]

구한말의 격동 속에서 한 세대가 저물어갔다면 서화협회를 통해서 새로운 한 세대가 등장했다. 그 새로운 세대는 20세기를 여는 세대인 동시에 한국 미술의 정통성을 계승할 막중한 책임을 진 세대였다. 일제의 식민 치하에서도 의연하게 우리 미술을 이어간 서화협회의 해산은 우리 미술사에 큰 아쉬움을 남긴 사건이었다.

1930년대의 화단

1930년대 한국 화단은 개인이나 단체에 의한 창작 활동이 밑받침되어 나름의 자생력을 키워가고 있었다. 특히나 1920년대 중·후반 미국에서 귀국한 장발, 파리에서 귀국한 이종우, 나혜석, 임용련, 백남순 등은 각기 개인전을 열면서 화단 개척에 앞장을 섰다. 1929년에는 이종

13 김복진, 〈정축년 조선 미술 대관〉, 《조광》 제3권 12호, 1937. 12, p. 48.

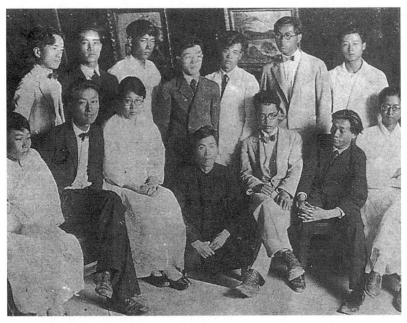

1930년대의 서양화가들. 앞줄부터 구본웅, 김종태, 백남순, 이제창, 신용우, 이승만, 이해선,
뒷줄은 박상진, 김응진, 이창현, 한 사람 건너 김중현, 임학선, 이순석

우, 나혜석이 개인전을 열었고, 1930년에는 임용련과 백남순이 부부전
을 개최했다. 이러한 개인전이 국내 화가들을 자극했음은 두말할 것도
없다.

뿐만 아니라 1930년 전후로 단체 활동도 왕성했다. 프로 문예 활동
을 지원하기 위해 1927년에 창립된 창광회(김창섭, 안석주, 김복진, 임학
선, 이승만), 1928년 창립하여 조선 향토색론을 전개한 녹향회(이창현,
김주경, 장익, 박광진, 심영섭, 장석표), 그리고 1928년 대구를 중심으로
활동을 펼친 지방 유일의 단체 향토회(박명조, 최화수, 서진달, 김용조,
배명학, 김용준, 서동진) 등이 각각 창립되어 1930년대로 이어진다.

자토회(1924), 영과회(1927)에서 활동하던 미술가들이 주축이 되어

구성된 향토회는 대구 출신의 서양화가들이 거의 총망라하여 참가했다. 뿐만 아니라 초창기 우리 나라 근대 화단의 스타인 김용준과 이인성이 가세하여 친목적 미술 단체 이상의 성격을 띠었음을 알게 해준다.

경제적 기반이 빈약하여 해마다 공황과 파멸을 눈앞에 둔 사회에 있어서 항상 그 존재와 성과를 정당하게 주장 못 하는 것은 예술가 단체이다. 이러한 불우의 환경에 있어서 소리 없이 꾸준히 자라나 마침내 그 예술적 역량과 사회적 지반을 튼튼하게 쌓아올려 지금에는 대구에서 빼지 못할 한 존재로 일반의 기대와 주목을 끄는 단체가 있으니 그것은 곧 양화가의 그룹인 향토회다. ……서병기 씨의 주선 아래 덕산정에 향토회 양화연구소를 개설하고 동 회 회원을 중심으로 매일 저력 있는 연구를 맹렬히 계속하는 중이니 더욱 향토회의 장래가 주목되는 바이다.[14]

혹자는 1930년대 제안된 '조선 향토색 논의'가 김용준이 창립 멤버로 참가했던 '향토회'에서 시작된 것으로 파악한다.[15] 그만큼 향토회가 1930년대 화단에서 큰 비중을 차지했다는 뜻이다. 뿐만 아니라 향토회는 특출한 인물을 길러냈다. 향토회의 회원이자 대구미술사(大邱美術社)를 경영했던 수채화가 서동진의 도움으로 미술계에 입문한 이인성은 만 17세에 선전에 입선한 이래 제10회전에서 제15회전까지 연속 6회나 특선하는 등 일제 시대의 대표적인 화가로 두각을 나타냈다. 향토회는

14 〈색다른 존재의 향토회 건립〉,《동아일보》, 1933. 8. 3.

15 이중희, 〈대구의 초창기 서양화에 관한 2가지 문제─일제 암흑기를 중심으로〉, 〈대구 미술 70년 역사전〉(대구문화예술회관, 1997) 도록, p. 17.

이인성, 〈해당화〉 1941, 캔버스에 유채, 228x145cm, 호암미술관

1930년 10월 조양회관에서 첫 전시를 열어 무려 2천 명이 넘는 관람객을 모은 이래, 1935년의 6회전까지 매년 정기적으로 회원전을 열었다.

뒤이어 1930년에는 동미회(홍득순, 임학선, 김용준, 길진섭, 이마동, 황술조)와 일본에서 발족한 백만양화회(길진섭, 구본웅, 이마동, 김응진, 김용준)가 각각 창립되었다. 이중 백만양화회는 도쿄 유학생들로 구성된 단체로 "예술과 사회 사상과의 엄연한 구별"[16]을 꾀하여 계급 투쟁적인 사회주의 사상을 거부하고 작품 중심의 순수 예술을 추구하고자 했다.

1934년에 조직된 목일회는 김용준, 이종우, 이병규, 구본웅, 황술조, 길진섭, 송병돈, 김응진 등 선전을 거부한 작가들이 중심이 되었다. 목일회의 창립 회원 중 대다수가 도쿄미술학교 출신이어서 '동미회 분과'라고 핀잔을 듣기도 했는데, 이 단체는 앞에서 언급한 단체들과는 달리 일정한 취지나 방향을 제시하지 않았다. 다만 회원 각자의 작품 세계를 암묵적으로 상호 존중하는 틀 안에 묶었던 것 같다. 출품작의 경향은, 일부 회원들의 작품을 떠올려볼 때 대담한 구성과 강렬한 원색 등을 많이 사용했다. 구본웅의 〈친구의 초상〉과 〈여인〉, 길진섭의 〈원주 풍경〉, 김용준의 〈바다〉 등은 야수 · 표현적 성향을 드러냈다.

목일회는 "모종의 난관"[17]으로 명칭을 목시회로 바꾸고 창립 3년 만인 1937년 화신화랑에서 제2회 동인전을 가졌다. 이 전람회에 대해 《조선일보》는 3회에 걸쳐 다루었으며 《동아일보》에서도 같은 횟수로 전시평을 싣는 등 주위의 관심은 비상했다. 창립 회원 구본웅, 김용준, 길진섭, 황술조, 이병규, 이종우 외에도 이병민, 장발, 백남순, 임용련, 이마

16　김용준, 〈백만양화회를 만들고〉, 《동아일보》, 1930. 12. 23.

17　김주경, 〈목시회 전람견〉, 《동아일보》, 1937. 6. 13.

동이 추가로 가입했다.

한편 1937년 주경, 김학준 등 재일 유학생이 중심이 되어 창립된 백우회가 국내외에서 결성되어 근대 화단을 장식했다.

백우회는 제국미술학교생을 중심으로 도쿄미술학교, 다이헤이오미술학교, 문화학원 등 재일 미술 유학생들이 주동이 되어 1943년까지 모두 여섯 차례의 전시회를 가졌다. 그러나 '백우'라는 말이 백의 민족의 자주 의식과 독립 정신을 상징한다고 하여 1938년 일제의 강압에 의해 재도쿄미술가협회로 이름을 바꾸었다. 그들은 서울에서 몇 차례 전람회를 개최했다.

1915년 고희동에 의해 서양화가 도입되고, 1916년 김관호가 누드화를 소개했지만, 실제로 조선 화단은 이렇다 할 진전을 보이지 못했다. 고희동의 동양화가로의 변신, 김관호의 절필, 서화협회가 내보인 한계도 문제였지만, 더 직접적으로는 일제의 문화 회유 정책 앞에 미술가들이 심적 고통을 느껴야 했고 번번이 좌절의 고배를 들이마셔야 했다. 전통 회화가 왜색에 물들어가는가 하면, 대부분 화가들은 선전 입상이나 기대하며 개인 영달이나 꾀하자는 식이었다. 장래에 대한 어떠한 희망이나 비전도 걸 수 없는 암울한 역사적 장벽만이 그들을 기다리고 있었을 따름이다.

3·1운동이 실패로 돌아가자 사람들은 패배 의식에 휩싸였다. 사회적·민족적 절망과 새 출발에 대한 갈망이 이리저리 뒤섞여 허둥댔으며 현실 도피, 자포자기, 애수의 그늘이 사회를 뒤덮었다. 이러한 가운데 예술가들은 자아 도취에 빠지거나 몽상, 낭만주의적인 감상이나 퇴폐, 탐미나 저항 등 여러 경향을 나타냈다.

3·1운동의 좌절은 많은 화가들로 하여금 현실에 대한 냉소와 자조

(自嘲)를 품게 했다. 어떤 부류는 예술을 아예 접거나 은둔하거나 잠정적으로 중단했다. 또 어떤 부류는 그와는 상반된 태도를 취했다. 잘못된 개인 의식에 사로잡힌 나머지 예술적 소양을 쌓기보다도 경력을 늘어놓고 권위주의를 앞세우는 그릇된 풍조만 고취시키고 말았다.

1930년대에도 이런 양상은 크게 달라지지 않았지만, 그런 가운데서도 몇 가지 주목할 만한 움직임을 엿볼 수 있다. 먼저 고희동, 김관호로 대표되는 양화 제1세대에 이어 등장한 후배 화가들이 미술을 향해 새롭게 접근해가고 있었다. 그 중에서도 특히 한반도에 유입된 사조를 우리 환경과 문화에 접목시켜 자생적 미술을 꽃피우려는 경향, 보다 근본적인 해결 방안으로 계급 해방을 통해 예술의 실천력을 요구하는 경향, 우리 고유의 향토색을 추출하려는 경향, 그리고 자유주의에 자극되어 미의 모던 아트를 추구하는 경향 따위를 발견할 수 있다.

실질적으로 화단이 형성된 것도 1930년대에 와서야 가능했다. 단적인 예로 1922년 제1회 선전의 서양화부에서 고희동, 나혜석, 정규익의 유화가 입선했으나, 10년 후인 1931년의 선전에 이르면 출품자가 백 명이 넘고 입선 작가만도 80명에 가까운 증가를 보였다. 비록 입선작의 대부분이 일제의 문화 정책에 휘말린 것이었다 해도, 이는 대폭 증가한 서양화가의 수와 함께 서서히 미술계가 조성되어가고 있음을 말해준다.

수적 증가만으로 화단이 형성되었다고 보기는 어렵다. 그보다 중요하게 감안해야 할 점은 내용물이 어떤 것이냐 하는 것이며, 수준 높은 작품의 확보와 구체적 양식의 확충 문제가 직결되어 있음은 의심할 여지가 없다.

한국에서의 서양화의 양식적 개념이 보편화되기 시작한 것은, 줄잡아 1930

년대를 넘어서면서가 아닌가 생각된다. 그러니까 도입기를 벗어나 그 나름의 정착과 발전적 모색이 활발한 양상을 띠기 시작한 것을 1930년대로 상정할 수 있다는 이야기다. 이른바 양화 제1세대에 이어 그들의 후속 멤버가 화단 일선에서 활약하기 시작했을 무렵에 해당한다.[18]

서양화 제2세대의 등장으로 인해 나타난 현상 가운데 하나는 초보적 수준으로서의 유파의 형성이라고 해야 할 것이다. 1930년대에 들어와 나타나기 시작한 사조 및 유파는 자연주의, 사실주의, 인상주의, 표현주의, 기하학적 추상 등 일련의 새로운 양식에 대해 부분적으로나마 접근이 이루어졌음을 보여준다. 물론 이런 유파의 성립은 우리 미술이 일본 유학파들에 의해 서구 미술이 차용되는 특별한 과정을 거치면서 배태된 것이다. 그러므로 새롭게 침투되기 시작한 자연주의, 사실주의, 인상주의, 표현주의, 추상 등 일련의 신사조도 이미 형성된 것의 도입일 뿐 경험적으로 체득되어 생성, 대두된 것은 아니었다. 서구에서 이러한 미술이 합리성, 이성 등 이른바 근대 사회의 경험을 통해 나온 것이라면, 우리의 경우 근대 미술은 그러한 경험 없이 단시일에 압축되어 들어왔으며, 그것도 두서 없이 도입되었다는 문제를 안고 있었다.[19]

그럼에도 불구하고 몇몇 모임이나 작가들을 중심으로 조선 미술의 기초를 다지기 위한 움직임이 지속되었다. 작품 성격에서도 선전에서 권장했던 내용과도 사뭇 다른 점이 나타났다. 식민지 치하에서 무엇보다 먼저 해결해야 할 과제란 무엇인가? 하는 물음들이 진지하게 검토되

18 오광수, 《한국근대미술사상 노트》, 일지사, 1987, pp. 208~9.

19 이일, 《현대 미술에서의 환원과 확산》, 열화당, 1991, p. 136.

었다. 이 시기 일본색을 드러낸 작가도 있었지만 우리 나라의 우수한 문화 전통을 발전, 재창조하려는 작가들도 적지 않았다. 양식 개념이 작가들 사이에서 점차 의식되고 이와 함께 걸출한 작가들이 떠오르기 시작했다.

무산 계급 미술

3·1운동이 일본으로부터의 독립 쟁취는 고사하고, 어떤 실질적인 정치적 양보를 얻어내는 데도 실패하자 사람들은 3·1운동의 평화주의와 비폭력 전술을 비판했다. 뒤이어 연합국들이 조선에 대한 일본의 종주권을 인정하자 세계 열강에 대해 배신감을 느꼈다. 그런 가운데 일부 지식인들은 러시아 혁명이 성공한 사실에 크게 고무되었다. 그들의 눈에 소련 공산주의는 세계 피압박 민족의 옹호자인 듯 오인되었다. 민족 운동이 일부 지식인들에 의해 급속히 좌파 사상 운동으로 변질되어가고 있었다.

그 내력을 살펴보면, 볼셰비키 혁명이 성공을 거두자 사회주의 혁명 사상의 역동성이 크게 부각되었다.[20] 러시아 혁명이 세계 저개발 국가에서 일어난 민족 해방 운동에 불씨를 당긴 것이 사실이며, 식민 통치를 받았던 아시아 각국에 대한 서구 정책의 실패는 아이러니하게도 공산주의의 호소력만을 증가시켰을 뿐이다. 그리하여 국내 지식인들 사이에

20 M. 로빈슨, 《일제 하 문화적 민주주의》, 김민환 역, 나남신서, 1990, p. 167.

사회주의 모델 및 사회주의 예술론을 부추기는 사태가 일어났다.[21]

일제 치하의 진보적인 미술 창작과 활동은 1925년 '무산 계급 문화의 수립'을 위해 결성된 조선프롤레타리아예술동맹(이하 프로예맹), 그 산하 기구로 만들어진 조선프롤레타리아미술동맹(이하 프로미맹)을 중심으로 전개되었다. 프로미맹은 계급 해방에 도움이 될 만한 것이라면 어떤 수단도 가리지 않는다는 원칙 아래 예술보다는 해방 운동 완수를 최우선 과제로 삼았다. 이에 따라 그들은 대중과 가까워질 수 있는 선전용 포스터, 판화, 삽화, 만화, 연극 활동, 무대 미술, 광고 미술, 상업 미술 등 다양한 매체를 활용했으며 이것은 프로미맹이 해체된 이후에도 선전 효과가 크다는 이점 때문에 꾸준히 관심을 끌었다.

당시 미술계가 선전에 빠르게 흡수, 동화되어가는 형편에서 일부 미술인들은 목적 의식적 사회주의 문예 이론에 심취하여 사회 혁명을 달성코자 혈안이 되어 있었다. 비밀리에 창당되었던 조선 공산당의 문예계 단일 조직체 프로예맹의 일원이었던 안석주의 말을 들어보자.

예술 그것은 그 시대인에게 아무러한 반향이 없으면 자가(自家) 희롱물에만 그칠 것이다. 예술 거기에는 그 시대인의 생활 그것이 간접으로 드러나서 다시 그것에게서 민중이 자기의 생활을 엿보아 자기를 알게 되는 것이다. ……또 말하자면 예술은 현실을 폭로시켜온 민중을 실재로 인도하는 책임

21 프롤레타리아 예술론 관련 기사로는 양명, 〈민중 본위의 신예술관〉,《동아일보》, 1925. 3. 2. ; 권구현, 〈전기적 '프로' 예술〉,《동광》제2권 3호, 1927. 3, pp. 61~69. ; 김미열, 〈프롤레타리아 미술의 개척〉,《시대공론》제2호, 1932, 1월호를 각각 참조할 것.

이 있다.[22]

1925년부터 김복진과 함께 토월회, 파스큐라, 창광회 등을 거치면서 '프로 미술'에 적극 참가했던 안석주는 당시 프로예맹의 방침대로 예술을 무기로 하여 계급적 해방을 이루겠다는 투지를 불태웠다. 그에게 미술은 사회주의 사상을 일깨우고 계급 해방을 이루는 촉매제 같은 것이었다. 미술인들은 거침없이 '프로 운동'에 빠져들었다.

프롤레타리아 미술에 관한 공식적 지침은 1927년 김복진, 윤기정에 의해 마련되었다. 김복진은 사회주의 프로 미술 이론을 담은 '나형(裸型) 선언 초안'을 발표하면서 그 글에서 예술은 무산 계급성, 의식 투쟁성, 정치성을 지녀야 하며 무산 계급 예술가들을 조직하여 의식 투쟁을 전개할 것을 주장했다. 김복진의 이 글은 조선 최초의 프롤레타리아 미술을 제기했다는 점에서 우리의 주의를 끈다.

이와 유사한 견해는 윤기정에게서도 나왔다. 윤기정은 같은 해 조선의 현 단계를 혁명 전기(前期)로 분류하면서 문예 운동의 선전, 선동 역할을 특히 강조했다.

혁명 전기에 있어 프롤레타리아 문예 운동은 혁명을 촉진하는 데 도움이 된다면 거기에 만족한다. 투쟁기에 대한 프로 문예의 본질이란 선전과 선동의 임무를 다하면 그만이다.[23]

22 안석주, 〈제5회 협전을 보고〉, 《동아일보》, 1925. 3. 30.

23 윤기정, 〈계급 예술론의 신전개를 읽고〉, 《조선일보》, 1927. 3. 25~30.

윤기정의 관점은 예술을 혁명의 도구로밖에 인정치 않는다. 예술은 혁명을 일으키고 고조시키며 사회주의 이데올로기에 봉사하면 충분하다는 단순한 논리다.

김용준과 윤희순

예술을 한갓 '혁명의 무기'로밖에 인정치 않는 도구주의적 시각은 당대의 뛰어난 이론가 김용준의 반격을 받았다. 예술을 선전과 선전 수단으로 이용하는 마르크스주의의 '예술 도구론'밖에 없다면 사회 운동과 예술 운동은 본질적으로 상이할 게 없다는 것이 반론의 요지였다.[24] 그의 비판은 특정인을 겨냥한 것이 아니었다. 그보다는 프롤레타리아 문예 운동 자체를 향해 던져졌다.

선전을 위하여 쓴 작품이라도…… 훌륭한 예술품이 될 수 있다. 그러나 아무리 선전을 예상하고 쓴 작품이라도 그것이 예술인 이상에는 예술적 관조와 예술 심리의 작용을 통과하지 않으면 안 된다. 그렇지 않으면 그것은 예술적 지위를 보존할 수 없다. 여기가 사회 운동과 예술이 본질적으로 상이한 점이요, 아무리 과학적 요소를 주입하더라도 예술이 과학이 될 수는 없

24 프로 미술 이념과 방법론에 대한 미술 논쟁에 대해서는 최열의 《한국현대미술운동사》(돌베개, 1991), 김현숙의 〈한국 근대 미술 비평 개관〉(《계간미술평단》, 1994, 여름호), 유홍준의 〈한국 미술의 전통성과 현대화〉(《근대한국미술논총》(이구열 회갑 기념 논문집), 학고재, 1992)를 각각 참조할 것.

으며…… 그곳에 예술이 또한 없다.[25]

사회 운동과 예술의 차이점을 김용준은 '예술적 관조'와 '예술 심리의 작용'에 두었다. 다시 말해 예술은 감상되고 향유되기 위해 제작된 것이기에 근본적으로 사회 운동과 다를 수밖에 없다는 주장이다. 이런 점을 고려할 때 김용준은 미의 옹호자였으며 미술을 통해 추구해야 할 것이 무엇인지를 고민한 사람이었다고 이해할 수 있다. 그는 이데올로기를 예술에 무리하게 적용하는 시각에 반대했다.

김용준은 예술적으로 완성되지 못한 작품은 그것이 아무리 떠들썩하게 이목을 집중시킬지라도 프로 미술의 자격이 없다고 일침을 가한다. 예술적으로 미흡한데 어떻게 미술품이 될 수 있는지 묻는다.

예술적 요소를 구비치 못한 비예술품은 비프로 예술품이요, 프로 미술품은 아니다. 계급 해방을 촉진하는 수단에 불과하다면 그것이 도저히 예술이란 영역에 들어올 수 없는 것이다. ……예술의 본질적 가치는 부인할 수 없다. 예술적 요소가 미를 본위(本位)로 한 이상 미의 표준과 미의식에 있어서는 시대와 사상…… 즉 환경에 따라 변환할지나 미의식을 부인하고는 예술이란 대명사는 붙일 수 없는 것이다. 예술품 그 물건이 실감(實感)에서, 직감(直感)에서, 감흥(感興)에서 이 세 가지 조건 하에 창조되는 것이다. 그러면 예술은 결코 이용될 수 없고 지배될 수 없으며 구성될 수도 없다. 또한 예술품 그것은 결코 도구화할 수 없고 비예술적일 수 없고 오직 경건(敬虔)한 정신이 낳은 창조물일 것이다. 그러므로 예술은 결코 과학적이어서는 아니 되

25 김용준, 〈프롤레타리아 미술 비판〉, 《조선일보》, 1927. 9. 18~30.

며 순전히 유물론적 견지에서 출발하여서도 아니 될 것이다.[26]

　그의 입장은 단호하다. 미의식이 결여된 작품을 미술로 보기 어렵다
는 것이다. 김용준도 한때 프롤레타리아 이념을 옹호한 적이 있으나 미
술 방면에서의 적용에는 신중을 기했다. 위의 주장을 보면 김용준은 영
락없는 형식주의자처럼 오인될 수도 있다. 그러나 본질적인 기준인 미
를 빼놓고는 아무것도 얘기할 수 없다는 관점에서, 특정한 논리를 가지
고 미의 본질을 훼손하는 것을 김용준은 경계한 것이다.
　김용준이 기대한 '프로 미술'이란 그 시기 마르크스주의자들 대부분
이 품었던 생각과는 구분된다. 그의 의중은 2년 뒤에 발표된 〈화단 개
조〉에 수록되어 있다.《조선일보》를 통하여 세 차례에 걸쳐 연재된 이
글은 그의 시각을 알려준다.

　그러면 프로 화단이란 어떤 성질의 것인가. 사회 사상에 있어서 사회주의나
　무정부주의 등이 모두 자본주의에 대한 반동파인 것과 같이 예술 사상에 있
　어서도 사회주의적 예술인 구성파(Constructivism)나 무정부주의 예술인
　표현파(Expressionism) 또는 다다이즘(Dadaism) 등이 모두 관료파 예술
　(Academism)에 대한 반동 예술이다(다다이즘은 투쟁적 의미는 갖지 않
　음). 이 반동 예술은 즉 부르주아지에게 대한 도전과 사격을 목적한 프로파
　예술—의식 투쟁적 예술이다. 프로 화단이란 곧 이 의식 투쟁적 화파의 화
　단을 이름이다. 그러나 화단이란 형체가 없는 조선에 있어서 미리부터 구체
　적 주의 예술과 그 예술가의 출현을 기대함은 혹 무리일지 모르나 하여간

26　김용준, 앞의 글.

104

우리는 그 초기에 있어서부터 화가의 사회적 진출을 바라며 동시에 반아카데미의 정신—기교보다도 먼저 프롤레타리아 의식에서 출발한…… 표현적 내용을 가진 작품의 산출을 바란다. ……통틀어 말하면 이제 우리 화가는 반아카데미의 정신을 가져야겠고 사회적 진출을 하여야겠다는 말이다.[27]

김용준은 아카데미즘을 부르주아의 전유물로 보았으며 따라서 아카데미즘을 거부하는 것이 곧 부르주아에 대한 반항이요 프로 의식의 실현이라고 보았기 때문에 거듭 아카데미즘의 거부를 촉구했다. 총독부에 의해 주도되던 선전은 그에게 아카데미즘의 요새를 구축하는 전람회로 비추어졌으며 마땅히 거부해야 할 대상이었다.

그렇다고 프로 미술에 호감을 가진 것도 아니었다. 그는 예술을 일부 계급의 소유물로 삼는 것을 반대했다. 예술은 예술다워야 하며 또한 예술을 모든 사람의 것으로 되돌려놓고자 했다. 그는 소박하고 조촐한 아름다움을 가꾸고 보존하는 데에 적극성을 보였다.

얼마나 오랜 시일을 예술이 정신주의의 고향임을 잃고 유물주의의 악몽에서 헤매였는고—칸딘스키—과연 오랜 동안 예술이 사회 사상의 포로가되어 많은 예술가들이 프로 예술의 근거를 찾으려 애썼던 것이다. 그러나 결국 그네의 예술론은 아무런 근거를 보여주지 못했으니 여기에 실망하고 다시 국경을 초월한 예술의 세계로 찾아온 것이다. 가장 위대한 예술은 의식적 이성의 비교적 산물이 아니요 잠재 의식적 정서의 절대적 산물인 것이다.[28]

27 김용준, 〈화단 개조〉, 《조선일보》. 1927. 5. 18~20.

1930년 12월 발표한 백만양화회 취지문에서 그는 반 마르크스주의
자로서 입장을 재차 밝혔을 뿐 아니라 누구나 공감하는 보편적 예술의
지점, 그리고 정서적 표현 형식으로서의 순수한 미술을 지지한다. 나아
가 몇 달 전에 발표한 〈동미전을 개최하면서〉라는 글에서는 "현대는 유
물주의의 절정에서 장차 정신주의의 피안으로, 서양주의의 퇴폐에서 장
차 동양주의의 갱생으로 돌아가고 있다"[29]고 밝혀 카프와의 차별성은
물론이고 자신은 그들과 다른 길로 향하고 있음을 천명했다.

김복진, 안석주의 뒤를 이어 화단에 뛰어든 윤희순은 1930년 〈제10
회 협전을 보고〉란 글을《매일신보》에 발표하면서 활발한 평론 활동을
폈다. 그는 김용준과 대조적으로 프로 미술을 지지했다. 김용준이 도쿄
미술학교를 나온 엘리트였다면, 윤희순은 독학으로 공부한 미술인이었
다. 또 김용준이 순수 미술을 표방했다면 윤희순은 민족 미술을 표방했
다. 김용준이 재야 활동 속에서 입지를 마련했다면 윤희순은 선전을 자
신의 무대로 삼았다. 두 사람은 여러 방면에서 차이점을 지녔다. 공통점
이 있다면 두 사람 모두 그림과 이론을 겸비한 일제 시대의 대표적인 미
술인이란 사실이다.

젊은 윤희순은 서화협회 회원으로 있으면서도 협회의 방향에 문제를
느껴, 계급 투쟁론의 견지에서 민족 미술의 계승과 혁신, 미술의 생활화
등을 주장했다.

미술은 화공의 천역(賤役)이거나 그렇지 않으면 문인유사(文人儒士)의 기생

28 김용준, 〈백만양화회를 만들고〉,《동아일보》, 1930. 12. 23.

29 김용준, 〈동미전을 개최하면서〉,《동아일보》, 1930. 4. 12~13.

충적 유희에 불과했다. 그러므로 대중은 미술을 모르고 미를 모르고 생활의 완미(完美)를 몰랐었다. 그러므로 현 조선 미술가는 특권 계급 지배하의 노예적 미술 행동과 중간 계급의 도피, 퇴폐적인 기생충적 미술 행동을 청산, 배척하여야 할 것이다. 그리하여 능동적 미술 행동과 미술의 생활화에 돌진하여야 할 것이다.[30]

좌파 지식인의 한 명으로서, 또 당시의 유한 계층이 일제 지배 계층과 공모하고 있음을 직시했던 그가 선택할 수 있는 폭은 그리 넓지 못했다. 사회 건설에 기여할 수 있는 계급적 예술을 궁리하면서 러시아의 혁명적 예술을 수용하자고 강조한 것도 이와 무관하지 않을 것이다. 특히 이 같은 관점은 1932년에 발표된 〈조선 미술계의 당면 문제〉를 통하여 다음과 같이 비장한 어조로 표명된다.

사진과 같은 풍경화를 뭉개어버리고 사회(死灰)와 같은 정물 복사를 불살라버리고 농민과 노동자를, 화전민을…… 그리고 지사를, 민족의 생활을 묘사, 표현, 고백, 명시하여야 할 것이다.[31]

서양화는 불란서 화단을 중심으로 발달된 기성 부르주아 미술과 노농(勞農) 연방을 중심으로 건설되는 신층 프롤레타리아 미술로 나눌 수 있다. ……소비에트 신층 미술의 내용을 수입하여 다시 민족적 특수 정도를 빚어낼 것이다. 신층 미술의 미는…… 비현실에서 현실로, 감미에서 소박으로, 도피에

30 윤희순, 〈조선 미술계의 당면 과제〉, 《신동아》, 1932. 6.
31 윤희순, 앞의 글.

서 진취로, 굴종에서 항거로, 회색에서 명색으로, 몽롱에서 정확으로, 파멸에서 선설로, 삼상에서 의분으로, 승리로, 에네르기의 발전으로 맥진하는 미술인 까닭이다.[32]

1930년대 윤희순의 미술관은 지식인 사회에 퍼졌던 사회주의 사상에 기초를 두었다. 위에서 볼 수 있듯이, 미술을 무산 계급과 유산 계급 등 계급을 기준으로 구분한 것으로 미루어볼 때 좌익 지식인들의 영향을 받았음은 물론이고, 무산 계급이 지닌 계급적·혁명적 역량의 확신에 고무되어 있음을 알 수 있다.

윤희순은 미술과 대중이 분리되었던 봉건적 미술에서 탈피하는 수단으로 리얼리즘을 긍정적으로 받아들였으며, 그리하여 예술 운동으로부터 일탈한 프로 미술의 가능성을 다시 예술의 영역에서 되찾으려고 했다. 이것은 김복진, 윤기정과 같은 민중 선동의 입장이나 김용준과 같은 순수 미술의 입장과 구별되는 또 다른 차원의 것이었다고 할 수 있다.

그의 리얼리즘은 분명 동시대 미술 지형에서 한 지점을 차지한다. 따라서 다른 미술들과의 차이점 가운데서 그 정당성을 찾을 수도 있다. 가령 외광파의 표현 기법은 즉흥적인 기분에 빠져 타블로(tableau)의 실재성을 성취하지 못하고, 입체파, 미래파, 표현주의, 초현실주의 등 첨단 미술은 혼란을 야기하는 문제를 지닌다고 진단하면서, 이를 극복할 수 있는 대안으로 현실을 인식하고 사실적으로 표현하는 리얼리즘을 주장했다.

조선의 현실이 반영된 주제와 그것에 상응하는 소재를 택하고 그런

32 윤희순, 앞의 글.

다음에 정확한 관찰력을 통해 화면에 옮기는 사실주의적 제작 태도를 특히 강조했다. 그러나 그의 이론은 차츰 전통 미술을 강조하는 쪽으로 기울어 전통 미술의 색, 선, 율동 등 형식적인 문제, 미적 표현과 같이 내재적이고 기본적인 문제로 환원한다.

한때 프로 미술의 잠재력에 심취했으나 그 역시 프로 미술을 완전히 받아들이기는 어려웠던 것 같다. 이는 그의 활동 무대와 관련이 있다. 윤희순 자신이 선전에 작품을 출품하고 또 입상하여 화가로서의 자질을 인정받아온 터였다. 선전 출품에 거리낌이 없었던 것으로 보아 이론과 실제를 분리시켜 생각했거나 편의적으로 판단했다고 볼 수 있다.

그의 그림은 인물화, 정물화 등으로 나누어 볼 수 있는데, 인물화의 경우에 한복 입은 평범한 소년이나 소녀를 사실적으로 그렸고, 정물의 경우 목단이나 램프가 있는 화분, 그 안에 활짝 핀 꽃을 담았다. 그의 작품은 화면을 단순하게 구성하여 가급적 복잡성을 피했다. 인물이나 정물의 느낌이나 이미지를 더욱 뚜렷하게 살려내기 위한 의도였으리라. 같은 리얼리즘이더라도 그의 화풍은 아카데믹한 재현 중심의 그림이 아니라 명암이 풍부하고 정감이 듬뿍 담긴 표현적·낭만적 화풍을 지녔다.

그의 그림을 볼 때 윤희순은 수법상 사실적 화풍을 견지하면서도 조형적 미감을 중시한 인물로 여겨진다. 실제로 그는 소재 중심의 그림을 자주 비판했으며 예술적 형식의 승화를 가볍게 여기지 않았다. 다만 그 예술적 형식이란 것이 순수 예술적인 것이 아니고 어떤 식으로든 전통에 잇대어 있고 그 전통의 체득을 기하기 위한 것이었다.

나중에 윤희순은 '민족의 대다수가 호흡하는 예술'에 관심을 갖고 '정신적 요소를 주는 평민적인 조형미'를 강조했다. 이것은 조선 옷을

입었다면 '민족 미술'로 단정하고 농민 노동자를 그렸다고 '프로 미술'로 간주한 안이한 시각에 제동을 건 발언이라고 할 수 있다.

요컨대 어떤 미술일지라도 미술의 필요 조건인 조형미를 갖지 못할 뿐 아니라 대다수 사람을 제쳐두고 일부 사람이 독점한다면 제 역할을 충분히 하지 못하게 된다. 이 이야기는 어느 시대, 어느 나라의 미술에도 똑같이 적용된다. 미술이란 어느 특정 계급을 위한 것이 아니라 인간 자신, 그러니까 어린이부터 어른, 노인 그리고 성별(性別), 피부색과 같은 구분을 넘어서 모든 인간을 감싸 안아야 한다. '인간'을 바라보지 못하고 '계급'만을 바라볼 때 미술은 '갈등의 화약고'로 변질되고 만다.

향토색

식민지 조선의 암담한 현실 가운데서도 민족 고유의 미감을 확인하려는 움직임이 싹텄다. 그 대표적인 움직임 중 하나가 향토색이다. 향토색이란 우리다운 것을 전통적 소재 또는 미적인 형식 가운데서 구하려는 모색으로 선전 응모 작품 가운데서 널리 성행했다.

향토색은 1930년대에 가장 활발했던 시민 운동인 농민 계몽 운동과 얼마간 관련이 있어 보인다. 이 운동은 1920년대 중반부터 시작되어 1935년 일제에 의해 중단되기까지 가장 활발히 펼쳐진 민족 운동으로 기록된다. 이 시기 주요한 농민 계몽을 주도한 운동이 조선일보사의 생활 개선 운동, 동아일보의 브나로드 운동이었다. 생활 개선 운동은 귀향 학생의 계몽 학습을 주선하여 문맹 퇴치를 꾀했고 브나로드 운동은 동아일보사가 창간 10주년을 맞아 학생들로 하여금 야학을 개설하고 한

글을 가르치며 각종 문화 예술 활동을 펴 민족 의식을 고취하게 하기 위해 실시했다. 이 외에도 기독교청년회(YMCA)에서는 농촌 계몽 운동, 농사 기술 보급 운동, 협동 조합 운동을 추진했고 또한 장로회 총회 산하의 농촌부에서도 여러 형태의 농촌 계몽 운동을 펴갔다.

이 같은 농민 계몽 운동은 농민들을 일제의 수탈로부터 보호한다는 취지도 있었거니와 농민들이 자각하여 스스로의 권익을 지킬 수 있도록 하자는 것이었다. 이러한 사회 정황이 문학인들을 자극했던 것처럼 미술가들을 자극했을 것이다. 그리고 더 나아가서 한국의 자연과 농민의 생활 위에 흐르는 정조를 파악하는 흐름으로 자리매김되었으리라고 본다.

물론 그 반대의 시각도 충분히 있을 수 있다. 그 반대의 시각이란 메이지미술협회 이후 일본 작가들이 추구해온 '일본적 서양화'의 영향에 대한 분석이다. 일본에서는 역사적 화제를 내세워 일본적 양화로의 전환을 일찍부터 시도해왔으며 태평양화회를 대표하는 카노코기 타게시로(鹿子木孟郎)는 "우리들 양화가는 일본의 자연을 배반한 그림을 그리는 것을 비난해야 하며 일본인은 일본의 특색을 살린 그림을 그리지 않으면 안 된다"고 종전의 입장을 다시 한번 확인했다. 1930년 결성된 독립미술가회의 회원 고지마 젠자부로(兒島善三郎)는 "이 백 년, 세계의 미술계는 모두 프랑스의 지배 하에 있다. 지금 우리들은 그 구속에서 벗어나기 위해 독립을 선언한다"며 일본적 정감과 풍토를 강조하는 입장을 천명했다. 일본은 만주사변 이후 제국주의 침략에 더욱 박차를 가한다. 이런 측면에서 일본의 '신일본주의'는 일본 화단에도 그대로 반영되었으며 이것을 간접적으로 경험한 도쿄 유학생들이 귀국하여 때마침 불기 시작한 국내의 농촌 계몽 운동과 맞물려 향토색 논의를 본격화했다.

그러나 향토색은 1930년대 후반에 이르러 그만 일본의 집요한 식민 정책에 휘말려 선전을 통해 무의미한 아카데미즘으로 고착해버리고 만다.

한편 화가들이 향토적 이미지를 소재로 삼기 시작한 것은 1920년대 일본 유학생들로 거슬러 올라간다. 구체적으로 시기와 화가를 밝히고 있지는 않지만, 이경성은 유학생들이 '소', '차륜', '초가집', '농촌' 등 향토적 소재를 등장시켰다고 말하면서 그것은 "일제에 저항하는 재일본의 미술가들이 잃어버린 고향 의식을 되살려 거기서 민족적 호흡을 가져보자는 소박한 심성의 표시였다"고 밝힌 바 있다.[33] 그러나 그 시도는 개인적 차원의 것이었을 뿐 널리 파급되지 못했다. 향토색 논의를 본격적으로 개진한 것은 녹향회와 동미회가 창립되면서부터다.

녹향회

향토색을 말할 때 빼놓을 수 없는 단체는 녹향회와 동미회다. 두 단체는 1920년대 후반에서 1930년대 전반에 활동했던 단체 중에서 향토적 또는 전통적 미술의 실현을 유달리 강조했던 그룹에 해당한다. 그러니 '조선다운 미감' 획득을 선결 과제로 부각시켰음은 의심할 나위가 없다. 제2세대 서양화가들과 고희동, 김관호 등 제1세대 서양화가들의 차이점도 바로 이 점을 놓고 진지하게 고민했다는 데에 있다. 또한 그들은 프로 미술과 달리, 미적 감수성과 조선의 현실을 중시하면서 우리 미술에 흐르는 유형, 무형의 성질을 밝히는 것을 창작의 과제로 삼았다.

33 이경성, 《한국근대미술연구》, 동화출판공사, 1975, p. 252.

녹향회는 선전이나 협전에서 자유롭게 발표의 장을 갖지 못했던 화가들이 '신선 발랄한 젊은이의 마음'을 나타내기 위해 마련한 단체였다. 선전은 선전대로 아카데믹한 쪽으로 치닫고 있었고 협전은 협전대로 세대차가 있었기 때문에 별도의 모임을 가질 필요를 느꼈을 것이다.

1928년 12월 장석표, 김주경, 심영섭, 이창현, 박광진, 장익은 녹향회를 결성했다. 창립전을 가진 뒤 장석표, 장익, 심영섭이 탈퇴하고 제2회전부터 오지호가 합류했다. 이 모임에 성격을 부여한 사람은 심영섭이었다. 그는 "평화로운 세계를 통하여 고향의 초록 동산을 창조하여 녹향—초록 고향의 본질을 발휘"[34]할 것을 주장했다.

> 오 오 우리는 녹향을 창조한다. 부절(不絶)히 창조한다. 무한한 미래를 향하여 찰나 찰나로 부절히 유동한다. 그리하여 녹향회는 성장을 따라 완전히 대조화, 대평화, 대경이의 세계인 녹향이 실현된다.[35]

이 글로 미루어 '녹향회'란 명칭은 심영섭이 붙였으리라고 짐작할 수 있다. 그는 '녹향'을 "고향의 초록 동산"으로 풀이한 장본인이며 '녹향'을 아예 자신의 작품 방향으로 삼았기 때문이다. 그에게 녹향이란 조선의 수목이나 강토를 의미하는 게 아니라 동양의 어떤 본질, 영원의 고향, 평화로운 이상향을 가리킨다.

심영섭은 한 해 뒤에 다시금 녹향회의 향토색에 결정적인 단서를 제공하는 글을 발표한다. 이 글에서는 아시아 미술의 우수성을 밝히는 데

34 심영섭, 〈미술만어—녹향회를 조직하고〉, 《동아일보》, 1928. 12. 15~16.
35 앞의 글.

집중한다.

　장구한 동안의 도화방랑(道化放浪)의 생활에서 나(자유혼)는 다시 진화완성
　(盡化完成)의 평화로운 대조화, 그 정익(靜謐)한 초록 동산으로 나물캐는 소
　녀의 피리 소리를 찾아 영원의 고향으로 돌아가면서 있다. 여기에 나의 지
　대한 환희가 있으며, 표현과 창조가 있다. 이것이 아세아주의며, 그 주의의
　미술이다.[36]

　심영섭은 대표적인 서양 미술 화가들이 추구해온 것이 이미 동양에
서 오래전에 실현된 것임을 주장한다. 가령 마티스, 뭉크, 고흐, 칸딘스
키 등의 표현주의 화가들에게서 나타나는 선적 요소는 생명 의지의 창
조로서 선을 주장한 동양 미술과 일치한다고 말한다. 그뿐만 아니라 휘
슬러, 샤반느의 장식법이라든가 루소, 고갱의 수법과 사상 등을 벌써 아
시아는 "완비하고 있었으며 철저하게 실현하고 있었다"[37]고 자랑한다.
심영섭은 아시아주의란 "금일 세계의 멸망에서 다시 거룩한 자연의 농향
(農鄕)을 창조"하려는 것이며, 따라서 "아세아 미술의 창조"야말로 위대
한 "내일의 창조"요 "전인류의 고향 창조 운동"과 일치된다고 강변한다.
　심영섭이 아무리 자신의 공상을 마음껏 발휘하여 아시아 미술을 말
했다고 해도 그 같은 주장은 결국은 일제의 침략 정책을 돕거나 옹호할
따름이었다. 이 같은 주장은 반서구주의 및 대동아공영권의 구축으로
말미암아 아시아를 제패하려는 일본의 허황된 이데올로기를 정당화하

36　　심영섭, 〈아세아주의 미술론〉, 《동아일보》, 1929. 8. 21~9. 8.
37　　앞의 글.

고 이를 한반도에까지 연장해 주입시켰다고 풀이된다. 그가 돌아가자고 외쳤던 원시의 주관적 고향, 평화로운 이상향은 당시의 사회 여건과 어울리지 않는 것이었으며 현실 도피적 성향을 짙게 노출한다.

녹향회 취지에 대한 다른 견해는 제2회전의 취지문을 통하여 발표되었다.

앞으로 우리가 지향해야 할 민족 미술은 명랑하고 투명하고 오색이 찬연한 조선 자연의 색채를 회화의 기조로 한다. 그러기 위해서 조선인의 일본인으로부터 배운 일본적 암흑의 색조를 팔레트로부터 구축(驅逐)한다.[38]

이 글의 작성자가 누구인지는 분명치 않다. 다만 제2회전 때 심영섭이 녹향회를 탈퇴한 사실로 미루어 심영섭이 쓴 것이 아니라는 점은 확실하다. 글의 논지로 미루어, 인상주의 미술에 밝은 오지호나 김주경의 글이 아닌가 추정할 수 있을 것이다. 2회전에는 같은 빛과 색깔의 중요성을 강조한 오지호가 신입 회원으로 가입했으므로 다분히 두 사람의 시각이 고려된 취지문이라고 할 수 있다.

위 취지문에서 주목되는 것은 심영섭이 동양의 주관적이며 상징적인 표현 방식을 옹호한 데 반해 인상주의의 한국적 토착화를 주장했다는 사실, 민족 미술을 "명랑하고 투명하고 오색이 찬연한 조선 자연의 색채"에서 발견해야 할 것이라며 구체적인 방법론까지 제시하고 있다는 점이다. 당시에 만연했던 일본적 회화에서 자유로워질 수 있는 자구책

38 이구열, 〈도입기의 양화〉, 《한국현대미술전집 2》, 정한출판사, 1980, p. 100 재인용.

이 무엇인지 모색하였다는 점이 우리의 눈길을 끈다. 녹향회의 회원 중 일부가 한국적인 미의 표현 문제를 중요하게 다루었다는 뜻으로 볼 수 있으며 우리 것을 모색하기 위한 전제로서 일본에서 배운 미술의 청산을 내세웠다는 사실이 이채롭다.

동미회

도쿄미술학교 동문들인 김용준, 홍득순, 임학선, 길진섭과 함께 녹향회를 탈퇴하고 합류한 심영섭, 장식, 장석표 등이 1930년 4월 동아일보 사옥에서 제1회 동미회 전람회를 열었다. 따라서 이 모임은 도쿄미술학교 재학생들이 졸업생의 찬동을 얻어 결성한 최초의 동문회적 성격을 지닌 단체다. 동미회의 한복판에는 김용준이 자리하고 있었는데 그는 도쿄미술학교에서 돌아와 '진정한 향토 예술'을 찾기 위해 동미전을 개최한다고 밝혔다.

동미전을 열 당시만 하더라도 우리의 것에 관한 필요성을 느꼈지만 아직 걸음마 단계에 있음을 김용준은 밝혔다.

오인(吾人)은 아직도 조선의 새로운 예술을 발견치 못했다. 오인은 아직도 서구 모방의 인상주의에서 발을 멈추고 혹은 사실주의에서, 혹은 입체주의에서 혹은 신고전주의에서 혼돈의 심연에 그치고 말았다.[39]

39 김용준, 〈동미전을 개최하면서〉,《동아일보》, 1930. 4. 12~13.

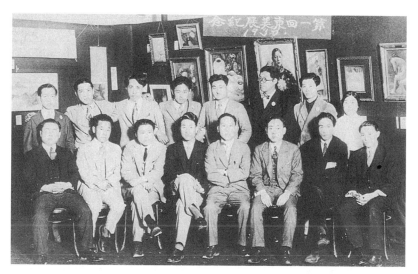

1930년 제1회 동미전(4. 17~21, 동아일보사) 기념 사진
앞줄 왼쪽부터 강필상, 공진형, 이병규, 도상봉, 김창섭, 이한복, 이제창, 김주경,
뒷줄 왼쪽부터 홍득순, 김응진, 김용준, 이마동, 김응표, 임학선, 이순석

첫 전시는 기대에 미치지 못했던 것 같다. 다른 전람회의 출품작과 겹치기로 작품을 내놓은 경우도 있었으며 무성의한 것, 후배보다도 못한 것, 무기력한 것 등등이 출품되었다고 한다.[40] 그러나 동미전의 취지는 그런대로 명분이 있는 것이었다.

오인이 취할 조선의 예술은 서구의 그것을 모방하는 데 그침이 아니요, 또는 정치적으로 구분하는 민족주의적 입장을 설명하는 깃도 아니요, 진실로 향토적 정서를 노래하고 그 율조를 찾는 데 있을 것이다. 그것을 찾기 위하여는 오인은 석일의 예술은 물론이거니와, 현대가 가진 모든 서구의 예술을

40 안석주, 〈동미전과 합평회〉, 《조선일보》, 1930. 4. 23~26.

연구하여야 할 필요를 절대적으로 느끼는 것이다.[41]

물론 김용준이 말한 '향토적 정서'란 말은 동미회의 회원 모두가 동의해서 나온 것은 아닌 것 같다. 동미회 회원들의 경향은 모두가 달라 작품상의 공통점을 찾기란 힘들었고, 더욱이 동미전이란 앞에서 말했듯이 도쿄미술학교 출신이 모인 동문전 성격을 띠었기 때문에 이 같은 언급은 김용준이 평소 품어온 바람을 피력한 데 지나지 않았다. 그렇기 때문에 김용준이 제안한 '향토적 정서와 그 율조'란 동미회가 찾아야 할 과제로 내세운 것이지 동미회 회원들이 이룩한 예술적 성과를 뜻하지는 않았다. 첫 술에 배부르랴는 말처럼 첫 전람회는 가능성을 타진하는 차원에 만족해야 했다.

이 전람회의 주동 인물 김용준 역시 향토 예술에 관한 논의를 진전시키지 못했다. 얼마 뒤 그는 이 점을 탄식조로 다음과 같이 밝혔다.

물론 나부터라도 조선의 마음을 그리고 조선의 빛을 칠하고 싶다. 그러나 조선의 마음 조선의 빛이 어떠한 것인지 그것을 가르쳐줄 이 있는가. 조선 사람이 그들의 자화상을 못 그리는 비애란 진정으로 기막히는 것이다.[42]

조선의 마음, 조선의 미를 찾는 게 어찌 쉬운 일이겠는가? 위의 글을 보면 김용준과 동미회 회원들이 얼마나 조국의 '자화상'을 그리길 갈망했는지 알 수 있다.

41 김용준, 〈동미전을 개최하면서〉, 《동아일보》, 1930. 4. 12~13.
42 김용준, 〈동미전과 녹향전 평〉, 《혜성》 제1권 3호(1931. 5), p. 88.

김용준의 후배인 홍득순이 제2회 동미전을 앞두고 발표한 취지문 역시 모국어적 조형 언어를 발견하는 데에 논점을 맞추면서 조선의 현실, 자연, 환경에 주목할 것을 촉구하는 내용으로 되어 있다. 그의 발언 내용은 그런데 김용준이 말한 향토미의 구축과 달리, 외래적인 것의 경계 및 배격으로 모아진다.

요사이 일본에서만 보더라도 이러한 도피적 경향의 선구라고 할 만한 유파가 무수히 일어나게 되었으니 소위 신사실주의, 신장식주의, 야수주의, 신낭만주의, 신고전주의, 초현실주의, 신상징주의 등등 썩은 곳에서 박테리아가 나타나듯이 뒤를 이어 나오게 되었다. 그리고 그것이 현대 정신을 마비시키고 있는 것을 우리가 잘 아는 바이다. 우리는 이러한 도피적 부동층에서 헤매일 처지가 아니다. 어디까지든지 우리의 현실을 여실히 파악하여 가지고 우리의 자연과 환경을 표현하는 것이 우리의 나아갈 바 정당한 길이라고 인식하는 바이다.[43]

김용준이 서양의 것을 받아들이면서 아이덴티티를 찾으려 했다면, 홍득순은 모든 서구의 첨단 미술을 배격하면서 조선의 현실에 적합한 미술의 창조를 과제로 삼았다. 그러므로 두 사람 사이에 의견 차가 생겼다. 김용준의 동미회 이념은 홍득순에 의해 텐느(Hippolyte Taine)의 환경 결정론적 패턴으로 바뀐 것이다. 여기서 텐느의 환경 결정론이란 식물과 동물이 그 생존하는 토지, 기후와 풍토에 따라 결정되는 것과 같이 미술 역시 종족과 시대와 환경에 의해 결정되는 것을 일컫는데, 나라

[43]　홍득순, 〈陽春을 꾸밀 제2회 동미전을 앞두고〉, 《동아일보》, 1931. 3. 21.

마다 독특한 종류의 예술이 발생된다는 견해를 말한다. 홍득순이 이 주장을 수용함으로써 서양과도 다르고 일본과도 다른, 순수 민족적인 미술의 출현을 은근히 고대했다고 볼 수 있다.

홍득순은 조선의 현실을 인식하고 그 시대적 조류를 따라 민족적 정신이 담긴 예술을 주장하고 있으나 정작 그가 인식하는 조선의 현실, 그 시대적 조류가 어떤 것인지는 뚜렷하지 않다.[44]

제1회전을 주도했던 김용준이 진정한 조선 예술, 향토적 정서와 그 율조 등을 중요하게 생각했지만 이런 목적을 달성하려면 동서고금의 미술을 철저하게 연구하고 배워야 한다는 자세를 취했다. 반면에 제2회전을 주도한 홍득순은 모든 서구 미술을 배격하는 자세를 취했다. 그의 관심은 미술이 조선의 자연과 환경에 속박되어야 한다는 당위론에 머물 뿐 여기서 더 나아가지 못했다. 만일 김용준이 유미주의에 근거한 순수 미술을 지향했다면 홍득순은 유물론에 입각한 프롤레타리아 미술 운동을 지향했다고 할 수 있다.[45] 조선의 현실을 강조한 탓인지 제2회전에는 도쿄미술학교 교수의 찬조 출품, 조선 고화 및 골동품 따위를 일체 진열하지 않았다.

김용준은 "가장 위대한 예술은 의식적 이성의 비교적 산물이 아니요 잠재 의식적 정서의 절대적 산물"[46]이라면서 이로부터 "미학적 형식과

44 최열, 〈1928/1930년간 논쟁 연구〉, 《한국근대미술사학》 창간호, 청년사, 1994, p. 154.

45 김미라, 〈1920~30년대 한국 양화 단체의 연구〉, 이화여자대학교 대학원 석사 논문, 1996, p. 62.

46 김용준, 〈백만양화회를 만들고〉, 《동아일보》, 1930. 12. 23.

내용의 무한한 전개가 가능"[47]하다고 주장했다. 이와 같은 주장은 물론 목적 의식적이고 계급성을 띤 예술의 허구성을 정면으로 반박했다.

미술의 순수성을 표명한 지 6년이 지난 뒤 그 역시 조선 화단의 공통 관심사에 동참하게 된다. 그것이 바로 향토미(鄕土味)에 대한 관심이었다. 김용준은 주춤하고 있었던 향토색 논의에 다시 불을 지폈다. 이것은 향토색에 대해 뜬구름 잡기 식으로 대충 넘어가는 다른 사람들과 큰 대조를 보이는 것이었다. 그는 미술 작품을 대상으로 한 본격적이고도 논리 정연한 주장을 폈다.

김용준은 향토색을 표현하는 작가를 두 부류로 나눈다. 하나는 김종태처럼 원색을 조선 특유의 색조로 사용하는 경우고, 다른 하나는 김중현처럼 조선적인 전설이나 풍속을 사용하여 향토색을 표현하는 경우다. 김종태나 김중현은 당시의 대표적인 화가라는 점에서(김종태가 작고한 직후) 우리의 눈길을 모으기에 충분하다.

김용준은 김종태의 찬란한 원색을 통한 향토색 추구에 대해 회의적이다. 그에 의하면 "이 민족의 색은 A요 저 민족의 색은 B"라고 규정할 만큼 확호(確乎)한 것은 아니라고 한다. 색의 정도는 문화의 상이(相異)로 생기므로 문화가 진보된 민족은 복잡한 간색(間色)을 많이 쓰고 저열한 민족은 단순한 원시색을 많이 사용한다고 본다. "색채는 개성의 상이로 각각 상이하게 나타나는 것이요, 결코 민족에 의하여 공통된 애호색은 없을 것"이라는 게 그의 입장이기 때문에 김종태의 원색 위주의 표현적 성향은 향토색에 부합하지 못한다고 분석한다.

그러면 김종태의 색 중심의 그림과 달리 김중현의 소재 위주의 그림

47 김용준, 앞의 글.

김중현, 〈실내〉 1940, 107.5x110.7cm

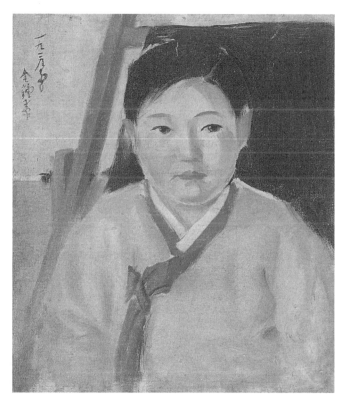

김종태, 〈노란 저고리〉 1929, 캔버스에 유채, 52x44cm, 국립현대미술관

은 어떻게 이해했을까? 김중현은 조선의 인물이나 풍속을 이용하여 향토색을 추구한 대표적인 화가였다. 김용준은 이 같은 경향을 '서사적 기술'이라고 부르면서 이 역시 민족 전체의 성격을 나타내기는 곤란하다고 결론지었다. 아리랑 고개, 아낙네, 그리고 나물 바구니를 그렸다고 반드시 조선적인 그림이 되는 것은 아니라고 말한다. 그러한 소재 중심의 그림은 비단 조선인이 아니더라도 서양 사람들도 얼마든지 그릴 수 있다는 것이 그의 생각이다. 더 근본적으로 문제가 되는 것은 "회화란 순전히 색채와 선의 완전한 조화의 세계로서 교양 있는 직감력을 이용하여 감상하는 예술"이기 때문에 "그림이 내용을 설명해주기를 기다리는 것은 어리석다"는 것이다. 음악에서처럼 언어로서 해석을 듣지 않더라도 음의 고저로서 온갖 감정 상태를 느낄 수 있듯이 회화는 소재로서 굳이 설명을 하지 않더라도 표현된 선과 색조로서 작품을 이해할 수 있다는 얘기다.

김용준은 조선인의 향토미가 나는 회화란 알록달록한 유아(幼雅)한 색채의 나열에 의해서 되는 것도 아니고 어떤 사건을 취급함으로써 달성되는 것도 아니라고 하면서 조선의 정서를 가장 잘 찾을 수 있는 표현방식에 대해 자신의 생각을 공개한다.

고담(枯淡)한 맛! 그렇다! 조선인의 예술에는 무엇보다 먼저 고담한 맛이 숨어 있다. 동양의 가장 큰 대륙을 뒤로 끼고 남은 삼면이 바다뿐인 이 반도의 백성들은 그들의 예술이 대륙적이 아닐 것은 물론이다—호방한 기개와 웅장한 화면이 없는 대신에 가장 반도적인 신비적이라 할 만큼 청아한 맛이 숨어 있는 것이다. 이 소규모의 깨끗한 맛이 진실로 속이지 못할 조선의 마음이 아닌가 한다. 뜰 앞에 일수화(一樹花)를 조용히 심은 듯한 한적한 작품들

124

이 우리의 귀중한 예술일 것이다. 이 한적(閑寂)한 맛은 가장 정신적인 요소이기 때문에 결코 의식적으로 표현되는 것이 아니요, 조선을 깊이 맛볼 줄 아는 예술가의 손으로 우리의 문화가 좀 더 발달되고 우리들의 미술이 좀 더 진보되는 날 자연 생장적으로 작품을 통하여 비추어질 것으로 믿는다.[48]

여기서 고담이란 그림과 글씨, 그리고 인품이 속되지 않고 아취(雅趣)가 있음을 뜻한다. 김용준이 이 말을 할 때 그는 무엇을 생각하고 있었을까? 그가 말한 고담은 '가장 정신적'이라고 말한 것으로 미루어 높은 화격(畵格)의 세계를 염두에 두었을 것이다. 높은 화격이지만 너무 추상적이거나 관념적이어서 과도한 공상의 함정에 빠지지 않고, 조용한 뜨락의 화초처럼 쉼을 주고 즐거이 향유할 수 있는 그런 친숙함을 동반한 예술을 상상하지 않았을까.

향토색의 다른 측면

조선 향토색의 논의는 우리다운 것을 모색해본다는 긍정적 측면도 있으나 이마저도 일본의 영향을 받지는 않았는지 신중히 검토해볼 필요가 있다.

앞에서도 말했듯이, 일본은 서양화의 형태와 데생 등 사실적 기법을 따르는 일본적 양화를 지향한 메이지미술회, 일본의 신변잡기적 화풍을 전개했던 태평양화회를 통해 1930년대 신일본주의로 치닫고 있었다.

48 김용준, 〈회화에 나타난 향토색의 음미〉(上·中·下), 《동아일보》, 1936. 5. 3~5.

대다수 일본 화가들이 서양화를 하더라도 일본적 특색을 살려 해나가자는 쪽으로 방향을 모았다. 이런 추이를 직접 옆에서 지켜보았던 조선의 유학생들이 이에 자극을 받았을 가능성은 충분히 있다. 이것이 유학생들에 의해 받아들여져 화단에서 식민지 조선의 지방색을 나타내는 향토색 논의를 촉발시켰다고 볼 수 있다.

게다가 선전의 심사위원으로 내한한 일본인들은 노골적으로 미술인들에게 향토적인 화풍을 주문했다. 향토색은 정치성이 배제된 것으로 여겨 의심없이 전이되었으리라 생각할 수 있다. 이처럼 조선 향토색의 표현은 일제의 지방색으로서의 정책적 지지와 조선인 미술가들에 의한 민족성의 표현 의지라는 모순 사이에서 1930년대 화단을 잠식해갔다.[49]

향토색의 온상은 선전이었다. 입상을 노린 출품자들이 향토색을 빙자해 민족적 감성에 호소하는 수준 낮은 작품을 내는 일이 빈번했다. 일제의 암묵적인 동의와 출품자들의 입상 욕심이 결합되어 조선 미술의 특색은 표피적이고 천박하게 흘러갔다.

심사위원이 대부분 일인이었고, 그들의 주문에 의해 또는 응모자들의 열망에 의해 이국 취미를 호소하는 가벼운 효과만을 추구한 출품작이 1930년대부터 증가했다. 권위주의적 관전을 탐하는 그들에게 이른바 '향토색'은 근사한 포장술이 되었다. "퇴락한 골목길의 풍정을 쫓은 시각이나 저녁 노을이 쓸쓸한 한때를 즐거이 선택하는 취향이나 맥없이 앉아 흘러간 옛날을 회상이나 하는 사람들의 빈 동공" 등 소재주의적 경향은 민족적 패배 의식이 곁들어져 한층 심화되어가고 있었다.[50]

49 최정주, 〈윤희순의 미술 평론과 미술사관 연구〉, 홍익대학교 대학원 미술사학과 석사 논문, 1990, pp. 32~33.

향토색을 나타내는 가장 손쉬운 방식은 김용준이 말한 대로 원색을 많이 쓴다거나 아니면 조선적인 전설이나 풍속을 끌어들이는 수법이다. 이른바 소재주의에 편승한 안일한 발상이다. 소재주의는 조선 정조 내지 향토색을 강조하여 조선의 것을 나타내는 가장 손쉽고 편의적인 방법으로 각광을 받았다. 풍경화에는 초가집, 황토로 된 산, 무너진 흙담 등이 자주 등장했고 인물화의 경우에는 물동이를 머리에 얹은 부인, 아기 업은 소녀, 노란 저고리, 파란 치마, 백의, 빨래하는 노파 등이 나왔으며 정물화의 경우, 색 상자, 소반 등등이 해를 거르지 않고 등장했다. 이윽고 동양화와 서양화를 가리지 않고 쏟아져 나오는 이 천편일률적인 소재주의를 경계하는 목소리가 미술계를 둘러싸고 터져나오기 시작했다.

우리 나라 최초의 조각가인 김복진도 향토색이 조선 미술의 본질을 오히려 왜곡할 소지가 있다며 특히 공예 부문에서 볼 수 있듯이 그것은 단지 외방 인사를 위한 '향토 생산물적' 내지 '수출품적' 가치 이상의 것이 아니라고 통박했다.[51] 그에 따르면 "향토적 의미는 미술 소재의 지방적 상이(相異)와 종족의 풍속적 상이, 각개 사회의 철학의 상이를 말하는 것"이나, 근본적으로 보아 미술 자체가 지니는 또 다른 요건의 별립을 인정할 수 없다는 것이 김복진의 입장이었다. 특히 외국인 심사위원들의 감각에 호소하는 그런 향토색이란 '신기' 또는 '기괴'와 다를 바 없다고 혹평했다.[52] 구본웅은 이보다 더 신랄한 비판을 던졌는데 그는 "곡

50 오광수, 《한국근대미술사상 노트》, p. 214.
51 김복진, 〈정축년 조선 미술계 대관〉, 《조광》 제3권 12호, 1937. 12, p. 48.
52 김복진, 앞의 글, p. 51.

해된 습속과 왜견(歪見)된 형태는 사이비의 불쾌한 악취를 부란(腐卵)같이 발산", "심사원의 호기심을 흔들려는 작자의 얄궂은 수단"이라고 일축했다.[53]

향토색 논의와 관련하여 눈에 띄는 한 사람이 있다. 윤희순이 장본인으로 그는 누구보다도 향토색에 관해 진지한 논의를 펼쳤다. 그 역시 향토색을 부정하지 않았으며 그것을 계기로 좀 더 진전된 미술이 나오기를 고대했다. 선전 비판은 그의 기대가 채워지지 않는 것에 관한 불만의 토로였고 건설적인 향토미의 구축에 관한 바람의 표시였다.

이들 풍경화의 화면에서 나오는 정서는 지극히 안순(安循), 쇠약, 침체, 무활력한 희망이 없는 절망에 가까운 회색, 몽롱, 도피, 퇴폐, 혹은 영탄 등등 퇴영적 긍정과 굴복이 있을 뿐이니 이것은 관념적 미학 형태에서 출발한 오인된 로컬 컬러요, 예술적 퇴락(頹落)을 미화하려고 한다. 저락(低落)한 민중이 약동적 현상을 감수할 수 없는 지경에 있을 때에 저하된 생활 세계에 안분지족(安分知足)하거나 혹은 감상과 비관에 잠겨버린다면 결국 자멸의 구렁으로 떨어져가고 말 것 아닌가?[54]

윤희순은 조선 정조를 찾는 것을 과제로 삼았다. 그에 따르면 향토색의 발휘는 나라의 문화를 살찌우는 것이다. 영국의 터너, 프랑스의 전원 화가 밀레, 도시 화가 유트리오, 인상파의 마네, 일본의 우다마 등을 거론하면서 우리 나라에도 혜원 같은 이가 조선 정조를 잘 드러낸 미술가

53 구본웅, 〈제17회 조선미술전람회의 인상〉, 《사해공론》, 1938. 7, p. 98.

54 윤희순, 〈제11회 조선미전의 제현상〉, 《매일신보》, 1932. 6. 1~8.

라고 주장했다.

아무리 조선적인 것을 의도했더라도 그 테마를 어떻게 보았는가? 또 어떻게 표현했는가? 그것이 또 인생 사회 내지 문화에 어떤 가치를 던져주는가? 하는 측면에서 보아야 한다고 주장했다. 윤희순은 적극적이고 약동하는 이미지를 선호했다. "인왕산과 같이 철벽 같은 바위들이 …… 고통과 핍박에 엄연히 집요(執拗)하는 암괴, 무겁고 굳센 집적도 있지 않은가? 서양 화가들이 재미 있게 묘사한 흐리멍텅한 담천(曇天 : 구름이 낀 흐린 하늘), 혼탁한 공기보다도 조선에는 유명하게도 청랑(晴朗)한 대공(大空 : 넓은 하늘)이 있으며, 붉은 언덕의 태양을 집어삼킬 듯한 적토(赤土)가 있지 않은가?"[55] 하고 묻는다.

윤희순의 주장에 모두가 수긍했던 것은 아니다. 김종태는 특히 적토 문제와 관련해 "조선색을 낸다고 과거의 빨간 진흙산을 그리어야 한다는 것은 인식 부족을 지나쳐서 일종의 난센스"[56]라고 반박했다.

윤희순은 선전을 통하여 조선적인 조형 감정이 밝고 힘차게 드러나기를 원했던 것 같다. 특히 윤희순이 살던 시기는 일제의 수탈과 압제가 한층 지능적이며 악랄하게 이루어지던 무렵이었다. 그 때문에 많은 조선의 미술가들은 어쩔 수 없이 자기 몸이나 추스르는 데 급급했을 뿐만 아니라 어떤 앞날에 대한 희망도 없이 막막한 생활을 해가야 했다. 윤희순의 향토색 논의에는 나라 잃은 허탈감에 대한 분발, 각성을 촉구하는 목소리를 담고 있었다.

55 윤희순, 앞의 글.

56 김종태, 〈미술가의 생활 의식〉, 《조선일보》, 1935. 7. 8~10.

근본적 요소는 작가의 에너지의 능동적 발전 여하에 있는 것이다. 테마를 탐구하는 태도가 능동적이었다 하더라도 발전성이 없는 정서, 즉 감상, 영탄 혹은 서정 등에 잠기어버리면 관자의 감수(感受)하는 심리 효과는 비활동적일 것이다. 우리는 예술의 두 가지 방도가 있음을 이해할 수 있으니 그것은 몽상 및 미의 조그만 오아시스를 탐색하는 길과 능동적 창조에 매진하는 길의 두 면이다. ……안일과 탐미와 퇴영, 고루(固陋)를 박차고 이것을 개척함은 당면한 미술가의 중대한 문제가 아닐까?[57]

소재주의적 경향은 해방 직전까지도 지속되었던 것 같다. 1943년에 나온 윤희순의 선전 전람회 평은 향토미가 표피적인 효과만을 노린 골칫거리로 변질되었음을 통렬하게 비판했다.

향토색을 자연에서 구하건 건축에서 구하건 혹은 인물에서 느끼건 상관없겠지만, 원색의 나열과 추굴(椎掘), 미개한 생활의 묘사 등의 저회(低徊)한 취미만이 조선의 색이라고 생각할 필요는 없다. 어린이의 색동옷이라든가 무녀의 원시적인 옷차림, 무의(舞依), 시골 노인의 갓 등과 같이 가장 야비한 부분을 엽기적이고 이국의 정서로 화면의 피상적 효과만을 노리는 것은 좋지 않다.[58]

그러면 윤희순이 이상적으로 여긴 향토색이란 무엇이었을까? 그가 말하는 향토색은 "향토의 자연 및 인생과 친애(親愛)하고 그 속에서 생

57　윤희순, 〈제11회 조선미전의 제현상〉, 《매일신보》, 1932. 6. 1~8.

58　윤희순, 〈선전 앞에서〉, 《문화조선》, 1943.

장하는 자신의 마음을 자각할 때에 스며나오는 감정의 발로이다. 즉 감각의 향토적인 관능 작용이다. 경애와 생장과 생활감으로 보는 마음과 호기와 사욕으로 보는 눈은 근본으로 다른 것이다. ……그러므로 재료가 하필 조선 토산물이 아니더라도 색과 필촉과 선과 조자(調子)의 율동에서 향토색이 나올 수 있는 것이다. 향토 정조는 마음의 문제이다. 그 표현 형식은 회화적인 소질의 문제이다. 대상의 형태 문제가 아니다."[59]

윤희순은 향토색을 논하면서 회화 내적인 문제에 관심을 돌렸다. 청랑한 대공, 적토 등 다분히 환경 결정론적 입장에서 벗어나 차츰 미술의 기본 문제로 돌아왔다. 그가 말한 '마음의 자각'과 '색과 필촉과 선과 율동의 주시'는 중대한 변화라 할 수 있다. 김용준이 한때 비판적 프로 미술에서 출발하여 높은 격조의 미를 추구하는 쪽으로 변경된 것처럼 윤희순도 상당히 달라진 모습을 보였다.

근대 회화의 상징적 표현이란 "단순한 스케치나 카메라적 전사(轉寫)가 아니라 작가의 예술적 정서의 전체적인 안계(眼界)로 이루어지는 가장 사실적인 표현을 말하는 것이다. 즉 그것은 붓끝의 묘사가 아니라 마음의 표현인 것이다. 그 마음이라는 것은 시대의 정서이기도 하며 따라서 교양과 사상의 거울이기도 한 것이다. 그러므로 아름다운 정서를 가진 작가는 가장 깊고 높은 미를 찾아낼 수 있고 따라서 이것을 표현하려면 자연 묘사의 기술 이상에 서야 할 것이다."[60] 그가 말한 상징적 표현이 구체적으로 어떤 부류의 미술인지 알 수는 없다. 다만 그것은 단순한 자연 묘사의 방법과 비교하여 상징적 표현을 더 우위에 놓았다. 더 이상

59 윤희순, 〈제19회 선전 개평(槪評)〉, 《매일신보》, 1940. 6. 12~14.
60 윤희순, 〈20주년 기념 조선미술전람회 평〉, 《매일신보》, 1941. 6. 19~21.

자세한 언급이 없어 알 길이 없으나 위에서 인용한 제19회 선전 전시평으로 미루어 보건대 몇몇 미술인들에 의해 향토색 논의가 한층 진척되어갔음을 알 수 있다.

빛의 미술

1930년대 화단에서 주목되는 사실 중 하나는 외래의 것을 우리의 여건에 걸맞게 접목시키려는 시도가 의미심장하게 이루어졌다는 점이다. 특히 1930년대 후반에 들어서면서 일본 미술의 영향을 극복할 방안으로 프랑스의 인상파를 조선 화단의 실정에 맞게 재해석하기 위한 움직임이 싹트기 시작했다.

프랑스의 인상파란 정형화된 살롱 미술에서 벗어나 자유로운 미술을 추구하기 위해 야외에서 직접 경험한 자연을 재현하려는 회화 운동이다. 그들이 본 것을 가능한 한 솔직히 묘사하려고 했다는 사실은, 역설적으로 추상 미술의 발전을 가져오기도 했다. 인상파 화가들은 사물 자체에 역점을 두기보다 빛과 색깔의 감응을 강조하여 자연의 아름다움 표출과 더불어 그림에 있어서의 밝은색 사용, 붓질 효과 등을 중시했다.[61] 색, 붓질 등은 조형을 구성하는 요소 자체를 응시한 획기적인 사건이었으며 아울러 대상을 보는 화가의 즉흥적인 느낌 전달은 후대의 미술에 적잖은 영향을 미쳤다. 인상파는 그림을 실내의 침잠된 분위기에

61 *The Tate Gallery, An Illustrated Companion*, Tate Gallery Publiccation, 1979, p. 66.

서 야외의 약동하는 공간으로 이끌어내 미술 역사의 일대 전환을 가져왔다.

모든 자연을 (움직이는 대상까지 포함하여) 대상으로 삼았을 뿐만 아니라 그림 그리는 현장에서 작품을 완성시켜야 했기 때문에 그들은 색깔을 배합하거나 유채가 마르기를 기다려 차근차근 덧칠할 수가 없었다. 일몰 전에 그림을 완성시켜야 하는 등 시간이 여의치 않았기 때문에 작업을 빨리 마무리지을 수 있는 제작 수법을 강구하지 않으면 안 되었다. 그것이 바로 세부 묘사에 덜 치중하더라도 빠른 붓질로 캔버스에 물감을 덧입히는 수법이었다. 그래야만 햇빛의 모습이라든가 수시로 바뀌는 구름의 변화, 그리고 바람이 수면에 파장을 일으키는 순간을 포착할 수 있었다. 결국 자연의 리얼리티를 숨가쁘게 잡아내기 위해 인상파 화가들은 조형 인자를 적극 활용하는 방법을 기용했다.

한편 내용이 변질된 일본의 잡다한 그림과 달리, 한국의 그림은 인상파 본연의 의미에 충실하면서도 우리의 풍토에 잘 결부해 정착되었다. 이런 움직임을 주도한 우리 나라 화가는 오지호와 김주경이었다. 두 사람은 실내에서 그림을 완성시키는 대신에 야외로 나가 햇빛이 쏟아지는 산과 들을 화폭에 담았다. 살아 있는 것을 표현하기 위해 순도 높은 색을 주로 사용했으며 스타카토식의 경쾌한 붓질을 애용했다.

두 사람의 이 같은 일치는 오랜 세월의 만남과 서로에 대한 깊은 이해 속에서 영근 것이었다. 그들은 1919년 고희동이 주동이 되어 세운 고려미술원에서 공부했으며 일본으로 건너가 도쿄미술학교에서 똑같이 서양화를 전공했고 서울에 돌아와 녹향회 활동을 같이 한 경력을 갖고 있다. 나이로는 김주경이 세 살 많았으나 긴밀한 사이였다. 두 사람이 얼마나 가까웠는지 만주 여행을 같이 떠났고 개성 송도고등보통학교에

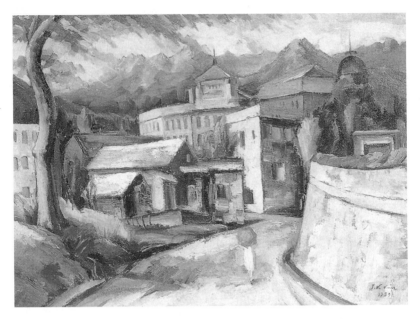

김주경, 〈북악산을 배경으로 한 풍경〉 1927, 캔버스에 유채, 97.5x130.5cm, 국립현대미술관

재직하던 김주경이 서울로 떠날 때 후임으로 오지호를 추천할 정도였다. 깊은 우정 때문에 유사한 화풍을 유지했는지, 유사한 화풍 때문에 깊은 우정이 생긴 것인지는 잘 구분하기 어렵다.

오지호와 김주경은 1938년 《이인화집》을 발간했는데, 이 화집은 우리 나라 최초의 원색 화집으로 기록된다. 두 사람의 작품 내용을 보여주는 이 화집은 경비를 많이 들여 일본 최고 수준의 석판 인쇄술을 빌려 발간했다. 이 화집에 수록된 것은 두 미술가의 작품 사진 각각 10점씩 모두 20점이며, 1935년 이후에 제작된 작품을 도판으로 실었다. 이 화집을 보고 놀란 사람은 후배인 김용준으로 그는 "지호, 주경 두 분 앞에 무릎을 꿇고 절할 만한 의무를 느낀다"[62]고 감탄했다.

무엇보다 중요한 것은 이 화집이 인상주의에 대한 그들의 인식 수준

을 파악하게 해준다는 사실이다. 한국 회화의 탄탄한 전통의 단면을 들여다볼 수 있는 이 화집은 사료집으로서도 귀중한 가치를 지닌다.

> 회화는 빛(光)의 예술이다. 태양에서 난(生) 예술이다. 회화는 태양과 생명과의 관계요, 태양과 생명과의 융합이다. 그것은 빛(光)을 통해 본 생명이 빛에 의해서 약동하는 생명의 자태다. 예술에 있어서의 내용은 생명이요, 형식은 생명의 표현이다. 생명의 자기 형성이 표현인 까닭으로 '생명'과 '생명의 표현'은 같은 말이다.(오지호)[63]

> 빛은 생명의 웃음이요 꽃이라고 할 수 있다. 모든 유기물도 빛이 없고는 미를 발휘할 수 없음은 물론이거니와 빛은 무생물이라도 이를 미화할 수 있는 위력을 지녔다.(김주경)

이 글은 광선을 중시한 인상주의에 착안하고 있음을 보여준다. 오지호와 김주경의 동조 현상은 어떤 면에서 보면 근대 회화의 부정성을 직시하고 그로부터 회화 본래의 자세로 돌아갈 것을 촉구하는 의미도 함께 지녔던 것으로 보인다. 1930년대에 제작한 그들의 작품은 엄밀히 프랑스의 인상파와 동일한 형태의 것은 아니었다. 그들은 그 취지를 함께하면서도 한국 풍토에 걸맞는 회화를 확립하는 것을 목표로 삼았다. 일본에서 체험한 인상파란 이미 일본적 감성에 굴절된 것임을 알고 있었

62 김용준, 〈오지호·김주경 2인 화집 평〉, 《조선일보》, 1938. 11. 17.
63 오지호, 〈순수 회화론〉, 《오지호·김주경 2인 화집》, 한성도서주식회사, 1938, p. 6.

으며,[64] 따라서 보다 회화다운 회화는 이 땅의 환경, 기후에 맞는 그림을 제시할 때 조성할 수 있으리라 본 것이다. 윤희순이 말한 '청랑한 내공'을 연상시키지만 그보다는 빛의 찬란함이 이들 작품을 물들이는 주된 요인이다. 그렇기 때문에 투명하고 선려한 색채 구사가 다른 조형 요인보다 우선한다.

김주경, 오지호는 일본 미술의 모순을 꿰뚫고 있었다. 그들은 일본 미술 특유의 신변잡기적 자연 묘사에 기울어 절충적인 외광파 아카데미즘이 태어났다고 간파하고, 이 문제를 극복하려고 했던 것이다. 그러면 일본 미술은 왜 모순을 극복하지 못했을까?

메이지 시대의 가장 걸출한 화가 구로다 세이키는 1884년 유럽으로 법학을 공부하러 갔으나 계획을 바꿔 화가가 되기로 결심한다. 구로다는 라파엘 코랭 밑에서 그림을 배웠는데 코랭은 당대의 인상주의적 어휘에다 확고하게 아카데믹 전통을 접맥했던 절충적인 화가로, 양식 면에서 본다면 그의 회화는 '외광(外光) 리얼리즘'에 속했다.[65] 코랭은 완

64 당시 일본 화단은 '신파(南派)'라 불리는 구로다 세이키 중심의 외광파적 아카데미즘이 '구파(北派)'와 더불어 양 날개를 이루고 있었는데, 전자에 대한 반론도 드셌다. 다카야마 쵸규는 "인상파는 관념 회화이고 일본인의 기호에 맞지 않다. 한 나라의 미술은 그 나라의 천성과 역사에 따라 육성된 '국민의 미적 기호'에 근거한다"며 비판했다. 中村義一, 《日本近代美術論爭史》, 求龍堂, 昭和 57, p. 102. 또 다른 기록으로는 오다 카즈마로(織田一磨)의 "일본인의 감정을 무시한 '빛 중심'의 그림은 일본의 자연을 배경으로 한 예술관에서는 찬동할 수 없다"는 비평을 참조. 中村義一, 《日本近代美術論爭史》, p. 159.

65 Miyagawa Torao, *Modern Japanese Painting—An Art in Transition*, Tokyo and New York, San Fransisco, Kodansha International Ltd., 1967, p. 24.

고한 전통적인 재현 형식에다 인상주의 채색 원리를 결부시키면서 주로 우아한 포즈의 야외 인물을 그리는 데 주력했다. 코랭은 인상주의자들을 매료시켰던 자연 광선의 이론을 깊이 있게 추구하지 않았기 때문에 바로 이것이 그의 작품이 미술사에서 높이 평가받지 못한 이유가 되었다.

구로다가 배웠고 결과적으로 일본 토양 위에 이식된 스타일은 엄격히 말해 우리가 알고 있는 20세기 초의 인상주의는 아니었다. 정확히 구분하면 '외광 리얼리즘'의 변형으로 이 양식은 나중에 일본의 화가들에게 정통 인상주의로 받아들여지게 된다. 코랭의 화법을 서구 정통의 미술로 수용하게 됨으로써 후세대들은 이러한 굴절된 개념을 바로잡아야 할 책임을 지게 되었음은 말할 나위가 없다.[66]

그럼에도 불구하고 코랭의 회화가 일본의 화가들에게 어필되었던 것은 초기 일본 유화의 특성인 침침한 톤과 달리 밝은 색조를 사용하였기 때문이다. '외광(Plein-air)'이란 유럽에서 정식 미술 유파로 분류되지 않고 다만 자연적인 야외 광선 속에서 행해진 회화 유형을 기술하기 위해 사용해온 용어였다. 그러나 이 외광이 일본에 들어와 '외광파'로 의미가 확대되면서, 기존에 이탈리아 화가 폰타네시로부터 배운 브라운과 어둑어둑한 화면을 특징으로 하는 초기 유화의 패턴은 자연색을 옮겨온 밝고 명료한 색상으로 대체되기에 이르렀다.

66 Minoru Harada, *Meiji Western Painting*, New York : WeatherHill, 1974, p. 66.

어쨌든 "코랭의 양식은 구로다를 거쳐 일본 학생들에게 프랑스 인상주의로 오인되었다."[67] 여기시 우리는 구로다가 10년 동안 유럽에 체류하면서 이전의 어떤 사람들보다 서양 미술을 잘 이해할 수 있었으리라 추정할 수 있다. 다만 그가 배운 미술이 정통 스타일이 아니라 변종의 회화였다는 사실을 염두에 둘 필요가 있을 것이다. 일본 외광파는 19세기의 일본 근대화 운동과 마찬가지로 내용과 형식 면에서 깊이를 결여했는데, 이유인즉 그것은 충분한 검증이나 준비 태세를 갖출 겨를 없이 일본 미술의 양식으로 정착되고 말았기 때문이다. 결국 일본 인상파란 코랭의 절충주의에다 일본의 소재주의적 편집증이 합쳐져 조성된 것이나 다름 없었다.

오지호, 김주경, 이인성

서양화를 조리 없이 수용한 서양화 제1세대와 달리, 제2세대에서는 '재해석'이 덧붙여진다. 동일한 양식이라고 해도 무작정 따라가는 데 그치지 않고 조선의 지리적·기후적 여건에 맞게 발전시키려고 했다. 회화의 "내용은 생명이요, 형식은 생명의 표현"이라면서 빛을 생명 표현에 가장 적합한 요소로 규정하여, 모든 사물을 분석 대상으로 환원했던 프랑스의 과학적인 인상주의와 다르게 자연계를 껴안으려는 외사조화(外師造化)의 시각을 만날 수 있을 것이다. 말하자면 출발부터 신중한 검증의 절차를 거쳤다고 할 수 있다. 이때 검증의 단계에서 고려한 것이

67 앞의 글, p. 67.

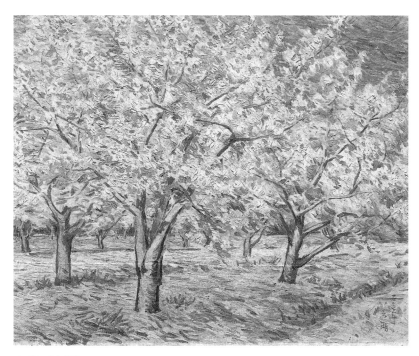

오지호, 〈사과밭〉 1937, 72.6x90.6cm

오지호가 말한대로 "한국 산천의 발견이자, 그 산천이 지닌 고유한 아름다움의 발견"이었다.

　　그의 대표작 〈사과밭〉(1937)은 시골 과수원의 풍경을 그린 유화로 강한 햇볕에 생기를 얻은 사과나무들이 화면을 가득 메운다. 같은 해 제작한 〈도원풍경〉처럼 이 그림도 화창한 봄날의 약동하는 기운을 거친 필치와 즉흥적인 표현, 그리고 색 대비로 전달한다. 특히 색에 대한 그의 감각이 유난히 돋보인다. 하늘의 파란색, 사과나무의 초록 잎, 흰꽃, 그리고 땅의 향토색이 핑크빛과 어울려 화려한 광경을 펼친다. 그가 바라본 자연은 일정한 고유색을 지닌 것이 아니요 햇살에 따라 얼마든지

바뀌는, 살아 있는 '색의 환희', '빛의 환희'로 충만한 공간이다. 대상의 형태에 구애받지 않고 넘실거리는 색채의 향연, 톤 위주의 부드러운 채색법, 여기서 우리는 오지호 특유의 사물을 대하는 다감한 이해력과 직정적(直情的) 감수성을 만나게 된다. 자연을 애써 설명하려고 하지 않고 광선과 색깔이 어울려 빚어낸 영롱한 실재물로 받아들였던 오지호의 시각이 돋보인다.

> 대부분의 화가들은 어떠한 개념적인 설명을 통해서 우리 나라의 자연을 그려보려고 했다. ……그러나 오지호의 경우에 있어서는 비로소 우리 나라의 자연을 조형의 대상으로 삼고 있는 것이다. 그리고 조형의 방법을 인상주의적 기법으로 통일하고자 했던 것이다. 때문에 오지호의 그림의 화려한 색채는 단순히 자연의 설명에 그치지 않고 화면을 구성하는 조형적 의미를 가지고 있다.[68]

오지호는 작품뿐만 아니라 이론적인 방면에서 인상파를 우리의 기후 조건과 일치시켜 살펴보려고 했다. 그는 일본과 조선의 기후 차이를 관찰하면서 빛과 색채의 중요성을 누차 강조했다.

> 일본의 자연에서 태양 광선의 광채는 이 수증기에 흡수되어 자연의 색채의 미묘한 색조와 섬세한 광택은 거의 소실되고 색과 색은 뿌얀 재색 베일에 덮인 듯, 확연한 구별이 없고 윤곽은 애매하여 안개 속으로 사라지는 것이다. 조선의 대기는, 자연을 색채적으로는 거의 원근을 구별할 수 없도록 투명

68 정규, 〈한국 양화의 선구자들〉, 《신태양》, 1957.

명징한 것이다. 이 맑은 대기를 통과하는 태양 광선은 태양에서 떠나올 때와 거의 같은 힘으로써 물체의 오저에까지 투철한다. 그러므로 이때 물체가 표시하는 색채는 물체 표면의 색채만이 아니고 물체의 조직 내부로부터의 반사가 합쳐서 가장 찬란하고 투명한 색조를 발하게 되는 것이다.[69]

오지호는 김주경과 함께 회화에 관한 뚜렷한 견해를 갖고 있었기 때문에 화단을 풍미했던 소재 중심의 강박 관념에서 벗어나, 한국적 풍토에 어울리는 회화를 탐구해갈 수 있었다. 그리고 이러한 관점을 지속적으로 발전시켜 해방 직후에는 "민족 미술이 될 수 있는 제일 요건은 …… 민족 전체에 공통되는 감성에 쾌적한 것"이라야 한다며 감성에 쾌적한 것을 "명랑하고 선명한 색채"에서 구해야 한다는 견해를 거듭 피력한 바 있다.[70]

유화에 대해 품었던 초기의 이질감은 두 사람의 노력으로 호감 가는 대상으로 서서히 바뀌어갔다. 만일 인상파가 한국의 사회적·풍토적 조건과 무관한 것이었다면, 나아가 표피적인 낭만적 정감이 스며든 일본 인상파를 답습하는 수준으로 그쳤다면, 서양화가 이 땅에 뿌리내리는 데 더 오랜 기간이 걸렸을 것이다.

김주경은 특히 우리 나라 하늘의 아름다움을 싱싱한 색채에 실어 옮겼다. "고전 또는 자연주의를 용인한다고 해도 조선의 독특한 하늘, 새 푸른 깨끗한 하나의 정경 하나 그려놓은 작품을 발견할 수 없다. …… 명랑한 일광은 만물을 꿰뚫어 우리로 하여금 완전히 대상의 물질성을

69 오지호, 《현대 회화의 근본 문제》, 예술춘추사, 1968, pp. 108~13.

70 오지호, 〈예술 연감〉, 《미술계대관》, 1947.

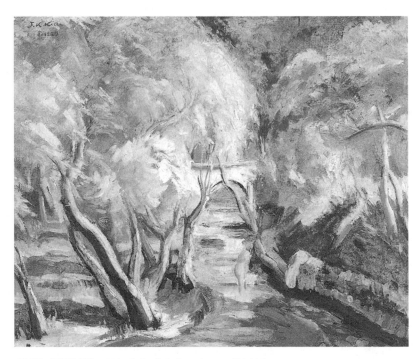

김주경, 〈사양(斜陽)〉 1929, 캔버스에 유채, 77x93cm, 개인 소장

망각케 하고 너무도 놀라운 투명체의 자연만을 보게 한다."[71] 하늘과 빛, 그리고 일광 등 아름다운 환경에서 김주경은 눈을 떼지 못했다. "조선은 특히 명쾌한 일광을 받고 있는 지방인만큼 부르주아 예술이 지속되는 한은 남달리 명쾌한 순간이 나타나는 것도 필연적인 추세"라고 언급했다.[72]

그는 자연의 아름다움을 붙든 화가였으며 생명의 소중함에 대해서

71 김주경, 〈제11회 조선 미술의 제현상〉, 《매일신보》, 1932. 6. 1~8.
72 김주경, 〈화단의 회고와 전망〉, 《조선일보》, 1932. 1. 1~9.

감탄의 어조로 진솔하게 자신의 느낌을 피력했다.

아름다운 풀들이여! 그림을 보기 전에나 후에나 즉시 변함 없이 나를 도취
케 하는 것은 초록이었다. ……말없이 앉아 있는 풀잎들의 어여쁨을 어찌
벽에 걸린 사무상(事務床)과 비할 수 있으랴. 온갖 예술이 그 모두가 만일 풀
과 같이 아름다운 천연의 얼굴을 가질 수 있다 하면 얼마나 반가운 일이랴.[73]

우리에게 가장 목말라 하는 그 봄은 오직 그가 타고난 아름다운 씨가 꽃피
는 계절이다. 아름다운 씨가 꽃피는 시절—그 얼굴들이 마주치고 엉키고
웃고 외치는 시절. 이 시절이야말로 다만 사람에게만 허락된 봄이다. 사람
만이 꾸밀 수 있고 사람만이 즐겨할 수 있는 인생의 봄(예술)이다. 미술은
말할 것도 없이 이 봄을 구성하는 일부의 역할을 갖는 것이다.[74]

그는 자연을 노래하는 시인이었다. 그의 심상에는 자연에 대한 선율
이 흘렀다. 그것을 허락하는 빛과 계절을 감사함으로 예찬했기에 그의
그림에는 기쁨이 넘쳐흘렀다. 화면을 둘러싼 화사함과 싱그러움은 사실
그가 자연을 머리나 습관으로 대하지 않고 가슴으로 대했기 때문에 가
능했다고 볼 수 있다. 그렇지 않았다면 생동하는 자연의 환희나 약동 따
위를 감지할 수 없었을 것이다.

김주경의 무대는 녹향회였지만 녹향회가 두 번의 전시로 단명하는
바람에 작품을 지속적으로 출품하지 못했다. 그가 꾸준히 작품을 냈던

73 김주경, 〈조선전을 보고 와서〉, 《신동아》, 1935. 7. p. 127.
74 김주경, 〈조선미술전람회와 그 기구〉, 《신동아》, 1936. 6, pp. 241~48.

곳은 협전과 선전이었다. 그의 풍경화는 대개 날씨와 광선에 관한 감각이 두드러졌다. 선전 출품작 〈도시의 석모(夕暮)〉, 〈봄날 아침〉(제7회, 1928), 〈낙양(落陽)〉(제8회, 1929), 〈고도의 황혼〉(제9회, 1930), 이밖에 〈사양(斜陽)〉(1929), 〈가을의 자화상〉, 〈봄〉, 〈야산〉, 〈오지호〉, 〈늦은 봄〉(이상 1936년작) 등은 날씨 및 절기, 그리고 일조량과 관련되어 있다.

가령 〈가을의 자화상〉의 경우 '새푸른 깨끗한' 가을 하늘 아래서 어떤 화가가 이젤을 펴놓고 자연을 부지런히 사생하는 모습을 담았다. 하얀 구름이 푸른 하늘과 대조를 이루어 흰색을 자랑하며 붉게 변한 풀들이 바람에 휘날리는 한가로운 정경을 그린다. 이 그림에서 색조는 자연의 색깔을 떠다놓은 듯 풋풋하고 싱그럽다. 자연의 색, 자연의 빛이 아닌 것은 없다. 그 위에 대담한 붓질과 따가운 햇살에 영근 산과 구름의 반짝임이 눈을 현혹한다.

같은 해에 제작한 〈봄〉의 경우 모든 생물이 일어나는 봄의 생동감을 느낄 수 있다. 봄의 햇살은 가을에 비해 그다지 강렬하지 않은지 하늘을 노랗게 물들이고 땅은 이제 막 겨울잠에서 일어나 기지개를 펴는 대지의 아침을 그렸다. 이 그림에서 붓질은 〈가을의 자화상〉에 비해 훨씬 동적이며 호흡이 크다. 약동하는 자연이 명랑한 일광 속에서 빛나며 사물들이 물질성을 잃고 대지의 생물들이 투명하게 비친다.

해방 후 김주경은 조선미술가동맹의 위원장으로 있다가 1946년 북으로 올라가 평양미술대학의 전신인 미술전문학교를 창설하고 이 학교의 교장을 지냈다. 1950, 60년대에는 〈온포 풍경〉, 〈천을 풍경〉, 〈묘향산 계곡〉, 〈천산리의 봄〉, 〈묘향산 여름〉, 〈봉화리 전경〉 등 많은 풍경화를 그렸고, 북한의 인공기도 직접 도안했다.[75]

오지호와 김주경 두 사람이 거둔 성과라면 서양화를 토착적인 시각으로 해석했다는 점을 들 수 있을 것이다. 서양화를 도입한 지 얼마 안 되어, 우리 자연에 대해 정립된 사고와 시각을 다져갔다는 것은 우리 근대 화단이 차츰 자리를 잡아갔음을 반증한다.

오지호와 김주경과 함께 인상파적 경향을 견지한 화가는 이인성이었다. 이인성은 원래 수채화가로 출발했는데 어릴 적의 경험이 바탕이 되어 유화를 그릴 때도 수채화풍의 흔적을 남겼다. 투명하고 명랑한 색채 감각, 작게 썰어놓은 듯한 붓질, 경쾌하면서도 날렵한 운필, 특히 풍경에서 돋보이는 능숙한 색깔 구사 등은 그 자신만의 그림을 만들어가는 데 결정적인 역할을 했다. 그의 솜씨는 다른 화가와 비교가 안 될 만큼 출중했으나 자기의 세계를 충분히 열어보이지도 못한 채 총기 오발 사고로 사망하고 말았다.

소년 시절 〈도쿄세계아동미술전〉에서 최고상을 수상하는 등 재능을 일찍이 인정받았던 이인성은 선전을 통해서도 유감 없이 그 실력을 발휘했다. 만 17세에 선전에 입선한 이래 연속 6회나 특선하는 등 두각을 나타낸 그는 어려운 집안 사정으로 학교에 들어가지 못하다가 서동진 등 지방 유지들의 후원으로 유학을 떠났다. 1928년 다이헤이오미술학교를 다니던 중 일본 제전에 입선하고 나중에 제전과 선전에서 짧은 기간 동안 몇 차례 특선하여 실력을 인정받았다. 선전의 첫 출품작 〈세모가경〉, 〈어떤 날의 오후〉는 윤희순에게 향토색의 발현이 제재에 있지 않고 작가의 감각에 있다는 찬사를 받았다. 그는 선전을 통하여 '군계일학(群鷄一鶴)의 광채'를 빛낸 화가로 명성이 자자했다.

75 리재현, 《조선력대미술가편람》, 문학예술종합출판사(평양, 1999), p. 239~42.

II. 신민화의 비탈길에서 145

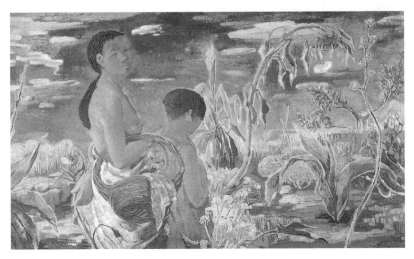

이인성, 〈가을의 어느 날〉 1934, 캔버스에 유채, 97x162cm, 호암미술관

이인성은 데뷔 시절에 수채화로 시작했기 때문에 그림이 산뜻하고 경쾌하다. 이것을 유화로 발전시켜갔는데, 유채로 비록 그렸더라도 물기가 있고 야외 사생에서 얻은 특유의 풋풋한 싱그러움이 묻어난다. 〈가을의 어느 날〉은 수확의 계절을 맞아 누렇게 익은 들꽃과 열매들, 흰구름이 떠도는 가을의 푸르른 하늘, 거기에 반라의 여인이 아이와 더불어 추수하는 광경을 보여준다. 그의 작품은 이처럼 야외의 목가적인 정경을 즐겨 그리면서 자연과 인간의 관계를 생각하게 하고 낭만적인 분위기가 무르익은 '가을의 뜨락'으로 달려가게 한다.

그는 다른 작가들과 마찬가지로 향토적인 소재를 특유의 색깔과 붓놀림, 그리고 솜씨로 해석해냈으나, 그 기조를 이룬 것은 정통의 신고전적 양식보다는 신감각의 인상파풍 양식이었다. 그가 활동한 무대는 분명 관전의 울타리를 벗어나지 못했으나 그의 화풍은 야외 사생과 대기

의 포착을 기초로 삼았기 때문에 그를 아카데미 미술가로 분류하기는
어렵다.

조선미술전람회

〈조선미술전람회〉는 언뜻 보기에 일제가 조선의 예술 진흥과 창달에
도 관심을 가진 것으로 비쳐질 수 있다. 그러나 일본은 그런 데는 전혀
흥미를 느끼지 않았다. 그들의 흑심은 조선을 영구적으로 지배하는 것
이었는데, 그러려면 문화적으로도 일본적인 것으로 개조할 필요성을 느
꼈다. 그리하여 일본의 문전을 그대로 본떠 조선에는 선전을 설치했고
심사위원들도 매해 일본에서 불러와 맡겼다.

조선에 대한 영구적인 통치가 그들의 근본 속셈이었다면 선전 창립
의 직접적인 계기가 된 것은 기미년 독립 운동을 들 수 있을 것이다. 조
선의 민족 운동이 전국적으로 거세게 일어나자 일제는 위기감을 느꼈
다. 이렇듯 조선미술전람회가 구상된 배경에는 3·1운동 등 우리 민족
의 식민 정치에 대한 거센 반발을 문화 정책을 통해 무마하려는 일본의
책략이 깔려 있었다. 또한 1921년에 조선인으로 구성된 〈서화협회전〉
이 일본 언론의 환영을 받으며 창립 전람회를 가져 민심을 사로잡은 것
도 일본을 자극한 한 요인이 되었다.

조선미술전람회가 구성된 것은 1921년이며 첫 전시회가 열린 것은
다음 해인 1922년이었다. 조선 총독부는 미전의 개요를 다음과 같이 발
표했다. 1부에 동양화, 2부에 서양화 및 조각, 3부에 서(書)를 각각 배
정하고 출품 자격은 조선의 미술가 및 조선에 체류하는 일본인 미술가

로 하며 입선과 특선을 두되 특선은 등급제로 1, 2, 3, 4등으로 나누었다. 또한 전년도에 1등상을 수상한 자나 기타 특별한 자에 대해서는 무감사 출품케 했다.

제1회 선전에는 동양화 165점, 서양화 115점, 조각 10점 등 총 368점이 응모했다. 당시 동양화부와 서(書)부에는 많은 한국인이 참여했으나 서양화부에는 고작 세 사람이 출품했다. 서양화가의 수가 절대적으로 빈약했음을 알 수 있다. 수상자는 동양화부에 2등상으로 허백련, 3등상에 심인섭, 이한복, 4등상에 김은호, 김용진, 이용우, 서(書)부의 2등상에 오세창, 3등상에 김영진, 현채, 4등상에 김용진, 안종원, 이한복 등이다. 서양화와 조각은 1925년 제3회 전시회에서야 서양화부 3등에 나혜석, 4등에 이제창, 강신호, 이승만, 손일봉이, 조각 3등에 김복진이 수상했다.

일제 시대의 주도권은 의심할 바 없이 관제 미술, 그러니까 선전을 중심으로 구축된 아카데미즘이 쥐고 있었다. 의식 있는 일부 미술인들을 제외하고 대다수 화가들은 직접이든 간접이든 권위가 막강한 선전을 거치지 않으면 안 되었는데, 이는 예술을 이용해 일본 문화를 이식시키고 조선인의 관심을 정치에서 예술로 돌려놓으려는 얄팍한 술책에 동화되어갔다는 것을 말해준다. 아무튼 선전을 빼놓고는 일제 시대의 미술을 생각하기 힘들 정도로 막대한 영향력을 행사했다. 그러므로 어떤 면에서는 선전의 흐름 및 성격을 분석하는 일이야말로 그 당시 미술의 성격을 파악하는 첩경이 된다. 먼저 선전의 '친정' 격인 〈문부성미술전람회〉(이하 문전으로 약칭)부터 알아보자.

문전은 프랑스 살롱전을 본떠 만든 것으로 후에 〈제국미술원전람회〉로 바꿘다. 문전은 1907년에 시작하여 1918년까지 지속되었으나 제도

개혁 후 1919년에서 1934년까지 제전이란 이름으로 열렸다. 문전은 권위주의적 발상 위에서 치러졌기 때문에 말썽을 빚기 일쑤였다.

미술의 큰 문제는 문전의 심사위원들이 당락을 결정한다는 것이다. 그들이 합격시킨 작품만이 일반에게 전시될 수 있었다. 게다가 심사위원의 호감을 사기 위해 애쓴 화가들만이 전문 화가로서 길을 걸을 수 있었다. 화가들이 이러한 어려움을 겪고 있는 한, 그리고 2류 작품을 생산하는 한, 알맹이 없는 작품들이 심사위원들의 취향, 인기 영합에 맞추어 제작되고, 그 결과 미술은 우습게 될 것이다.(나츠메 소세키夏目漱石, 제6회 문전 관람평)

제전으로 바뀐 이 관전은 1937년에 다시 신문전으로 개칭하여 1944년까지 열렸다. 이름이 새롭게 달라졌으나 그 대강의 틀이 유지되었기 때문에 큰 차이를 발견하기 어렵다. 선전은 말하자면 제전의 지부 같은 것으로 그 방침이 크게 다르지 않았다. 일본에는 1914년부터 관전이 아닌 재야 미술인들로 구성된 이과전을 두어 이 전시에 참여하는 사람들을 위하여 문을 열어두고 있었으나 우리의 사정은 그렇지도 못한 형편이었다.

그 당시 우리 미술은 선전에 의해 좌지우지되었고, 이때의 선전이란 "민족의 저항 의식과 정서의 자주적 표현을 억압하는" 문화 통치의 일환으로 창설된 것인 만큼 거기서 진취적인 내용을 기대하기란 애당초 불가능한 일이었다.[76] 선전 자체가 3·1운동이 일어나 강압으로는 한민족

76 원동석, 〈일제 미술 잔재의 청산을 위하여〉, 한국미술평론가협회 앤솔로지 제2집, 《한국현대미술의 형성과 비평》, 1985, p. 42.

을 다스릴 수 없다고 판단하고 집회 결사와 언론 출판의 자유를 어느 정도 허용하는 신임 총독 사이토 마코토의 이른바 '문화 정치'란 허울 속에서 태어났기 때문이다. 즉 어느 정도 자유를 부여했다고는 하나, 그것은 통치 전략의 일환일 뿐 궁극적으로는 지배를 영구화하기 위한 무력 통치의 대체 수단에 다름 아니었다. 〈조선미술전람회〉는 1922년부터 일본이 패망하기 직전인 1944년까지 무려 23년 동안 지속되었다.

한 연구에 의하면, 선전을 창설한 것은 조선에 거주하는 다수의 일본인을 위한 것이었다고 한다.[77] 1920년대 초만 하더라도 조선인 서양화가나 동양화가들은 수적으로 소수에 불과했기 때문에 조선 미술을 발전시키기 위해 창립한 것이 아니라 조선에 거주하는 일본인 미술가를 위해 이 전람회가 마련되었다고 한다. 1922년에 개최된 전람회의 경우, 총출품자가 291명이었는데 입선자 171명 중 서양화부의 조선인은 단 3명뿐이고 일본인은 무려 55명이었다. 동양화부 역시 조선인 입선자가 30명인 데 반해 일본인 입선자는 34명이었다. 이와 같은 통계는 미술에 있어서도 일본인의 수적인 압도를 염두에 두면서 선전을 창립했다는 것을 나타내준다. 설혹 조선인 출품자가 많더라도 심사위원을 일본인으로 두면 자기네 뜻대로 표현 통제의 골간을 유지할 수 있으리라고 예상했다.

선전을 '초학자 등용문'[78]이라고 비판해왔던 길진섭은 1941년 문화를 생산하는 작가라면 무엇보다 우선하여 그 시대를 지배하는 환경을 예의

77 이중희, 〈선전미술전람회 창설에 대하여〉, 《한국근대미술사학》, 청년사, 1996, pp. 94~146.

78 길진섭, 〈미술시평〉, 《문장》, 제2권 6호, 1940, 6 · 7월 합본호, p. 270.

150

주시할 것을 촉구했다.

한 작품을 생산하는 자, 즉 예술을 하는 사람에게 생활과 그의 환경을 부인할 수 없다면 이제 우리가 손으로 꼽을 수 있는 우리 화단이 지닌 환경이 그 얼마나 특수한 환경에 지배를 받고 있는가를 먼저 알아야 할 것이다.[79]

선전은 초반에는 별 호응 없이 출발했으나 날이 갈수록 그 비중이 커졌다. 연도별 출품작 통계를 알아보자.

제1회(1922) 408점(동양화 195, 양화 114, 조소 7, 서 83)
제2회(1923) 446점(동양화 146, 양화 169, 조소 13, 서 118)
제3회(1924) 711점(동양화 156, 양화 335, 조소 25, 서 159, 사군자 36)
제4회(1925) 982점(동양화 175, 양화 479, 조소 25, 서 198, 사군자 105)
제5회(1926) 1017점(동양화 132, 양화 607, 조소 17, 서 175, 사군자 86)
제6회(1927) 1164점(동양화 132, 양화 781, 조소 24, 서 152, 사군자 75)
제7회(1928) 1092점(동양화 109, 양화 694, 조소 17, 서 187, 사군자 85)
제8회(1929) 1539점(동양화 167, 양화 947, 조소 22, 서 29, 사군자 112)
제9회(1930) 1116점(동양화 93, 양화 694, 조소 15, 서 219, 사군자 95)
제10회(1931) 986점(동양화 109, 양화 820, 조소 17, 서 22, 사군자 18)
제15회(1936) 1164점(동양화 144, 양화 867, 공예 조소 156)
제20회(1941) 1185점(동양화 147, 양화 863, 조소 20, 공예 155)

[79] 길진섭, 〈화단의 당면 과제〉, 《춘추》, 1941. 2, p. 251.

첫 회를 제외하고는 서양화가 줄곧 동양화, 서예를 앞질렀음을 볼 수 있다. 신미술이라고 할 수 있는 서양화가 어떻게 오래된 동양화를 따돌리고 선두를 지켰는지 의아하다. 여러 이유가 있지만 그것은 출품자 대다수가 일본인이었고, 일본인 출품자 중 서양화를 전공한 미술가가 대다수를 차지했기 때문이었다.

위의 통계는 또 조소가 소수의 사람들에 의해 명맥을 이어갔다는 것을, 제3회부터는 서(書)와는 별도로 사군자가 추가되었다는 것을 보여준다. 전체적으로 보면 점증적으로 출품작이 늘어오다가 제8회 때를 절정으로 조금씩 줄어드는 추세를 보였다. 마지막 해인 1944년의 제23회에는 총응모작이 1040점으로 동양화 125점, 양화 861점, 조소 40점, 공예 27점이었다. 1926년 제5회 때 1천 점을 넘은 이후 출품 응모작에 별변동 없었다. 이 얘기는 과거에 출품하던 사람이 줄곧 출품하고 앞의 사람이 연로해지면 후배나 제자가 그 뒤를 이었을 뿐 선전에 관한 관심이 특정 미술인들에게 제한되어 있었다는 것을 알려준다.

앞에서도 말했듯이, 선전 응모자는 조선인만이 아니었다. 조선인은 선전 출품자의 일부에 지나지 않았다. 가령 10회까지 서양화부의 조선인 입선자는 1회 5%, 2회 11%, 3회 17%, 10회 39%, 19회 40% 등 절반을 넘지 못했다. 동양화부의 경우는 1회 44%, 2회 41%, 3회 26%, 10회 34%, 19회 54% 등 기대 밖으로 조선인 입상자가 적었다.[80] 이 통계는 선전이 조선인을 위한 전람회가 아니라 조선에 거주하는 일본인들을 위한 잔치였다는 것, 조선인을 덤으로 끼워 형식 요건을 갖추었다는 사실

80 이중희, 〈선전미술전람회 창설에 대하여〉, 《한국근대미술사학》, 청년사, 1996, pp. 94~146.

을 보여준다.

선전은 선심 쓰듯이 열린 전람회가 아니다. 고도로 지능적인 식민 지배 정책으로 시행된 문화 통치술의 하나다. 문화 통치의 알맹이라 할 수 있는 이른바 일선동화(日鮮同化) 정책은 선전의 곳곳에 드러나 있었다. 선전은 초기에 글씨와 사군자를 제외하고 모든 부문의 심사위원을 총독부가 위촉한 일본인 미술인들로 정했으며, 이로 인해 심사위원의 취향에 억지로 맞추려는 작품이 양산되는 사태가 빚어지기도 했다.[81] 엄청난 물자와 인력을 투입한 선전의 공세에 조선의 미술가들은 꼼짝없이 말려들어가고 말았다.

일본화풍의 만연

1922년 제1회 선전 때부터 '동양화'란 신조어가 사용된다. 전통 회화를 '한국화' 또는 '조선화'라고 부르지 못하고 서양화의 대어로서 '동양화'가 고착된 것이다.

일본인들을 위한 배려였을까? 흥미로운 사실은 당시 일본은 '일본화'라는 말을 사용하면서 한국인에게는 출처도 불분명한 '동양화'라는 말을 사용하도록 했던 점이다. 즉 일본식 논리대로 하자면 '조선화'라 불러야 했지만, 아무런 성격도 없는 '동양화'라는 용어를 강제함으로써 그들의 속셈을 드러냈던 것이다. 그 저의에 대해 한 평론가는 "조선화

[81] 설문 조사 〈한국 미술의 일제 식민지 잔재를 청산하는 길〉, 《계간미술》, 1983, 봄호.

라고 붙이면 자주성을 강조해주는 결과가 되겠고, 그렇다고 일본화라고 명명하기엔 더욱 심한 반발을 우려했기 때문에 궁여지책으로 고안해낸 것이 동양화란 것이다"[82]고 분석한 바 있다.

그로 인해 심각한 결과가 초래되었는데, 그것은 일본풍의 만연이었다. 곱상한 미인도, 화려하고 섬세한 채색, 세선 위주의 일본화가 전통회화를 압도해갔다. 일본인 화가가 들고 온 일본화풍은 인물화, 화조화, 산수화를 망라하여 전통 회화 전반에 침윤했다. 선의 표현성과 자연스러움을 중시했던 인물화는 얼굴이나 자태를 강조하는 미인화로 바뀌었고, 영모, 화조화에서는 극채세화의 특성이 두드러졌다. 김은호, 이한복, 이영일, 김경원 그리고 정찬영 등에 이르기까지 그 영향을 받은 이가 많았다. 산수화에는 사생적 작풍이 조선 시대부터 내려오던 관념 산수, 문인화를 밀어냈다.

물론 일본화풍의 침윤은 선전 말고도 국내에 머물던 일본인의 활동과도 상관이 있다.

일본화가 우리 나라 동양화단에 퍼지기 시작한 것은 국내에 상주하던 일본인 화가들에 의해서였는데, 그 시기는 이른바 한일합방 시기로 올라간다. 주요 일본인 화가들을 소개하면, 도쿄미술학교 조교수였던 아마쿠사 신라이(矢草神來)가 최초로 내한했으며, 이어서 시미즈 토운(淸水東雲), 사쿠마 테츠엔(佐久馬鐵園)이 왔고, 문전 심사위원을 지냈던 메이지 시대의 대표적인 남화가 마스즈 슌난(益頭埈南)이 왔다. 그 밖에도 몇몇 화가들이 방한하여 어전 휘호회를 갖거나 고종 초상화를 그린 것으로 미루어 이들이 당시 정치인이나 권력층과 가깝게 지냈음을 알

82 오광수, 《한국현대미술의 단층》, 평민사, 1976, p. 106.

수 있다. 그런가 하면 선전의 제5, 6회 심사위원으로 내한한 유키 소메이(結城素明)와 제4회 때 내한한 히라후쿠 하쿠스이(平福百穗)는 일본미술원의 이상주의적 역사화파에 반기를 들고 생생한 삶과 자연과의 직접적인 교감을 중시한 화가들이었다.[83] 빈번해진 일본 유학과 그들에 의한 일본화 심취, 귀국 후 활동은 일본화풍을 국내 화단에 나르는, 고의든 아니든 파발꾼 구실을 했다.

일본화풍의 침윤으로 전통 화단은 급속하게 침식당해갔다. 종래에는 수묵화가 주된 경향이었으나 채색화가 유행하게 되었고, 일본화의 장식적이며 정취적인 감각이 성행하게 되었다. 또한 조선 시대의 서화 일체 개념이나 문인화가 크게 쇠퇴했다. 전통 회화는 이후 "정신주의가 쇠퇴하고 점차 기교에 치우"[84]친다.

일본화풍의 만연에는 미술가들의 무책임도 빼놓을 수 없을 것이다. 선전을 통해 두각을 나타냈던 김기창은 일본화풍의 팽배와 전통 회화의 부진을 화가들의 안이한 태도에서 찾았다.

동양화 작가들은 연 1회뿐인 소위 선전 시즌이 될 무렵에야 작품 준비에 급급하면서 6, 7년 이상 화필을 붙잡고 걸어온 작가들까지 무슨 그림을 그릴까, 어떠한 작품을 제작해야 쉬우며, 입선만이라도 될 수 있을까 하는 생각부터 가지고 모티프를 찾지 못하고 쩔쩔 매며 자기 정도도 감당키 어려운 것을 잡아감에 지친 제작을 하여 무리도호(無理塗糊) 자기 자신조차 확연히 알 수 없는 타율적·기계적인 그림을 그리게 되는 고로, 그 작품 주제의 이

83 강민기, 〈1920년대 동양화단과 일본화풍〉, 《월간미술》, 1990. 9, p. 74.
84 위의 글, p. 77.

II. 신민화의 비탈길에서 155

해를 갖지 못하고 그 작품을 그리는 일도 있습니다. 그러다가도 어찌어찌 한두 번 허풍선 같은 작품이 입선이라도 되면 화가가 된 듯 만족하고 들떠 있다가 1년 동안 건성으로 보내고 그 다음 해 출품기를 당하면 재차 같은 행동을 반복하는 것이 현재 동양화에 화필을 쥔 작가들이 흔히 가진 결점인 것이요. 또한 밟아오는 과정이니 여기에서 참 생명 있는 작품다운 작품을 어찌 찾을 수 있으며 동양화의 발전성을 기대할 수 있겠습니까.[85]

일본화풍이 만연하게 된 주된 원인이 전통 화가들의 무신경과 기회주의, 그리고 나태에 있었음을 보여준다. 위의 언급이 사실이라면, 전통 화가들은 현실에 대해 심각하게 고민하기는커녕 일신의 영달을 꾀하는 데 급급하거나 자포자기의 패배주의에 젖어 아까운 시간만 소진했다는 비판을 면할 수 없다. 탈속 운운하면서 낙향하여 혼자 고고한 척하는 것이 대수가 아니며 시대에 아랑곳하지 않고 자기 안락과 보신을 꾀하는 태도 역시 정당하지 못하다.

1940년대 들어와 전통 회화는 중대한 기로에 선다. 일제는 '동양화'도 성에 차지 않았는지 아예 '일본화'라는 말을 강요하기에 이르렀다. 많은 전통 화가들이 '일본화가'로 불렸는데 이는 한국 미술가들이 철저하게 일본 화단에 유린, 농락당했다는 것을 실증해준다.

서양화 부문에서는 사정이 약간 달랐다. 그 이유는 서양화는 일본 화가들조차도 유럽에서 들여온 것이요, 외래 문화를 수용했던 초기 단계에 일본적인 입김이 작용했지만, 동양화만치 그 후유증이 심각하지는 않았기 때문이다. 동양화보다는 덜했더라도, 서양화에서도 왜곡된 미술

85　　김기창, 〈본질에의 탐구〉, 《조광》, 1942. 6, pp. 118~19.

에 대한 관념이 조장되었다. 앞에서 말했듯이 선전은 초기부터 말기에 이르기까지 제도에서나 심사위원 위촉에서 일본 관전을 모방했기 때문에 그 내용이 일제 관전 아카데미즘의 아류에서 크게 벗어나지 못했다.

일본 아카데미즘 미술의 발상지가 도쿄미술학교임을 감안할 때, 한국 근대 미술의 화가들 중 도쿄미술학교 출신이 많았다는 점, 선전 심사위원이 도쿄미술학교 교수급 화가였다는 점에서 일본 회화가 곧 조선 회화가 되는 등 제도적 모순 속에서 조선의 아카데미즘이 발생했다. 몇몇 화가들이 모여 암중모색했던 모국어적 조형의 추구를 생각할 때, 예외의 경우가 있었던 것도 사실이나, 그럼에도 당시 선전 출품작들의 일반적인 흐름, 즉 달콤한 정취적 소재주의, 화사한 외광적 묘사, 한가로운 인물화, 신변잡기적 또는 구연적(口演的) 취미 등에 비추어 일본적 아카데미즘의 영향에서 자유롭지 않았다.

구본웅은 이런 현상을 "특수생의 작품적 추잡함"[86]이란 말로 매섭게 질타한 바 있다. 그렇게 된 또 하나의 사실, 그것은 위촉된 심사위원들이 출품자들의 민족적 현실이나 일제에의 저항 의식, 그 밖의 엄숙한 인간의 문제나 역사 의식 또는 사회 의식 등에는 관심을 갖지 않도록 제한했다는 점을 들 수 있겠는데, 그들은 단순한 물상을 재현함으로써 향토적 소재주의를 고취시키는 풍경, 인물, 정물에 그치도록 했다. 그 결과 선전은 시간이 지날수록 침체의 늪에 빠져들어갔다. 심지어 선전의 수혜자 중 한 명으로 선전을 옹호하고 나서야 할 당사자인 김종태조차 "아마추어의 일요(日曜) 미전, 일 년 화가의 출세전, 경성 대가의 시위

86 구본웅, 〈제17회 조선미술전람회의 인상〉, 《사해공론》 제4권 7호, 1938. 7, p. 98.

전, 그리고 예술 중독과 허영으로 날뛰는 귀여운 자녀들"[87]이라며 신랄한 비판을 서슴지 않았다. 요행수를 바라는 출품 작가들의 무성의를 탓하고 주최 측에서 나서서 긍정적 방향으로 계도할 것을 주문한 시각도 있었다.

> 회화 예술은 그리 단순한 것이 아닌 것을 알아야 한다. 그림을 그림으로 화가가 될 수 없겠고 전람회에 출품하여서 또 그 작품이 작품 아닌 것을 알아야 할 것이다. 작품이란 것은 한 작가가 된 후에 비로소 한 작품이 산출되는 것이다. 이러한 의미에서 미전이 금일에 많은 성과를 냈다는 것에 회의를 갖게 된다.
> 거리에 천막을 치고 슬픈 나팔 소리로 행인을 모아들이는 곡마단과 같이 작품의 양으로서 대중에게 만족을 주려는 흥행적 효과보다도 질에 있어서 대중의 감식안을 향상시키고 아울러 미술 장래의 본의를 둠이 주최 측의 타당한 일이 아닐까 한다.[88]

군국주의적 경향

1940년대 미술계는 '군국주의적 경향'이 두드러진 시기였다. 1938년 일제는 국가총동원법을 공포하고 황국 신민화 정책과 내선 일체를 시국 이념으로 내세웠다. 친일 협력 단체가 창설되고 시국 간담회를 개최하

87 김종태, 〈미전평〉, 《매일신보》, 1934. 5. 24~6. 5.
88 길진섭, 〈제19회 조선미전 서양화 평〉, 《조선일보》, 1940. 6. 7~12.

여 험악한 분위기를 조성함과 더불어 일본 전쟁 수행에 협력할 것을 노골적으로 강요했다. 미술인들은 '황국 신민'의 예술가로서 일본 식민 통치의 선전 교화 수단으로 악용되었고 이와 함께 미술 인사의 어용화와 친일화 정책이 광범위하게 펼쳐졌다.

수많은 친일 협력 단체가 창설되었는데 그 대표적인 예가 1941년 일제에 '회화봉공'을 맹세하면서 내선 일체 관민 합작의 총력 체제를 강화하기 위해 마련한 조선미술가협회다. 이 단체에는 서양화의 심형구, 김인승, 배운성, 이종우, 장발, 일본화부의 김은호, 이상범, 이영일, 이한복, 그리고 조각부에 김경승이 가담했다. 한 연구 조사에 따르면, 당시 친일 미술인이 무려 69명에 달한다고 하니 오히려 친일을 하지 않은 미술인을 알아보는 것이 나을지 모른다.[89] 한 조각가는 선전의 추천 작가로 추대를 받는 자리에서 그 소감을 이렇게 피력했다.

재래 구라파의 작품의 영향과 감상의 각도를 버리고 일본인의 의기와 진념을 표현하는 데 새 생명을 개척하는 대동아전쟁 하에 조각계의 새 길을 개척하는 것입니다. 나는 이 같은 중대한 사명을 위하여 미력이나마 다하여 보겠습니다.[90]

태평양전쟁의 발발로 다급해진 일제는 조선 작가들을 독려하여 '보국 예술가'로서 전쟁과 징병을 부추기는 데에 어떤 주저도 보이지 않았

89 이태호, 〈1940년대 초반 친일 미술의 군국주의적 경향성〉, 《근대한국미술논총》(이구열 회갑 기념 논문집), 학고제, 1992, p. 322.

90 〈선전 추천 또 1인—조소 김경승 씨로 내정〉, 《매일신보》, 1942. 6. 3.

는데, 이러한 결과로 나온 것이 〈성전(聖戰)미술전〉(1940), 〈반도 총후(銃後)미술전〉(1942~44), 그리고 〈결전(決戰)미술전〉(1944) 등 이름만 들어도 소름 끼치는 관변 미술전이다. 일제는 사람을 강제로 징집하고 물자를 강탈하며 종국에는 가장 순수해야 할 예술마저 악용하는 추태를 보였다. 그들의 행각은 필사적이었으며 식민 통치는 종말을 향하여 점점 더 치닫고 있었다.

이런 행사가 열리기까지는 일제의 강요가 있었음은 말할 것도 없지만, 친일 작가들의 적극적인 참여 및 동조 없이는 성사되기 어려웠다. 그들은 일제의 나팔수로 선발된 꼭두각시에 불과했다. 1943년 심형구는 〈현대 미술 문화 정책과 그 이념〉이란 글에서 독일과 이탈리아의 선전성과 같은 차원에서 만들어진 '국민총력조선연맹문화부'의 정당성을 옹호하면서 그 산하 단체인 국민총력조선미술가협회 주최로 개최된 〈총후생활미술전〉의 취지를 "우리 나라 성전 완수를 위하여 강력한 국민 정신을 작흥(作興)하자는 것"이라며 '시국 미술'을 적극 두둔하고 나섰다.[91] 구본웅의 발언은 심형구에 비하여 더하면 더했지 결코 모자라지 않았다. 그는 한술 더 떠 "황국 신민으로서 가진 바 기능을 다하여 일본 군국에 보답하자"[92]고 강변했다.

비판과 기대가 엇갈리는 가운데 1940년대에 접어들면서 선전은 전시 체제의 영향을 받아 창작 본래의 취지가 퇴색하고 대신 시국적인 내용이 강조되는 무대로 변질되고 만다. 순수한 작품보다 전시 체제에 부응하는 작품을 강요했다. 1942년 조선미전 서양화부의 심사위원으로

91 심형구, 〈현대 미술 문화 정책과 그 이념〉, 《춘추》, 1943. 3, p. 77.

92 구본웅, 〈사변과 미술〉, 《매일신보》, 1940. 7. 9.

왔던 미나미 쿤조(南薰造)의 다음과 같은 심사 후기에서도 당시의 상황을 짐작해볼 수 있다.

> 시국 하 국민 정신을 반영하여 그 화제 내용으로 보건대 유기적인 것은 그 자취를 감추고 자숙 긴장하여 실제적인 것이 많다. 또 군사적인 것과 총후 국민 생활에 관한 것 등 시국에 직접 관계되는 것이 많이 출품되었는데 그 의도는 좋았으나 기술적으로 불충분한 것이 많아서 많은 입선을 보지 못한 것은 유감이지만 이것도 점차로 진보될 것이다.[93]

작품들은 순수한 풍경이나 인물 대신 전쟁을 고무하는 내용으로 채워졌다. 〈반도의 학도 소집〉, 〈방공 준비〉, 〈위문대〉, 〈필승 기원〉, 〈구호반〉, 〈학병의 어머니〉, 〈전사의 아들〉 등 명제만 보아도 이 시기 작품 성향을 충분히 가늠할 수 있을 것이다.

특히 이 시기에서 눈에 띄는 것은, 극소수를 제외하고, 한층 노골화된 친일 행각에 예외가 없었다는 사실이다. 선전 참가 작가는 그렇다고 치더라도 무산 계급 예술의 지지자들까지 변절되는 양상을 보였기 때문인데, 가령 윤희순은 일본이 일으킨 전쟁을 '대동아 사상'을 부흥시키기 위한 것으로 거짓 선전하면서 전쟁 미술이 '국가적 예술 운동'이 되어야 한다고 보았다. "전쟁 미술이 종래의 미술과 다른 것은 국가가 욕구하는 기념적 가치 및 정신의 앙양에 있다. 그러므로 작가의 예술적 욕구와 국가의 사상적 욕구가 완전히 협조되어야 성공할 것이다."[94] 한 걸음 더

93 심사 소감, 《매일신보》, 1942. 5. 27.
94 윤희순, 〈금년의 미술계〉, 《춘추》, 1942. 12, p. 86.

나아가 1943년에는 전쟁 미술은 전쟁화에만 국한될 것이 아니라 모든 미술에 적용되어야 한다고 강변했다.[95]

친일 행위가 1940년대를 분기점으로 절정에 달함과 동시에 선전 출신의 작가들은 말할 것도 없고 줄곧 반대편에 서 있던 프로미맹의 작가들에게까지 폭넓게 팽배해지는 등 전면적인 양상을 띠었다. 나라 잃은 민족의 어두운 구석을 보게 되는 것은 참으로 가슴 아픈 일이다.

이상에서 살펴보았듯이, 일본 강점기에 우리 미술은 참으로 참담한 세월을 보냈다. 몇몇 단체나 작가들에 의해 자주적 모델을 강구하려는 끈질긴 노력이 뒤따랐지만, 이미 불씨마저 꺼져버린 국운 앞에 그런 노력은 구속력을 갖기 어려웠다.

우리의 근대는 1940년대에서 보았듯이 전쟁에 광분한 일제의 말굽 아래 신음하면서 앞날을 예측하기 힘든 극한으로 치닫고 있었다. 일제의 침략과 수탈에다 조선인의 친일까지 겹쳐 상황은 암울하기만 했다. 남의 나라 전쟁에 징용당하고 위안부로 끌려가는 것만도 비참한데, 이런 상황을 미화하고 독려하는 사람들의 허무맹랑한 목소리가 공소하게 퍼져갔다. 이것이 결국 일본 강점기를 '암흑의 나날'로 기록할 수 있게 하는 요인이 된다.

선전 출신의 서양화가들

선전을 중심으로 한 당시의 화풍은 크게 두 가지로 나눌 수 있을 것

95　윤희순, 〈금년의 화단〉, 《춘추》, 1943. 12, p. 128.

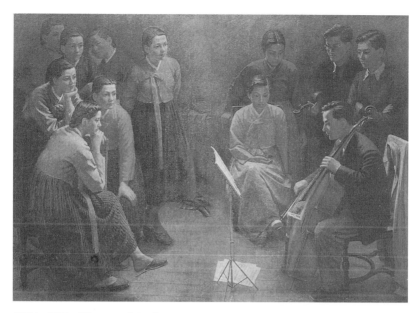

김인승, 〈봄의 가락〉 1942, 캔버스에 유채, 147.3x207cm, 한국은행

이다. '묘사적 리얼리즘'과 '서정적 리얼리즘'이 그것인데 "묘사적 리얼리즘은 포즈 위주의 인물, 실내 풍경, 정물, 생활 주변의 풍경 등으로 나타나며 점차 모델 중심의 화실 내 작업으로 굳어져간다. 반면 서정적 리얼리즘은 자연을 배경으로 한 다감한 분위기의 설정이 두드러지며 후기로 가면서 목가적 내용으로 성숙되어진다."[96]

전자의 경우 김인승, 심형구가 대표적인 화가이며, 후자의 경우는 이인성이 단연 독보적인데, 공교롭게도 이들 세 화가는 선전에서 각광을 받았으며, 그리하여 〈선전 특선 작가 3인전〉을 개최하여 선전의 중심

96 오광수, 〈아카데미즘 미술과 한국의 아카데미즘 미술〉, 《계간미술평단》, 1990, 여름호, p. 16.

작가, 또 아카데미즘 미술의 주역임을 과시하기도 했다.

김인승은 개성 태생으로 도쿄미술학교를 수석으로 졸업하고 귀국해 선전을 주무대로 활동했다. 제16회전(1937)에서는 〈나부〉로 창덕궁상을 수상했고 한국전쟁 후로는 국전 심사위원을 몇 차례 역임하여 우리나라 아카데미즘의 형성에 막대한 영향을 끼쳤다. 정확한 묘사, 굵은 필치, 견고한 구성 따위가 이 화가를 특징짓는 주된 요인으로 파악되며 그는 〈습작〉, 〈문학소녀〉, 〈독서〉 등의 작품을 남겼다. "모범생도의 답안"(구본웅)이란 비판을 받을 정도로 그의 그림은 구성에서 완성 단계에 이르기까지 치밀성을 보였으며, 착상에서 구성, 터치 등 작업의 전 과정을 어떤 감정 이입 없이 시종일관 싸늘하게, 객관적으로 임했다. 한복을 입고 의자에 정숙하게 앉아 있는 여인상은 후에 국전의 단골 포즈가 되었으며 도식화된 회화의 한 전형을 이루는 것이었다.

1970년대 이후에는 일반에게 '장미의 화가'로 불릴 정도로 장미를 많이 그렸으나 그의 모티브는 거의 인물화, 그 중에서도 여인상으로 채워진다. 호암미술관에 소장된 〈나부〉(1936)는 볼륨이 풍부한 한 여성이 소파에서 약간 등을 돌리고 있는 포즈를 그린 유화다. 흠잡을 데가 없으리만치 철저하게 인물을 엄격히 재현한 작품이다. 구성도 안정되어 있고 천의 주름이나 마루 따위도 자연스러우나 정작 인물의 활력은 떨어지고 왠지 굳어 있다는 느낌을 준다. 이때의 인물이란 살아 있는 사람의 모습이 아니라 순전히 그려지기 위한 대상으로 자리매김이 되어 있다.

심형구는 일본 가와바타미술학교(川端畵學校)에서 수학하고 1938년 도쿄미술학교를 졸업했다. 도쿄미술학교 재학 중에 제15회 선전(1936)에 처음 두 점을 출품하여 모두 특선에 당선했고(〈좌상〉, 〈노어부〉) 이후로도 선전에 계속 입상하는 영예를 얻었다. 그는 일본의 문전, 제전에

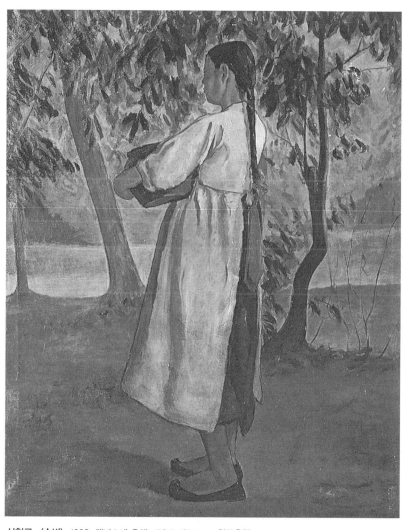

심형구, 〈수변〉 1938, 캔버스에 유채, 159.7x127.5cm, 한국은행

응모하여 여러 번 입상한 화가였다. 김인승의 육중한 무게에 비해 좀 가볍다는 인상을 주나 일본에서 성행한 신고선풍 양식을 서치고 있다. 제19회 선전에 출품된 〈소녀들〉은 이전의 딱딱한 구도에서 벗어나 단발머리 소녀가 학교 안에서 문을 통해 바깥을 쳐다보는 광경을 그렸다. 오랜만에 햇살이 실내로 들어오고 소녀들 사이로 햇살의 밝은 빛과 그늘이 교차하고 있는, 인물과 풍경을 절충한 유화다.

심형구는 1936년에서 1944년까지 선전을 중심으로 활동했으며 해방 후에는 이대에 예술 대학을 창설하는 등 교육에도 힘썼다.

조선미전을 통해 두각을 나타낸 작가로는 김종태와 김중현을 들 수 있다. 두 사람 모두 독학으로 화단에 진출했으며 그렇기 때문에 아카데미즘의 울타리에서 벗어날 수 있었다. 이봉상, 박수근, 이승만, 이대원 등은 모두 일본 유학을 거치지 않은 독학파 화가들로, 고착되고 획일적인 조형 답습 대신 개성적인 스타일과 자유로운 표현을 구사했다.

먼저 김종태는 경성사범학교를 나와 초등학교 교사로 지내면서 꾸준히 선전에 출품하여 좋은 성적을 냈다. 제6회 선전에 출품한 〈아이〉가 특선에 오른 이래 〈포즈〉(1928), 〈춘양〉(1930), 〈좌상〉(1933), 〈청장〉(1935)이 각각 특선했으며 1935년에는 한국인으로서는 처음으로 추천 작가가 될 정도였다. 현재 남아 있는 작품은 극소수에 불과하지만 당시의 평자들에게서 찬사를 받았다.

제6회 때의 〈아이〉을 두고 "연소한 이의 작품이라고는 할 수 없는 여유가 있다"[97], "경의를 표하기에 충분하다……. 얼마나 생기가 넘치며 등골이 올라치민 선에는 얼마나 장난꾼 같이 활발한 생명이 약동하고

97　안석주, 〈미전을 보고〉, 《조선일보》, 1927. 5. 27.

있는가"[98]라고 했고, 제7회 때의 〈포즈〉, 〈꽃〉에 대하여 이승만은 "전람회 중 수작의 하나이다. 구도도 재미가 있고 색채도 좋다. 물질의 고유색도 잘 표현되었다"[99]고 했다. 제9회의 〈봄볕을 받으며〉에 대해서는 "장내를 통하여 이만큼 달필인 작품을 또 보기 어려웠다. 씨의 대담한 면의 관찰은 충분 이상으로 화면의 평면성을 정복했다. 의복의 구김살의 단순한 처리라든지 의복 속으로 감촉되는 몸의 운동을 꿰뚫은 듯이 잘 표현된 것을 보면 작가의 예민한 두뇌를 넉넉히 짐작할 수 있다"[100]고 했으며 또 제10회 때의 〈의자〉, 〈이부인〉, 〈나부 습작〉에 대해서는 "미묘(美妙)한 기교, 유창한 달필, 발랄한 재기! 이것은 씨의 보구(寶具)요, 미전의 자랑일 것이다"[101]라고 평했다.

김종태는 자신의 작품에 대해 "평범한 것을 제재 삼아 그 속에 서려 있는 향토성을 나타내"고자 했으며 "겉으로 흐르는 그 빛보다는 그 속에 숨어 있는 저류를 길어보"[102]고자 했다고 언급했다. 김종태는 1936년에 열린 제15회 선전에 〈선교리 풍경〉을 출품하고 평양에서 개인전을 하던 중 세상을 떠난다. 이 작품에 대해 윤희순은 "짧은 반생을 추억케 하며 화단에 남긴 자취가 귀하고 큼을 다시금 느끼게 한다. 애도의 정을 못 이길 뿐 씨의 황홀찬란하던 활약을 다시 못 보게 됨은 한없이 아까운 일이며, 섭섭한 정은 전람회의 한 구석이 빈 것 같은 느낌을 준다"[103]고

98 〈미전 인상기〉, 《중외일보》, 1927. 6. 1~11.

99 이승만, 〈선전만감〉, 《중외일보》, 1928. 5. 17~18.

100 김용준, 〈제9회 미전과 조선 화단〉, 《중외일보》, 1930. 5. 20~28.

101 윤희순, 〈제10회 조미전 평〉, 《동아일보》, 1931. 5. 31~6. 9.

102 〈선전을 앞두고〉, 《매일신보》, 1931. 5. 10~17.

103 윤희순, 〈미전의 인상〉, 《매일신보》, 1936. 5. 21~27.

아쉬움을 표시했다. 아울러 다른 글에서 그의 죽음을 추모하면서 "아까워, 나이가 아까워, 재주가 아까워, 사람도 아까워"[104]하며 아쉬움을 토로했다. 김종태는 이인성과 아울러 일제 선전을 빛낸 미술계의 보배였다. 그러나 김종태는 스물아홉, 이인성은 서른여덟에 각각 짧고 격정적인 생을 마감했다.

마지막으로 김중현은 학교 교육을 제대로 받지 못한 '순수 독학파' 출신이다. 1925년 제4회부터 제22회까지 입선 및 특선을 받았는데, 1936년에는 서양화부와 동양화부에서 동시에 특선을 받아 눈길을 끌었다.

〈춘야〉는 나물을 캐는 여인들, 〈춘양〉은 한복을 입은 아낙네들이 애기를 나누면서 바느질 하는 모습을, 〈정(庭)〉은 조그만 뜰 안에서 소년들이 공기돌 놀이하는 장면을, 그리고 널리 알려진 〈농악〉은 구릿빛 피부의 농부들이 신명나게 놀고 춤추는 장면을 그렸다. 그의 작품은 대개가 향토적 모티브를 가지고 있다. 아마도 이 작가만치 향토적 색깔을 짙게 띤 사람도 많지 않을 것이다. 이러한 소재 중심의 그림에 대하여 "결국 설명도(說明圖)의 임무 그것도 극히 저열 비속한"[105] 것밖에는 되지 못한다는 지적을 받았다.

이외에도 도상봉, 이마동, 임응구, 손응성, 박영선, 박상옥 등을 아카데미즘 작가로 들 수 있을 것인데 한국 아카데미즘은 언제 형성되었는지 궁금해진다. 대체로 우리는 그 시기를 1930년대부터로 잡을 수 있을 것이다. 왜냐하면 서양화의 수용과 전개가 1910년대부터 시작되어 1930년대에 이르러서야 초기를 벗어나 정착 단계에 이르기 때문이다.

104 윤희순, 〈회산 김종태 형〉, 출처 미확인.
105 윤희순, 〈제10회 조미전 평〉, 《동아일보》, 1931. 5. 31~6. 9.

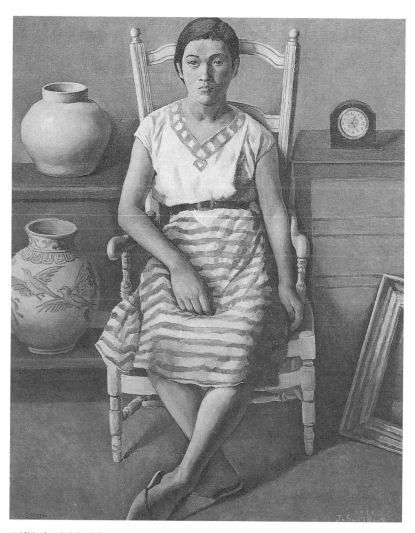

도상봉, 〈도자기와 여인〉 1933, 116.8x91.3cm

이마동, 〈정물〉 1933, 캔버스에 유채, 116.7x91.2cm, 국립현대미술관

따라서 아카데미즘의 형성 기점도 그 무렵부터라고 상정할 수 있게 된다.[106]

한국의 아카데미즘은 관전에 의해 주도되었는데, 바로 여기에 문제가 도사리고 있었다. 선전은 문전의 방식을 그대로 따랐고 심사위원들도 일본 관학파의 거점이랄 수 있는 도쿄미술학교의 교수 내지 문전 주변의 인사들로 구성되어 있었기 때문에 선전에 일본적 미술풍이 흘러들어 오는 것을 막을 길이 없었다. 게다가 초기의 한국 유학생들 중에는 도쿄미술학교 출신이 많았으므로 자신들을 가르친 선생의 화풍을 따를 수밖에 없는 상황이었다.

원래 프랑스의 신고전주의는 엄격하고 정확한 묘사, 고답적 규범의 준수로 특징지을 수 있다. 그러나 이것이 일본에 들어오면서 형태와 데생을 경시하고 달콤한 정취적 소재주의와 어정쩡한 외광 묘사로 변질된다. 또 프랑스 고전 미술에서 찾을 수 있던 역사성이나 현실적 내용, 서사적 구조는 발견하기 힘들다. 그 대신 그때그때 일어나는 현상의 즉흥적 포착만이 화면을 지배한다. 줄거리나 내용의 알맹이는 온데간데 없고 신변잡기적·사소설적인 달콤한 현실적 정취로써 일본적 아카데미즘을 형성해갔다.

일본의 아카데미즘은 일부 유학생들에 의해 조선 화단에 이식된다. 당시의 선전 출품작들은 묘사 자체에 급급한 나머지 화면의 표면적 완벽성을 취하는 쪽으로 기울었다. 유동적인 구도와 인물의 자유로운 배치가 막히고 틀에 박힌 전형성에 매여 있다. 그리하여 생겨난 현상이 경

106 오광수, 〈아카데미즘 미술과 한국의 아카데미즘 미술〉, 《계간미술평단》, 1990, 여름호, pp. 13~18.

박한 외피적 묘사, 획일적인 여인 좌상의 되풀이, 안일한 향토성의 추구, 공산의 깊이삼 상실 따위다.

그런 점에서 이인성과 김종태에게서 나타나는 생기 있는 표현, 구성상의 역동성, 토착적인 내용의 성숙은 값진 일이다. 이인성은 나중에 일본 유학을 거치지만 그 전에는 홀로 그림을 배워 터득했으며 김종태의 경우도 그림을 독학으로 배웠다. 김종태는 1930년대 화단에서 가장 뛰어난 미술가였으며 그의 선전 출품작들은 단연 압권이어서 걸음마 단계에 있던 조선 화단을 한 단계 높은 수준으로 끌어올려주었다.

선전 출신의 동양화가들

선전을 통해 동양화 방면에서 여러 명의 능력 있는 화가들이 배출되었다. 김은호, 김기창, 이상범, 변관식, 노수현, 허백련 등이 그들이다.

이당 김은호는 특히 초상화에 뛰어난 재주를 지닌 화가였다. 보스가 고종의 어진을 그렸던 것처럼 김은호는 20대의 젊은 나이에 고종과 순종의 어진을 그릴 만큼 탁월한 실력을 인정받고 있었다. 게다가 인물화뿐 아니라 풍경, 화조 방면에서도 뛰어났다.

그의 첫 선전 특선작은 제3회에 출품된 〈부활 후〉로서, 이 그림은 "눈같이 된 흰 옷을 입은 예수가 죽음에서 다시 살아나는 거룩한 표정이 전 폭에 흘러 경건한 종교적 감흥을 일으키"[107]는 작품이었다. 이 작품은 우리 나라 개신교 회화의 첫 작품으로 기록되는 기념비적 작품이

[107] 〈신운묘채가 만당(滿堂)〉, 《동아일보》, 1924. 5. 31.

었으나 그만 화재로 소실되고 말았다. 사진으로만 살펴볼 수 있는 이 작품은 중심에 그리스도가 있고 좌우편에 각각 배치된 두 인물이 부활한 예수를 향해 두 손을 모으고 경건하게 바라보고 있다. 간략한 선으로 인물을 묘사하고 담백한 색채로 도포하여 죽은 자 가운데서 살아나 '부활의 첫 열매'가 된 메시아를 담았다.

김은호는 남종화가 만연하던 시절에 극채화(極彩畵)를 들고 나왔다. 사생의 중요성을 자각하고 있던 그로서는 인물이나 화조 계열의 작품 가운데서도 사실성을 추구할 필요를 느꼈고 일상적 모티브를 카메라 앵글로 클로즈업시키듯이 실감나게 전달할 방법을 강구했던 것이다. 그의 그림은 대부분 일상의 단면을 아무런 재구성을 거치지 않은 채 그대로 수용한다. 눈으로 관찰한 결과를 세필로 재현하되 항상 극도로 정확한 대상 파악을 전제로 했다.

김은호는 1920, 30년대에 맹위를 떨쳤다. 1929년 제8회 선전에 출품한 〈인물〉은 '극치에 가까운 필치'를 보여주었다고 하며 세인을 놀라게 했으며 우리 나라 동양화가로서는 초유로 제전에 입선하는 기록을 세웠다. 훗날 친일 시비에 휘말리기도 했지만 3·1운동 때는 독립 선언서를 배포하다가 검거되어 서대문 감옥에서 1년 동안 옥고를 치르기도 했다.

그의 이력 가운데 빼놓을 수 없는 것은 후진 양성이다. 1936년 사재를 털어 후소회를 조직했는데, 후소회는 얼마 안 있어 훌륭한 인재 양성 기관이 되었다. 그로서는 후소회 창립은 새삼스러울 것이 없었다. 1923년 고려미술원에서 이종우, 김복진과 함께 지도 교수를 맡았고 1930년에는 서울에 조선미술원을 세워 미술 교육과 신인 배출에 남다른 관심을 쏟았던 터이다.

1942년 제21회 선전에는 동양부 입선작 60점 가운데 후소회원의 작

품이 무려 21점이나 되었다. 후소회원들은 선전을 휩쓸다시피 했다. 후
소회원으로 선전의 최고상을 받은 화가는 백윤문, 김기창, 장우성, 이유
태, 조중현, 이석호 등이 있다. 전국에서 소양 있는 인재들이 이당의 가
르침을 받기 위해 몰려들었다. 백윤문, 김기창, 장우성, 한유동, 이유태,
장덕, 조중현, 이석호, 노진식, 조용승, 장운봉, 정도화 등이 있고 그 밖
에 김화경, 안동숙, 그리고 유일한 홍일점인 배정례는 후소회 2기생에
해당한다.

김은호가 발굴한 제자 중 한 사람은 운보 김기창이었다. 그는 선전에
이미 18세 때 출품하여 입선했고, 24세 때인 1937년 제16회 선전에 〈고
담(古談)〉, 〈농가의 일우(一隅)〉를 내어 특선을 거머쥐었다. 아홉 살 때
열병을 앓아 귀가 들리지 않고 또 말조차 자유롭지 못한 그에게 특별한
재능이 있음을 알아차린 김은호는 그를 기꺼이 문하생으로 받아들였다.
김은호가 아니었다면 지금의 운보가 있었을지 의문이다.

한가로이 누워 있는 암소와 새끼 송아지를 그린 〈농가의 일우〉는 세
상을 떠난 어머니에 대한 그리움과 사랑을 나타낸 작품이고, 〈고담〉은
할머니에게서 즐겨 듣던 옛날 이야기를 회상한 작품이다. 단란한 가족
의 사랑이 피어나는 정겨운 그림이다. 운보는 1937년 제16회전부터 19
회전까지 4회 연속 특선으로, 1941년부터는 추천 작가가 되었다. 불과
27세 때의 일이다.

청전 이상범은 서화미술원 출신으로 김은호보다 한 해 뒤에 졸업했으
며 노수현, 박승무, 최우석, 박승균 등과 같이 공부했다. 서화미술원에
서는 조석진, 안중식에 의해 지도를 받았는데, 주로 선생들의 그림을 열
심히 모방하고 또 중국 화보를 보고 옮기는 식의 봉건적인 그림 수업을
받았다. 산수화를 주로 제작했으나 대부분은 안중식, 조석진의 화풍에

서 벗어나지 못했고 그나마도 중국 화보를 모방하는 수준에 그쳐 창의
성이 떨어진다. 게다가 선전의 초기 출품작들을 보면 아직 자리를 잡지
못한 채 일본화에서 보이는 몽롱체의 흔적이 묻어난다. 즉 조선조 사경
산수의 전통에 부합하지 않는 일본식 감성이 은연중 스며들어 있는 것
이다. 그의 회화 양식은 1950년대가 되어서야 본격적인 궤도에 오른다. 그
전까지는 자기의 독자적인 회화를 찾아가기 위한 준비 과정으로 여겨진
다.

　그러나 이 기간에도 그는 한국 산야에 독특한 시각으로 접근하는 일
관성을 보였음을 놓쳐선 안 될 것이다. 그가 처음 특선을 차지한 제4회
에 출품한 〈소슬〉을 비롯하여 10년 동안 꾸준히 특선을 차지할 때도 그
랬고 제14회때 추천 작가에 오를 때도 마찬가지로 한국 산수를 소재로
한 수묵 산수화에 대한 집착을 버리지 않았다. 이렇듯 한국 산수를 찾는
탐구는 부단한 노력과 시행착오 속에서 이루어졌다.

　그의 출품작은 비슷한 소재에다 비슷한 묵법을 사용하여 지루하다는
평을 받았다. "너무 변동과 차이가 없어 정조(情操)나 정조가 암시하는
세계가 항상 대동"[108]하다거나 "반추도 비약도 몽상도 아무것도 없이 다
만 손에 익은 버릇을 되풀이"[109]한다는 지적, "아무러한 야심을 가지지
않은 고운 그림"[110] 그리고 "독특한 맛도 같은 것만 늘 맛보면 평범하여
지는 셈같이 씨의 작품도 그러하"[111]다는 평가를 받았다.

108　침묵, 〈총독부 제9회 미전 화랑〉, 《신민》 제53호, 1929. 11.

109　김복진, 〈미전 제5회 단평〉, 《개벽》 제70호, 1926. 6.

110　김복진, 〈제4회 미전 인상기〉, 《조선일보》, 1925. 6. 2~7.

111　안석주, 〈미전을 보고〉, 《조선일보》, 1927. 5. 26~30.

그러나 이러한 평가가 타당한지 의문이다. 이상범은 무사안일과 타성에 젖어 있었던 것이 아니다. 초기의 모방 단계를 지나면서 그의 작업은 한국의 강토를 소재로 삼은 소슬하면서도 고즈넉한 산기슭, 언덕, 수목, 하천, 소로를 담아냈다. 현장 사생을 존중하면서 그의 회화는 실재감이 전혀 없는 고전적인 관념 산수나 중국 화보 베끼기 식의 안일한 창작 관행에서 멀찌감치 떨어져 조선조 사경 산수의 회복과 재생으로 내달리고 있었다.

소정 변관식은 소림 조석진 문하에서 7년 동안 그림을 배웠다. 소림은 변관식의 외조부였기 때문에, 서화미술원의 정식 학생은 아니었으나 서화미술원을 출입하면서 다른 문하생들과 자연스럽게 어울릴 수 있었다. 선전에는 제1회부터 꾸준히 출품하여 제7회(1927)까지 출품한다. 이때의 출품작들은 조석진의 가르침을 충실히 따른 것이 많았으며 때로 북종화와 일본화를 절충하거나 조선 산천을 사생한 것 등을 출품하여 자신의 양식을 갖추지 못했음을 보여주었다.

그는 1927년 도일하여 일본 우에노(上野)미술학교에서 4년 동안 그림 공부를 하며 일본 화가를 사사한다. 학창 시절 그의 회화에 일본화의 선염법이 들어오게 되는 등 청전과 마찬가지로 그 역시 일본적 감성의 침윤으로부터 자유롭지 못했다.

유학을 마치고 귀국한 뒤 변관식은 어쩐 일인지 소강 상태를 면치 못했다. 선전 출품도 꺼리고 외부 활동에도 소극적이게 된다. 서화협회 참가 외에는 따로 하는 일이 없었다. 금강산의 자태에 매료된 1950년대가 되서야 방랑을 마치고 소정 회화의 진가를 발휘한다.

청전과 소정이 몽롱체에 노출된 부분이 없지 않지만 그래도 실경 사생이라는 끈을 끈덕지게 잡고 있었던 데 비해, 심산 노수현은 날이 갈수

록 이상경을 추구하는 관념 산수에 빠져들었다. 그는 민족 미술인들의 보루이자 그들의 긍지를 살려주었던 협전에 빠지지 않고 참가한 것 외에도 선전에도 제11회전까지 꾸준히 참가했다. 2회전의 〈귀초〉가 3등상을 수상했는가 하면 제5회전 출품작 〈고사영춘〉은 특선을 차지했다.

노수현은 선전 초기에 시각적 측면을 내세운, 꽤 의욕적인 작품을 출품했다. 〈귀초〉(1923)는 험준한 산 앞에 흐르는 냇물을 소재로 한 것이지만 비교적 현장성이 강하게 대상을 낱낱이 묘사, 실재성을 살려내고 아울러 눈의 기능을 확대하고 있다. 나무 밑에 쉬고 있는 소년과 나물을 다듬는 아낙네를 그린 〈일난(日暖)〉 역시 현장성이 강하다. 이 작품은 혁신적으로 동양화의 준법을 따르기보다 서양화의 명암법으로 인물과 나무를 처리하고 있다. 준법이라는 형식에 매이지 않고서 서양적인 대상 묘사법으로 동양화의 관념을 대담하게 벗어나려고 했다. 그러나 이런 시도는 그야말로 '선전 초기'에 국한된다. 그 뒤의 출품작이나 중년, 만년의 작업을 보면 우리 나라에는 없는 하늘로 치솟는 듯한 기암절벽이나 무릉도원 따위의 이상경에 기울고 있음을 알 수 있다. 그의 회화의 본령은 관념 산수였고 시간이 흐를수록 양식화되는 양상이다.

의재 허백련의 선전 출품은 1927년 제6회전 때까지 계속되었다. 제1회전 때에 〈하경산수〉, 〈추경산수〉 두 점을 출품하여 〈추경산수〉로 2등상을 받았는데, 이때 수석이 없었으므로 실제로는 허백련이 최고상을 받은 것이나 다름 없었다. 제2회전 때는 〈추산모애〉(3등상)와 〈춘산명려〉, 3회전의 〈계산청취〉, 4회전의 〈호산청하〉, 5회전의 〈청산백수〉와 〈계산춘효〉, 6회전에는 〈모추〉를 출품했다. 선전 출품 작가들이 대개 조석진과 안중식의 문하생들이었으나 그만이 호남 출신으로 일본에서 유학한 신진으로 다른 사람들과 어깨를 나란히 했다.

허백련, 〈춘하추동〉 1940, 종이에 수묵 담채, 111.5×36cm(각), 국립현대미술관

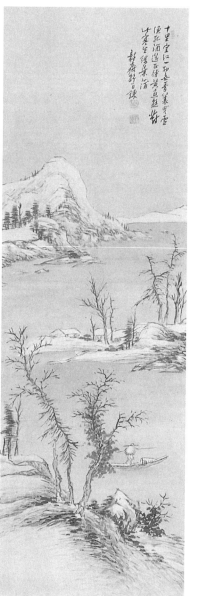

허백련은 전형적인 남종화풍으로, 수묵 담채로 고산유수(高山流水)의 엄격한 구도와 필법을 지켰다. 다른 미술가들이 이 시절 사실화풍으로 흘러갔던 데 비해 그는 홀로 남종화풍을 준수하며 고법을 존중하는 회화 기조에 기울었다. 후경의 뾰족한 산봉우리, 중경과 전경의 암석과 운무, 숲, 정자, 가옥, 인물 따위를 그릴 때 일상과는 거리가 먼 풍경으로 설정하는 등 관념적인 이상경이 강조되었다. 그러나 우아하고 정취 짙은 필치와 격조 있는 표현으로 허백련 특유의 묘경(妙境)을 실어냈다.

의재는 고향으로 돌아가 호남을 중심으로 많은 문하생들을 배출해냈다. 그의 제자들로 구성된 연진회 출신으로는 성재휴, 구철우, 김옥진, 김형주, 문장호, 이상재, 박행보, 김춘, 박소영 등이 있다.

선전은 비록 총독부가 연 전람회였지만 촉망받는 신진들이 속속 배출되었다는 것을 알 수 있다. 사실상 신인을 발굴하는 공모전이라든가 정규 교육 기관도 전혀 없던 시절에 선전은 유망한 신진을 만나는 창구가 될 수밖에 없었다. 일반인의 반응은 예사롭지 않았다. 제18회 때는 3만 명이, 제19회에는 무려 4만 명이 입장하여 성황을 이루었다. 요즘도 몇만 명이 입장한 전람회가 드문데, 이미 1930년대에 기록이 작성되고 있었던 셈이다. 게다가 1936년에 열린 제15회 선전에는 총 1천6백14점(동양화 144점, 서양화 867점, 공예 조각 156점)이 응모하는 등 양적으로 괄목할 만한 성장을 보이기도 했다. 이런 기록을 살펴보면 선전은 우리나라 미술의 발전에 꽤나 기여한 것처럼 착각할 수 있다. 그러나 과연 실제로도 그랬을까?

이 선전의 정체는 그것이 아무리 예술이란 미명하에 이루어졌다 하더라도 이른바 일제의 식민 문화 정책의 일환으로 강렬하게 추진된 한국 문화 말살

의 거점이기에 비록 거기에 자란 미술의 싹이 그 후의 발전에 약간 기여했다손 치더라도 민족사적 거대한 손실에 비하면 실로 보잘것없는 수확이었다.[112]

'내지(內地) 연장주의'의 일환으로 시작된 선전은 1944년까지 23년간 존속하면서 조선 화단의 타율적 존재를 주도했을 뿐 아니라 유일한 신인 등용문이라는 점을 이용하여 무수한 출세 지향성 관변 화가들을 길러낸다. 이처럼 선전은 기반이 취약했던 초창기에 조선 화단의 체질을 형성하는 데 밑거름이 되어 국전의 모델이 되는 등 악순환의 고리가 끊어지지 않았다.

112 이경성, 《한국근대미술연구》, 동화출판공사, 1975, p. 49.

III

'신감각' 회화를 꿈꾸며

식민지 시대의 모던 아트

1850년경 들라크루아(Delacroix)는, 그림이 워낙 대작이어서 형체를 구분하지 못할지라도, 만일 그림의 색깔만 성공적으로 구사된다면 감상자는 그림에서 감정을 얻을 수 있을 것이라고 말했다. 그가 말한 감정이란 색깔 자체에서 나온 감정으로 기쁨, 슬픔 또는 격정 따위를 가리켰다. 나중에 유럽의 화가들은 색깔과 형태의 표현적인 성질만 가지고도 충분히 의사를 전달할 수 있다고 여겼고, 이러한 경향은 급기야 19세기 말, 20세기 초에 와서 주제는 사라지고 색깔과 형태가 강조된 미술 유파를 출현시켰다. 특히 1910년에서 1915년 사이 러시아 출신의 칸딘스키(Kandinsky)를 필두로 추상 미술이 번지면서 이러한 분위기는 한층 고조되었다. 칸딘스키류의 표현 및 색채 위주의 흐름과 함께 몇 년 뒤에는 몬드리안과 브라크, 그리고 피카소로 이어지는 기하학적이고 분할적인 흐름이 출현하여 유럽 화단을 달구었다.

이렇듯 유럽의 화단이 추상을 향하여 숨가쁘게 내달리고 있었을 때 우리 나라의 모던 아트는 아직 걸음마 상태였다. 일본 아카데미즘을 답습할 따름이었고 모던 아트는 지지부진한 상태를 면치 못했다. 유럽 미술이 정상을 목전에 두고 있었다면 우리는 산 아래서 안내판을 보며 이제 막 등정할 채비를 갖추고 있을 정도였다.

조오장은 일제 시대의 모던 아티스트들을 다음과 같이 적었다.

내가 아는 정도로 가장 우수한 작가를 들면 도쿄 자유미술가협회 회우로 있는 김환기 씨, 길진섭 씨, 이범승 씨, 김병기 씨, 유영국 씨 등이며 서울 화단의 유일한 존재인 이동현 씨 그리고 재작년도에 개인전을 열고 작년도에 제일회 극현사(極現社) 동인전에 출품했던 이규상 씨 이외에도 몇몇 동무가 있으나 아직껏 작품이 제시되지 않은 한 문제할 수는 없다. 이들은 벌써 '피카소'의 세계를 찾으려 했고 '부르통, 에른스트, 만 레이, 달리'의 위치와 테크닉을 공부했을 것이다. '콜라주, 오브제, 릴리프, 포토그램화, 앱스트랙아트' 등의 화파를 연구하며 생활하고 있다.[1]

조오장이 소개한 미술가들은 입체파를 위시하여 다다 및 미래파 등 현대적인 경향의 유파를 모두 아우르고 있다. 자유전 멤버들과 이규상, 갓 귀국한 김환기의 추상 회화는 어느 정도 알려졌으나 이동현에 대해서는 파악할 만한 자료가 미비하다. '서울 화단의 유일한 존재'가 국내에서 공부를 했다는 뜻인지 아니면 일본에서 귀국하여 혼자 활동했다는 뜻인지 정확히 알 수 없으나 이 글이 씌어진 연도가 1938년인 것으로 미루어 이규상, 김환기와 아울러 국내에 다른 한 명의 추상 작가가 있었다는 말로 풀이된다.

이렇듯 일본 유학생들에 의해 색다른 시도가 있었기에 미술계는 미적지근한 국면에서 조금이나마 빠져나올 수 있었다. 외적인 묘사가 아니고도 얼마든지 조형의 질서로써 순수 미적이요 순수 시각적인 성질, 인간의 내적인 정서 상태를 전달할 수 있다는 새 인식이 싹트기 시작했다.

1 조오장, 〈전위 운동의 제창―조선 화단을 중심으로 한〉, 《조선일보》, 1938. 7. 4.

일제 시대의 모던 아트는 대체로 두 경향으로 분류된다. 자연 대상에 충실한 자연주의적 수법을 극복하려는 표현주의적 경향, 즉 표현파와 야수파가 그 하나이고, 자연 대상을 화면에서 완전히 배제한, 순수한 조형 논리의 구성파, 추상파가 다른 하나의 경향이다. 이런 현상은 미술계 일각에서만 펼쳐졌던 운동이었고 관제 미술의 대세에 밀려 어떤 영향도 미칠 수 없었다.

모던 아트는 일부 작가들에 의해서 선을 보이긴 했으나, 호기심 충족 또는 맛보기 수준이었고 관제 미술과 대결할 만큼 영향력을 갖거나 위협적이지 못했다. 역량이 뒤따르지 못했을 뿐만 아니라 역사나 전통도 일천했다. 서구의 야수주의, 표현주의, 구성주의, 추상 따위가 고전 미술을 위반하는 데서 출발했고, 따라서 전통적인 규율을 거역하는 것에서 예술적 원동력을 얻었던 데 반해, 우리 근대 작가들에 의해 모색된 모던 아트는 거역해야 할 그 무엇도 가지지 않았으며 또 그랬다는 기록도 찾아보기 어렵다.

표현파, 야수파 계열의 구본웅, 이중섭, 그리고 추상파 계열의 유영국, 이규상, 김환기, 그 외에 이과전, 독립전, 자유전 등과 같은 단체에 참여했던 재야 미술인들은 국내의 경화된 아카데미즘과 대립하는 '최초의 반아카데미즘' 세대라 불러도 무방할 것이다.

기록상 모던 아트 중에서도 처음으로 추상 미술을 시도한 사람은 미술 지망생 주경이었다. 주경이 1923년에 제작한 미래파풍의 〈파란〉이 그것이다. "당시의 미술 경향과 비교해볼 때 너무 앞서간 형식의 작품"[2]

2 이추영, 〈주경의 초기 추상 작품 연구—1923년작 '파란'을 중심으로〉, 《현대
 미술관 연구》 제12집, 국립현대미술관, 2001, p. 195.

이어서 이 무렵에 문예지에 실린 노자영의 미래파에 관한 글[3]과, 김찬영의 프랑스 현대 미술에 관한 글[4]에 영향받아 나온 작품이 아닌가 하는 추측을 낳는다. 앞의 글들과 함께 수록된 그림을 접하고 막연한 동경심을 품고 뜬금 없이 그린 것이 아닌가 추정된다.

주경이 추상 미술에 주력했던 시기는 1920년대이며, 주경의 초기 회화 세계에 해당하는 이 무렵의 작품들은 한국 미술사에 중요한 자료를 제공해주고 있다. 〈파란〉은 색과 면, 그리고 선에 의해서만 구성된 작품으로, 대상의 구체적 이미지를 발견하는 대신 순수 기하학적 요소의 종적·횡적 그리고 평면적·입체적 배열만을 발견할 수 있을 따름이다. 인상파도, 입체파도, 표현파도 없었을 때에, 한마디로 현대 미술의 무풍지대에 갑자기 추상화가 출현한 것이다. 그 사실 자체만으로도 흥미로운 얘깃거리이며 논란거리가 될 수가 있다.

일본으로 건너가기 전, 주경은 1921년부터 고희동에게서, 1923년부터 이종우에게서 각각 미술 수업을 받고 있었다. 〈파란〉이 1923년 제작되었으니까 미술에 관한 충분한 지식을 배웠다고도 할 수 없다. 그런 시기에 이처럼 대담한 회화를 제작했다는 것이 놀랍다. 만일 이것이 그의 창작품이 아니라면 그는 위에서 언급한 글에서 큰 도움을 받았거나 아니면 일본 유학을 다녀온 이종우(1918~1923)가 가져온 도판을 흉내내어 그렸을 수도 있다. 때마침 일본에는 1920년대부터 미래파미술협회가 창립되어 미래파 전람회가 활발한 편이었는데, 방금 귀국한 이종우

3 노자영, 〈미래파의 예술〉, 《신민공론》 제3권 1호, 1922. 1.
4 김찬영, 〈현대 미술의 피안에서—회화에 표현된 포스트 임프레쓔니즘과 큐비즘〉, 《창조》, 1921. 1.

주경, 〈파란〉 1923, 캔버스에 유채, 53.2x45.6cm, 국립현대미술관

에게 이 소식을 들었을 수도 있다.

주경에 의해 나른 하나의 색다른 시도가 꾀해졌다. 그 예가 1930년 대에 제작된 〈생존〉이라는 작품이다. 이 작품은 노란 바탕으로 채색된 화면의 중심부에 대각선의 움직임을 준 추상 작품이다. 이 작품에 대해 이경성은 "앵포르멜 운동이 시작되기 전, 볼스의 작품이 나오기 전에 이와 같은 작품이 제작되었다는 것은 참으로 놀랄 만한 사실"[5]이라면서 '한국 근대 미술사의 일대 사건'으로 평가했다. 이외에도 〈잔명〉, 〈고구려의 향수〉, 〈구관조〉, 〈술과 노래와 눈물과 사랑〉과 같은 추상화를 제작한 것으로 알려지지만 현재까지 전해지는 작품은 없다. 다만 〈파란〉을 비롯하여 몇몇 작품이 국립현대미술관에 소장되어 있을 뿐이다.

추후 주경은 일본으로 건너가 가와바타미술학교 소묘과에 입학하여 데생을 익힌 다음, 가와바타미술학교에서 다시 4년 동안 공부하는 등 무려 14년 동안 일본에서 체류하다가 귀국했는데, 이후 선전에 출품한 작품들은 구상적인 화풍으로 채워진다. 추상 미술을 할 만한 치열한 의식이나 풍부한 내적인 정서를 갖지 못했다는 표시다. 한때의 선망과 호기심이 몇 점의 추상 회화를 탄생시켰다고 볼 수 있는 이유가 여기에 있다. 이와 같은 사실은 결국 그가 어떤 필연성 없이 추상화를 제작했다는 것을 말해준다.

따라서 주경에 의해 추상화가 제작되었다는 기록적인 의미 외에 큰 가치를 부여하기 어렵다. 작업의 일관성과 연속성이 없어 어떤 경위로 작업을 했는지 알 수가 없기 때문이다.

5 이경성, 〈주경의 작품평〉, 《공간》, 1974. 9. ; 〈현대의 미술〉, 《현대미술관회 뉴스》 32호, 1984 참조.

주경 이후 다른 작가들에 의해서도 이렇다 할 추상 미술 작품이 나오지 않았다. 아직 때가 무르익지 못했기 때문이었을까? 다만 일본의 신미술을 수학한 젊은 사람들을 중심으로 근대 미술이 소개되었을 따름이다.

구본웅은 거친 터치에다 원색이 굽이치는 화면으로 길들여지지 않은 야수풍의 회화를, 이중섭은 강렬한 색채 구사와 힘있는 필선으로 표현주의 회화를 구축했다. 그리고 문학수는 환상적인 내용의 초현실적인 회화를 선보였다. 추상 작가들로 결성된 일본 자유미술가협회(이하 '자유전'으로 약칭)의 영향을 받은 김환기, 유영국, 이규상은 순수 추상을 다각도로 연구했다.

설사 이들의 작품이 탄탄한 기반에 기초한 것은 아니었더라도, 그들이 선택하고 추구한 미술 양식이 선별적 판단의 기초 위에서 전개된 것임은 분명한 것 같다. 다시 말해 "입체파와 초현실주의가 일본 화단에선 적극적으로 받아들여지고 전개되고 있었음에도 한국의 작가들이 이를 수용하지 않았다는 것은 그들이 지니고 있는 지역의 어떤 감수성과 기호의 작용임이 분명한 것이다."[6] 이것은 서양화가 단순한 외래 양식으로서 모방 단계가 아니라 한국인의 감수성과 기호에 의해 반응되고 해석되는 단계에 도달하기 위한 필수 과정이었다.

30년대의 일본 유학파인 오지호 · 이중섭 · 김환기 등과 독학으로 성장한 이인성 · 김중현 · 김종태 · 박수근 등의 작품에서 한국인 독특한 감수성의 발현과 그것의 발전적 추이로서의 서양화의 토착화, 또한 한국적 서양화의 출현을 엿보이게 되는 것은 비록 그것이 소수의 작가에 의해 나타나고 있는

6 오광수, 《한국근대미술사상노트》, 일지사, 1987, p. 189.

현상이긴 하나 한 근대적 과정으로 파악되지 않으면 안 될 것 같다. 근대성의 확립이란 다름 아닌 개별성의 실현이며, 자기 발견에서 이룩되어지는 것이기 때문이다.[7]

화가이자 문필가로 활동을 했던 정규는 1957년(4월~10월)《신태양》에 연재한 〈한국 양화의 선구자들〉이란 글에서, 1930년 이후의 문화 사조는 향수와 무기력한 권태로 휩쓸려갔음을 지적하면서 "구본웅의 경우에 있어서도 그의 야수파적인 작화 의지는 서구의 야수파 화가들이 가졌던 강렬한 생명에의 격동이었다기보다는 지루한 인생에 대한 인내와 반발에서 빚어졌던 것"이라고 설명한다.

1927년 제6회 선전에 조각 〈얼굴 습작〉을 출품하여 특선을 받는 등 이미 예술적 능력을 인정받은 구본웅은 같은 해 도쿄에 와서 니혼대학교 예술학부 미학과, 다이헤이오미술학교 유화과를 거치는 등 근대 화가 중에서도 이론과 작품을 겸비한 몇 안 되는 인물이었다.

그의 활동은 도쿄 재야 화가들의 전시회인 이과전, 독립전 등에 출품하는 것에 머물렀다. 이때의 작품 경향은 대체로 표현주의적인 감각으로 채워져 있다. 즉 대상 세계에 중요성을 부여하기보다는 자아 세계 속에 관류하는 미묘하고 섬세한 감각의 단편들을 끄집어내는 일에 비중을 두었다. 물론 그것은 구본웅 특유의, 체내에 용솟음치고 있었던 야수적 기질, 신체적 불구에서 비롯된 것으로 보이는 심리적 불안, 일본 유학시 신미술을 가르치던 다이헤이오미술학교 출신이라는 사실, 또 재야전에 속한 이과전, 독립전에 출품하면서 진취적인 미술을 몸에 익혔던 학창

7 앞의 글, p. 189.

시절의 체험과도 관련되어 있다. 그의 표현주의는 선명한 원색조의 색조와 격렬한 행위의 노출, 단순화되거나 왜곡된 형태 따위로 구본웅의 내면 속에 잠재해 있었던 '감성의 기탄 없는 외침'을 가장 잘 표출해주었다. 그의 본격적인 작업은 1930년대에 집중적으로 행해졌는데, 이 시기의 주목할 만한 작품들은 표현주의 이외에도 야수주의, 입체주의 등을 절충한 것이 많아 확실한 분류를 해낼 수 없지만, 대체로 거칠고 침울한 표현을 중시하면서 그것을 통해 우수어린 내면 풍경을 표출하는 것으로 요약할 수 있다.

자학과 조소에 지쳐 주저앉은 푸념, 그것이 당시 예술의 풍토였다고 볼 때, 이것을 가장 극명하게 드러낸 화가는 두말할 나위 없이 이중섭이었다. 그의 뛰어난 예술성에도 불구하고 작품 내용은 피로와 단념으로 일관된 현실 도피의 세계, 즉 설화성·가공성으로 구성되어 있다. 게다가 이중섭 자신의 우울증까지 겹쳐 그의 작품은 처절한 비극성을 떠올리게 한다.

이중섭은 자유전에서 맹활약을 펼쳤다. 그는 제4회전에 협회상을 수상했으며, 6, 7회전에는 〈소와 어린이〉, 〈망월〉을 출품하여 최고상인 '태양상'을 거머쥐었다.

소재 면에서 볼 수 있는 민족 의식과 달리, 이중섭은 특유의 천진난만한 유아성을 동시에 간직한다. 그는 어떤 양식에도 매이기를 거부했는데, 이는 그 자신이 꿈과 환상을 더 중시했다는 심리의 반증으로 볼 수 있다. 보수적인 도쿄제국미술학교에 입학했으나 중도에 그만두고 자유분방한 교육을 지향했던 문화학원에 재입학한 그의 태도에서 알 수 있듯이, 일본 화단에 빠른 속도로 퍼져가고 있던 파리에서 수입된 '에콜 드 파리'풍의 보헤미안적 풍속에 동화되어 오직 예술이란 마력에 깊

이 빠져든 측면도 완전히 접어둘 수만은 없을 것이다.[8]

추상화가들

이중섭이 실존적인 삶의 행로를 걸으면서 개인적 주관주의에 입각한 표현 세계를 구축했다면, 작품 자체의 내재성에 주목하면서 추상에 몰입한 화가로는 김환기, 유영국, 이규상, 그리고 김병기를 꼽을 수 있다. 이들은 모두 추상 미술을 도모하던 자유미술가협회 출신이다. 이중 김병기는 《단층》, 《삼우문학》 등의 문인들과 어울리면서 현대 회화를 소개했다. 이들과 화풍은 좀 다르나 자유전에는 이 외에도 송혜수, 문학수, 안기풍 등이 참가했다. 이들의 자유로운 작품 활동이 가능해지고 각각 자기 스타일을 가지기 시작한 시기는 해방 후였다. 정규 역시 유영국, 김환기, 이규상 등 대표적인 추상풍의 화가들이 본격적으로 작품 활동을 편 시기는 1945년 이후라고 말한 바 있다.

한 예로 김환기가 일본에서 개인전을 마치고 일시 귀국한 것은 1936년이었지만, 그의 발표 무대는 여전히 일본이었다. 그는 국내에 머물면서 수시로 일본을 왕래했던 것으로 알려지고 있다. 김환기가 국내에 들어와 있을 때 신진 미술가를 소개한 기사가 있다. 이 기사는 김환기가 1938년까지 제작한 작품이 무려 5백 점이고, 백일회(1935)에 〈나체 입상〉을, 광풍회(1935)에 〈나부〉를 출품했다면서 다음과 같이 소개했다.

8 이경성, 《근대한국미술가논고》, 일지사, 1974, p. 169.

일찍이 동경의 화단에서 활약했고 또 하는 분이 한두 사람이 아니지만 그 중에서도 재작년 이과전에 입선됨으로써 단연 조선 화단뿐 아니라 동경 화단에서까지도 경이의 주인공이었던 우리 김환기 군은 지금 고향인 전라도의 고도인 기좌섬에서 홀로 이 길을 위하여 정진에 정진을 거듭하고 있다.[9]

《매일신보》는 그 2년 전에 김환기의 이과전 입선 소식을 신속히 보도한 적이 있다.

"청년 화가 김환기 군 이과전에 초입선"이란 타이틀의 이 글은 백일회와 광풍회에도 참여한 김환기가 현재 니혼대학 예술과 미술부 재학생이며 〈종달새 울 때〉라는 상당히 우수한 작품으로 입선, 잠잠한 조선 화단에 이채를 던져주었다고 알렸다.

몇 년이 지난 1941년에 김환기는 서울 정자옥화랑에서 추상 미술을 소개하는 자리를 마련한다. 11월 19~23일까지 열린 이 전시에서 김환기는 30점 가량의 작품을 선보였다. 1940년 10월 자유전의 다른 이름인 도쿄의 〈미술창작가협회 경성전〉이 부민관 별관 소강당에서 열렸는데, 이 전시에는 김환기, 유영국, 이중섭, 안기풍, 이규상 등 자유전 멤버들이 참가했다.

백만회에서 김환기와 함께 활동을 했던 길진섭은 이 전시를 통하여 두각을 나타낸 한국 화가들을 격려하는 리뷰를 썼다.

미술창작가협회 경성전은 중앙 화단의 전위 화가들의 집단이다. 이들의 작품을 이해하기에 우리 화단은 얼마나 떨어져 있는가. 이 전(展)을 소개하기

9 《조선일보》, 1938. 6. 1.

보다 이 전에서 같이 어깨를 겨누고 나가는 김환기, 유영국, 문학수, 그 외 이중섭, 안기풍 씨 등의 각기 독창적 화법과 시대에 앞서는 미의식에서 우리는 새로운 감정으로 관전(觀展)의 기회를 가졌다고 믿는다.[10]

이 전시의 참여 작가 김환기도 자신의 예술관을 소개하면서 이 전시에 대한 자신의 소감을 밝혔다. 그는 먼저 회화란 "조형성의 절대적 조건을 갖"기 때문에 "이 조형이라는 것은 시각적 문제에 그치지 않고 결국은 자연과 인생에 대하여 구체적 표현임을 반성하지 않으면 안 된다"는 입장을 밝혀 종전의 순수 추상의 경향에서 좀 더 폭넓은 세계 또는 실생활과 연관된 미술로 그 반경을 넓혀가고 있음을 보여주었다.
그런 다음 유영국과 이중섭을 대조한다.

유영국의 릴리프(부조)는 회화라기보다 건축에 가까운 작품이겠는데 그 의도와 구성미에는 지성의 발전을 느낄 수 있겠으나…… 극히 유행적인 무내용한 것 외에 아무런 느낌도 얻을 수 없었다.

반면 이중섭에 대해서는 "작품 거의가 소를 취제(取題)했는데 침착(沈着)한 색채의 계조(階調), 정확한 데포름, 솔직한 이미지, 소박한 환희─좋은 소양을 가진 작가이다. ……씨는 이 한 해에 있어 우리 화단에 일등 빛나는 존재였다."[11] 전시평에서 짐작할 수 있듯이, 김환기는 고국에 돌아와 회화적 관점이 많이 달라졌음을 보여준다. 조형적인 문

10 길진섭, 〈미술시평〉, 《창조》 2권 9호, 1940, p. 161.
11 김환기, 〈구하던 1년〉, 《창조》 2권 10호, 1940, p. 184.

제가 그의 말대로 시각적 문제에 머물지 않고 자연과 인간에 대한 구체적인 표현이 되어야 한다고 판단했다.

일제 당시 추상 계열 화가들의 전시는 간헐적으로, 그것도 아주 열악한 환경에서 개최되었다. 자유전의 경우도 예외가 아니어서 이 전람회의 출품작들은 남아 있지 않다. 따라서 이때 출품작을 살펴보려면 신문에 실린 자료 및 사진 도판에 의존할 수밖에 없다. 1937년 〈양화극현사 전람회〉(대택화랑, 7. 17~20)에는 조우식, 이규상 등이 참가했는데 이들은 '신흥적 경향'을 보여주었다고 한다.

이규상은 〈하얀 얼굴〉 외 12점을 출품했고 특히 그의 활동은 한국 추상 미술의 여명기에 주목되는 것이었다. 벌써 추상 회화를 갖고 개인전 (1937, 어낙랑다방)을 열었고 1940년에는 〈회화〉 연작 3점을, 그리고 같은 해 제3회 〈재도쿄미협전〉(총독부미술관, 9. 5~10)에는 〈오전 네 시〉를 출품했다. 《조선일보》에 실린 그의 개인전 출품작은 화면 중앙과 주위를 분할하고 주위를 다시 넷으로 구분하여 도형화시킨 다음 중앙에는 거친 붓 자국을 낸 것으로 지성과 감성이 엇물려 있는 양상이다.[12] 또한 〈도쿄자유미술전〉 입선작으로 당선된 〈작품 A〉는 공중의 새 혹은 수족관의 물고기가 유영하는 듯 조형의 리듬감과 속도감을 준 경우다.[13] 화면 중단에 비정형의 이미지를 배치하고 상하로 곡선형의 막대를 두르게 하여 공간의 묘미를 살려내고자 했다. 둥그런 모양이 산 같기도 하고 연체 동물 같기도 한데 연상 작용을 풍부하게 불러일으킨다.

조우식은 1939년에 이범승과 함께 〈조우식·이범승 2인전〉을 성대

12 〈이규상 개인전〉(어낙랑), 《조선일보》, 1937. 3. 11.
13 《조선일보》, 1939. 6. 2.

이규상, 〈작품〉 1963, 유채, 24.1x33.3cm

(城大) 홀에서 열었는데 추상파의 경향을 지닌 회화 예술을 선보였다고
한다. 이 전시를 본 길진섭이 "시대적 유행에 그치지 않고 회화 정신에
깊은 추구가 있어야 할 것"이라고 주문한 것으로 미루어 기대에 미치지
못했던 모양이다. 하지만 "추상파의 경향을 받아 앞으로 회화 예술의
새로운 발견"을 꾀할 것이라고 기대감을 나타냈다. 같은 글에서 그는
김환기가 1939년 〈양화동인전〉(목시회)에 가입하여 추상화를 출품했는
데 그의 "압스트락숀의 전위적 신작화 양식의 작품 발표로 이 전람회에
체면을 가졌다"고 하여 침체에 빠졌던 〈양화동인전〉에 신선한 바람을
일으킨 것으로 평가했다.[14]

〈양화극현사전람회〉, 〈조우식·이범승 2인전〉, 그리고 김환기의 〈양
화동인전〉, 정자옥에서의 〈김환기개인전〉, 그 후로도 추상 회화를 알리
는 기회가 한 차례 더 있었던 것으로 보인다. 1943년에 열린 〈신미술
전〉이 그것이다. 정규는 이 전시가 추상 회화가 이해되기 시작한 사례
였다고 지적했다.

이러한 추상주의적 화가들의 일이 국내에서 일반에게 인식되게 된 것은
1945년 이후부터이기는 하지만 1943년에 전기(前記)한 자유전(후에 미술창
작가협회로 개칭)의 동인들이 중심되어 구성된 신미술전이라는 것이 있었
다. 이 신미술전은 한번(?) 종로에 있던 작은 화랑에서 소품전을 열었을 따
름이었다. 이 전람회는 추상주의 회화라든가, 그런 것과는 관계 없는 친목
전이었는데 한두 사람의 자유전 동인이 참가되어 있었다는 것은 국내에 그
들의 일이 이해된 시초였다고 말할 수 있을 것이다.[15]

14 길진섭, 〈화단의 1년〉, 《창조》 1권 11호, 1939, p. 224.

추상 회화의 씨앗이 떨어졌으나 무럭무럭 자라기에는 시국이 불안했다. 1940년대로 들어서면서 모든 미술이 전시 체제에 돌입하게 됨에 따라 자유를 갈망하는 추상 미술 작가들의 활동 여건은 날로 악화되었다. 그들은 소리 없이 은둔하거나 작품을 중단해야 할 위기에 처했다. 군국주의의 팽창은 추상 미술의 접근을 허용치 않았고 반대로 '미술보국회'로 탈바꿈할 것을 강요했다.

우리 나라 추상 회화가 본격적으로 출범한 것은 광복 이후부터다. 그것도 몇 년이 더 흐른 뒤였지만 어쨌든 미술이 도약할 수 있는 기회는 순순히 오지 않았다. 그러나 일제 치하에서 색채나 구성력 따위의 조형적 형식만을 가지고 본격적으로 추상 회화에 접근해간 선각자로 김환기와 유영국을 빼놓을 수가 없다. 유영국이 회화의 내재성 확보에 힘썼다면, 김환기는 "회화 세계의 전개에 있어 그 일관성과 지속성, 그리고 조형적 논리성에 있어" 확고한 자세를 견지했다.[16] 두 사람은 우리 나라 초창기 추상 미술을 견인한 주역이었으며 두 사람 모두 높은 안목을 갖춘 세련된 감각의 미술가였다.

김환기가 초창기에 제작한 〈집〉(1936)과 〈장독〉(1936) 같은 작품은 기하학적 구성과 다양한 색채 분할을 시도한 현대적인 작품으로 평가받을 만하며, 이것은 당시에 만연하던 관학파 미술의 인습을 훨씬 뛰어넘는 역사적 가치를 갖는다. 그의 창작이 일본 화단에서 준비되고 다져진 것이긴 해도, 한국 화가로서는 드물게 고국과 고향에 대한 정감 어린 추상적 체험에 도달한 그의 회화는 한국 추상 미술의 미래를 예감케 해주

15 정규, 〈한국 양화의 선구자들〉, 《신태양》, 1957.
16 이일, 〈한국 미술에 있어서의 모더니즘 소고〉, 《미술세계》, 1986. 1, p. 71.

었다.

김환기는 니혼대학 미술학부 재학 시절부터 모던 아트에 주목했다. 1934년 미술 연구소인 아카데미 아방가르드에 참가하여 이곳에서 당시 유럽에서 돌아온 후지다 쓰쿠지(藤田嗣治)와 도고 세이지(東鄕靑兒)로부터 유럽 미술 현황을 듣게 되는데, 그가 접한 유럽 미술이란 프랑스의 입체파, 러시아의 구성주의, 그리고 이탈리아의 미래파에 관한 소식이었음을 추측할 수 있을 것이다. 이중에서도 김환기가 가장 관심 있게 받아들였던 것이 입체파, 그러니까 대상을 기하학적으로 재구성하며 평면의 2차원성을 강조하는 경향이었다.

김환기가 발표한 〈론도〉, 〈향(響)〉, 〈창〉은 일본 추상 미술 운동의 거점이었던 자유전에 출품한 그의 대표작으로 이전의 작품에 비해 추상적 양식으로의 변모가 급속하게 진행되고 있음을 볼 수 있다. 이 전시에 출품했던 작품 리스트를 정리해보면 다음과 같다.

제1회전(1937. 7. 10~19, 우에노(上野) 일본미술협회) 〈항공 표식〉
제2회전(1938. 5. 22~31, 우에노 일본미술협회) 〈백구〉, 〈아리아〉, 〈론도〉
제3회전(1939. 5. 21~30, 우에노 일본미술협회) 〈향〉, 〈려(麗)〉
제3회 미술전(관서전)(1939. 6. 15~21, 오사카시립미술관) 〈려〉
제4회전(1940. 5. 22~31, 우에노 일본미술협회) 〈창〉, 〈섬의 이야기〉
미술창작가협회 경성전(1940. 10. 12~16, 경성부민관) 〈섬의 이야기〉, 〈풍물〉, 〈풍경 1〉, 〈풍경 2〉, 〈열해풍경〉, 〈실내악〉
제5회전(1941. 4. 10~21, 우에노 일본미술협회) 〈바다 A〉, 〈바다 B〉, 〈산 A〉, 〈산 B〉
이후 제6, 7, 8, 9, 10, 11회전 계속 불참.

김환기, 〈론도〉 1938, 캔버스에 유채, 61x72.7cm, 국립현대미술관

주선율을 반복한다는 의미의 음악 용어인 〈론도〉는 1938년 제2회 자유전에 출품한 작품인데, 사람을 연상시키는 이미지들이 중앙과 우측에 각각 자리잡고 있으며 노랑, 검정, 그리고 빨강의 색조로 분할된 기하학적 구성 경향을 띤다. 〈향〉(1938)과 〈창〉(1940) 역시 이 협회전에 출품했던 비대상 회화로 직선과 곡선을 대비시키고 색면을 서로 겹치게 하여 운율감을 살리고 있다. 곡선과 원, 그리고 기하학의 단순한 형태들이 명료한 색깔과 어울려 경쾌한 맛을 자아낸다. 특히 〈창〉의 경우, 보색의 대비, 색의 겹침, 그리고 면의 상호 조응이 매우 돋보이는 작품이다. 순도 높은 색의 사용에서 오는 심원한 맛, 깔끔한 윤곽 처리, 은은한 배경

의 마무리 등 시각적 완결성이 돋보이는 작품들에는 수화다운 서정성이
풍겨난다. 역시 제4회 자유전에 출품했던 〈섬의 이야기〉(1940)는 김환
기의 고향인 기좌도를 소재로 삼은 작품인데 항아리 형태를 반복하고
원형의 곡선이 파문처럼 바깥으로 확산되는 것을 볼 수 있다. 흡사 〈론
도〉에서 보이던 사람의 이미지를 도자기가 대신하는 듯 느껴진다.

자유미술가협회

김환기와 유영국이 활동했던 자유미술가협회는 어떤 단체였을까?
이 모임에는 유영국, 주현, 문학수, 이규상, 조우식, 안기풍, 이중섭, 송
혜수, 배동신, 신경철, 박생광 등이 참가했다. 제2회 때는 문학수와 유
영국이 '협회상'을 받았고, 제7회 때는 이중섭이 '태양상'을 수상한 적
이 있는, 우리 화가들에게도 꽤나 알려진 단체였다.
 일본의 비평가는 자유미술가협회를 다음과 같이 소개했다.

 통상 새로운 미술이란 초현실주의와 추상주의를 일컬으나 자유미술가협회
 는 추상주의적·경향적 회화를 중심으로 동시대의 회화 예술을 창작하고자
 하는 데 있다.[17]

 실질적으로는 "현실의 회화계에 있어서, 구세력의 완강한 저항과 무

17　우에무라 다카치오(植村鷹千代), 〈자유미술가협회는 무엇인가?—그 제1회를
　　계기로〉,《후루자와 이와이 미술관 월보》no. 25, 도쿄센트럴미술관, 1977.

이해 때문에 그 성장과 결합이 거부되고 있는 신시대 회화의 인적 집대성을 목적으로 만들어"[18]졌다고 밝혔다.

자유미술가협회는 '첨단적 경향'을 표방하고 있었기 때문에 주위로부터 곱지 않은 시선을 받았다. 이 협회는 애초부터 미술에서의 '새로움'을 유난히 강조하면서 다른 미술 경향과 차별성을 두었다.

어느 시대에나 그 시대에 있어서 가장 현실적인 것, 가장 진실된 것은 새로운 것이라고 할 수 있다. 그런데 그 '새로운 것'이란 말 자체가 지나치게 매력적이어서인지, 예를 들어 '미인'이라고 했을 때와 마찬가지로 트집잡기가 쉽다. 그것은 '새로움'을 바라는 것이 예술가의 진실 탐구심에서 본능적인 것이지만, 실제에 있어서 실행하기란 만만치 않기 때문이다. 단지 용기만 있으면 되는 것이 아니라, 시대를 올바르게 이해한다는 것이 상당한 재능을 필요로 하는 것이기 때문이다. 그렇기 때문에 사실을 말하자면, '새로운 것'이 언급되었을 때, 이 '새로운 것'은 항상 소수 가운데 있게 마련이다.[19]

자유미술가협회는 일본 화단의 전위 작가들이 연립하여 만든 단체였다. 따라서 이 단체에는 여러 그룹 출신의 미술가들이 모여 있었다. 신시대양화전의 멤버가 중심이 되어 하세가와 사부로(長谷川三郎), 하마구치 요조(浜口陽三), 오시로 모토이(小城基), 오오츠다 마사토요(大津田正豊), 츠다 세이슈(津田正周), 무라이 마사나리(村井正誠), 야바시 로쿠로(矢橋六郎), 야마구치 가오루(山口薰), 후지오카 노보루(藤岡昇) 등이 창

18 앞의 글, p. 48.
19 앞의 글, p. 48.

립 회원이 되고 회우로서 도다 사다오(戶田定), 오오바시 죠(大橋城), 남바 다츠오키(難波田龍起), 요시미 쇼스케(吉見庄助)(이상 포름), 오노자토 도시노부(小野里利信), 김환기, 노하라 류헤이(野原隆平)(이상 흑색양화회), 그리고 이카이 시게아키(猪飼重明), 와다 유스케(和田裕介), 가나이 미츠오(金井己年男), 야마우치 미노루(山內實), 고시야마 사네마사(腰山實政), 야마가미 테이(山上亭) 등이 참가했다. 이렇듯 신시대양화전의 구성원에다 포름, 흑색양화회의 구성원이 합해 자유미술가협회가 결성된 것이다.

당시 일본에는 신시대양화전을 시발로 이에 자극받은 단체가 잇달아 등장한다. 신일본양화협회, 동향, 1940년협회 및 독립미술협회의 젊은 작가들이 결성한 '에콜 드 도쿄' 등 소그룹 결성이 활발했다.

그중 자유전은 일본의 대표적인 추상화가 하세가와 사부로가 주동이 되어 만든 선두 그룹이었다. 하세가와는 유럽에서 돌아와 자유전을 키운 화가이자 이론가였다. 그는 개인전을 개최하기도 하고 《중앙미술》, 《아틀리에》, 《현대미술》, 《미즈에》 등의 잡지에 화론과 미술 비평을 발표하여 일본의 전전(戰前) 전위 미술 운동의 한복판에 서 있었다.

한편 이 협회는 작가 외에도 고문으로 평론가 13명을 초빙해 1937년 2월에 창립되었다. 창립전은 우에노(上野)의 일본미술협회에서 열렸는데 이 전시에 김환기는 〈항공 표식〉, 문학수는 〈말이 보는 풍경〉, 유영국은 〈작품 B〉, 주현은 〈작품 4〉, 〈작품 6〉을 각각 출품했다.[20]

이중 김환기의 〈항공 표식〉은 그의 현대 미술에 관한 이해의 깊이가

20 〈특집 현대 미술의 파이오니아전〉, 《후루자와 이와이 미술관 월보》 no. 25, 도쿄센트럴미술관, 1977, p. 63.

상당한 수준에 와 있음을 보여준다. 화면 상하단에 두 개의 원을 넣고 하단의 원을 사각의 색면과 결부시키고 상단의 원을 계단형으로 높이를 다르게 조절한 이 작품은 그의 조형에 대한 명쾌하고도 순수한 접근 태도를 읽게 해준다. 대담한 화면 구성과 분할, 똑같은 원의 배치를 통한 균형감이 이채롭다.

《후루자와 이와이(古澤岩美) 미술관 월보》에 따르면, 김환기는 오노자토 도시노부, 노하라 류헤이와 함께 '흑색전' 멤버였음을 알 수 있다. 1935년 만들어진 흑색전은 같은 해 3월 첫 전시를 가졌는데 이 그룹은 매월 한 차례씩 전시를 가질 정도로 원기왕성한 단체였다. 1938년 그룹이 해산하기까지 17회의 전시를 열었다. 이 흑색전의 창립 멤버는 입체파 및 구성파 경향의 오노자코 도시노부, 노하라 류헤이, 키요노 와타루(淸野恒), 야마모토 나오다케(山本直武) 등이었다.

다시 자유전 이야기로 돌아오면, 이 그룹은 일본에서도 가장 뚜렷한 전위 미술을 표방했는데, 일본 미술 연감에 의하면, "추상주의 형식에 근거한 작품이 많고 재료 수법 등 종래 회화에서 일탈된 것들도 종종 보였다"고 한다. 이 단체에 대한 평가는 자유전의 취지에 따르는 것이었다. 자유전은 "순수하게 적극적인 예술 의지로써…… 미술가의 대동 단결을 통해 각자의 예술의 자유로운 발전과 시대의 예술 정신의 진흥을 기한다"는 취지를 내걸었다. '예술의 자유로운 발전'과 '예술 정신의 진흥'을 꾀하기 위해 그들은 공모전 부문 중에 유화, 수채, 판화 이외에도 미술로서는 그때까지만 해도 생소한 콜라주, 포토그램 등을 넣는 적극성을 보였다.

이 당시 일본 화단에는 김환기가 창립전 회우로 가담하면서 활동했던 자유미술가협회 외에도 구실회(九室會)가 있었다.[21] 구실회는 이과회

(二科會) 중에서 전위적 경향을 보이는 사람들을 지칭하는 말로, 〈이과전람회〉 때에 그들의 작품을 제9실에 진열했다고 해서 구실회란 이름이 붙여졌다.[22] 그러니까 이 그룹은 일본 전위 미술 가운데서도 진취적인 모임으로 분류되며, 1938년 9월에 결성되었다.

이 그룹에 조선인으로는 김환기가 유일하게 참가했지만 김환기는 정작 1939년 5월에 열린 제1회전에는 작품을 내지 않았다. 1936년 귀국으로 출품 자체가 힘들었다고 생각된다. 구실회에 적을 둘 만큼 김환기는 일본 화단의 기대주로 떠올라 있었다고 짐작할 수 있다. 구실회에 대해서 잠깐 알아보도록 하겠다.

1930년대 후반 일본 화단은 문부성 직할의 관전파, 그리고 이에 맞서는 재야파의 두 흐름으로 나뉘어 있었다. 이것은 파리의 봄 살롱과 가을 살롱의 양상과 거의 닮아 있었다. 관전파에는 대체로 아카데믹한 작가들이 참여하고 있었고, 재야파에는 비교적 신경향의 작가들이 참여했다.[23] 이중 구실회는 재야파 안에서 가장 오랜 역사를 지닌 이과회의 수천 작가 가운데서도 일본 전위파의 과반수를 망라하는 작가들로 구성되어 있었으니 그 영향력을 짐작하고도 남음이 있을 것이다. 이 단체는 매년 봄 대형 전람회를 개최했고 또한 《구실》이라는 기관지를 발간했다. 이 그룹의 고문 후지다 쓰쿠지는 '에콜 드 파리'의 구성원 중 한 명이었다. 제2차 세계대전이 끝난 뒤에는 아예 프랑스 시민권을 취득하여 활

21 오광수, 〈추상 회화의 도입과 전개〉, 《한국현대미술전집》 제10권, 한국일보사, 1978, pp. 86~87.

22 《후루자와 이와이 미술관 월보》 no. 25, 1977, p. 63.

23 앞의 책. p. 79.

동했고, 그의 작품이 현재 파리 근대미술관과 프랑스와 미국의 주요 기관에 소장될 만큼 잘 알려진 인물이었다.[24] 그는 백색의 마티에르 위에 흑색의 선묘를 섬세하기 이를 데 없는 세필로 묘사하여 유럽 화단에서 각광을 받았다.

1930년대에 일본에서 활동하던 또 한 명의 우리 화가가 이른바 순수기하학의 회화에 심취해 있었다. 그가 바로 김환기의 동료 유영국이었다. 1937년 7월 자유미술가협회가 창립전을 열던 해 유영국은 제7회 〈독립미술가협회전〉에 참가, 일본 화단의 기류를 직접 감지할 수 있게 되었다. 물론 이 같은 수업기의 경험이 나중에 그의 작품에 지속적인 영향을 주었던 것 같다. 독립미술가협회전은 1931년 발족된 단체로 1926년 창립된 좌익계 1930년협회와 더불어 반관전파인 이과회에서 파생되었다. 그들의 화풍은 일본식 인상주의에 대응하는 야수주의적 성향을 띠었다.

독립미술가협회전의 성향에 비추어 논리적이고 지각적인 작업을 하던 유영국은 거기에 어울리지 않았다. 그에게는 감성의 표출보다 이지적이고 냉철한 논리에 의해 지배되는 단체가 더 어울렸을 것이다. 1930년대 자유전에 출품한 유영국의 작품은 지금 보아도 참신하리만치 현대적인 것이 많다. 추상 작업에 열띤 의욕을 보였다고 할까, 콜라주의 수법을 도입한 것, 사진 매체를 응용한 것, 화면의 부조적 구성 등 재료 개념의 확대를 시도하는 작업에서부터 회화의 비색채화, 기하학적 형태의 관심 등 초기부터 유영국은 매체에 비상한 관심을 가졌으며 점차 순

24 J. Thomas Rimer, "Tokyo in Paris/Paris in Tokyo", in *Paris in Japan*, Washington Univ., 1987, p. 52.

수 추상의 세계에 빠져들고 있었다.

유영국이 자유전에 어떤 작품들을 출품했는지 알아보자.

제1회전(1937. 7. 10~19, 우에노 일본미술협회) 〈작품〉

제2회전(1938. 5. 22~31, 우에노 일본미술협회) 〈작품 R2〉, 〈작품 R3〉, 〈작품
　　　E1〉

제3회전(1939. 5. 21~30, 우에노 일본미술협회) 〈작품 1〉(L 24-39. 5), 〈작품
　　　2〉, 〈작품 4〉, 〈작품 5〉

제3회전(관서전)(1939. 6. 15~21, 오사카시립미술관) 〈작품 1〉, 〈작품 2〉

제4회전(1940. 5. 22~31, 우에노 일본미술협회) 〈작품 404-A〉, 〈작품 404-
　　　B〉, 〈작품 404-C〉, 〈작품 404-D〉, 〈작품 404-E〉

미술창작가협회 경성전(1940. 10. 12~16, 경성부민관) 〈시리즈〉 1, 2, 3

제5회전(1941. 4. 10~21, 우에노 일본미술협회) 〈10-1〉, 〈10-2〉, 〈10-3〉,
　　　〈10-4〉, 〈10-5〉, 〈10-6〉, 〈10-7〉, 〈10-8〉, 〈10-9〉

제6회전(1942. 4. 4~12, 우에노 일본미술협회) 〈사진 1〉, 〈사진 2〉, 〈사진 3〉,
　　　〈사진 4〉, 〈사진 5〉, 〈보도 사진 6〉, 〈보도 사진 7〉

이후 제7, 8, 9, 10, 11회전은 불참.

유영국의 작품들은 1930년대에 제작된 것이라 믿어지지 않을 정도
로 극도로 세련된 도시풍의 현대적인 감각을 자랑한다. 뿐만 아니라 유
기적인 형태를 잘라내 화면에 부착한 부조가 사전에 계획된 추상적인
구성과 잘 어울려 있다. 단순하면서도 긴장감 감도는 분위기에서 젊은
시절 유영국의 치밀하게 계산된 순수 조형에 대한 관심을 느낄 수 있다.

몇 가지 작품에 주목해보면, 먼저 제2회전에 출품한 〈작품 R3〉

유영국, 〈작품 릴리프〉 1940(1979년에 재제작), 합판, 에나멜 페인팅, 90x74cm

유영국, 〈작품〉 1940, 캔버스에 유채, 38x45cm, 개인 소장

(1938)은 유연한 곡선과 흑백의 두 색조로 구성된 릴리프 형식의 추상 회화다. 이미 대상 재현의 차원에서 떠나 전반적으로 구성주의와 신조형주의에서 착상을 얻은 것으로 보이는 순수 기하학의 세계에 도취되어 있음을 볼 수 있다.

제4회 자유전에 출품한 〈작품 404-D〉(1979)는 〈작품 릴리프〉란 제목으로, 선과 면으로만 구성된 몬드리안 및 되스부르크의 신조형주의풍 작품이다. 합판을 붙이고 그 위에 백색으로 채색한 이 작품은 정확한 면구획과 선 처리로 작품의 각 요소들이 조형의 철저한 통제를 받고 있다. 회화적 요소로만 미술을 설계해보자는 그의 자신만만한 의지를 보여주고 있는 듯하며, 군더더기 없는 처리로 다소 메말라 보일 수도 있지만 산뜻한 표정을 짓고 있다.

그는 1937년에서 1942년까지 6년 동안 자유전에 작품들을 발표했으며 그의 초기 작품들은 이 전람회에 중점적으로 출품되었다. 이때의 작품에 관한 비평가 이일의 설명을 들어보자.

6회에 걸친 이 그룹전을 통해 선보인 작품들이 당시로서도 매우 실험적인 성격의 일련의 평면 릴리프(부조) 작품들이다. 우선 캔버스에 유채라고 하는 회화적 통념을 거부하고 합판에 의한 이들 구성물은 그 재료(매재)부터가 이색적이랄 수 있는 것이며 아울러 콜라주 수법을 도입하고 있기도 하다. 그리고 평면 자체가 기하학적 패턴의 구성으로 이루어지고 있으며 이미 이들 초기 작품에서 우리는 그의 추상 세계의 전조(前兆) 같은 것을 읽을 수 있는 것이다.[25]

유영국은 자유전과 함께 1937년에 창립된 'N.B.G 양화동인전(Neo

Beaux-arts Group)'에도 참가했다. 1938년의 제2회전부터 시작해서 제 8회전까지 이 단체에도 줄곧 작품을 냈다. 이 단체는 문화학원 출신들이 주축이 되어 만들어졌는데, 츠지 모토사다(津志本貞), 나카이 코조(中井康三), 카케야마 도시코(龜山敏子), 기타무라 아키라(北村旭), 오가와 사다히코(小川貞彦), 키요노 가츠미(淸野克己) 등이 동인으로 있었다. 이 단체에 유영국은 〈작품〉(1938), 〈릴리프 오브제〉(1938), 〈계도(計圖)〉(1939)를 비롯, 원작으로는 유일하게 자유전 멤버였던 무라이 마사나리가 소장하고 있다고 전하는 〈역정(歷程)〉(1939)을 출품했다. 〈작품〉은 지금까지 해오던 기하학적 경향과 다르게 시각적 착란 내지 환영을 유발하는 작품으로 마치 두 개의 색원판이 빠른 속도로 회전하는 듯한 느낌을 주고 있다. 그런가 하면 〈계도〉는 종전의 방향대로 네모꼴의 균형 있는 배치를 통해 기하학의 조형성을 살리는 데 초점을 두고 있다. 유영국의 회화는 이때 유럽에서 선풍을 일으켰던 추상 회화의 급류를 타고 있었던 것 같다. 대상의 과감한 제거, 순수 조형에 대한 관심, 회화적 요소 자체만으로의 구성, 순수 시각성은 젊은 예술가의 현대 미술에 관한 흥미와 고조된 의식을 보여준다.

자유전의 작가들

이 밖에도 몇몇 우리 화가들이 자유전에 작품을 냈다. 이규상은 제3

25 이일, 〈한국 모더니즘 회화의 한 전형 : 유영국〉, 〈유영국전〉(호암갤러리, 1996) 도록, p. 11.

회에 〈작품〉, 〈미술창작가협회 경성전〉에 〈회화 1〉, 〈회화 2〉, 〈회화 3〉, 〈회화 4〉를 냈고, 또 전위 미술을 집중적으로 소개했던 조우식은 제3회전에 〈포토-C〉, 〈포토-O〉, 〈포토-E〉 등을, 이중섭은 〈일본 황실 기원 2600년 기념 미술창작가협회 경성전〉에 〈소의 머리〉, 〈서 있는 소〉, 〈망월〉, 〈산의 풍경〉, 제5회전에 〈망월〉, 〈소와 여인〉, 제6회전에 〈소묘〉, 〈지일(遲日)〉, 〈목동〉, 〈소와 아이〉, 〈봄〉을, 그리고 제7회전에는 이대향이라는 이름으로 〈소묘 1〉, 〈소묘 2〉, 〈소묘 3〉, 〈소묘 4〉, 〈소묘 5〉, 〈망월〉, 〈소와 소녀〉, 〈여인〉을 출품했다. 또한 일본 비평가들에게서 호평을 받았던 문학수의 참가와 아울러 한국 화가들의 진출이 눈에 띈다.

이규상의 경우 극소수의 사진이나마 남아 있어 이때의 작품을 짐작할 수 있으나 조우식의 경우는 안타깝게도 파악조차 되지 않고 있다. 조우식은 전위 미술을 지면에 적극적으로 소개하는 등 작품과 이론 두 방면에서 활약했지만, 한 시대를 풍미한 그의 발자취를 알 길이 없어 아쉽다. 그런 작가는 조우식만이 아니다. 자유전의 창립전에 참가한 주현의 경우도 마찬가지다. 그는 1939년 도쿄 유학을 마치고 돌아와 조우식과 함께 사진 30점과 회화 10점을 가지고 2인전(동숭동 帝大 갤러리, 7. 18~20)을 열었다는 기록이 있으나 작품 내용을 파악하지 못해 궁금증을 더해준다.

한편 고락을 함께하던 김환기가 1936년 귀국하는 바람에 외톨이가 된 유영국은 일본에 남아 꿋꿋하게 작업 생활을 해갔다. 실험적인 작품을 제작할 수 있었던 것은 그가 공부한 대학, 그리고 그가 교류한 현대작가들과의 관계 속에서 자연스럽게 형성된 분위기 덕분이었다. 가령 자유전에는 폭넓은 재료 사용을 허락하는 등 매우 자유스런 분위기였는데 당시 프랑스에서 유학하고 돌아온 무라이 마사나리, 하세가와 사부

로 등에게서 유럽의 미술 동향을 소개받지 않았나 추정해볼 수 있다. 게다가 유영국이 교육받은 문화학원은 비교적 진취적인 학교여서 그의 작품 형성 과정에 영향을 주었다고 할 수 있을 것이다. 이 학교에는 이중섭을 비롯하여 안기풍, 김병기, 문학수 등 현대적인 감각을 지닌 선후배들이 모여 있던 터였다.

우리 화가 다수가 자유전에 참가할 수 있었던 것은, 문화학원의 강사로 나왔던 자유전의 주요 회원 무라이가 "'포플라의 집'으로 불리우던 화가들의 아파트에서 1년 정도 살고 있었는데 같은 집의 서로 다른 방에 김환기, 유영국 등이 살고 있었으며 여러 조선의 화가들과 친하게 지냈"기 때문이며, "이중섭, 문학수, 안기풍이 지도를 받았던 츠다 세이슈와 같은 화가와의 인연으로 이루어졌을 가능성이 높다."[26] 이 이야기는 어떤 경로로 한국의 작가들이 자유전에 관계를 맺게 되었는지 아는 데 유용하다.

그러나 단순히 안면과 친분만으로 자유전에 가입할 수 있었다고 본다면, 그것은 순진한 발상이다. 이들과 친했던 사람들이 어디 한두 명이었겠는가? 그렇다면 신입 회원 영입을 심의할 때 다른 일인들은 고개를 끄덕이며 무조건 찬성표를 던졌을까?

자유전에 한국인이 포함될 수 있었던 것은 첫째 새로운 회화 운동을 앞세우는 이들 작가들의 성향과 잘 부합되었기 때문이다. 모던한 미술을 추구하려고 했던 사람들로서는 무엇보다 작업의 동질성이 관건이 되었을 것이다. 얼굴 몇 번 보았다고 가입될 일이 아니다. 둘째 자유전이

26 김영나, 〈1930년대 동경 유학생들〉, 《근대한국미술논총》(이구열 회갑 기념 논문집), 학고제, 1992, pp. 292~93.

보편적인 예술의 구현을 내세웠으므로 굳이 국적을 따질 필요가 없었을 것이다. 백마회나 문전이 일본화풍으로 흘렀던 데 비해 아방가르드 단체는 정반대의 성격을 띠었다. 국경의 경계를 넘어선 현대풍의 예술을 도모하고 있었다. 그러기에 한국의 암팡진 신예들이 대거 가입할 수 있었던 것이다.

> 오늘날의 일본의 자유전은 차후에 눈부신 성장을 했지만 그 초창기에 있어서 우리 나라의 화가들이 몇몇 관여할 수 있었던 전람회였다고 하는 것을 생각할 때 우리 나라의 오늘날에 새로운 회화 운동에 대하여 우리는 좀 더 자부를 느껴도 좋을 것이다.[27]

1941년 자유전은 미술창작가협회로 명칭을 바꾸게 된다. 일본이 파시즘 체제 하에 놓이게 됨으로써 '자유'라는 이름이 좋지 못하다는 이유로 강제로 개명을 하게 되는 것이다. 김환기가 1941년, 그리고 유영국이 1942년까지 자유전에 출품하고 그 후로 중단하는 것은 "이 해를 기점으로 미술 단체는 전시 체제로 탈바꿈되어 미술보국회로 해소되며, 실질적인 전람회의 활동도 그 막을 내"[28]렸기 때문이다.

자유전은 출발부터 순수성을 내걸고 출범한 단체였기 때문에 시국 상황에서 유리되어 있다는 비판이 있었음에도 불구하고 "문화는 어떤 시대에도 지키지 않으면 안 되는, 아니 불행한 시대일수록 그것을 한층 정열적으로 지켜서 높이지 않으면 안 된다"고 예술의 순수성을 옹호했

27 정규, 〈한국 양화의 선구자들〉, 《신태양》, 1957.

28 오광수, 《한국현대미술의 단층》, 평민사, 1976, p. 36.

다. 또 다른 면으로는 "진정한 동양 예술의 전통을 현대인으로서의, 우리들의, 독자적인 정신과 수법으로서 확립하는 일이 유일하며 최대의 책무"(이상 하세가와 사부로)로 삼으면서 예술의 보존과 유지를 미술가의 역할로 인정했다. 그런 맥락에서 자유전은 파시즘의 강요에 이끌려 간 다른 단체들에 비해 독자적인 길을 갈 수 있었으며 비판적인 사람들에게서 '낙천적인 독선주의'라는 비판을 들어야 했다.

자유스러워야 할 예술 활동은 일본이 도발한 전쟁으로 연기되거나 크게 위축되었으며 이와 같은 위태로운 상황에서 예전과 같은 활동을 기대하기 어렵게 되었다. 일본 유학을 마치고 귀국한 유영국이 할 수 있었던 일이란 고향 울진에서 농사일을 도우며 시간을 보내는 것이었다. 그의 회고에 의하면, "귀국해 시골에 있으면서 나는 (그림을) 안 그릴 자유를 한껏 누"렸고 "술을 먹는 일"이 잦아졌다고 한다. 때로는 유학까지 하고 돌아와 소일하는 그를 이상히 여겨 찾아온 형사와 함께 술자리를 같이 할 정도였다.[29]

유영국은 고향에 파묻혔으며, 김환기는《문장(文章)》주변의 문인들과의 교류 외에 이렇다 할 작품 활동을 펴지 못했다. 그때의 힘든 생활을 김환기는 이렇게 묘사해놓았다.

하도 섬 생활(고향인 기좌도를 가리킴)이 지리하고 울적해서 서울이나 올라가면…… 타악 지쳐서 여관방에 드러누워 종일 누워서 지내는데 누워서 지내자니 아니 싱거울 수 없는데다 소화불량증이 자꾸만 일어나니 밥 사 먹고 드러누어 소화제를 연복(連服)한다는 게 기막히게 싱거운 일이 아닐 수

29 유영국, 〈화가의 일기〉,《화랑》, 1987, 여름호, p. 27.

없다. ……담배의 여독으로 혓바닥이 패어져서 밥도 맛나게 먹지를 못하고 소화제를 연복하며 이대로 드러누웠으니 전기 시계 초침 돌 듯이 연속 청구서만 복잡해지렸다.[30]

물론 김환기, 유영국만 넋을 놓고 지낸 것은 아니었다. 이 시기의 많은 예술가들이 끝이 보이지 않는 막막함 속에서 하루하루를 초조하게 보내야 했다. 파시즘의 광분(狂奔)과 전시 체제의 강화는 우리 미술가들을 극도로 위축시켰을 뿐만 아니라 굴욕과 좌절감을 뼈저리게 느끼게 해주었다. 따라서 이러지도 저러지도 못할 패망한 나라의 젊은 미술가들은, 막연히 '희망의 봉화'가 오르기만을 기다리며 세월을 소모해가고 있었다.

추상 회화의 계몽

'추상'이란 말이 지면에 오르기 시작한 것은 1930년대 말이다. 추상 작품이 간헐적으로 발표되어 세간에 서서히 알려지던 무렵이었다. 〈이규상개인전〉(1937), 〈양화극현사전〉(1937), 〈조우식·이범승 2인전〉(1939), 〈미술창작가협회 경성전〉(1940), 〈김환기개인전〉(1941), 〈신미술전〉(1943) 등이 열리면서 '추상'이 장안의 화제로 떠올랐다.

전쟁의 암운이 감돌던 바로 그 시기에 국내에는 추상 미술이 등장했다. 물론 불안한 시국이 추상 미술에 유리하게 작용한 것은 아니었다.

30 김환기, 〈군담〉, 《창조》 2권 4호, 1940, p. 179.

군국주의의 감시 체제 하에서 자유로운 창작이란 엄두조차 낼 수가 없었다. 개인의 표현 자유를 최우선으로 삼는 추상이 무자비한 고문과 감시, 징용과 착취를 일삼는 살벌한 시국 상황과 부합될 리 없었다.

그런데도 이 미술이 알려진 것은 자유전 출신들이 속속 귀국하면서부터다. '추상'은 암암리에 자유와 진보의 개념, 또는 '주관'으로의 퇴각으로 받아들여졌던 것 같다. 그들은 무엇인가 몰두할 곳이 필요했고 추상은 그들에게 몸을 숨길 만한 거처, 누구도 쉽게 침범할 수 없는 공간을 제공해주리라고 믿었는지 모른다. 일본군의 엄한 감시 눈초리와 자유를 동경하는 젊은이들의 꿈이 이렇듯 교차하고 있었다.

그러나 추상 회화를 계몽한 사람들조차 추상 미술의 형성 배경이랄까 예술 철학적 사상까지 충분히 숙지하지는 못했던 것 같다. 추상 미술을 적극적으로 소개한 조오장은 "진보와 리얼리티"를 형성하는 데 필요한 에너지로, 김환기는 작가의 입장에서 "예술품이 아름다워지려면 새로워야 하고 새로운 것이야말로 추상의 속성"이라고 관찰했는가 하면, 정규와 조우식은 소박하게 추상을 "전통적 미의식"에서 찾았다. 그 밖에 정현웅은 "주관의 강조"를 추상의 특성으로 손꼽기도 했다. 추상 미술은 체계적으로 연구되지 못하고 단면적이며 개인적으로, 그나마 작가들이 이해한 범주 내에서만 소개되었다.

추상 미술을 맨 먼저 소개한 글은 김찬영이 쓴 〈현대 예술의 피안에서 — 회화에 표현된 포스트 임푸레쓔니즘과 큐비즘〉이 아닌가 싶다. 김찬영은 일본 도쿄미술학교에 유학을 다녀온 사람으로 고희동, 김관호에 이어 세 번째 유학생이다. 1917년 귀국해 평양을 주무대로 삼아 창작 생활과 아울러 간간이 미술평을 썼다. 그후 어쩐 일인지 작품 활동은 중단했으나 대신 1925년 김관호와 함께 평양 소성회미술연구소에서 미술

을 지도하며 후학을 가르쳤다.

김찬영은 재빨리 후기 인상주의와 입체파 소식을 알렸다. 이에 관련된 작품이 국내에 나오기 훨씬 전에 동시대 프랑스의 미술 사조를 소개한 것이다. 그의 글은 미지의 세계로 떠나는 탐험가처럼 현대 미술에 대한 기대감으로 차 있다. 정작 자신은 도쿄에서 관학 아카데미즘을 배웠고 거기에 익숙해져 있었으나 그의 속마음은 달랐던 것 같다. 그는 보다 진취적이고 역동적인 것을 꿈꾸고 있었다.

새로운 예술의 생명이 항상 논리적 도정에서 나지 아니함을 언약한다. 진실한 예술의 실체에로 도달하려면 시간적·공간적·사회적·국민적·인습적 실생활에 이착(泥着)하여 있는 모든 이성을 박탈(剝脫)치 아니하면 아니 되겠다. 고쳐 간단히 말하자면 완전한 자유의 적라(赤裸)의 자아로 돌아가지 아니하면 아니 될 것이다.[31]

'이성의 박탈', '완전한 자유'와 같은 표현들에서 보듯이 기존의 것에 대한 저항심 같은 것이 묻어나지 않았나 싶다. 그가 프랑스 미술을 소개한 것은 정말 그 미술이 좋아서라기보다는 답답한 현실에서 벗어나고 싶은 마음이 솟구쳤기 때문이라고 분석된다.

현대 미술의 정의는 상식적인 수준에 머물렀다. 미술은 '자연의 모방 이상'이 되어야 한다고 강조하면서 미술은 물상 자체를 옮기는 것이 아니라 재현된 물상의 감각을 보고 느낄 때 비로소 달성된다고 했다.

31 김유방, 〈현대 예술의 피안에서—회화에 표현된 포스트 임푸레쓔니즘과 큐비즘〉, 《창조》, 1921. 1, p. 19.

한 음악가가 오작(烏鵲)의 소리를 잘한다면 거기에 우리는 어떠한 동감(同感)을 구할 수가 있는가. 만일 동감을 구할 수가 있겠다 하면 오작의 소리를 음악가에게 부탁치 말고 즉시 오작에게 청구하는 것이 마땅하겠다. 그와 같이 화가로 하여금 삼각산은 삼각산과 같이 한강철교는 한강철교와 같이 하지 않으면 만족키 어렵다고 비평하는 사람이 있다. 그는 진실로 현대에서 낙오된 백치에 가까운 자라고 할 수밖에 없겠다. 그러면 회화에 대한 요구는 무엇인가? 술두(述頭)에 기록한 바와 같이 화가 그 사람이 물상에 대한 감각을 한 화폭에 보고한 것을 우리는 볼 따름이겠다. 거기에 만일 동감을 얻은 사람이 있으면 그는 그 화가가 구득(求得)한 행복과 같은 행복을 얻을 수가 있을 뿐이겠다.[32]

김찬영의 〈현대 예술의 피안에서〉는 동시대 유럽 미술 소식을 신속히 알려준 현대 미술에 관한 소개문이란 점에서 의미를 지닌다.

김찬영에 이어 조오장의 글이 무려 17년 뒤에 나온다. 그 두 지점을 이어줄 아무런 접촉점이나 연속성도 찾아볼 수 없다. 미술의 기반조차 세워지지 못한 마당에 뜬금 없이 나온 김찬영의 글에 비해, 조오장의 글은 불안한 시국에 대한 긴장이 전국을 휘감던 상황 속에서 나온 것이었다. 그에게 추상은 '진보'며 '발전'이며 말 그대로 시대를 견인할 수 있는 추진력을 지닌 것으로 비추어졌다.

오늘날에 가지고 있는 전위 회화의 운명은 끝끝내 영속해야 할 것이며 영속될 것이다. 나는 그것을 확신하야 마지않는다. 이것의 진보성을 탐구하며

32 앞의 글, p. 22.

III. '신감각' 회화를 꿈꾸며 221

레아리티를 방기(放棄)하지 않고 형성화되는 데에 전위 회화의 역할과 의의가 있는 것이다.[33]

다른 한 편의 글 〈'신정신'의 미래〉[34]는 조오장의 미술사적 깊이를 잴 수 있는 글이기도 하다. 이 글에서 그는 추상 회화를 '고전적인 것'과 '낭만적인 것'으로 분류했다. 세잔에게서 시작되어 입체파, 전후의 기하학적 구성주의 등을 '고전적인 추상'이라 한다면, 고갱에서 출발하여 마티스의 야수파를 지나 칸딘스키의 추상적 표현주의로 이어지는 분파를 '낭만적인 추상'이라 이름붙였다. 전자의 경향은 지적·구성적·건축 형태적·기하학적·직선적인 데 반해 후자의 경향은 직관적·감성적·유기적·생기 형태적·곡선적·장식적이며 이와 함께 신비성, 자발성, 비합리성을 띤다고 분석했다. 게다가 프랑스의 퓨리즘, 독일의 바우하우스 등 입체파 이후의 미술 동향까지 그 정황과 특징을 일목요연하게 정리했다. 또 그는 아직 전위 회화가 알려지지 않았던 터라 현대 미술을 계몽시키고 그 당위성을 역설했다.

전위 회화란 조금도 이상한 세계는 아니다. 전위 회화에 대한 곡해에서 일어나는 이러한 문제는 단지 전위성의 협의한 해석에서 나올 수 있는 일이다……. 전위 회화는 또한 명일로 닥쳐올 시대적 조류를 찾아서 예술적 지침을 위한 오늘날의 현상을 해부하며 고찰해야 할 것이다. 이러한 새로움이 단순한 새로운 그것에서 종시(終始)되고 마는 것이 아니고 그것을 초월하여

33 조오장, 〈전위 회화의 본질〉, 《조광》, 1938. 11.

34 조오장, 〈신정신의 미래―추상 회화와 순수주의〉, 《조선일보》, 1938. 10. 17.

진실한 미적 내용을 파악하고 실제적인 가치를 구비해야 할 것이다.[35]

왜 조오장은 현대 회화에 그처럼 집착했을까? 그것은 그가 글을 발표한 시대 상황과 연관이 있다. 알다시피 조오장이 글을 발표했던 시기는 일본이 제2차 세계대전을 도발하기 직전으로, 전쟁 준비에 광분하고 있을 무렵이다. 군인을 징발하고 야만적인 전쟁을 '성전(聖戰)'으로 미화하면서 한국의 젊은이들을 전쟁터로 내몰던 시기였다. 청년들은 일본의 국민이 되어 아무 명분도 없는 전쟁에 참여한다는 사실에 회의를 느꼈다. 젊은이들은 허탈과 실의에 빠지거나 아니면 눈앞의 현실을 외면한 채 조용히 지내야 했다.

청년들의 실의와 낙담을 가슴 아파한 조오장은 이러한 국면을 전위 회화를 통해 어느 정도 전환해보려고 했던 것 같다. 삶의 방향 감각을 잃고 방황하는 신세대에게 실낱 같은 희망이라도 안겨주고 싶었으리라.

화가 특유한 태만과 우울을 무기같이 자랑하는 그들은 퇴폐주의적 낭만성을 발산시키며 자기네들만의 만족한 생활(?)을 하고 있지 않은가. 이러한 암담한 분위기를 호흡하고 성장하는 젊은 조선의 화도(畫徒)들, 그들은 우리와 같은 슬픈 존재들이다. ······언제나 가진 생활에 고집하야 명일의 탐구와 진실한 연구를 가져보려고 하지 않고 현재의 혼돈 상태에 빠지고만 영거 제너레이션이여! 새로운 의미에 여명기를 앞둔 조선 화단에 ○○과 노력을 주고 싶지 않은가?[36]

35 조오장, 〈전위 회화의 본질〉, 《조광》, 1938. 11.
36 앞의 글.

조오장은 뜻한 대로 신세대에게 희망을 주었을까? 아쉽게도 전위 회화는 부조리한 현실에 어떤 자극도 주지 못했을 뿐만 아니라 더욱이 역사를 돌이킬 어떤 힘도 지니지 못했던 것 같다. 추상 회화가 무르익기에는 여건이 좋지 않았다. 그의 바람은 수포로 돌아갔다.

추상 회화의 이해

자유전의 창립 멤버로 실력을 인정받고 있던 김환기도 귀국하여 조선 화단에 합류했다. 1934년 미술 연구소 아카데미 아방가르드에 참여했으며, 이과전, 자유미술가협회전 등 일본 전위 미술 단체에서 활약했던 김환기가 귀국하여 '새 밭'을 경작하러 나선 것은 전혀 이상한 일이 아니다. 그는《조선일보》에 추상 회화를 소개하면서 추상을 자연의 모방이나 재현에서 떠난 "현대의 가장 전위적인 형태의 미술"로 기술했다.

인간의 순정한 창조란 그 시대의 전위가 될 것이고 진보란 전위적인 것을 의미한다. 그러므로 미술사는 항상 새로운 백지 위에 새로운 기록을 작성해 간다. 회화의 전 기능이 자연의 재현에서 이반하게 된 금일의 사실은 요컨대…… 시대의 의식이 달려졌다는 데 있을 것이니 그린다는 것은 오로지 묘사가 아님은 이미 상식화해버린 사실이라 하겠다. 그러나 전위 회화의 주변에는 아직도 자연의 모방에서 촌보(寸步)를 벗어나지 못한 소위 회화가 존속하여 가득에 범람하고 있는 현상은 민중에 근접한 감이 있을지 모르나 실상은 그와 정반대로 우리의 생활 내지 문화 일반에 있어선 아무런 연관도 있을 수 없다. 조형 예술인 이상 회화는 어디까지 아름다워야 하고 그 아름

다운 법(法)이 진정한 의미에서 새로워야 한다.[37]

김환기는 한 해를 마감하는 연평(年評)에서도 미술은 동서양의 경계를 따로 둘 필요가 없이 궁극적으로 일치한다면서 현대 회화의 가능성을 거듭 주장했다.

예술이 발로한 그 근원에는 양(洋)의 동서를 막론하고 공통된 일맥(一脈)이 있었고 결국은 그 궁극(窮極)마저도 동일한 정상에 있을 것이다. 이미 현대의 회화에서는 그 소재와 전통적 표현 형식을 극도로 무시한 회화 작품을 볼 수 있으니 그것이 일시적 감흥의 기이한 형상이 아닐진대 실로 회화의 시대성이 아닐 수 없는데 따라 이래서 회화 예술의 시야가 일층 확대되는 동시무한한 발전성을 가지고 있을 것이다.[38]

또 한 명의 화가 정현웅도 추상 회화를 알리는 글을 게재했다. 일본 가와바타미술학교에서 수학한 정현웅은 1927년부터 1943년까지 거의 매년 선전에 출품한 기록을 가지고 있다. 일제 때는 월간《소국민》,《소년》,《조광》등의 잡지에 표지화와 삽화를 주로 그렸고 광복 후에는《신천지》의 편집인을 맡다가 월북했다. 선전 출품과 나중에 월북하게 되는 행적을 감안하면 그의 추상 회화 소개는 뜻밖이다.

비록 김환기와 미술을 보는 시각은 달랐어도 막 움트고 있는 추상의 문제만큼은 주의해서 살펴볼 필요가 있다고 여겼기 때문일 것이다.

37 김환기,〈추상주의 소론〉,《조선일보》, 1939. 6. 11.
38 김환기,〈기묘년 화단 회고 (하)〉,《동아일보》, 1939. 12. 12.

추상주의라는 것은 입체파의 이론을 받아가지고 그것을 좀 더 순수하게 명확하게 발전시킨 순전한 형식주의, 이지주의라고 볼 수 있다. 추상주의는 조형 예술이 가진 순수성, 즉 선, 색채, 면의 비례, 균형, 조화 이러한 '에센스'를 '에센스'만으로서 표현하고 그 이외에 모든 잡음을 배격하는 것이다. 인간적인 '모럴'이나 정의(情意)를 배제하는 것을 제1의 과제로 하면서 근대 기계 문화와 악수하고 추상적인 형태와 구성으로서 '메커니즘'의 감각과 형식미를 추구하는 것이다.[39]

같은 해 정현웅은 20세기의 현대 미술을 일반에게 소개하는 글을 한 차례 더 발표했다. 그는 종래의 미술이 "순전한 객체적 태도로서 대상 (자기가 그리려는 것)에 따라갔"다면 현대 미술에 와서는 "주관이라는 문제가 붙게" 되어 "대상과 같이 하려고만 할 것이 아니라 대상에 자기의 주관을 가해서 주관으로써 자연을 해석"하는 것이라고 규정했다. 말하자면 "지금까지의 그림에서 뿌리박힌 관념과 선입견을 버리고 그리려는 물건을 자기의 머릿속에 통과시켜서 이지와 감각의 체에 친 후에 있는 그대로 표시하지 말고 자기의 해석을 거쳐서 재현"한다는 것이다. 그에 의하면 주관의 강조는 서구 미술 정신의 근본적 변동을 준 첫 봉화였고 현대 미술의 큰 특징이라고 보았다. 이런 맥락에서 그는 인상파, 후기인상파, 야수파, 표현파, 미래파, 볼티시즘, 구성주의, 다다이즘, 초현실주의, 추상주의를 알기 쉽게 풀이했다.[40]

다음으로, 추상 회화를 좀 더 피부에 와 닿게 설명해준 사람은 정규

39 정현웅, 〈추상주의 회화〉,《조선일보》, 1939. 6. 2.

40 정현웅, 〈현대 미술의 이야기〉,《여성》, 1939. 5, pp. 58~61.

였다. 1941년 일본제국미술학교에 입학하여 해방 후 그림 이외에 판화, 도예, 미술 평론에서도 중요한 역할을 한 그는 일찍부터 추상 회화에 관심을 두었다. 그는 추상의 요소들을 생활 속에서 찾으면서 알기 쉽게 알려주었다. 전통적 미의식과 생활 경험에 근거한 그의 설명은 독특하다.

우리가 알기 쉬운 것으로는 서(書)란 틀림없는 '압스트랙 아트'이다. (물론 서가 '압스트랙 아트'로서 성립하려면 문자 형성시에 상형적인 추상화의 면모를 잊어서는 안 된다.) 또한 우리들은 어려서 어머니 또는 누나들이 종이를 가지고 접어준 상자니, 지갑이니, 학이니 하는 입체 기하학 형태의 조형을 즐기고 있는 것이다. 이것이 다름 아닌 '압스트랙 아트'인 것이다.[41]

이와 함께 그는 오브제에 대해서도 언급했는데 '오브제'란 "우리들의 정원에 또는 방, 마루, 즉 우리의 살림에서 얼마든지 발견할 수 있는 것들"로 뜰 아래 배치하는 돌, 꽃을 올려놓게 다듬은 나무 그루터기들이 모두 오브제에 해당한다.

추상은 서구 전유물이 아니라 동양의 그림에서도 얼마든지 찾아볼 수 있다는 것이 정규의 생각이었다. 따라서 그는 동양의 그림에서도 얼마든지 찾고 재조명해야 할 것이 산적해 있음을 상기시켰다.

우리는 서구 문화에서 많은 것을 배웠고 또 배워야 할 것이다. ……그러나 우리는 이와 함께 현대의 많은 서구 국가들이 우리 동양의 그림에서 그들의 새로운 일의 요소를 발견하고 있다는 것을 잊어서는 안 된다.[42]

41 정규, 〈여록(餘錄)〉, 《신천지》, 1943, p. 138.

이와 유사한 생각은 자유전 멤버였던 조우식에게서 발견된다. 조우
식이 생각하기에 추상 미술의 본고장은 동양이고 따라서 전위 미술가가
동양의 고전을 공부하는 것은 지극히 당연하다고 말한다.

구라파의 선구자들이 귀중한 노력을 가지고 거의 30년 가까이 이른 추상 예
술의 보조(步調) 가운데에는 십(拾)수세기 이전부터 탐구해온 우리들의 선
조의 힘찬 행적이 있기 때문이다. 다시 말하면 문화의 전위를 걷는 오늘날
구라파의 미술 운동의 선봉이 피육(皮肉)이랄까, 우리들의 선인들이 해버린
찌꺼기인 것이란 말이다.[43]

조우식은 현대 회화 중에서도 특히 초현실주의에 주목했다. 초현실
성을 인간적인 욕망의 원리 가운데 깊이 결합시키며 개성적인 상징 가
운데서 초자연의 진실을 발견하는 것을 가장 커다란 과제로 삼으면서
전위 예술의 필연성을 역설했다.

전위 예술의 새로운 필연성을 어디서 구해야 할 것인가? 이것은 외부적인
인습적 표현이 아니고, 우리들의 무의식한 힘을 환기하는 가장 새로운 상징
의 객관화, 영감의 재발견을 위한 새로운 표현 조건을 찾는 데에 있을 것이
다. 더욱이 새로운 표현의 메커니즘을 발견하는 것은 외부적인 효과를 위하
여, 비개성적인, 관용(官用)된 방법을, 조급히 적용하는 데 있어서는 결코
도달되지 않을 것이다.[44]

42 앞의 글, p. 139.
43 조우식, 〈고전과 가치—추상 작가의 말〉, 《창조》 제2권 7호, 1940, p. 134.

다른 예술과 마찬가지로 추상 미술은 일본의 지배 하에서 싹트기 시작했으며 "모던 아트라는 생각으로 새로운 미술을 해보겠다는 작가들에 의해서 이루어졌다."[45]

그러나 이들은 엄밀한 의미에서 추상화가가 되기 어려웠다. 다양한 스타일을 넘나들고 있었기 때문이지만 "추상 예술이라는 새로운 미술 표현에 도달하기까지의 도정이 그들의 생활 관념이나 미의식과 지나치게 멀었기 때문이다."[46] 그들은 야수파나 입체파, 그리고 표현주의 등 새로운 것이라면 모두 '모던한 것'으로 받아들였다. 이것저것을 가릴 수도 없었거니와 충분히 숙성되어 추상 미술이 자랄 수 있는 토양을 갖추지도 못했다. 다시 말해 유럽과 같은 미술 역사가 축적되지도, 근대 의식이 있지도 못했다. 이에 따라 추상 회화는 '하나의 감성'으로 흐르거나 또는 강압적인 종살이에 대한 '반발'이요 '저항'으로 받아들여졌다.

그들의 진지한 노력에도 불구하고 한국적 토양은 그것을 받아들이기에 너무나 불모지였다. 그것은 군국주의에 시달린 국민 대중이 그것을 받아들일 마음의 여유가 없었다고나 할까, 결국 이러한 새로운 미술 운동은 국한된 일부 지식인과 전문 화가 이외에는 아무런 반향도 없이 주저앉고 말았다.[47]

44 조우식, 〈현대 예술과 상징성〉, 《조광》, 1940. 10, p. 156.

45 이경성, 〈추상 회화의 한국적 정착—집단과 작가를 중심으로〉, 《공간》, 1967. 12.

46 앞의 글.

47 오광수, 《한국현대미술의 단층》, 평민서당, 1978, p. 30 재인용.

IV

광복 후 미술의 흐름

광복 후 미술의 흐름

　광복을 전후로 한국 미술사에는 새로운 장이 열린다. 일본의 종속에서 벗어나 독립 국가로서 어엿이 자립적인 예술 풍토를 갖출 수 있는 기틀을 마련하게 되었다. 일본의 눈치를 볼 필요가 없이 창작 생활을 할 수 있게 되었을 뿐만 아니라 미래의 한국을 꿈꾸며 '예술적 청사진'을 준비해갈 참이었다.

　그러나 손쉬운 일은 하나도 없었다. 극도로 불안했던 시국의 소용돌이, 전쟁의 대재난 등 감당하기 힘든 고비가 그들을 기다리고 있었다. 기대가 어이없이 무너졌지만 좌절하지 않았다. 좌절 가운데서도 희망을 버리지 않았기에 위기를 기회로 바꿀 수 있었다.

　우리 나라 역사 중에서 4, 50년대만큼 혼란했던 시절도 없을 것이다. 해방, 분단, 좌우익의 갈등, 정부 수립, 6·25, 피난, 환도, 복구, 전후의 후유증이 간단없이 이어졌다. 정부 수립 당시의 국민 소득이 67달러였으니 그때의 낙후된 사정을 짐작할 만하다. 이런 상황에서 미술 문화가 있었다는 게 의아하게 생각될지 모른다. 그러나 이 시기만치 입장이 분명한 미술 경향이 대두된 적도 없다. 특히 광복을 맞자 좌우익의 미술인들이 첨예하게 맞섰고 그간 일제의 탄압 때문에 엄두도 내보지 못한 '우리다운 미술'을 찾기 위한 노력이 이어졌으며 한편으로는 '신감각의 회화'가 모색되기도 했다.

　신사실파는 비록 세 차례의 전시밖에 가지지 못했으나 여기에 참여

한 김환기, 유영국, 장욱진, 이규상, 그리고 참여 작가 명부에만 등재한 이중섭 등은 우리 미술을 견인한 대표적인 작가들이었다.

광복 후의 발전상을 보여주는 것 중 하나는 대학의 건립이다. 서울대, 이화여대, 홍익대, 조선대 등에 미술 대학이 생기면서 인큐베이터처럼 우리 나라 미술계를 꾸려갈 인재들을 길러내기 시작했다.

6·25는 많은 것을 앗아갔지만 작가들의 창작 열의마저 앗아가지는 못했다. 서울의 화단은 잠시 대구, 부산으로 옮겨갔고 거기에서 개인전과 단체전을 여는 등 어려운 상황 속에서도 창작을 계속해갔다. 전쟁 중에 부산에 모인 미술인들을 중심으로 〈기조전〉, 〈토벽동인전〉, 〈후반기전〉이 열렸다.

미 군정이 끝나고 정부가 수립된 지 1년 만인 1949년에 〈대한민국미술전람회〉가 창립되어 많은 기대감을 주었으나 파벌, 학연, 정실, 정형화된 스타일 등에 얽혀 제 구실을 하지 못했다. 이러한 관전에 불만을 느낀 사람들은 그즈음 배출되기 시작한 국내 미대 졸업생, 그러니까 기성 작가들에 대해 문제 의식을 많이 품었던 젊은이들과 국전에서 소외된 재야의 작가들이었다. 이들은 개인전 또는 단체전의 형식을 빌려 국전의 문제를 지적함과 아울러 재야의 미술 운동을 궁리했다.

국전으로 상징되는 아카데미즘에 대한 문제 의식은 조선일보사의 〈현대작가초대전〉과 세계문화자유회의 한국 지부가 주최한 〈문화자유초대전〉을 통해 드러났는데, 이 초대전은 야전파—당시로서는 현대성을 추구하는 모던 계열—작가들을 대상으로 한 기획 초대전이면서 국전과는 별개의 자유로운 창작 풍토를 조성해준 전람회였다. 비록 조촐한 규모였으나 작품상의 혁신을 통하여 추상 미술의 정착을 앞당기고 현대 미술 운동의 기틀을 잡는 데 기여했다. 특히 〈현대작가초대전〉의

경우 나중에 초대전과 공모전을 병행 개최하여, 신인 발굴에도 기여했다. 1950년대 말에는 정규, 한묵, 남관, 이봉상, 박고석, 김영주, 박수근, 황유엽, 김흥수 등이 각자 개성적인 언어를 가지고 그 시대의 정황을 담아냈다.

1957년은 그룹 활동이 뜨겁게 타오른 시기였다. 모던아트협회, 현대미술가협회, 신조형파, 미술창작가협회 등이 일제히 단체를 결성해 자신들의 색깔을 드러냈다. 이중에서 제일 연장자들로 구성된 모던아트협회는 일본에서 후기 인상파, 표현파, 추상 미술을 익히고 돌아온 사람들의 모임이었고, 20대가 주축이 된 현대미술가협회는 우리 나라에선 전후에 추상 회화를 본격적으로 들고 나온 아방가르드 단체였으며, 현대미술가협회에서 나와 별도로 모임을 가진 신조형파는 화가, 건축가, 디자이너 등이 망라된 시각 예술 그룹이었다. 그리고 미술창작가협회는 국전을 중심으로 활동하면서 새로운 감각의 구성주의적 리얼리즘을 지향한 단체였다. 이후로도 앙가주망, 신인회, 실존미협 등의 단체가 등장했다.

이중에서 뚜렷한 주장을 표방한 단체는 모던아트협회와 현대미술가협회(이하 현대미협으로 약칭)였다. 모던아트협회(유영국, 이규상, 한묵, 박고석, 황염수, 문신, 김경, 이선종, 정점식, 임완규, 천경자 등)가 온건하게 모더니즘을 전개했다면, 현대미협(박서보, 문우식, 김영환, 김충선, 이철, 김창열, 하인두, 김서봉, 장성순, 김종휘, 조동훈, 조용민, 김청관, 나병재 등)은 충돌을 불사하는 과격한 태도를 보여주었다. 이는 세대 차이라고도 볼 수 있지만 두 그룹이 지향하는 이념에서도 그 차이를 찾을 수 있다. 모던아트협회는 기성 작가들로 구성되어 차근차근 현대 미술을 추구한 데 반하여 현대미협은 아직 기성 화단에 발을 들여놓지 않은 신

예들로 이루어져 좀 더 적극적이며 공격적으로 자신들의 발언을 표방할 수 있었던 것이다.

고작 5년 동안 존속했으나, 현대미협을 통하여 한국 화단은 뜨거운 추상을 이룩해냈을 뿐만 아니라 6 · 25를 겪은 "젊은 세대의 방황하는 정신"(이일)을 보여주었다. 삶의 적나라한 모습을 거침없이 토해낸 뜨거운 추상 미술 운동은 1950년대 말을 거쳐 1960년대 전반을 휩쓸 정도로 선명한 흔적을 화단에 남겼으며, 그 한복판에는 전쟁과 공포로 조각난 세계, 우울한 경험들이 내재해 있었다.

시대의 고조된 분위기는 동양화 속에서도 찾아볼 수 있다. 1960년 창립된 묵림회(서세옥, 박세원, 장운상, 장선백, 안동숙, 신영상, 정탁영, 민경갑 등)는 기성의 완고한 화풍에서 벗어나 수묵을 기초로 한 표현적 실험을 꾀했다. 초기 묵림회는 이념적 일치를 보이지 못하다가 한두 해를 지나 양식적 통일성을 이루어갔는데, 묵림회가 보여주었던 실험적 열기는 당시 동양화단의 전체적 지평에서 보았을 때 일종의 모험이요 파격의 몸짓으로 비쳐졌다.

1960년대 중반에 접어들면서 추상 표현주의를 중심으로 한 현대 미술 운동은 포화 상태에 이르러 더는 존속할 힘을 잃어버렸고 또 자신의 한계를 드러내버렸다.

1967년에 열린 〈청년작가연립전〉은 기존 미술에 대해 안티테제의 깃발을 높이 올렸다. 대체로 현대미협이 기존의 아카데미즘에 반발하는 새로운 가치관의 기치를 올리기는 했으나 회화라는 근본적인 구조에서의 이탈이 아니었다는 점에서 일종의 수평적 혁신에 견줄 수 있다. 이에 비하면 〈청년작가연립전〉이 보여준 실험의 진폭은 회화에서 회화로 나아가는 수평적 혁신이 아니라 대대적인 혁신이었다는 데 그 특징을 찾

을 수 있다.

〈청년작가연립전〉에 의해 추진된 새로운 시대로의 전환은 1969년에 결성된 한국아방가르드협회(AG협회)에 의해 결집된 전위 운동으로 전개되기에 이른다. "전위 예술에의 강한 의식을 전제로 한국 화단에 새로운 조형 질서를 모색 창조하여 한국 미술 문화 발전에 기여한다"는 취지를 내세우면서 야심차게 출범한 AG그룹은 〈청년작가연립전〉에 가담했던 일부 작가와 회화68, 그리고 이들 주변에 있었던 예술가들로 이루어졌다. 곽훈, 김구림, 김차섭, 김한, 박석원, 박종배, 서승원, 이승조, 최명영, 하종현과 비평가로 이일, 오광수, 김인환이 참여했다. AG그룹은 전시뿐 아니라 《AG》란 미술 동인지도 발간하는 등 보다 체계적인 운동을 펼쳐 보였다. 2회전 이후로는 회원도 증가했다. 김동규, 이승택, 김청정, 조성묵, 이건용, 이강소, 신학철, 심문섭 등이 추가로 가담했다.

AG그룹은 〈환원과 확장의 미학〉, 〈현실과 실현〉, 〈탈관념의 세계〉 등 세 차례 테마전을 기획, 지금까지 볼 수 없었던 적극적인 전위 미술을 감행했다. 이들은 한결같이 기존의 형식을 거부하고 흙, 모래와 같은 물질과 온갖 폐품에 의한 오브제를 구성체로 하는 작품을 선보였다. 바람과 같은 비물질적인 요소도 등장시켰다. '환원과 확장'이란 명제가 시사하듯 이들의 방법은 예술 개념에 대한 환원으로서의 최소한을 지향하는 미니멀리즘의 경향이 있는가 하면 예술이 수용할 수 있는 범주를 최대한 확대하여 기존의 예술 개념을 넓히려고 했다. 4회전은 그룹 회원과 초대 작가들로 이루어진 서울비엔날레로 꾸몄으나 이들은 곧 해체되고 말았다.

1970년대는 새로운 전환적 기운들이 점검된다. 김종학, 이강소, 박

서보, 최재섭, 엄태정 등 정선된 작가들을 초대하여 꾸며진 에꼴 드 서울이 창립되었는가 하면 〈앙데팡당전〉이 현대 미술 진영의 축제 마당 또는 경연장으로 각광을 받았다. 특히 무심사, 무시상으로 치러진 〈앙데팡당전〉은 현대 미술을 하는 사람들에게 기회를 제공했을 뿐만 아니라 공모전에 식상한 전람회에 대한 의식을 바꿔놓았다. 한편에선 전국 단위의 현대 미술제가 속속 열려 그 어느 때보다도 현대 미술에 대한 인식이 높아갔다. 1968년 한일 국교 정상화 기념으로 도쿄에서 열린 〈한국현대회화전〉에 이어 1970년대 중반부터는 해외로 진출하는 횟수가 잦아졌다.

1970년대에는 일군의 작가들을 중심으로 모노크롬 회화가 꽃을 피워 한국 현대 미술은 담백하고 수수한 미의식을 현대 회화에 접목시키는 데에 성공한다. 모노크롬이 하나의 양식으로 자리매김을 하게 된 계기는 1975년 도쿄화랑에서 열린 〈다섯 가지의 흰색전〉과 도쿄 센트럴미술관에서 열린 〈한국현대미술의 단면전〉을 들 수 있다. 〈다섯 가지의 흰색전〉에는 권영우, 박서보, 서승원, 허황, 이동엽이 참여했다. 흰색을 기조로 한 작품이 일본에 알려지게 되면서 당시 한국 현대 미술이 일본에서 큰 반향을 일으켰다. 1977년 도쿄 센트럴미술관에서 열린 〈한국현대미술의 단면전〉은 한국 현대 미술의 흐름을 일본에 최초로 알렸다는 점에서뿐만 아니라 모노크롬을 집중적으로 소개했다는 점에서 의의가 있다. 이 전시에는 김창열, 김기린, 권영우, 김구림, 김용익, 김진석, 박서보, 박장년, 서승원, 심문섭, 윤형근, 이강소, 이동엽, 이상남, 이승조, 진옥선, 최병소, 그리고 일본의 괴인씨, 이우환 등 19명이 참가했는데, 이 가운데서 단색의 화면을 지향한 작가는 김창열, 김기린, 권영우, 김용익, 김진석, 박서보, 박장년, 서승원, 윤형근, 이동엽, 이상남, 진옥

선, 최병소 등이었다. 이런 모노크롬이 있기까지 김환기의 점묘에 의한 후기 추상, 박서보의 선묘 회화, 김기린의 흑백 모노톤, 그리고 단색 기조, 그 중에서도 백색 그림을 선호한 작가들의 작업, 조금 멀리 가면 박수근이 시도한, 화강석 표면을 닮은 질박한 마티에르에 의한 모노톤 회화가 선행되어 있었다.

모노크롬의 출현은 아직 미술이 제대로 뿌리 내리지 못한 척박한 땅에서 거둔 의미 있는 수확이었다. 국제 화단에 내놓아도 손색이 없을 만큼 출중한 미적 모델을 가지게 되었을 뿐만 아니라 이전까지 생소하게 여겨졌던 현대 미술을 고유한 조형의 천착으로 풀어가면서 전부 우리 미술사에서 가장 주목되는 시기를 열었다.

1978년 한국미술협회와 국립현대미술관 공동 주최로 열린 〈한국현대미술 20년 동향전〉은 1957년에서 1977년에 이르는 20년 동안 한국 현대 미술의 전개를 주요한 그룹과 운동 중심으로 재조명한 전시다. 현대 미술의 움직임을 연대별, 테마별로 구성하여 이전 20년 동안의 주요 그룹과 그룹 주변 작가들의 활동을 점검했다. 전시 구성은 (1) 뜨거운 추상 운동의 태동과 전개(1957~65), (2) 차가운 추상의 대두와 회화 이후의 실험(1966~70), (3) 개념 예술의 태동과 예술 개념의 정립(1969~75), (4) 탈이미지와 평면의 회화화(1970~77)로 나누어졌다.

그러나 이 시기는 더욱 강압적인 군사 정권으로 인해 창작 활동에 여러 가지 제약이 따랐던 것도 사실이다. 특히 체제 저항적인 작품 활동이 금지되어, 작품을 통한 대사회 발언이라는 기회는 빼앗기고 정권의 심기를 거슬리지 않는 체제 안의 창작 활동만을 허용했다. 이와 같은 상황은 민중 미술이 등장하던 1980년대 초까지 이어졌다.

한편 민전에 의하여 공모전이 속출하게 된 것도 1970년대 후반의 특

기할 사항 가운데 하나다. 1978년엔 동아일보가 주최하는 민전인 〈동아미술제〉와 중앙일보의 〈중앙미술대전〉이 창설되었으며 한국일보의 〈한국미술대상전〉이 재개되었다. 미술 인구의 급증과 국전 권위의 실추는 자연스레 민전 시대의 개막과 아울러 신진 미술가들의 등용 채널의 확산을 가져오게 했다.

1980년대 중반을 넘기면서 미술계에는 '86아시안 게임과 '88올림픽 게임의 개최와 아울러 숱한 변화가 뒤따랐다. 미술 인구 및 향수층의 급증, 또 그에 따른 군소 화랑의 개관, 기존에 《공간》과 《계간미술》에서 제호를 바꾼 《월간미술》, 이외에도 《계간미술평단》, 《가나아트》 그리고 그보다 한 발 앞서 창간된 《미술세계》 등 미술 전문지의 발간 등등. 하지만 무엇보다도 뚜렷한 변화는 빈번한 국제 교류였다. 이때부터 본격화된 화랑 주관의 각종 아트페어를 비롯하여 민간 교류 행사가 큰 폭으로 증가했고 이에 못지않게 외국 작품전의 국내 개최가 현저하게 늘었다. 또 일본 위주의 교류에서 서유럽, 동유럽, 미주 그리고 아시아권에 이르기까지 그 접촉 범위도 상당히 다각화되었다.

1980년대 말은 동구의 몰락과 세계 질서의 재편을 맞으면서 커다란 변동을 보였다. 그 가운데서도 다양한 미술 경향이 부챗살 형태로 여러 각도로 펼쳐졌다. 정치적으로는 여전히 암울한 상황이었으나 경제적으로는 성장을 계속해갔고 예술에 대한 향수 욕구도 상승되어갔다.

미술계의 활기는 사회 환경의 숨가쁜 변화와도 궤를 같이한다고 볼 수 있다. 1988년 후반에 접어들면서 맞이한 개방화, 국제화, 소비 사회의 도래와 같은, 반쯤은 자유롭고 반쯤은 해이해진 분위기 속에서 개인은 보다 많은 표현의 자유를 갈망했으며 이를 구체적으로 작업에 반영하면서 미술계 지형도를 바꿔갔던 셈이다.

현대 미술의 성황(盛況)과 아울러 그 반성적 시각도 싹텄다. 신표현주의, 뉴 이미지 페인팅과 같이 전에는 경험할 수 없었던, 그래서 호기심을 일으키기에 충분했던 표현 및 이미지 회화가 유럽과 미국에서 건너와 젊은 작가들의 반향을 불러일으켰다.

서양화의 표현주의 선풍에 해당하는 동양화의 사례는 수묵화 운동이라 할 수 있을 것이다. 관념적인 현실 파악에서 벗어나 재질이 갖는 다양한 잠재성을 자각시킨 수묵 운동은 곧 매재(媒材)의 풍부한 경험적 조형을 유도한 것이라고 할 수 있다. 이 운동은 처음에는 젊은 세대에 의해 주도되었으나 1980년대 중반에 와선 동양화의 일반적 경향으로 자리를 잡아갔다.

1980년대 공간에서 우리는 또 하나의 미술과 만나게 된다. 그것은 바로 극사실적 경향의 회화와 설치 작업이다. 현대 미술은 극사실적 경향의 회화에 의해 또 다른 관점으로 해석되었는데, 이것들을 계기로 일상과 생활, 즉 대중 사회의 이미지들과 평범한 주변의 소재 및 물건들도 얼마든지 미술이 될 수 있음을 보여주었다. 주요 작가로는 김홍주, 이석주, 고영훈, 한만영, 주태석, 이승하, 지석철, 조상현, 김강용, 서정찬 등이 있다.

그에 반해 설치 작업은 표현성을 회복하고 종래 미술과는 다르게 평면에서 벗어나 물질에다 삶의 인기척이랄까, 생활 세계에 가까우면서도 입체 또는 릴리프라는 형태 속에 물상의 체취를 실어내려고 했던 미술을 가리킨다. 여기에는 타라, 메타복스, 난지도 등의 미술 운동 그룹과 개인적으로 활동한 김관수, 김장섭, 조숙진, 양주혜, 김수자, 김홍년, 조덕현, 윤동천, 정경연, 박은수, 조성묵, 김찬동, 오상길, 홍승일, 윤명재, 육근병, 하용석, 신영성, 조민 등등이 포함된다.

광주민주화운동으로 점화된 1980년대의 투쟁과 저항의 움직임은 미

술계에도 고스란히 옮겨졌다. 일부에서는 현대 미술의 형식주의, 순수주의에 대한 문제를 재검토하기 시작했고 한편으로는 반독재, 민주화 투쟁과 아울러 사회 참여, 정치 참여 등 시민 의식이 높아지면서 미술의 효용성 및 삶과 인권, 그리고 계급과 같은 문제가 새롭게 제기되었는데, 민중 미술은 이것을 웅변하는 상징적인 문화적 운동이었다.

그 첫 단추는 '현실과 발언'(창립 회원 : 김건희, 김용태, 김정헌, 노원희, 민정기, 백수남, 성완경, 손장섭, 신경호, 심정수, 오윤, 임옥상, 주재환 등)이 채웠다. 이들은 제도 메커니즘 속에 매몰된 형식주의 미술에 반기를 들면서 미술의 본원성을 회복하자는 당위성을 제기하고 나왔고, 이와 함께 미술을 사회와 인간, 그리고 도시 문명과 관련시켜 총체적인 삶의 반영으로서 자리매김하려고 했다. 현실과 발언 이후 많은 소그룹이 그 뒤를 이었다. 1982년 창립된 '임술년'(박흥순, 이명복, 이종구, 송창, 전준엽, 천광호, 황재형 등)은 극사실적인 수법으로 대중과의 소통을 내세웠고, 대량 소비 사회에서의 이미지 문제, 소외와 물화의 문제를 짚어갔다. '두렁'(장진영, 김우선, 이기연, 김준호, 김봉준, 라원식, 이춘호 등)은 서구적 표현법과 개인주의에 반대하면서 특히 민족적 · 민중적인 전통 미술을 발굴, 계승하고 대중적인 표현 양식을 개발하는 데에 초점을 맞추었다.

이런 민중 미술 운동은 1985년 발생한 이른바 '힘전 사태'를 기화로 위기감을 느낀 미술인들이 민족미술협의회를 만들면서 한군데로 결집되었다. 미술인의 시야를 넓혀준 점도 있지만 시간이 지남에 따라 민중 미술은 계급 투쟁과 이념 투쟁으로 내부적 혼선을 빚고 그 운동이 미술 운동에서 정치 운동으로 바뀌면서 순수했던 취지가 크게 퇴색해버린 것은 아쉬운 부분이다.

242

1990년대 중반 이후 미술계는 기존의 것을 일체 거부하는 세대에 의해 공격을 받았다. 읽기보다는 보는 데 더 익숙한 감각적인 영상 세대, 물질적 풍요의 세대, 골치 아픈 것, 심각한 것이나 진지한 것을 회피하는 편리 세대일수록 목청을 높였다. 이들은 대중 문화 또는 상업적인 이미지에 눈을 돌려 이것들을 아무런 여과 없이 방출했다. 성(性)을 상품화하는 광고나 영화 등 문화 산업을 액면 그대로 노출하거나 만화와 연예인, 상품 광고가 등장하고 전자 오락 프로그램, 게다가 포르노 영상, 또 관음증까지 가리지 않고 동원하는 등 '문화의 병리학'을 드러냈다.

21세기에 들어오면 사태가 훨씬 더 나빠지고 캄캄해진다. 여기선 인간의 정신 세계와 경험 세계를 나타내온 예술을 엉뚱하게 억압과 동일시한다. 이 억압에 도전하는 것이 그들에게 주어진 유일한 과제가 된다. 진지한 예술의 고찰에 대해서는 인색하나 소위 마이너리티라 불리는 동성애, 유흥과 환락, 몸, 욕망, 신비주의에 대해서는 지나치게 관용적이다.

최근 들어 우리의 미술 풍토는 지극히 위험스런 지경에 이르렀다. 앞으로 어떤 양상으로 펼쳐질지 예측할 수가 없다. 낯설고 황량한 풍경 속으로 빠져들고 있는 한국 미술은 분명 새로운 단계에 접어들었음을 보여준다. 결말이 어떨지 여간 흥미롭지 않다. 이러한 미술 또한 값진 유산으로 후손에게 물려줄 수 있기를 바랄 뿐이다.

V

전통과 탈전통

해방 공간

해방 공간, 그러니까 1945년에서 1948년까지는 한마디로 극심한 사회 정신적 혼란 속에서 새 국가의 문화 건설을 위한 여러 주의, 주장들이 일제히 분출된 시기였다. 이념의 폭주 현상과 아울러 단체의 군웅할거 및 이합집산이 극성을 부린 '혼돈기'라고 할 수 있다. 그러나 그들이 내세운 주의, 주장이 모두가 그럴싸한 논리를 갖추고 있었으며, 단체가 하나 생겨날 때마다 향후 실현될 민족 미술에 대한 이상적 조감도를 펼쳐 일제 하에서 누려보지 못한 자유를 마음껏 향유하고자 했다.

1945년 8월 15일, 그토록 고대하던 해방을 맞이하자, 사흘 후인 8월 18일 조선문화건설중앙협의회가 결성되어 그 산하에 '조선건설본부'가 조직되었으며, 이 본부의 주관으로 그해 10월 덕수궁 석조전에서 〈해방기념미술전람회〉(97명의 미술가가 모두 132점을 출품)를 개최했다.

국가 체제와 정치 이념이 대립각을 세우고 국론이 분열되자 화단은 걷잡을 수 없는 혼미 속에서 양분되었다. 1945년 조선미술협회가 창립되었고, 여기서 제외된 일부 미술가들이 1946년 초 독립 미술 단체를 결성했다. 해방 직후의 혼란한 상황 속에서 미술인들은 프롤레타리아미술동맹을 필두로 조선조형예술동맹, 조선미술가동맹 등 좌익 계열과 조선미술문화협회, 단구미술원, 독립미술가협회 등 우익 계열로 나뉘어져 단체를 결성했으며 이들 사이에 대립과 갈등의 골은 날이 갈수록 깊어갔다. 1946년에는 〈미술가동맹소품전〉(6월), 〈독립미협전〉(7월), 〈조선

미술협회회원전〉,〈미술가동맹과 조형예술동맹의 합동전〉(11월) 등이
열렸다.

혼미를 거듭하던 미술계에 가닥이 잡히기 시작한 것은 1947년경이
다. 고희동을 중심으로 하는 미협은 좌익의 조선문화단체총연맹에 맞서
범문화 예술 조직인 전국문화단체총연합회에 가입했고 송정훈은 〈앙데
팡당전〉을 개최, 예술의 탈정치화, 탈이념화 작업에 착수했으며, 12월
에 들어서서 미술가동맹을 탈퇴한 일부 작가들이 중심이 되어 제작양화
협회를 조직하고 창립전을 열었다. 그해 8월에 발족된 미술문화협회는
해방 전 작가로서 뚜렷한 위치를 지녔던 중견 작가들의 모임이었다. 이
협회에는 이인성, 이쾌대, 박영선, 손응성, 남관, 김인승, 이봉상, 임완
규, 엄도만, 신홍휴, 임군홍, 한홍택 등이 가입했는데, 단 1회의 전시를
끝으로 해산하고 말았다.

이 당시 화단은 불안한 시국의 영향을 크게 받았다는 점, 따라서 정
세의 눈금이 가리키는 대로 변모했다는 것, 그러는 사이 식민지 잔재의
극복 및 민족 미술의 수립이라는 근본 문제는 자연 방치될 수밖에 없었
다는 점 등 몇 가지 문제를 남기고 있다.

얼마 후 미 군정이 끝나고 정부가 수립된 1년 뒤인 1949년에 〈대한
민국미술전람회〉가 창립되었다. 명분상 국전은 '우리 나라 미술의 발전
향상을 도모하기 위하여' 창립되었지만, 국전 창설의 취지에도 불구하
고 이 전람회가 마지막으로 종료되던 1979년까지 30년이라는 장구한
기간 동안 수많은 잡음을 일으켰고 '이권 투쟁의 온상'이 되었을 뿐 우
리 화단에 이렇다 할 도움을 주지 못했다. 국전은 식민지 시대의 선전을
무비판적으로 받아들임으로써 창의성을 존중하는 풍토를 형성하지 못
하고 권위주의와 틀에 박힌 아카데미즘을 심화시키는 부작용을 낳았다.

248

신사실파

모던 아트는 일제 시대에, 그것도 극소수 유학생들을 중심으로 이루어졌다. 그러나 그것이 일반화되기 위해서는 더 많은 시간을 기다려야 했다. 좀 더 진척된 조짐을 보인 것은 해방 후, 즉 유학생들이 돌아오고 이 땅에 미술 대학이 설립되어 신흥 미술이 자랄 수 있는 토양을 갖추게 되면서였다. 미술 대학 졸업생들이 배출되기 전에 유학파를 중심으로 모종의 움직임이 감지되었다. 활발한 움직임은 신사실파가 결성되면서 본격화되었다. 신사실파의 태동과 관련하여 이경성은 시대적 배경을 이렇게 기술했다.

> 1948년이라는 해가 미술사적으로는 신사실파와 같은 창작적인 결실을 가져온 것은 당연한 일이다. 왜냐하면 비록 1945년 8·15 해방이 되었지만 해방의 감격 속에서 미술가는 미술을 그리지 않고 그저 우왕좌왕할 따름이었다. 거기에다가 좌익과 우익으로 나뉘어져서 정상적인 창작 생활을 바랄 수 없었던 것이다. 그래서 진정, 창작 생활이 몸에 밴 화가들은 육체에서부터 우러나는 의욕에 시달려 무엇이든 행동으로 옮겨야만 했던 것이다.[1]

이 모임은 비록 소수로 이루어졌으나 시사하는 바가 크다. 한국의 추상 회화를 대표하는 작가들로 구성되어 '초창기' 현대 미술의 일면을 엿볼 수 있는 기회를 제공하기 때문이다. 뜨거운 추상을 촉발한 재야적인 청년 그룹 현대미협의 출범 이전에 현대 미술을 점화한 단체가 바로

1 이경성, 〈신사실파〉, 〈신사실파회고전〉(원화랑, 1978) 도록.

'신사실파'이다. 추상 회화를 포함한 일군의 모더니스트들로 결성된 신사실파는 1948, 1949, 1952년 모두 세 차례의 전시를 가졌다.

"신사실파란 이름은 김환기 씨가 붙인 것으로 추상을 하더라도 모든 형태는 사실이다. 새로운 것을 추구하자는 뜻에서 나온 것"이나 대한미협과 한국미협이 갈등을 빚자 회원 중 일부(장욱진, 이규상)가 한국미협에 가담함으로써 해체되었다고 유영국은 말한 바 있다. 유영국에 의하면, 그 후 신사실파는 이규상, 유영국, 문신, 박고석, 정규, 그리고 한묵 등이 중심이 되어 '모던아트협회'로 확대, 발전되었다고 술회했다.[2]

신사실파 동인들, 특히 창립 회원인 김환기, 유영국, 이규상 등이 한자리에 모일 수 있었던 것은 작업의 유대감 외에도 그들이 일본 유학 생활을 했다는 외적인 요인도 크게 작용했다. 가장 연장자인 김환기는 1936년 니혼대학 미술학부를 졸업했으며, 유영국은 1941년 도쿄문화학원 유화과를, 이규상은 1938년 일본제국미술학교를 졸업했고, 장욱진은 1943년 같은 학교를 나왔다. 이들은 일본에서 만났으며 맏형뻘인 김환기와 막내뻘인 이규상은 여섯 살밖에 차이가 나지 않아 서로 가까이 지내면서 많은 부분에 걸쳐 공감대를 형성하고 있었다. 김환기(1913년생), 유영국(1916년생), 장욱진(1917년생), 이규상(1918년생)은 같은 세대로서 유럽 등지에서 첨단의 미술을 익히고 방금 돌아온 일본의 추상화가들에게 직접 미술 수업을 받은 사람들이다.

이 단체의 이름은 어떤 의미를 지녔을까? 이에 대해 언급한 기록은 남아 있는 곳이 없다. 아마도 리얼리티를 구한다는 측면에서 '새로운' 측면을 더 강조하기 위해 이 말을 사용했을 수도 있을 것이다. 유영국이

2 이원화, 〈한국의 신사실파 그룹〉, 《홍익》 13호, 1971, p. 68.

전하는 것처럼 "추상을 하더라도 모든 형태는 사실"성을 띠므로 그럴 바에야 '새로운 사실성'을 구하자는 생각이 더 실제적으로 작용했으리라 본다. 실인즉 이 그룹의 멤버들을 보면 일본에 있을 때보다 이미지나 구체성을 강조한 편이었다. 김환기의 경우 향토적인 소재를 기용하는 등 구체적인 모티브가 등장하고, 가장 대담한 추상 작업을 해오던 전전 세대의 대표적 인물이었던 유영국의 경우에도 그간 등장하지 않았던 형태와 색깔, 그리고 붓질이 나타나기 시작한다. 귀국 후 이들의 작업은 한국의 현실로 돌아오고 있었던 것이다. 정규는 몇 년이 지난 뒤 김환기가 추구한 회화의 사실성이란 '환상의 표현력'이며 우리의 '생활 의욕으로서의 높은 양식성' 위에 입각한다는 점을 들어 '신사실'의 의미를 풀이했다.

현실이란 시각에 반영된 가상이다. 그리고 그림이란 시각이 구성한 환상이다. 회화의 사실성이란 구성된 환상의 표현력을 말함으로써 현실의 강조를 의미하는 것은 아니다. 김환기 씨의 그림에서 느낄 수 있는 신선한 생기와 박력은 씨의 높은 사실의 경지라 아니할 수 없다. 김환기 씨의 그림은 이에 대한 화가의 독특한 감성이라고만 말할 수 없는 우리의 보통적인 생활 의욕으로서의 높은 양식성 위에 근거한 맑은 '삶'의 설계이다. 씨의 그림은 우리에게 우리 살림의 질서가 간직한 '멋'과 '홍'을 선명한 오늘의 감각으로 옮겨서 보여주고 있다.[3]

그러나 이런 내용에도 불구하고, 출품작들이 너무 난해해서 관객을

3 정규, 〈멋과 홍의 지적 구성―김환기 씨 도불미술전〉, 《조선일보》, 1956. 2. 7.

당황스럽게 했던 모양이다. 이 같은 사실은 제1회전의 전시평에서도 확인된다. "신사실파는 동인 3인 중 이규상, 유영국 양씨는 순수파 미술의 종기(終期)를 답습하는 정도로 사실주의에서 찾는 객관성이 전연 결여하여 신사실과는 너무나 유리되었으며 김환기 씨만이 새로운 시야에서 대상의 미를 감각하려는 노력을 보였다"[4]고 아쉬움을 나타냈다.

이듬해 열린 제2회전을 보고 김용준은 각 참여 작가의 작품을 소박하게 묘사했다.

장욱진의 그림은 시인이나 화가 문인의 서재에 한 점씩 걸었으면 좋겠다. 시를 쓰다 말고 그림을 그리다 말고 잠깐 붓을 멈추고 그 우스꽝스런 아이와 나무와 장독과 까치들을 한번씩 바라보고 웃을 수 있는 기쁨. 이규상의 Composition은 다방에 붙였으면 좋겠다. 향기 좋은 홍차를 마시다 말고 하얀 종이와 연필을 꺼내어 한번씩 ○○해보고 싶은 마음. 유영국의 그림은 호텔방이나 백화점 쇼윈도우에 걸었으면 좋겠다. 바라다 보면 시원하고 길을 가다가도 멈추고 서서 보고 싶은 생각. 김환기의 그림은 호텔방에도 좋고 ○○에 좋고…… 출판사 사무실에도 걸었으면 좋겠다. 현대인의 ○○심(心)이 환한 달빛처럼 흐르는 아름다움. 이들의 회화에는…… 자유의 세계가 꽃처럼 피어오르고 있다.[5]

이규상의 작업에 대해 "1937, 38년부터 오늘에 이르기까지 일관해오는 것으로 그의 방법은 늘 주지적인 추상의 길이었다"[6]고 평한 기록으

4 김용준, 〈문화 1년의 회고―신경향의 정신〉, 《서울신문》, 1948. 12. 29.
5 김용준, 〈신사실파의 미 下〉, 《서울신문》, 1949. 12. 4.

이규상, 〈작품〉 1963, 유채, 51x64cm

로 미루어 볼 때 가장 적극적으로 비형상성을 띤 작가는 이규상이었던 것 같다. 2회전 때 유화를 13점이나 출품하는 등 뜨거운 의욕을 보인 장욱진은 출품작 〈독〉(1949)에서 보여주듯이 큰 장독 밑을 유유자적하게 걷는 한 마리 새를 대조적으로 배치, 일찍부터 우화성, 천진함을 노출시켰다. 백영수는 6·25전쟁으로 신사실파와 관계를 맺은 작가인데, 그의 작품은 장욱진과 마찬가지로 가벼운 삽화를 대하듯 명랑하면서도 "아동 세계에 대한 흠모와 유아적인 세계의 동경"[7]을 일으킨다. 그때 백영수는 이미 13차례의 개인전을 할 만큼 열정적으로 활동했던, 기반을 갖춘 화가였다. 이중섭은 이름만 걸어놓았을 뿐 정작 작품은 출품하지 않았다.

이 단체는 실질적으로 어떤 독자적인 발언을 표명한 적이 없다. 회원 성격상 그들은 작품 위주였지 집단으로서의 결집력은 약했던 것 같다. 실제로 "개성과 작품 경향이 다른 몇 사람의 실력 있는 화가가 한 울타리 속에서 임시 머무르고 있었다는 것 이외에"[8] 그룹전의 특색을 찾기 힘들다. 그러나 한편으로 생각해보면, 그들이 쌓아온 작가적 역량이나 명성에 밀려 신사실파의 중요성이 그간 제대로 조명을 받아오지 못한 것도 사실이다.

6 이경성, 〈심층 심리의 추상 기호〉, 《한국일보》, 1963. 11. 27.

7 박용숙, 〈감각적 색채의 아동 세계〉, 《한국현대대표작가100인선집》, 금성출판사, 1976.

8 이경성, 〈신사실파〉, 〈신사실파회고전〉(원화랑, 1978) 도록.

신사실파 작가들

비록 세 차례의 전시로 단명했으나 신사실파가 우리 화단에서 차지하는 의미는 작지 않다. 이들 동인은 한국 추상 회화의 1세대로 미술을 현대적 어법으로 발전시켜가고자 했고, 또한 회화 언어가 묘사 수단이라는 단순한 차원을 넘어 자체로서 의미를 가질 수 있는지 그 가능성을 타진했기 때문이다. 게다가 이 단체에는 추상 미술의 견인차 역할을 한 김환기, 유영국, 이규상이 참가했다. 따라서 이들이 주축이 된 전람회는 우리 나라 미술계의 물줄기를 추상으로 돌렸다는 역사적 의미를 갖는다.

신사실파의 등장이 "한국 현대 미술의 하나의 이정표를 획하는 사건"[9]이었음이 분명하나 내용마저 괄목할 만한 수준을 보였는지는 조심스럽게 점검해보아야 한다. 대부분 출품작은 본격적인 의미에서 추상 회화라 보기는 어려우며, "이념적으론 후기 인상에서 출발하여 입체파, 추상 미술에 걸치는 내용"[10]이었다. 냉정한 눈으로 본다면, 일본 모던 아트를 경험한 이들의 신감각파 그림 정도로 생각할 수 있을 것이다.

그러나 이들은 자신들이 보고 배운 것을 무조건 답습하지는 않은 것 같다. 신감각을 기초로 삼더라도 자신들이 배운 것만을 고집하기보다 정규가 말한 대로 "우리 살림의 질서를 간직한 멋과 흥"을 넣는 등 한국 사람의 체질과 문화에 걸맞게, 피부에 와 닿는 미적 감수성을 제공하려

9 이일, 〈한국 모더니즘 회화의 한 전형 : 유영국〉, 〈유영국전〉 도록(호암갤러리, 1996. 10. 16~11. 24), p. 12.

10 오광수, 〈한국의 추상 미술〉, 《선미술》, 1981, 봄호, p. 104.

고 애썼기 때문이다. 이 점은 특히 향토적인 소재와 시골 정경을 잔잔하게 묘출한 김환기, 토속적인 소재를 특유의 조형 감각으로 압축해서 표현한 장욱진에게서 두드러졌다.

1948년 제1회전부터 1952년 3회전까지 참가한 작가와 출품작을 알아보자.

제1회전(화신화랑, 1948. 12. 7~14)

김환기(〈꽃가게〉, 〈여름 실과 장수〉, 〈초봄〉, 〈국화절〉, 〈달밤〉, 〈달과 나무〉,
〈못가〉 등 10점)

유영국(〈회화〉 1, 2, 3, 4, 5, 6, 7, 8, 9, 10 등 10점)

이규상(〈작품〉 1, 2, 3, 4, 5, 6, 7, 8, 9, 10 등 10점)

제2회전(화신화랑, 1949. 11. 28~12. 3)

김환기(〈무제〉 A. B. C, 〈수림(樹林)〉, 〈난초〉, 〈돌〉)

유영국(〈직선 있는 구도〉 A, B, C, D, 〈회화〉 A, B, C, D, E, F)

이규상(〈컴포지션〉 A, B, C, D)

장욱진(〈조춘(早春)〉, 〈면(眠)〉, 〈마을〉, 〈독〉, 〈까치〉, 〈몽(夢)〉, 〈방(房)〉, 〈마
을〉, 〈원두막〉, 〈동리(洞里)〉, 〈점경(点景)〉, 〈아(兒)〉, 〈수하(樹下)〉)

제3회전(국립박물관 임시사무소 화랑, 1953. 5. 26~6. 4)

김환기(〈봄〉, 〈불면(佛面)〉, 〈푸른 풍경〉(A), 〈하꼬방〉, 〈정물〉, 〈화차〉, 〈푸른
풍경〉, 〈항아리와 태양〉)

유영국(〈산맥〉, 〈나무〉, 〈해변에서〉 A, B)

장욱진(〈동(童)〉, 〈언덕〉, 〈소품〉, 〈작품〉, 〈파랑새와 동(童)〉)

김환기, 〈달과 나무〉 1948, 캔버스에 유채, 73x61cm, 개인 소장

백영수(〈전원〉, 〈여름〉, 〈영리한 까치〉, 〈바닷가〉, 〈장에 가는 길〉, 〈아카시아
 그늘〉 등)
(이중섭 미출품)

 이상에서 보듯이 신사실파의 멤버는 김환기, 유영국, 이규상, 장욱
진, 백영수, 그리고 이중섭 등 모두 6명이었다. 그러나 세 차례의 회원
전에 모두 참가한 사람은 김환기와 유영국뿐이었고 다른 사람들은 한두
차례 참여하는 데 그쳤다.
 김환기는 화신화랑에서 열린 제1회전 때 〈꽃가게〉, 〈산〉, 〈달밤〉 등
10점을 출품했고, 해방 후 고향인 울진에서 조용하게 지내던 유영국은
〈회화 1〉을 비롯하여 10점을 내는 등 재기의 의욕을 과시했는가 하면
또 제2회전에 〈직선이 있는 구도〉 A, B, C, D, 〈회화〉 A, B, C, D, E, F
등을, 그리고 제3회전 때에 〈산맥〉, 〈나무〉, 〈해변에서〉 A, B 등을 출품
했으며, 이규상도 첫 전시때 〈작품〉 등 10점을 냈다. 그는 제2회전까지
참가하고 제3회전에는 불참했다. 제2회전 때부터 참가한 장욱진은 〈독〉
등 13점을, 제3회전 때는 〈동(童)〉, 〈언덕〉 등 유화 5점을 출품했는데
"동심어린 세계에서 프리미티브한 아름다움을 추구하는"[11] 작품을 냈
다. 이중섭은 마지막 전시에 〈굴뚝〉 등 2점을 내기로 했으나 출품하지
않았다.
 제3회전에 참가한 백영수의 당시 작품은 거의 전해지지 않는다. 따
라서 몇 년 뒤에 나온 작품으로만 짐작할 수밖에 없는 형편이다. 그의
1950년대 미술을 짐작할 수 있는 작품은 1956년에 제작된 〈모래사장〉

11 이경성, 〈신사실파〉, 〈신사실파회고전〉(원화랑, 1978) 도록.

258

장욱진, 〈자동차 있는 풍경〉 1955, 39.2x30.3cm

이란 유화인데, 노란 모래밭 끝으로 푸른 바다가 보이고 해변을 노니는 두 사람이 손을 잡고 다정하게 걸어가는 모습을 담은 그림이다. 화면의 80퍼센트는 노란색으로 채색되어 있고 열기가 솟아오르듯 바탕의 마티에르가 질펀하게 드러나 한 여름의 무더위를 느끼게 한다. 단순한 구성과 대범한 바탕 처리, 인물의 동화적 설정 등 아동 잡지의 삽화를 그려 왔던 노련한 화가답게 상쾌하고 흥겨운 이야기를 펼쳐 보였다.

김환기와 유영국의 경우, 그들이 살았던 1940년대 말과 1950년대 초는 사회적으로나 정치적으로, 또 개인적으로 대단히 혼란했던 시대였기 때문에 작품에서도 일본 치하의 시절에 비해 차이가 날 수밖에 없었다.

전전(戰前)의 경향에 비해 유영국, 김환기의 작품은 다소의 변모를 겪고 있었다. 유영국의 변모에 비한다면 김환기는 더욱 굴곡이 심한 편이었다. 김환기는 전전(戰前)의 기하학적 컴포지션 대신 극히 단조로운 선과 색채로 향토적인 이미지를 조형화하고 있었다. 물론 유영국의 화면에서도 절대적인 형태를 지향하기보다 그가 도달한 기본적인 구성적 패턴 속에 자연의 이미지를 굴절시킨, 이른바 종합적인 경향을 나타내고 있었다. 단순한 구성 자체의 가치를 추구한 것이 아니라 그러한 구성 속에 산이니, 숲이니, 건물이니 하는 구체적인 이미지가 투영되어지기 시작했다는 것이다.[12]

이규상의 경우, 그에 관한 자료가 충분치 않아 접근하는 데 어려움을 주지만 그 역시 해방 후 주지적인 패턴의 추상 회화에 빠져 있었다. "순수파 미술의…… 객관성이 전연 결여"[13]한 작품을 출품한 이규상은 그

12 오광수, 〈유영국론〉, 〈유영국전〉(국립현대미술관, 1979) 도록.

후로도 적은 수의 작품만을 남겼고 일본에서 돌아온 뒤 〈미술문화협회전〉과 〈신사실파전〉을 통하여 독특한 기호적 구성의 화면을 선보였다. 원과 각, 그리고 별 모양으로 구성된 그의 간결하고도 이지적인 화풍은 우리의 눈을 즐겁게 하기에 충분하다. 신사실파 창립전 때 그는 "순전히 상상(想像)상의 조형적인 기하학적 형태를 화면에다 실현"[14]해갔다.

이렇듯 초기의 추상 회화는 김환기, 유영국, 이규상을 중심으로 한 신사실파를 계기로 전기(轉機)를 마련해가고 있었다.

전쟁과 미술인들의 이동

신사실파에 뒤이어 야수파 이후의 미술을 표방하는 모던 계열의 집단이 생겨났다. 김영주와 김병기를 중심으로 결성된 '50년미술협회'가 그것이다. 이 단체는 새로운 재야 미술 운동을 전개하고자 했으나 6·25 전쟁으로 흐지부지 되고 말았다. 그러나 50년미술협회는 초기 추상화가들을 포함한 진취적인 미술인들의 단체였다는 점에서 눈여겨볼 만한 모임이었다. 직접적으로는 이 무렵 발족한 국전의 아카데미즘에 저항하고 이데올로기 논쟁에 시달려 의견이 분산된 미술인들을 규합시킬 의도도 지니고 있었다. 따라서 이 협회는 당시 화단의 진공 상태를 메우고 건실한 재야 미술 운동을 전개하려는 중견 미술가들의 구심체 성격을 띠었다고 할 수 있었다.[15]

13 김용준, 〈문화 1년의 회고―신경향의 정신〉, 《서울신문》, 1948. 12. 29.

14 이경성, 〈신사실파〉, 〈신사실파회고전〉(원화랑, 1978) 도록.

"민족 미술의 정통성을 회복하고 미술의 현대화를 추구하여 새로운 우리 미술을 재건, 창조한다"[16]는 취지로 1950년 6월 27부터 창립선을 계획했으나 전시 개막을 며칠 앞두고 터진 전쟁으로 전시 한 번 갖지 못한 채 해산되고 말았다. 김환기, 김병기, 김영주, 남관, 박고석, 유영국, 이봉상 등 일본에서 신미술을 익힌 화가들이 모였으니 앞으로의 활약을 기대할 만했지만 전쟁은 이들의 부푼 꿈을 삽시간에 앗아가고 말았다.

50년미술협회의 결성 의의를 이경성은 후일 이렇게 적었다.

좌익 계열의 미술 단체가 예술 창조보다는 정치적 공작을 일삼기 때문에 당국에 의하여 불법화 내지 해산된 후 당시 화단은 조직적으로 진공 상태에 있어 모든 미술인들은 울타리가 없어 우왕좌왕하던 차 노대가급과 아카데믹한 미술인을 제외한 의욕적인 재야 중견 미술인이 결성한 미술 단체.[17]

전쟁과 그로 인한 국토 분열은 미술계에 또 하나의 변화를 가져다주었다. 남쪽 사람이 자진 월북하거나 강제로 끌려가고, 또 북쪽 사람들이 자유를 찾아 남으로 내려왔다. 물론 이중에는 해방 공간 시절 비교적 일찍이 남하한 경우도 있었으나 대개는 유엔군의 북한 수복, 그리고 1·4 후퇴 때 가족과 함께 또는 단신으로 남하했다. 남쪽에 내려온 화가들을 살펴보면 이중섭을 비롯하여 박항섭, 한묵, 홍종명, 최영림, 송혜수, 황유엽, 황염수, 함대정, 윤중식 등이 있다. 해방 후부터 두각을 나타내기

15 이경성, 〈현대의 서양화〉, 《한국예술총람》, 1965, p. 391.
16 김영주, 〈민족 미술 논쟁과 평론 활동〉, 《계간미술》, 1987. 겨울호, p. 52.
17 이경성, 〈해방 15년의 한국 화단〉, 《현대문학》, 1960. 8, p. 159.

김병기, 〈가로수〉 1956, 캔버스에 유채, 125.5x96cm, 개인 소장

시작한 모더니스트 김병기, 김훈, 박고석, 임완규, 구본웅, 김영주, 정규, 이 밖에 원래 남쪽에 있던 모더니스트 김환기, 유영국, 이규상, 장욱진, 백영수까지 제법 많은 사람들이 운집해 있었다.

1950년 전쟁의 발발로 남북은 전시 체제로 돌입하지만 미술인들의 창작 열의는 좀처럼 식지 않았다. 대구와 부산은 미술인들의 집결지가 되었다. 대구에는 이상범, 김중현, 박득순, 류경채, 김원, 김홍수가, 부산에는 김환기, 김병기, 박영선, 김훈, 임완규, 손응성, 이봉상, 구본웅, 권옥연, 이세득, 박고석, 박상옥, 장욱진, 송정훈, 송혜수, 송문섭, 백영수, 이중섭, 김영주, 이규상, 김창복, 원석연, 정규 등이 머물렀다. 또 동양화가로는 고희동을 위시하여 김은호, 변관식, 노수현, 장우성, 배렴, 김영기, 이유태 등이 피난해 있었으며, 변관식, 이유태, 천경자 등이 피난지에서 개인전을 열었다. 그 외에도 박승무는 목포에, 허백련은 광주에 각각 몸을 숨겼다. 부산은 주요 화가들의 거점이나 다름없게 되었는데, 국립박물관에 임시 화랑을 차리고 전시 활동을 지속했는가 하면 허름한 찻집을 전시 공간으로 사용하기도 했다.

그러나 전란의 혼미 속에서 작업을 한다는 것이 쉬울 리 없었다. 그들의 삶이 얼마나 고단하고 참담했는지 쉬이 짐작할 수 있다.

한 화가는 당시의 정황이 얼마나 비참했는지를 소상히 밝혔다.

철수 명령 후의 서울역에 쇄도하는 시민들은 모자라는 화물차에 올라타기가 하늘의 별따는 격이었다. 무질서라기보다는 아비규환, 차례나 법이란 있을 수가 없었다. 먼저 타는 놈이 장땡인 지경에서 앞을 다투는 꼴이란 생각하기도 지긋지긋한 것이다. ……드높이 쌓인 짐짝들 위에 혹은 틈바구니에 사람들이 끼여 있는 형상이라서 달리는 도중에 잠에 빠진 어머니가 어린애

를 차 밑으로 떨치고도 누구에게 호소나 구급을 청할 수 있는 형편도 아니었다. 멍하니 실신한 사람 모양 하늘만 쳐다보는 완전히 속수무책, 그 절박함은 지금 생각해도 어떤 형상의 극한 상황인지 짐작하고도 남음이 있는 것이다.[18]

다른 화가는 가까스로 부산에 도착한 뒤의 생활을 이렇게 기록했다.

피난길의 열차에 섞이어 무턱대고 부산으로 내려오기는 했으나 의지가 없는 나는 도착하는 날부터 밤이면 40계단 밑에 있는 과일 도매 시장 공지에서 북데기를 뒤집어쓰고 아무렇게나 쓰러져 자고, 낮이면 힘없는 다리를 끌며 거리를 쏘다니지 않으면, 마담의 눈치를 살펴가며 다방 한 구석에 쪼그리고 앉아 있지 않으면 안 되는 신세였다. 그때 나에게 '직업적 걸인'들과 구별되는 점이 있었다면 오직 깡통을 차지 않았다는 것과 나의 얼굴이 사치하도록 창백했었다는 것뿐일 것이다. ……빵 한 조각 살 돈이 없는 나에게 화구가 있을 리 없었다. 그러나 나는 그렸다. 쉬지 않고 그렸다. 나의 상상속에 캔버스를 펴놓고 어지러운 현실의 제상(諸像)을 무수히 데생했다. 나로 하여금 아직도 이 세상에 남아 있게 하는 그 무엇이 있다면 그것은 오직제작 의욕뿐이다.[19]

6·25의 전화(戰禍)가 얼마나 이들에게 가혹한 시련을 안겨주었는지 짚어주는 기록이다. 불안과 충격, 아사와 광기, 그리고 무수한 병균들이

18 박고석, 〈도떼기시장의 애환〉, 《신동아》, 1970. 6.

19 김훈, 〈후반기전을 개최하는 30대의 예술 정신〉, 《월간미술》, 1990. 6, p. 57.

득실거리는 음산한 항구의 거리에서 화가들은 인민군, 중공군 말고도 전쟁을 틈타 엄습한 또 다른 적과 치열한 전투를 벌여야 했던 것이다.

갑자기 전쟁이 일어나 태반의 사람이 직업을 잃고 아무 수입도 없게 되었다. 그나마 피난지에서 일거리를 찾은 사람은 다행이었다. 대부분이 행상이나 막노동으로 근근이 하루하루를 이어갔다.

김병기는 역전에서 밀크와 토스트를 구워 팔았고 이중섭은 미군 부대 배에 나가 기름치기를 했으며, 이봉상, 손응성은 미군 초상화를 그렸고, 홍종명은 찐빵 장사, 정규는 버려진 깡통을 주워 쓰레기통을 만들어 팔았다. 박고석은 시계 고물상을 했다.[20]

피난지 어디에서나 대부분 사람들은 다급한 생활고에 봉착했다. 전쟁통이라 노동과도 상관없었던 사람들도 일감을 찾아 막노동을 하던 어려운 시절이었다.[21]

서울 시민은 대구, 부산 등으로 일제히 몰렸다. 하루 아침에 밀어닥친 피난민들로 부산 거리는 어수선했고 '밀다원(密茶苑)'이라고 일컫는 찻집이 서울서 내려온 화가나 문인들의 쉼터로 자리를 잡았다. 이 무렵 이마동, 김병기를 비롯하여 종군 화가단이 결성되는가 하면 한묵, 이중섭, 정규, 박성환 등 월남 작가들의 발표전이 열렸다.

피난지 부산을 거점으로 미술인들의 작품 활동이 이어졌다. 김환기, 유영국, 이규상 등의 〈신사실파전〉, 이중섭, 한묵, 이봉상, 정규, 박고석

20 박고석, 〈도떼기시장의 애환〉, 《신동아》, 1970. 6.
21 정현웅, 《박수근 생애와 예술》, 삼성미술문화재단, 1992, p. 71.

등의 〈기조전〉, 부산 화가들의 〈토벽전〉이 열렸다.

6·25는 전쟁과 관련한 많은 작품들을 낳았다. 휴전 직후 서울에서 개최된 제2회 국전 동양화부에는 김화경의 〈설중남하〉, 정진철의 〈북진통일〉, 그리고 서양화부에는 이의주의 〈폐허〉, 박성주의 〈전화(戰禍)〉, 김흥수의 〈침략자〉, 이종무의 〈충무로 부근〉 등이 출품되었다.

1954년에 열린 제3회 국전에는 전쟁을 소재로 한 작품이 6·25 발발 이후 개최된 다른 전시회들과 달리 현저히 줄어 서양화부에 전성보의 〈전방 위문〉, 문우식의 〈남하여담(南下餘談)〉 등이 출품되었을 뿐이다. 그러나 1954년 대한미협과 국방부가 공동으로 주최한 〈6·25 4주년미술전〉에는 전쟁의 참상을 다룬 많은 동양화, 서양화, 그리고 조각 작품이 나왔다. 동양화부의 정진전, 박생광, 이현옥, 이응노, 이희세, 김화경, 이재호, 고희동, 천경자, 그리고 서양화부의 이병삼, 송정훈, 김두환, 이방주, 김영언, 박성주, 박재홍, 박상옥, 이봉상, 박석호, 김응진, 박정만, 박상섭, 윤도근, 문우식, 강영재, 김원, 박득순, 김인승, 박성환, 도상봉, 남관, 조각부의 김정숙, 윤효중, 최기원, 김영중, 전뢰진 등이 각각 참여했다.[22] 이들의 작품은 반격, 격전, 납치, 토벌, 일선고지, 수복, 돌격, 명령 대기, 적전, 총후 등 전쟁을 직접적으로 다루어 국군 병사들의 사기를 진작시켰고 한편으로는 역사 기록적 의미를 지녔다. 여기에 열거한 작가 외에도 많은 미술가들이 전쟁의 참화를 다룬 작품을 발표했다.

전쟁의 폐해와 죽음의 공포는 6·25의 실체를 적나라하게 보여준다. 이수억의 〈폐허의 서울〉은 폭격을 받아 산산조각이 난 건물 위로 죽음

[22]　이구열, 〈미술에 반영된 6·25〉, 《미술문화》, 2001. 6, pp. 38~41.

이수억, 〈6·25 동란〉 1987(개작), 캔버스에 유채, 131.8x227.3cm, 개인 소장

의 새들이 배회하고 내려앉은 모습을 통해 전화(戰禍)를 생생하게 전달
한다. 무너진 집 사이로 어지럽게 흐트러진 철근과 돌더미가 뒤편의 손
상받지 않은 건물과 대비된다. 어둠과 밝음, 파괴된 것과 성한 것의 극
적인 대비를 통해 평화의 중요성을 한층 더 일깨워주는 작품이다. 이종
무의 〈전쟁이 지나간 자리〉(1950)는 전쟁을 피해 모두 사라진 서울을
그린 유화다. 도시의 건물만 흉물처럼 남아 있고 무서운 적막이 흐른다.
사람이 자취를 감춘 생명 없는 도시가 제 짝을 잃은 새처럼 어색하고 불
안하게 다가온다.

　　피난 행렬을 그린 작품도 있다. 김원의 〈38선〉(1953)은 필사적으로
사선을 넘는 사람들의 탈출을 그린 것이다. 캄캄한 밤에 새벽의 자유를
좇아 남하하려는 피난민들이 언덕을 오르려 하나 세찬 바람에 막혀 걸
음조차 떼기 힘들다. 그런데도 그들은 시선을 땅에 떨구지 않으며 있는

힘을 다해 앞으로 나아간다. 기운이 빠져 손을 내밀고 도움을 요청하는 아낙네, 아이를 품에 안고 힘겨워하는 한복 입은 여인, 환자를 등에 업은 사람, 두 손에 얼굴을 묻고 통곡하는 사람, 대열에서 이탈하여 탈출을 포기한 사람 등 자유를 향한 각각의 모습이 제시된다.

피난을 다룬 또 하나 예로는 박고석의 〈가족〉(1953)을 들 수 있다. 이 작품은 한 가족으로 구성된 소규모의 피난 대열을 소재로 잡은 것이다. 아내가 아이를 업고 그 옆에 남편은 한 아이를 안고 있으며 그 앞에 다시 네 명의 아이가 보인다. 길거리의 오갈 데 없는 고통스런 가족상이다. 그들의 걸음은 오래 걸은 탓으로 지쳐 있으며 고개를 아래로 향하여 피로와 고단함, 그리고 배고픔을 알려준다. 거칠고도 힘있는 필치로 인물들의 헐벗음과 지친 모습을 우울하게 형상화했다.

전쟁은 난민의 고달픈 생활상을 낳게 마련이다. 옹색한 나날들, 그리고 목숨 부지를 위한 피나는 싸움 속에서 이러한 생활상은 작품으로 자연스럽게 옮겨졌다. 여기에 해당하는 작품으로는 김기창의 〈구멍가게〉(1952), 김환기의 〈꽃장수〉, 박봉수의 〈취야〉(1953), 문신의 〈피난살이〉(1952) 등을 들 수 있다.[23]

전후 미술의 과제

전후 우리 화단의 가장 시급한 문제라면 전쟁으로 엉망이 된 화단을 복구하는 것이었다. 전쟁을 피해 몸을 숨겼던 화가들이 피난지에서 서

23 이구열, 앞의 글.

울로 돌아왔다. 명동에는 문학인들과 미술인들이 허름한 찻집이나 음식집에 모여 시국을 토론하거나 공통 관심인 예술 문제에 관한 시각을 교환했다.

그러나 열악한 환경, 빈약한 시설로는 많은 미술인들의 자유로운 활동을 뒷받침해줄 수 없었다. 가령 국립박물관에서 주최한 〈현대미술작가전〉이 1953년 봄에 열렸는데, 그 무렵의 사정을 한 화가는 다음과 같이 토로했다.

한 폭의 그림을 가지고도 전시할 장소나 또는 그 분위기조차 갖지 못하여 다방 일우(一隅)에 진열하여놓고 말할 수 없는 불쾌와 비애 속에서 작가 스스로가 제 작품을 쳐다보면서 기적이 나타나기를 바라는 것이 현금의 미술인의 공통된 현실인 것이다. 이것은 비단 미술인뿐만이 아니라 문화 시책의 혜택을 받지 못하는 우리 나라 전체가 당하는 현실이며 가지는 심정인 것이다.[24]

전후에 가장 먼저 서둘러 준비해야 할 것은 역시 전시 공간의 확보와 같은 인프라의 구축이었다. 작가의 활동이 화랑이나 미술관 등에서 펼쳐진다는 점에서 전시장의 구비는 대단히 시급한 사안이었던 것이다.

9·28수복 후 김환기는 사재를 털어 '종로화랑'을 열었는데 이 화랑은 본격적인 화랑으로서가 아니라 자기 그림을 팔기 위한 개인 화랑의 수준을 벗어나지 못한 것이었다. 화랑으로서 규모를 갖춘 것은 아세아재단의 주선과 후원으로 생긴 '반도화랑'(1958)이었는데 이 화랑은 워

24 도상봉, 〈현대미술작가전 소감〉, 《동아일보》, 1953. 5. 22.

래 한국 미술에 관심을 가진 실리아 짐머만(Celia Zimmerman)과 마거
릿 밀러(M. Miller) 등이 '서울 아트 소사이어티'를 만들어 반도호텔(지
금의 롯데호텔 자리) 1층 로비의 작은 공간에 상설 화랑을 연 것이 시발
점이 되었다.

반도호텔은 조선호텔과 함께 수준 있는 호텔로서 국내외의 귀빈들이
자주 왕래하던 곳이다. 벽면이 넓지 않아 대작은 걸 수 없었으나 10호
미만의 그림을 30~40점 정도 진열했다. 반도화랑은 국내 유일의 상설
화랑이어서 유명 화가들의 그림을 거의 망라하여 전시했다.[25]

그러나 판매 실적이 저조해지자 관련을 맺고 있던 화가들이 아세아
재단에 호소하여 재단의 지원을 받아 운영하도록 했지만 그것도 여의치
못해 1년 뒤 화가 이대원이 경영권을 이어받아 그후 10년 동안 유지되
었다. 이 화랑은 대중에게 작품을 소개해 작가와 애호가 사이에 가교를
놓는 일을 해냈으나 호텔 건물 자체가 헐리는 바람에 반도화랑도 자취
를 감추게 되었다.

얼마 후 반도호텔과 조선호텔을 연결하는 반도조선 아케이드가 생기
고 반도조선 아케이드 내에 수화랑, 파고동화랑이 문을 열었다. 그리고
이들 화랑은 새롭게 생긴 서울은행 내의 삼보화랑과 함께 대여와 상설
을 겸했다. 종로 4가에는 천일백화점 내에 아담한 전시실을 꾸며 천일
화랑이 개관되었는데, 이 화랑은 〈현대미술작가전〉 등 화단 동향을 정
리하는 기획전을 열었고, 고미술품과 현대 미술품의 진열, 작품 직매,
그림 대여, 미술 감정, 한국 미술의 해외 소개, 미술 강좌 등을 목표로

25 이대원, 〈박수근과의 만남〉, 〈박수근개인전〉(갤러리 현대, 2002) 도록, pp.
106~7.

삼았으나 주인이었던 이완석이 1960년 작고하는 바람에 흐지부지되고
말았다.[26]

이상의 사실을 통해 볼 때 처음에는 외국 관광객들의 출입이 잦은 명
동, 소공동 등 중심가에 화랑이 생겼고 외국인을 위한 소품 위주의 판매
용 그림이 주종을 이루었다는 것을 알 수 있다.

그 시절 화가를 비롯하여 문인, 음악가, 연극인, 영화인 등은 명동의
'동방살롱' 주변에 모였다. 그 살롱에 가면 여러 부류의 예술인과 교제
할 수 있었다. 한 화가는 동방살롱을 예술인들의 사랑방 같은 곳으로 묘
사했다.

그 다방에만 가면 온갖 예술인과 연락이 되었다. 서로가 만나야 하고 기다
려야만 하는 것도 아닐 때도, 또한 누구를 기다릴 필요가 없는 풋내기 작가
들까지도 벌떼처럼 웅성대며 모이곤 했다. ……동방살롱에만 나가면 가까
운 예술인들을 얼마든지 만날 수 있었다.[27]

환도 후 여러 작가들이 개인전을 열었는데, 이중 김환기의 전람회는
현대 미술의 포문을 여는 상징적인 전람회였다.

오늘날 우리 나라 화단에 있어 씨는 한 명의 추상화가로서가 아니라 우리
나라의 현대 회화를 대표할 수 있는 큰 우리의 자랑된 존재라는 것은 누구
도 부인할 수 없을 것이다. 이는 오로지 오랜 씨의 회화적인 노력이 엄격하

26 이경성, 〈전시 공간의 확대와 변모〉, 《계간미술》, 1985, 가을호, pp. 72~78.
27 박고석, 〈동방살롱〉, 《문학예술》, 1957. 3.

고 명백한 현대적인 이성으로써 반성되어왔다는 사실을 증명하는 것이다. ……이러한 씨의 위치는 그대로 우리 나라 화단에서 씨가 짊어지고 있는 귀하고 영예로운 임무를 동시에 말하는 것이기도 하다.[28]

김환기는 이 개인전에서 1940년 〈자유미술가협회전〉에 출품한 〈창〉을 새로이 제작하여 내놓았는데, 이 그림은 "시각의 조화와 균형을 시도한 추상화가로서의 씨의 본격적인 그림"이며 "우리 나라 현대 회화의 고전으로서 보존되어야 할 것"[29]이라고 정규는 김환기가 차지하는 현대 미술에서의 비중과 그의 대표작에 대한 관심을 나타냈다. 현대성을 추구하면서도 "단순화된 양식에는 늘 결백하고 아담한 우리 나라 민족의 마음씨가 들어가 우리들로 하여금 더욱 정다운 우리 살림의 공감을 느끼게 한다"[30]고 그의 작품이 가지는 친근함에 관한 호감 및 전통과의 교감을 높이 샀다. 다른 글에서도 김환기의 "그림의 세계는 우리의 전통적인 생활 양식이 빚어내는 높은 흥(興)"을 지니고 있으며 "세련된 지적인 설계는 우리 살림의 높은 흥취(興趣)를 조형하고 있다"고 함으로써 그의 작품이 전통 미감에 접목된 것임을 다시 한번 확인했다.[31]

28 정규, 〈김환기 씨의 개인전을 보고〉, 《동아일보》, 1954. 2. 15.

29 앞의 글.

30 앞의 글.

31 정규, 〈멋과 흥의 지적 구성, 김환기 씨 도불미술전〉, 《조선일보》, 1956. 2. 7.

박수근과 이중섭

1950년대에 우리는 두 거인을 만나게 된다. 그들의 이름은 박수근과 이중섭이다. 박수근이 소박한 향토성을 지녔다면, 이중섭은 순진무구한 동심을 지녔다. 두 사람은 여러모로 비교된다. 박수근이 독학을 해서 그림을 스스로 터득했다면 이중섭은 유학까지 갔다온 엘리트였고, 박수근이 충실한 데생을 바탕으로 했다면 이중섭은 힘있는 선묘 위주의 즉흥적 표현이 두드러진다. 또 박수근이 많은 시간을 들여가며 끈덕지게 작업을 했다면 이중섭은 천부적 재량으로 짧은 시간 안에 그림을 완성했다.

그러나 두 사람 사이에는 차이만 있는 것이 아니었다. 그들의 작업에는 중요한 공통점이 있다. 그 공통점이란 단정적으로 말해 사랑이다. 두 사람은 '사랑의 용광로'에서 방금 나온 이글거리는 감정을 바깥으로 끄집어냈다. 어쩌면 그 사랑 때문에 작업을 했을 정도로 그 사랑의 강도는 아주 진하고 격렬한 것이었다.

박수근의 그림은 보는 사람의 향수심을 자극한다. 박수근이 살던 무렵에 그린 풍경은 일상사나 다름 없었다. 보따리를 머리에 인 아낙네와 좌판을 차린 장사꾼, 두리번거리는 마을 노인들 등은 1950, 60년대의 한국 사회 어디서나 볼 수 있었던 낯익은 모습이며 지금도 시골에 가면 흔히 볼 수 있는 모습이다.

박수근의 〈나무와 여인〉은 매우 단순한 소재, 단순한 구도의 그림이다. 가운데 우두커니 서 있는 고목을 중심으로 좌우편에 각각 한복 입은 여인들을 배치시켰다. 흥미롭게도 작가는 이 작품을 평생에 걸쳐 세 점이나 제작했다. 두 점은 소품이지만 나중 것은 큼지막하다.

1956년의 〈나무와 여인 1〉은 컬러를 넣어 제작한 것으로 선적인 윤곽선이 특징적이다. 연대가 확실히 밝혀지지 않고 다만 1950년대에 그렸다고 추정되는 〈나무와 여인 2〉는 컬러가 없어지고 대신 흑백톤으로 바뀌면서 선적 요소가 색면으로 흡수된 작품이다. 오른편의 바구니를 인 여인이 아래로 내려왔고 나무 줄기가 상단을 덮는다.

1962년에 제작된 〈나무와 여인 3〉은 이 연작의 결정판이자 가장 박수근다운 면모가 잘 표현된 작품이다. 화면 가운데 고목이 앙상하게 가지를 드러내고 있으며 표면의 질감이 흡사 화강암을 연상시키듯 투박하다. 오른편의 여인은 왼편의 아이 업은 여인과 같은 높이로 내려 동질감을 강조했다. 〈나무와 여인 1〉이 종이 위에 필촉의 즉흥성을 살려 그린 것이라면 〈나무와 여인 2〉는 좀 더 양식화된 경우라 할 수 있으며 〈나무와 여인 3〉은 철저한 양식화를 구현했다.

왜 박수근은 이처럼 〈나무와 여인〉에 집요하게 매달렸을까? 비단 이 연작이 아니더라도 앙상한 나무는 거의 모든 작품에 등장하는 이미지이며 아이 업은 여인, 치마 입은 아낙네, 행상 등은 그의 작품에 심심치 않게 나온다. 여러 정황이 이런 소재 설정을 가능케 했으리라 본다. 시대 정황이 그렇고 경제 사정도 궁핍했기에 이런 이미지를 기용하는 것은 의외의 일이 아니었다.

그러나 여기에는 그 이상의 생각이 깃들어 있다. 그것은 다름 아닌 인간에게 보내는 따뜻한 시선이다.

나는 인간의 선함(goodness)과 정직함(honesty)을 그려야 한다는 대단히 평범한 예술 시각을 가지고 있다. 그래서 내가 그리는 인간상은 단순하며 화려하지 않다. 나는 가정에서 흔히 볼 수 있는 평범한 할아버지나 할머니,

그리고 물론 어린아이들의 이미지를 가장 즐겨 그린다.[32]

박수근은 아주 짤막하면서도 명료하게 자신의 작품이 '인간의 선함과 정직함'을 표현하고 있음을 밝혔다. 그는 화려한 꽃이나 아름다운 여인을 그리지 않았으나 가난과 피로 속에서 삶의 용기를 잃지 않는 인간의 군상을 표현했다.

〈나무와 여인〉에 나타나는 계절은 이른 봄과 겨울이다. 흰 무명 저고리나 무릎까지 내려오는 검은 치마의 여인상이나 잎사귀가 추위에 쫓겨 달아나버린 앙상한 나무는 차가운 계절적 감각을 느끼게 해준다. 추위에도 불구하고 한 여인은 남편의 귀가를 맞으러 마중나온 것처럼 보이며, 다른 한 여인은 힘겨운 몸 동작으로 발걸음을 재촉한다. 장사를 마치지 않았기 때문에 그녀의 동작이 한결 무겁게 느껴지는지 모른다. 여기서 잠깐 우리의 시선이 머무는 곳이 있다. 아이 업은 여인이 고개를 돌려 행상의 여인을 바라본다. 반면 등에 업힌 아이는 얼굴을 정반대로 돌려 깊은 잠에 곯아 떨어져 있다. 그녀는 짐을 인 여인을 바라보며 무슨 생각을 했을까? 주어진 삶이 기쁘다거나 행복하다고 여기지는 않았을 것이 분명하다. 아이를 업은 여인은 아마 지금 모습 그대로를 받아들였을지 모른다. 왜냐하면 가난과 수고, 그리고 피로란 어느 한 사람에게만 주어진 것이 아니라 당시 대부분의 사람들이 겪어야 했던 동시대적 애환이었기 때문이다.

그럼 작가의 입장은? 작가는 이 작품을 통하여 그녀의 일상을 좀 더

32 Margaret Miller, 'Park Soo Keun : Artist in the Land of Morning calm', *Design West*, 1965. 2.

가깝게 들여다보고자 한다. 그녀의 삶이란 가난 때문에 힘든 것이 아니라 이해해주는 이가 없다고 여기는 소외의 감정에서 오기 때문이다. 작가는 한 치의 꾸밈도 없이, 있는 그대로를 받아들인다. 그것은 체념이나 포기의 감정이 아니라 긍휼의 감정이며 같은 인간으로서의 진실된 이해에서 나온 것이다.

박수근은 고단한 인생을 흡사 순례자처럼 인내와 믿음으로써 살다간 사람이었다. 슬하의 아이를 둘씩이나 잃어버리는 슬픔을 겪었고, 평생을 혹독한 가난과 싸워야 했고, 작품에 대한 열의만큼은 누구에게도 뒤지지 않았으나 그토록 열고 싶었던 개인전 한번 열어보지 못했으며, 나중에는 수술 후유증으로 인한 한쪽 눈의 실명, 그리고 몇 년 뒤에는 간경화로 인한 죽음에 이르기까지 어느 것 하나 쉽게 넘어가는 것이 없었다. 그러나 그는 좌절하거나 절망하지 않았다.

그의 작품에서 배어나오는, 삶을 헤아리는 그의 시각은 따뜻한 사랑으로 충만하다. 그 자신이 가난했기 때문에 가난한 이를 이해했으며, 그 자신이 배운 것이 없었기 때문에 배우지 못한 자를 이해했으며, 그 자신이 아픈 자였기 때문에 아픈 자를 이해할 수 있었다. 남의 고통을 나의 고통으로 받아들이는 이해력을, 말할 수 없는 고통과 시련을 겪은 사람으로서, 〈나무와 여인〉 연작을 통해 느껴보는 것은 어려운 일이 아니다.

박수근이 이웃을 사랑했다면 이중섭은 자신의 가족을 무척 사랑했다. 박수근이 사랑했던 사람은 고생살이 밴 보통 사람들이었고 이중섭이 사랑했던 사람은 자기 삶에서 도저히 분리시킬 수 없는 아내와 두 아들이었다. 두 화가 모두 대상은 각각 다르지만 사람을 뜨겁게 사랑했고 그 사랑의 증언자로서 유감 없는 삶을 살았다. 사랑은 그들 작품을 구성하는 알맹이이자 자신들의 존재 이유다.

일제 때의 일이다. 한번은 친구 한묵이 원산에 살던 이중섭의 집에 들렀다. 소리 없이 대문 안으로 들어서 장지 틈으로 방 안을 늘여다보았더니 네 식구가 모두 발가벗고 이불 위에서 뒹굴며 놀고 있었다고 한다. 이중섭과 이남덕 여사의 이불을 아이들이 잡아당기고 이중섭은 소 모양으로 엉금엉금 기어 좁은 방을 돌고 도는 모습을 보았는데, 도저히 웃음을 참을 수 없어 도망쳐 나왔다고 한다. 이중섭은 이때 인생에서 가장 행복한 시절을 꿈처럼 보내고 있던 중이었다.

한묵이 목격한 광경은 그것으로 끝나지 않았다. 아이들과 섞여 노는 광경은 이중섭의 작품에 자주 등장하는 장면이다. 여자, 남자, 어른, 아이 등 그의 작품에 나오는 인물들은 온통 발가벗고 있다. 양담뱃갑의 속종이를 이용한 은지화나 캔버스, 또는 장판지나 합판, 심지어 타이프 용지에다 그린 이미지들이 그의 행복했던 시절과 관련이 있다는 주장은 설득력이 있어 보인다. 이중섭은 쓰레기를 보물로 바꾸어놓을 줄 아는 독창적인 안목을 지닌 사람이었다. 전쟁이 터지기 전까지만 해도 그의 가족은 함께 살았고 깨알같이 쏟아지는 작은 기쁨을 마음껏 누렸다. 이중섭이 아니면 누구도 누릴 수 없는 행복감이었을 것이다.

그러나 전쟁은 그에게 돌이킬 수 없는 치명적인 아픔과 상처를 심어주었다. 아내와 두 아이를 일본으로 피난시킨 뒤 고단한 삶이 시작되었다. 아내에게 발송한 편지에서 그는 "뼈에 스미는 고독 속에서 혼자 텅 빈 마음"의 자신을 고백했으며, 전쟁과 그로 인해 주어진 현실을 고스란히 감수하면서 번민하고 몸부림쳤다. 일정한 거처를 정하지 못하고 이리지리 방랑하며 친구들의 신세를 지는 형편이었다. 화가에게 직업이 따로 있을 리 없었고 그래서 '가난의 훈장'을 항상 달고 다녔다. 가족에 대한 그리움은 이중섭의 뒤를 그림자처럼 따라 다녔다.

그의 그림은 울적한 상태를 넘어 때로는 대단히 격한 감정을 표현한다. 이중섭이 표현주의 화가로 분류되는 것은 이 때문이다. 그런 분위기의 작품도 그렸으나 기쁨의 함성과 생명의 유희가 넘치는 '자유의 왕국'(한묵)을 표현한 것도 많이 볼 수 있다. 물고기가 잠시 육지로 외박을 나오며, 동물과 사람, 자연과 아이들은 사이좋게 어울려 지낸다. 가식 없는 천진무구한 동심이 숨쉬는 공간이며 그래서 그의 작품은 유난히 많은 사랑을 받아왔는지 모르겠다. 그가 그려낸 세계는 눈물 없는 나라이며 동시에 근심과 걱정 없는 낙원이었다. 그것은 바로 이중섭이 동경하는 나라였다. 그의 생활은 고달픔으로 찌들었지만 그의 밝고 순수한 마음에는 변함이 없었다.

〈서귀포의 환상〉(1951), 〈도원〉(1953년경)을 보면 그가 얼마나 행복을 동경했는지 알 수 있다. 두 작품에는 모두 풍요와 평화, 그리고 희락이 어우러져 있다. 〈서귀포의 환상〉에서는 아이가 새를 타고 난다. 그리고 그 새는 풍성한 나무에 열린 열매를 따다가 사람들에게 나누어준다. 사람들은 열심히 열매를 나르는 중이며 어떤 아이는 나무에 매달려 재롱을 부린다. 〈도원〉은 나무를 벗삼아 즐겁게 노는 아이들이 주인공이다. 나뭇가지에 매달린 아이, 나무 뒤로 무언가를 찾는 아이, 커다란 잎사귀로 얼굴을 가린 아이 등 모두가 벌거숭이로 나타나며 해변의 따가운 햇살이 이들을 축복해주고 있다.

내용 면에서는 비슷하지만 수법에서 두 작품은 차이를 보인다. 앞의 작품이 감미로운 붓 효과와 색감을 살려냈다면, 뒤의 작품은 뚜렷한 선을 그어 흡사 도안하듯이 그렸다. 〈도원〉은 이후에 나올 이중섭 작업의 특징인 힘 있고 소탈한 선조(線條)를 예감하고 있다.

평소 이중섭과 가까운 친구들은 그가 비록 가난에 시달릴 망정 품위

이중섭, 〈서귀포의 환상〉 1951, 나무판에 유채, 56x92cm

이중섭, 〈도원〉 1953년 무렵, 종이에 유채, 65x76cm

를 잃은 적이 없었다고 말한다. 겸손하고 정직하고 따뜻한 사람, 명성을 지닌 화가 이전에 진실된 인간이었다고 한다. "그의 너무나 인간적인 향취는 만나는 사람마다 매혹을 느끼게 했는데 이것은 원만하다는 것보다 순수한 마음의 대인간 자세에서 오는 결과였다."[33] 그는 주위 동료로부터 신뢰와 기대를 한몸에 받았다. 그러나 그런 그에게도 불행은 면제되지 않았다.

고독이 깊어질수록 그는 외딴 섬에 홀로 와 있는 듯한 절망 속에서 점점 힘을 잃어갔다. 가족과의 상봉이 뒤로 늦추어지고 게다가 가난과 낙심으로 인해 나약해지는 심신은 그를 더욱 힘겹게 만들었다. 걷잡을 수 없이 소용돌이에 빠져들듯이 그는 맥없이 초조와 실의, 좌절과 침체 속에 빠져들어갔다.

그러던 차에 어처구니없는 사건이 벌어졌다. 1955년 미도파화랑에서 열린 개인전 때 은종이 그림이 철거당하는 수모를 겪게 되는 것이다. 사실 그의 나체화는 음탕한 춘화도 아니요, 저질의 상업화도 아니다. 그것은 그의 가족에 관한 이야기였으며 그의 꿈이 실린 그림이었다. 정규는 그의 그림을 보고 "한 점 한 점이 마치 피난 생활 일기"요 "회화 세계의 밀도가 이룩하는 아름다운 세계에 놀라지 않을 수 없다"고 칭찬을 했다.[34]

그러나 당국은 그 그림들을 단지 벗었다는 이유로 50점이나 철거해 버렸다. 지금 생각하면 도저히 일어날 수 없는 사건이었다. 또 팔린 그림 값을 떼이는 바람에 빈털터리가 되었고 그의 맘은 큰 상처를 받아 만

33 박고석, 〈대향 이중섭〉, 《신아일보》, 1972. 3. 24.

34 정규, 〈그림의 맛을 표현, 이중섭 작품전에 題하여〉, 《조선일보》, 1955. 1. 29.

신창이가 되었다. 가족 상봉이 더 멀어진 듯 보였으며 화가로서의 명예와 긍지가 한순간 물거품이 되어버리는 것처럼 느꼈을 것이다. 예기치 못한 사건으로 그는 충격을 받았고 그 충격에서 불행하게도 헤어나오지 못했다.

심리적으로, 경제적으로, 육체적으로 이중섭은 더 이상 도망칠 수 없는 벼랑에 몰렸고 주위의 어떤 도움도 받을 수 없었다. 이중섭은 극도의 쇠약(衰弱)으로 투병 생활을 하다가 1년 뒤인 1956년 9월 6일 아무도 지켜보는 사람 없이 생을 마감했다. 마지막 숨을 거두었을 때 이중섭의 유해는 무연고자로 취급되어 사흘간 시체실에 방치되었다가 뒤늦게 친지들에게 알려져 안장되었다. 불혹을 막 넘긴 젊은 나이에 그는 가장 불행한 시대를 가장 뜨겁게 살다가 홀연히 우리 곁을 떠나갔다.

그림을 그릴 때나 쉴 때나, 어느 때를 가릴 것 없이 그의 심중에는 항상 가족에 대한 사랑이 가득 차 있었던 것 같다. 아내에게 보낸 편지에서 "(나의) 예술은 무한한 애정의 표현이오. 참된 애정의 표현이오. 참된 애정이 충만함으로써 비로소 마음이 맑아지는 것이오. 마음의 거울이 맑아야 비로소 우주의 모든 것이 올바르게 마음에 비추는 것 아니겠소?"라고 자신의 심정을 토로했다.

이중섭의 예술은 가족에 대한 애정과 애틋한 사연을 담았으며 그러한 진실성을 주위의 눈치를 살피지 않고 거리낌없이 표현했다. 그는 자신의 마음에 담긴 소중한 것을 투명하고 순박하게 드러냈다. 그러기에 그의 작품이 오늘날까지도 여러 사람에게 잔잔한 감동을 전해주고 있지 않나 싶다.

구세대와 신세대

전후 미술계의 이슈를 요약한다면, '신흥 미술의 조성'과 '국제 미술계로의 진출'이라고 말할 수 있을 것이다. 화단도 제대로 마련되어 있지 못한 처지에서 이런 과제는 앞뒤가 뒤바뀐 것 같지만 대다수 미술가들은 우리 미술계가 어두운 터널에서 빠져나와 희망차게 질주하기를 고대했다.

일제 수탈과 광복, 좌우익 대립, 한국전쟁 등 끔찍한 참상을 숨 돌릴 틈도 없이 거쳤으니 사실상 건재할 수 있는 것은 아무것도 없었다. 전후 대한민국은 실업자들이 득실거리고, 가난과 기아로 고통받고, 전염병이 창궐하는, 사상 유례가 없는 극빈국으로 전락했다. 여러 분야에서 다른 국가에 뒤떨어질 수밖에 없었으며, 따라서 서양의 발달된 문화를 아는 사람이라면 누구든 성장의 가속 페달을 힘차게 밟을 필요를 느꼈다. 뒤늦게 출발한 후발 국가로서, 선진국을 따라가기 위해 모든 방면에서 무진 애를 쓰지 않으면 안 되었다.

해방 후 국내에서 대학을 나온 세대는 현대 미술과의 "거리 의식으로 인한 초조감"[35] 때문에 서양의 현대 미술에 개방적이었다. 그리고 군소 그룹이 속속 결성되면서 현대화, 국제화의 진작(振作)을 재촉했다. 그리하여 1962년 창립전을 가진 신상회는 아예 '국제적인 진출'을 그룹의 성격으로 내걸었는가 하면 현대미술가협회(1957), 미술창작가협회(1957), 신조형파(1957), 60년미술가협회(1960), 논꼴(1965), 오리진(1963), 무 동인, 신전 동인(1967), 한국아방가르드협회(1969) 등 조형

[35] 이경성, 〈전통기에 선 한국 미술〉, 《자유공론》, 1954. 10.

이념적 성격의 동인전 외에도 〈문화자유초대전〉(1962), 〈현대작가초대전〉(1957)과 같이 기관에서 주최한 초대전도 신흥 미술의 탐색과 국제화 추세에 능동적으로 부응하고 나섰다.

우리는 여기서 잠시 이러한 집단 운동이 일어나게 된 다른 이유는 없었는지, 그리고 그들의 '신흥'은 과연 어디에 근거한 것인지 하는 문제에 주목할 필요가 있다. 다시 말해 '신흥 미술의 추구'와 '국제 미술계로의 진출'만으로는 잇단 집단 운동을 해명하기 어려운 또 다른 문제가 있으며, 거기에는 분명 한국 화단이 떠안고 있었던 인습적·구조적 문제가 내재되어 있었던 것으로 보인다.

5, 60년대 미술 흐름은 크게 세 가지로 분류될 수 있는데, 첫째는 국전의 제도권에 안주한 아카데미 진영이고, 둘째는 지적인 구조 밑에 작업된 추상과 자연을 버리지 않는 구상이 서로 융합된 소위 기성 모더니스트 그룹, 그리고 셋째는 전쟁 체험을 밑바탕으로 현실성이 강한 뜨거운 추상을 모색하는 젊은 세대였다. 다시 말해 정부의 보호를 받으며 승승장구해온 아카데미 진영, 다소 어중간한 모더니스트 진영, 끝으로 기성 세대를 향해 '불안한 눈길'을 보낸 당돌한 세대로 나눠볼 수 있다. 이와 관련, 방근택은 화단의 중심 세력을 세대별로 나누어 그 성향을 논의한 바 있다.

그 제1세대는 대개 자연주의나 인상주의의 일본화된 일본 관학파의 아류의 영향 하에 있는 40~50대 세대로서 이네들은 1900년대 이전의 전현대적인 광의의 사실주의 영향에서 물상의 표현적 기교의 반복에 머물러 있다 할 것이다.

제2세대는 이상의 제1세대와 같은 영향 하에 있거나 또는 그런 것에 의식적

으로 반항하려는 30~40대의 세대로서 이네들도 대개가 일본화된 유화의 영향 하에 있다 할 수 있다. 이네들 중 반항적인 어떤 개인들이라 할지라도 소위 '모던 아티스트'로 처하여 대략적으로 1900년에서 1910년 사이에 제시됐던 혁명적 조형상의 잔해물을 몽따쥬하는 데 급급한 현상이다.

그리고 마지막으로 제3세대는 이제 20~30대 새 세대가 대두하여 있은즉 이네들은 대개가 이상의 제1, 2세대에 반항하는 데서 그 영향을 받아들이고 있으나 아직 현대라는 오늘의 의식을 통하여 내일에 기여할 어떤 모색기에 있다 할 것이다.[36]

방근택은 구세대가 과거의 부채에서 자유롭지 않음을 주의 깊게 간파해냈다. 이와 함께 현실 대처가 턱없이 미흡하거나 안이하다는 것을 지적했다. 아무래도 일본의 지배 하에 있었던 세대는 그들이 원하든 원치 않았든 몇십 년 동안 몸에 배인 일본의 잔재를 지우기가 쉽지 않았을 것이며, 이것이 새 시대에 적응해가는 데에 걸림돌로 작용했을 것이다.

방근택은 제1세대의 "현대적 감각의 결여", "정신의 백지" 문제를, 제2세대의 "다분히 장식적이고 너무나도 안이한 낭만주의" 문제를 지적함과 함께, 제3세대에 대해선 젊다는 것만으로 새롭다는 표시가 될 수 없다면서 예외적으로 이들을 향해 "현대의 국제적 균형 감각의 섭취"를 주문했다. 과거의 어떤 영향도 받지 않은 신세대에게 기대를 거는 것은 어쩌면 당연한 일인지 모른다. 역사적 부채를 지지 않은 것 자체가 그들에게는 큰 힘이 되었다. 신세대란 곧 '희망'이란 이름과도 같았다.

36 방근택, 〈회화의 현대화 문제〉, 《연합신문》, 1958. 3. 12.

당시 현대 미술의 지지자들이 주된 비판으로 삼은 대상은 첫째 유형에 속하는 아카데미즘이었다. 이경성은 구세대를 일컬어 '동맥 경화증'에 비유했다.

동맥 경화증은 비교적 연로한 대가나 선배 작가에서 엿볼 수 있는 현실인데 그것은 그들 화가의 미적 활동이 그들의 체력의 소모에서 오는 활동의 정지를 가리키는 것이다. 생리 구조가 헐어서 일어나는 동맥 경화는 미적 감수성과 감정의 고갈, 창조력의 부재 등 작가 활동을 전적으로 정지, 정체시키는 무서운 노환이다.[37]

모더니스트 그룹에 속한 김영주도 신랄한 비판을 퍼부었다.

근사한 자연 풍경, 꽃이랑 나체 등을 그려서 예술의 '예'자도 모르는 정치가의 구미를 돋우었고, 경제력과 지식의 바란스가 맞지 않는 낡은 사회층에 팔아먹었던 것이다. 뿐만 아니라 이 자들이 바로 현대 민주 국가에 관제 미술 진열장인 '국전'을 만들었고, 해마다 감투 싸움을 해왔던 것이다. ……소위 '대통령상', '부통령상', '문교부장관상' 등속을 남발하여 관제 미술 천하를 만들었던 것이다.[38]

그러나 방근택의 태도는 좀 달랐다. 그에게는 일본이 남기고 간 아카데미뿐만 아니라 태동기에 있었던 '모던 아트'도 극복해야 할 대상으로

37 이경성, 〈화단 진단서〉, 《서울신문》, 1957. 2. 24.
38 김영주, 〈한국 현대 미술과 그 방향〉, 《동아일보》, 1960. 8. 4.

간주되었다. 모던아트협회와 창작미협의 절충적 태도를 질타하면서 "구세대와 신세대의 중간 지대에서 정통적인 아카데미즘의 권위에 대해서는 절충적인 사실, 구상주의로, 즉 수정주의적 아카데미즘으로" 탈바꿈한 사실을 비판했다.[39]

이처럼 재야 미술인이더라도 세대에 따라, 처한 입장에 따라 생각이 달랐다. 그들은 대의적으로 구시대 미술의 청산에 동의했으나 서로 다른 처방책을 내놓았다. 총론은 엇비슷한데 각론에 와서 차이를 노출한 셈이다. 가령 기성 모더니스트들이 아카데미즘에 비판적이었으나 국전에 대해서는 묵인하는 어정쩡한 자세를 취했다면, 신흥 모더니스트들은 아카데미즘과 국전에 대해, 그리고 기성 모더니스트들의 처신에 대하여 모두 불만을 토로했다.

탈전통주의

한국의 현대 미술이 점화된 데는 시대 상황적인 요인을 무시하기 어렵다. 다시 말해 해방 후, 더 본격적으로는 한국전쟁 후 미국과 유럽에서 밀려들어온 현대 미술은 과거 일본에서 유입되었던 것보다 훨씬 광범위하게, 직접적으로 국내 화단에 영향을 주었다.

무엇보다 현대 미술을 도입하고 확산시키는 데에 결정적인 역할을 한 것은 화단 내의 '탈전통주의'[40]라고 볼 수 있는데, 이것은 외부적인 영향보다 훨씬 강력했다. 이경성, 김영주, 방근택 같은 이론가들이 이구

39 방근택, 〈수정적 아카데미즘의 세계〉, 《한국일보》, 1958. 9. 19.

동성으로 화단 내 세대 갈등과 구조적인 문제를 제기한 것도 이와 연관이 있다. 사실 세대 갈등은 구조적인 문제가 겉으로 표출된 빙산의 일각에 지나지 않았다. 더 복합적이고 미묘한 문제가 그 밑에 숨겨져 있었다. 일본에서 유입된 신일본화, 조선 총독부에서 개최한 선전, 선전의 운영 방식을 그대로 받아들인 국전과 관전의 권위주의, 게다가 무사안일의 봉건적인 작가들이 탈전통주의의 빌미를 제공하여 탈전통주의를 가속화한 요인으로 지목된다. 앞에서 언급한 것처럼 이 탈전통주의를 표방한 사람들은 기성 모더니스트들과 신흥 모더니스트들이었다. 전통을 모두 나쁜 것으로 이해했다는 뜻이 아니라 그들이 정말 극복하려고 한 것은 잘못된 전통에 관한 것으로 국한된다. 어쨌든 전통을 '계승의 모범'으로 삼지 않고 '거역의 표적'으로 삼았다는 것은 이 시대의 고민을 보여주는 징표가 아닐 수 없다.

탈전통주의의 출현으로 몇 가지 변화가 생겼다. 첫째는 현대 미술 운동이 한층 탄력을 받게 된 것이고, 둘째는 복고주의 또는 인습주의가 실추된 것이며, 셋째는 '현대'라는 미명하에 외래 문화가 범람하게 된 것이다. 특히 셋째 문제와 관련하여 숱한 논란이 벌어졌다.

외래 미술 중에는 자발적으로 수용한 것도 있고 부지중에 들어온 것도 있다. 누구도 분별 없이 미술을 수용할 생각은 없었을 것이나, 파장은 예상 외로 컸다. 전후 한국 미술계가 아직 경험해보지 못한 미술 양식이 쇄도해 들어와 가뜩이나 빈곤한 화단을 위축시키지 않을까 우려를 낳았다. 게다가 일본의 식민주의를 경험한 우리로서는 먼저 전통 미술

40 김경연, 〈1950년대 한국화의 수묵 추상적 경향〉, 《미술사학연구》, 한국미술사학회, 1999. 9, p. 61.

을 연구하고 정립해야 할 형편이었다. 서구식 화단 구조의 재편으로 이런 과제가 뒷전으로 밀리는 것이 아닌가 걱정을 자아냈다.

일단 봇물이 터져 물길이 나자 미술계는 큰 폭의 변화를 보였다. 자그마한 자극에도 후유증이 제법 큰 것도 있었고, 토종처럼 아예 우리 미술로 눌러 앉은 것도 있었으며, 아무런 작용도 하지 못하고 그냥 지나간 것도 있다. 일제 때는 외래의 것을 검증할 기회조차 갖지 못했다면 해방 후에는 사정이 크게 달라졌다. 조금만 신중히 생각하면 어떤 것은 걸러 배제할 수 있었고 더 유리하게 우리 형편에 맞게 능동적으로 소화할 수도 있었다. 그렇게 되지 못한 까닭에 '박래품' 의심 논란은 현대 미술 운동 이후 계속되었다.

외래의 것을 달가워하지 않는 사람들은 광복을 맞은 상황에서도 여전히 한국 미술계가 서구의 식민지나 다름 없다고 주장한다. 그러나 이것은 지나치게 피해자의 관점에서 본 것에 불과하다. 열등감을 갖고 있다는 것은 상대적으로 한국 미술의 저력을 평가절하하거나 저열하게 본다는 반증이다. 모든 것을 자국의 입장에서만 보아 문화 유산을 지켜가려면 언제나 '과거의 족쇄'를 차고 다녀야 할 것이다. 족쇄를 차면 활동 반경이 줄어들기 때문에 위험을 막을 수 있을 것이다. 어떤 사람과도 만나지 않으면서 외부 영향을 최소화하면서 안전하게 지낼 수 있다. 그러나 그 안전은 혼자만의 자유이자 고독한 안전이다. 그럴 경우, 시시각각 변화로 요동치는 지구촌에서 유일하게 변하지 않는 '정적의 중심'에 서 있게 될 따름이다.

일본이든 서구든 외래의 것이라면 무조건 피하고 보자는 도피주의, 피해자의 입장에서 보는 '나홀로주의', 우리 전통만이 최고라며 주위를 돌아보지 않는 국수주의는 창조적 발전에 하등 도움을 주지 못한다. 문

제는 접촉이라면 손사래부터 치는 데 있는 것이 아니라 그 접촉에서 얼마나 긍정적인 부분을 찾아내는가에 달려 있다. 호랑이를 잡으려면 굴에 들어가야 하듯 문화의 상호 작용을 두려워하지 말아야 한다. 이 점에서 1950, 60년대는 국제 사회의 일원으로서 당당히 권리를 행사하면서 한국 문화의 저력을 재확인하고 신장시키면서 발돋움해간 시기로 이해된다.

국전의 대두

흥미로운 에피소드가 있다. '국민 화가' 박수근이 〈대한민국미술전람회〉(이하 국전으로 약칭)에 출품했다가 보기 좋게 딱지를 맞고 큰 충격에 휩싸이게 되었다. 박수근은 그 충격에서 헤어나지 못하고 좌절한 채 죽음을 맞았다. 직접적인 사인은 음주로 인한 건강 악화지만 그 원인을 제공한 것은 국전 낙선이었다.

금성에서 피난을 내려온 박수근은 전후 서울에 터를 잡고 1957년에 열린 제6회 국전에 1백 호 크기의 〈세 여인〉을 출품했다. 소품만 제작하던 그로서는 모처럼 야심작을 냈다. 심혈을 기울인 역작이었다. 그런데 그 작품이 어찌된 영문인지 보기 좋게 낙선해버리고 말았다. 이 무렵 그의 예술은 무르익을 대로 무르익었으며 작품의 어느 한 곳 나무랄 데가 없었다. 그러나 국전 심사위원들의 반응은 냉담했다. 시기심이 난 것일까? 아니면 그의 무서운 재능에 지레 겁을 집어먹은 탓일까? 그의 작품은 콧대 높은 심사위원들에 의해 묵살당하는 수모를 겪었다.

박수근은 1954년 이후 국전에 줄곧 입선해왔기 때문에, 그리고 〈대

1954년 제3회 국전 개막 행사장에 모인 미술계 인사들

한미협전〉에는 〈두 여인〉으로 국회 문공위원장상까지 수상했기 때문에 자신감에 차 있었던 터였다.

이 사건을 계기로 박수근은 추락하기 시작한다. 심한 모욕감을 느꼈을지도 모른다. 자신을 도와줄 그 흔한 '인맥', '학연'이라는 끄나풀도 없으며 게다가 자신의 이력이 보잘것없어서 푸대접을 받았다고 판단했을 것이다. 내세울 것이 없어서 낙선했다는 사실이 그를 괴롭혔다. 미술계의 높은 장벽을 실감하고 착잡한 심경에 사로잡혔다.

심사위원들은 박수근과 연배가 비슷한 사람들이었다.[41] 대부분 일본 유학을 마치는 등 엘리트 코스를 거친 사람들이었으나 박수근에 비하여 자랑할 만한 것이 없었다. 기득권을 쥔 사람들의 횡포라고밖에는 볼 수

[41] 제6회 국전의 심사위원은 심사위원장 도상봉을 비롯하여 이종우, 이병규, 이 마동, 박득순, 박상옥, 김인승이었다.

없는 어처구니없는 사건이 일어난 셈이다. 국전의 주도권을 쥔 사람들은 국전을 자신들의 영향력을 과시하거나 세(勢)를 불리는 발판으로 악용해왔다. 애당초 일본인들이 개화 당시 본뜬 서구의 미술 양식 및 유파는 이것도 저것도 아닌, 절충적인 사실주의였고 한국 유학생들이 배운 미술 역시 '아류적인 사실'과 '아카데미즘'이었던 것이다.[42]

게다가 백해무익한 파벌, 학연, 경력, 아류 등에 집착했던 그들은 박수근의 작품을 제대로 평가할 줄 아는 안목이 없었다. 지금 같으면 그 따위 공모전에 연연하지 않고 개인전이나 단체전을 열면 되지만 그럴 형편이 안 되었고 요즘처럼 공짜로 할 수 있는 전람회가 많지 않았다. 가난한 화가에게 국전 이외에 작품을 출품한다는 것은 호사요, 사치였다.

심사에 일관성도 없고 어떤 기준도 없는 국전, 심사위원들의 알량한 시각에 맡겨진 심사가 공정하거나 객관적일 리 없었으나 당락에 따라 작가의 부침이 뒤따랐다. 국전은 어떤 사람에게는 독이 되고 어떤 사람에게는 약이 되었다. 특히 박수근처럼 불공정한 심사의 대상이 된 경우는 치명적인 상처를 입었다. 그렇다면 국전은 어떤 경위로 만들어졌고 그 내력과 실상은 어땠는지를 좀 더 자세히 알아보자.

미 군정이 끝나고 정부가 수립된 지 1년 뒤인 1949년에 국전이 창설되었다. 국전은 '우리 나라 미술의 발전 향상을 도모하기 위하여' 창립되었는데, 해방 직후 경제 사정이 어렵고 화단이 채 조성되어 있지 못한 터에 국가가 재빨리 나서서 미술을 진흥시키고 육성하자는 것은 나름대로 의미 있는 조치였다.

그러나 이러한 건설적인 취지에도 불구하고 국전은 수많은 잡음을

42 이일, 《현대미술의 궤적》, 동화출판공사, 1974, pp. 200~201.

일으켰고 이권 다툼의 온상이 되었다. 식민지 시대의 고루한 미술 양식과 안이한 창작 자세를 고스란히 물려받음으로써 이 땅에 권위주의와 아카데미즘을 한층 심화시키는 결과를 초래했다.

그럴수록 대다수 미술인들은 국전의 위세에 위축되었고 그러면서도 정형화된 예술을 추종했다. 국전 외에는 그들이 활동할 수 있는 무대가 별로 없었고, 이런 점에서 국전은 자신이 지닌 '부가가치'에 힘입어 더욱 극성을 부렸다. 출품자들은 당락에 따라 순위가 매겨졌고, 일단 입상이라도 되면 무감사 자격을 얻기 위해, 그 다음에는 추천 작가가 되기 위해, 초대 작가, 심사위원이 되려고 발버둥을 쳤다. 작품과는 아무런 상관이 없는 사실에 의해 작가가 서열화되고 작품 수준이 결정되는 해괴한 사태가 벌어졌다.

물론 취약점을 개선하려고 전혀 애쓰지 않았던 것은 아니다. 국전이 지닌 문제를 시정, 개선하려는 노력도 국전 자체에서건 주위에서건 꾸준히 시도되었던 것이 사실이다. 그러나 그러한 시도는 번번이 실패로 돌아가고 말았다. 그 결과로서 파벌, 학벌, 정실 등에 얽힌 추잡한 비리와 더 이상 지탱할 수 없을 만큼 비대해진 기구, 상의 배정을 놓고 벌어진 암투 따위가 남았다. 이권이 있는 곳에 꼭 다툼과 비리가 있으며, 악취가 진동하는 곳에 향기로운 예술의 꽃은 피지 않는다는 것을 보여주었다.

선전의 답습과 파행

국전은 정국의 추이에 민감하게 반응하면서 창설되었다. 1948년 대한민국 정부가 수립되자 혼란과 다툼으로 얼룩졌던 좌우 대립의 분쟁도

종지부를 찍게 되었다. 국전은 순수 미술인들을 국가적인 차원에서 보호, 육성함과 아울러 "좌익세 미술 인사를 세외시키고 민주 진영의 미술인들에게 거점을 마련해준다"는 정책에 따라 창설되었다. 국전 창설은 그간 시국 상황에 맞춰 발빠른 대응을 보여오던 좌익의 좌절을 의미하는 것이요, 반대로 보면 때가 오기만을 손꼽아 기다리던 우익의 승리를 의미하는 것이 된다.

좌익은 제거했으나 국전은 내부에 또 다른 걸림돌을 지니고 있었다. 바로 일본에서 공부하거나 일본에 협력한 적이 있는, 주도권을 쥔 미술인들이다. 이들은 새로 태어난 국전을 건설적으로 꾸려갈 문제를 고민하기보다는 일본 총독부가 제정한 선전의 규정을 무신경하게 가져옴으로써 애초부터 불안한 출발을 보였다.

국전 창설에 참여한 미술가나 문교부 당국이 이 기구 형성에 있어 참고로 한 것이 '선전' 규정이다. 국전의 부분을 동양화부, 서양화부, 조각부, 공예부, 서예부로 한 것은 선전의 제1부 동양화(사군자 포함), 제2부 서양화, 제3부 조각부 및 공예부를 따른 것이지만 규정 자체가 선전의 그것과 국전의 그것과 같다.

즉 선전 규정은 6장 40조로 되어 제1장 총칙, 제2장 출품, 제3장 감사 및 심사, 제4장 특선 및 포상, 제5장 매약 및 반출, 제6장 관람으로 되어 있는데, 국전의 규정도 6장 38조로 되어 몇몇 문구만 다를 뿐이다. 더구나 출품자의 구성을 심사위원, 초대 작가, 추천 작가, 무감사, 일반 공모자로 한 것은 완전히 같은 것이다. 특히 특선 제도나 무감사 제도 같은 것도 전혀 같은 생각의 것이다.[43]

물론 국전이 일본의 잔재 청산을 전혀 고려하지 않았던 것은 아니다. 정부 수립 이후 국가 주도로 처음 갖는 전람회이니만치 역사적 의식을 갖고 아울러 국전에 거는 기대에 부응하려고 했던 흔적을 찾아볼 수 있다. 고희동, 이종우, 도상봉, 이병규, 장발 등이 주축이 되어 출범한 제1회 심사위원을 선정할 때 동양화부에서 이상범, 김은호를 배제한 것이나 선전에 필요 이상으로 협력했던 중진 화가들에게 중용의 기회를 주지 않았던 것은 이러한 사실을 감안했기 때문이다.[44] 그러나 이런 심사위원 선정이 꼭 옳은 것만은 아니다. 선전 심사에 참여했던 이인성이 국전 심사위원에 위촉된 것이나 그 외에도 곳곳에 과거 일본 협력 인사들이 기용된 점, 그리고 선전 규정을 모방해서 국전 규정을 만든 것은 더 노골적인 친일 행위로 간주되기 때문이다.

국전의 구성은 서양화 제1세대에 속하는 작가들이 중심이 되어 출발했을 뿐만 아니라 그 체제 운영의 모델을 선전으로 삼았기 때문에 '선전의 재판(再版)'이란 오명을 뒤집어써야 했다. 위의 글에서 보았듯 국전은 수상 제도나 무감사 제도 등 선전의 제도를 그대로 베껴놓았다.

출품작의 경향에도 일본 취향이 스며들어 있었다. 이경성은 이에 대해 "초기의 국전은 당연히 반공적이고 민족적인 성격"을 표방했으나, 미술의 "근대적 과정이 일본을 거쳐서 들어온 만큼 기교나 정신에 왜색이 농후하게 담겨 있었다"[45]고 적었다.

43 원동석, 〈국전 30년의 실태와 공과〉, 《민족 미술의 논리와 전망》, 풀빛, 1985, p. 148.

44 오광수, 《한국현대미술사》, 열화당, 1979, p. 118.

45 이경성, 〈국전 연대기―작품 계보를 중심으로〉, 《신세계》, 1962. 11.

뿐만 아니라 전시 내용 자체도 불만스러운 것이었다.

옥신각신의 파란 속에서 20여 일의 회기를 화 없이 끝낸 것은 제1회 국전으로서는 성과였다고 볼 수 있다. ……그러나 노장 심사위원들의 무성의한 태도에는 경탄을 금할 수가 없었고 추천급들의 성의 있는 출품으로서 겨우 국전의 면목을 세웠다고 볼 수 있다. ……동양화실의 사제지간의 단일색과 모방전은 차마 눈을 뜨고 볼 수 없는 형편이었다.[46]

새로운 전통 회화 운동에 참가했던 김영기도 제1회 국전을 보고 실망을 감추지 못했다.

제1회 국전은 결국 실패로 돌아가고 말았다. 건국 이래 최초의 국전이니만치 조급한 생각으로 심각한 요구를 하지 말아야 하는 것이 상식적인 방법이나 우리 미술계 작가 역량으로는 그 이상의 성과를 거둘 수 있었는데도 불구하고 결국 그같이 미숙한 소위 '시골뜨기' 국전을 만들었다는 것은 큰 유감이 아닐 수 없다.[47]

1950년 국전은 한국전쟁 발발로 건너뛰었고 부산에서 환도한 1953년 11월 경복궁미술관에서 다음 국전이 개최되었다. 이때의 전시회를 둘러본 뒤 이경성은 "전쟁을 겪고 나서 좌익 분자는 전쟁 중 자연 도태되어 한결 순수하고 조촐한 분위기"[48]였지만, 친일파 배격 무드가 해소

46 이일,《현대 미술의 궤적》, 동화출판공사, 1974, p. 205.
47 이구열,《근대 한국화의 흐름》, 미진사, 1984, p. 166 재인용.

되어 그 계통의 작가들도 심사에 참가할 수 있었다.

화단은 차츰 정상을 되찾으면서 국전을 재개할 수 있었고 한국 전쟁 직전까지의 좌우 대립과 이해 관계에 얽힌 불화도 전쟁을 치르는 동안 어느 정도 수그러들었으나, 얼마 되지 않아 생각지도 않은 문제가 돌출되어 국전을 다시 혼란 속에 빠뜨렸다.

1955년 제5회 때에 국전의 헤게모니를 놓고 힘겨루기가 발생한 것이다. 그 무렵 미술 단체는 고희동의 주도 아래 탄생한 대한미협과 장발을 중심으로 탄생한 한국미협 등 두 단체로 나뉘어 있었는데, 대한미협의 중심부에 있던 도상봉 등의 중도 세력과 손을 잡았던 '홍대파'와 소수 세력으로 전락한 장발을 중심으로 한 '서울대파'가 서예계와 사진계 등을 포섭하여 한국미협을 창립함으로써 두 세력 사이의 대립이 첨예화되었다.

이러한 단체가 특별한 예술 이념상의 차이 때문에 생긴 것이 아니라 학연, 이권 때문에 생긴 것이었으므로 이 갈등은 근본적으로 국전의 주도권을 차지하기 위한 패권 다툼에 지나지 않았다.

'우리 나라 미술의 발전 향상을 도모하기 위하여' 창립된 국전은 그 취지가 무색하게 되어 해를 거듭할수록 모든 작가들에게 균등한 기회를 제공하기는커녕 일부 작가들의 세를 과시하는 장으로 변질되었다. 전시회가 열릴 때마다 심사의 불공정성이 도마에 오르지 않은 적이 없었다.

뿐만 아니라 국전은 몇몇 원로급 작가들이 마음대로 주무르는 사유물로 전락하고 말았다. 이 문제는 심사위원을 원로 작가들이 독점하는 것과 무관하지 않은데, 특히 제8회까지의 심사위원들 이름을 알아보면

48 이경성, 〈국전 연대기〉, 《신세계》, 1962. 11.

노수현, 〈섭우(涉牛)〉 1954, 64.9x131.3cm

심사가 얼마나 불공정하게 이루어졌는지 확인할 수 있다.

　동양화부의 경우, 고희동은 1회에서 8회까지 한 번도 거르지 않고 참가했으며, 노수현 7차례(2, 3, 4, 5, 6, 7, 8회), 장우성 7차례(1, 2, 3, 5, 6, 7, 8회), 이상범 7차례(2, 3, 4, 5, 6, 7, 8회), 배렴 7차례(2, 3, 4, 5, 6, 7, 8회) 등의 순서로 나타났다. 이와 같은 현상은 서양화, 조각의 경우에도 마찬가지였다. 서양화부의 이종무가 7차례(1, 2, 3, 4, 5, 6, 7회)로 가장 많고, 도상봉 6차례(1, 2, 3, 4, 5, 6회), 장발 6차례(1, 2, 3, 5, 7, 8회), 이마동 6차례(2, 4, 5, 6, 7, 8회), 김인승 6차례(2, 3, 4, 6, 7, 8회)

의 순으로 집계된다. 조각부는 김경승, 김종영, 윤효중이 거의 모든 전시 때마다 빠지지 않고 참가했다.

심사위원 참여 횟수에서 입증되듯이 국전은 몇몇 유력 인사들의 손아귀에서 헤어나지 못했다. 심사 집중은 특정 파벌에 힘을 실어주었고, 어느 파벌에도 끼지 못한 사람들은 불리한 입장에 놓이게 되었다. 또한 이들의 협애한 안목에 매달려 얼마나 편파적인 심사가 시행되었는지 짐작할 수 있다.

국전의 수상작들도 대체로 기대에 못 미치는 결과를 낳았다. 수상작들은 대부분 구상 일색이었으며 그것도 선전 스타일을 고스란히 물려받은 것들이 주종을 이루었다. 야수파, 표현파, 인상파는 말할 것도 없고, 그들은 사실주의에도 미치지 못할 정도로 의식이 저조했을 뿐만 아니라 여전히 일본인에게서 물려받은 절충적 고전파에 의존하는 실정이었다. 일본 개화기 프랑스 절충파 화가 코랭에게서 배워온 신고전적 외광파를 몇십 년이 지난 마당에, 그것도 식민 통치라는 치욕을 겪은 나라에서 그대로 추종하고 있었으니 꼴불견이 아닐 수 없었다. 물론 소재마저 똑같은 것은 아니었다. 일본식 신변잡기적 또는 구연적(口演的) 취미에 잇대어진 모티브를 국전에선 무녀나 갓 쓴 노인, 펑퍼짐한 항아리, 한가로운 여인 좌상 등으로 바꿔치기하는 식이었다. 색깔이나

구도 면에서, 그리고 실외인데도 빛을 전혀 고려하지 않은 고전파의 비상식적인 화풍은 국전 응모작 속에서 흔히 볼 수 있었다. 게다가 입상작들도 다양성의 풍요로움을 지니기보다는 '단조로움의 빈약성'에 머물렀다.[49] 국전은 '창의성 빈곤'의 대명사가 되었으며, 그리하여 '국전＝왜색조의 아카데미즘'이라는 불미스런 등식을 낳고 말았던 것이다.

이 점을 날카롭게 갈파한 이일은 그 원인을 심사위원과 그 추종자들의 빛바랜 미술 관념 속에서 찾았다.

이들 중에 선전에서 자란 오늘의 쟁쟁한 노대가가 허다하다는 사실을 비롯해서, 국전을 주축으로 한 전전의 대부분의 중견 작가가 일본에서 미술 교육을 받았다는 사실만으로도 우리는 충분히 그들의 성분과 사고방식을 이해할 수 있는 터인 것이다. 더욱이 전후 서구 문명의 무분별한 범람으로 개화일로에 있었던 일본이 본뜬 철늦은 미술 양식과 유파——그것을 그들은 해방과 함께 우리 나라에 수입해왔고, 그 이류적인 사실과 아카데미즘을 지금껏 신봉하고 있는 것이다.[50]

49 '단조로움의 빈약성'을 방근택은 '국전적인 작풍'이라고 부르면서 그 유형을 〈화실의 여인좌상〉, 〈나부입상〉, 〈풍경화〉, 〈정물화〉(이상 서양화), 그리고 〈으슥한 산수도〉, 〈넋없는 미인도〉(이상 동양화), 〈허구 많은 나부입상〉(조각) 등으로 분류했다. 방근택, 〈낡은 사실로 퇴보—제12회 국전을 해부한다〉, 《국제신보》, 1963. 10. 21.

50 이일, 《현대 미술의 궤적》, 동화출판공사, 1974, p. 205.

권력 기구로 전락한 국전

5·16이 일어나자 총과 칼로 권력을 거머쥔 군사 정권은 국전에 개혁의 칼날을 들이댔다. '미술인 전부의 대동단합'을 위해 재야 중견 작가들에게 국전 참여의 길을 열어주었고 또 그것의 세부 실천 방안으로 서양화 부문을 구상, 반추상, 추상의 세 경향으로 분리시켰는가 하면 종래의 초대, 추천 작가 제도를 추천 작가 단일제로 일원화하고, 그 대신 추천 작가의 수를 대폭 늘림으로써 재야 작가들을 흡수하는 몇 가지 대책을 내놓았다.

이러한 정책적 변화로 재야에 머물러 있었던 이준, 김영주, 유영국, 김흥수, 권옥연 등이 심사위원으로 들어올 수 있게 되었으며 추상화에 서양화 부문 최고상이 돌아가는 등 국전의 체질이 조금이나마 개선되는 듯했다.

하지만 이러한 군사 정권의 문화 정책도 기득권 수호를 앞세운 원로 작가들의 방해 앞에서는 소용이 없었다. 국전의 주도권을 잡고 있던 계열이 '야전파' 모더니스트들의 국전 개입으로 자신들의 입지가 좁아지자 즉각 반발을 하고 나서게 된 것이다. 상황은 다시 원점으로 돌아갔다. 예술원 회원들과 원로급 작가들의 압력에 밀려 개혁안은 백지화되고 또다시 국전은 제자리걸음을 해야 했다. 이것은 제12회 국전의 서양화 부문에 "수구적이며 사실적인 목우회원이 전원 15명의 심사위원 중 12명"[51]이나 차지했다는 사실만 보아도 알 수 있다. 체질 개선의 노력마저 저지당한 국전은 또다시 이권 다툼의 진창으로 전락할 수밖에 없었

51 방근택, 앞의 글.

다. 다음의 글은 국전의 추악한 이면을 상세하게 드러내고 있다.

국전의 위력은 대단했던 만큼 심사 과정을 둘러싼 잡음, 추태, 시비는 끊일 사이가 없었다. 국전에서의 경력이 출세와 직결되었기 때문에, 입상하기 위하여 얼마만한 정성과 금력이 작용해야 한다든지 하는 공공연한 뒷거래며, 어떤 원로 작가 중에는 자신이 그려 입상시켜놓고 한몫 재미를 보았다가 중단하자 후배 작가가 폭로하고 테러를 했다는 얘기며 서로가 먹물을 끼얹는 파렴치한 행위가 공표할 수 없게 많이 나돌았다.[52]

6·25, 4·19, 그리고 5·16과 같은 큼직한 역사적 사건, 또 그로 인한 문화적 변동과 진통을 겪으면서도 국전은 그러한 대변화에 아무 일 없었다는 듯이 태평하게 보냈다. 아카데미 신봉자들은 날로 기세등등해졌다. 여론이 들끓자 주관 부서가 나서서 몇 차례 체질 개선을 도모했으나, 힘에 부치는데다가 국전을 비호하고 있었던 까닭으로 근본적인 문제를 고치기 어려웠다.

매번 행사를 치를 때마다 심사위원 선정, 상의 배정, 파벌 간의 책동, 신구 세대의 대립, 주관 부서의 무정견, 그리고 국전을 장악하는 세력의 횡포가 입에 오르내리지 않은 적이 없을 정도였다. 이러한 국전을 바라보는 화단의 시각 또한 착잡하고 암담하기 짝이 없었다. 한 평론가는 그 심정을 아래와 같이 토로했다.

52 원동석, 〈국전 30년의 실태와 공과〉, 《민족 미술의 논리와 전망》, 풀빛, 1985, p. 157.

국전평을 쓴다는 것은 분명히 지겨운 일이다. 또 이렇다 할 감명도 없이 그저 덤덤히 바라보는 것으로 족하는 그런 작품들로 메워진 국전을 운운하는 평론도 의례적인 것이 되게 마련이다.[53]

국전은 언제 누가 뇌관을 건드려 터질지 모르는 시한 폭탄과 같았다. 그러던 차에 남관의 심사 파동 사건이 일어났다. 마침내 올 것이 오고만 것이다. 15년 동안 파리 체류를 마치고 귀국한 남관은 국전의 문제를 미처 파악하지 못한 채 제17회 심사위원으로 들어갔는데, 서양화부의 남관과 공예부의 백태호를 제외한 나머지 심사위원들의 표가 약속이나 한 듯이 서예, 조각, 동양화에 일제히 몰리자 처음 심사를 맡은 남관은 상의 배정이 '사전 담합'이라는 것을 눈치채고 이 사실을 언론에 폭로해버렸다. 그는 또 제16회 때 대통령상을 탄 김진명이 예선에서 탈락하는 등 심사의 비일관성, 무원칙성을 비판하면서 심사가 지나치게 정실로 흘렀음을 질타했다.[54]

정부도 수수방관만 할 수 없었다. 그리고 그런 시정 방침을 차기 국전에 적용할 참이었다. 이전까지의 주관 부서인 문교부로부터 국전을 인계받은 문화공보부는 그해 9월 심사위원의 선정, 개선, 연임 방지를 골자로 하는 국전 개혁안을 내놓았고 그 다음해인 1969년에 열린 제18회 때부터 구조적인 쇄신을 단행할 작정이었다. 하지만 이러한 조치 역시 허사로 돌아가고 말았다. 애당초 문화공보부에서는 서양화를 구상과 추상으로 나누어 응모작의 접수에서부터 심사위원의 배정, 심사에 이르

53 이일, 〈감명 없는 평범〉, 《동아일보》, 1966. 10. 13.

54 〈제17회 국전 시비〉, 《동아일보》, 1968. 10. 8.

기까지 분리 실시하자고 제안했으나 예술원과 미협은 자신들이 독점해온 기득권 상실을 우려해 이마저도 거부했다.[55]

　제19회 국전은 창립 이후 가장 수치스런 행사로 기록될 만하다. 국전이 치러질 때마다 사회적 물의를 일으켜 더는 수습의 방안을 찾을 수 없다고 단정한 주관 부서는 국전대책위원회를 구성하고 결국 다른 분야의 인사들을 동원해 국전심사위원을 선정하기에 이르렀다. 통제력을 잃은 국전에 이른바 '신탁 통치'라는 치욕적인 위임 관리가 시행되었던 셈이다. 그것은 사실상 자치 능력을 상실한 국전이 자초한 것이나 다름 없었으며, 국전이 부패하여 회복 불가능의 가사 상태에 처했음을 보여주는 극명한 사례다.

　1970년대 들어와 원로 작가들의 작고와 고령에 의한 자연 은퇴, 그리고 세대 교체로 어지간한 자극에도 꿈쩍하지 않을 것 같았던 국전에 변화가 일었다. 그럼에도 불구하고 국전의 고질적인 병폐는 개선되지 않았다. 소수의 '국전 귀족 작가'만을 길러내고 이른바 '안일한 제도 미술'을 이 땅에 정착시키는 데 기여했을 뿐이다. 거기에는 수많은 문제들이 난맥상을 이루며 서식해왔다. 백해무익한 파벌, 학연, 경력 지향주의, 아류 등으로 얼룩진 우리 나라의 '간판 전람회'였기 때문이다. 국전은 거대한 '권력 기구'로 변질되어오는 사이, 병세가 더 악화되어 더 이상 손을 쓸 수 없는 최악의 상태에 이른 것이다. 미술의 권력화는 설상가상으로 창의성 빈곤에 시달리던 국전을 돌이킬 수 없는 파국으로 치닫게 만들었다.

55　제18회 국전에 얽힌 내막에 대해서는 이경성, 〈국전의 정체와 행방〉, 《사상계》 제17권 2호(1969. 11)를 참조할 것.

그러므로 우리 미술의 진정한 발전은 관전이라는 울타리 속에서 온갖 비호를 받으며 자라났던 아카데미즘을 뛰어넘으려는 의식 있는 작가들과 그들의 들끓는 창조 욕구 속에서 성취되었다 해도 과언이 아니다. 의식 개혁 없는 기구 개편은 무의미한 것이었으며, 따라서 국전의 개혁 또한 언제나 미봉책으로 그칠 수밖에 없었다.

원론적으로 보면, 예술을 국가 권력으로 장악, 조정할 수 있다는 발상 자체부터가 잘못된 것이었다. 그리고 이때 국가 비호에 의해 자라난 미술은 자생력을 갖지 못하고 체제에 순응하고 권력에 영합하는 미술로 변질해버리게 마련이다. 매스컴의 대대적인 홍보, 물밀 듯이 몰려들었던 관람객, 그리고 권력과 영합한 일부 작가들의 위세에도 불구하고 국전은 한국 미술에 진로를 제공하지 못했으며, 이는 국전 30년의 역사가 실패로 돌아갔음을 입증해주는 표시에 다름 아니다. 그리하여 국전은 장구한 세월 속에서도 '버젓한' 미술 하나 세우지 못했던 아쉬움을 남기면서 1979년 제30회전을 마지막으로 오욕으로 물든 생애에 종지부를 찍고 자취를 감추었다.

객관적 사실화와 목가적 사실화

1950, 60년대 국전의 출품작에는 크게 두 부류의 사실화가 있었다. 하나는 '객관적 사실화'고 다른 하나는 '목가적 사실화'다. 시대를 거슬러 올라가면, 모두 일제 때부터 시작되었으며 선전과 국전의 주된 흐름으로 자리를 잡았다.

객관적 사실화는 서양화에 대한 인식이 바로 서기도 전에 미술계를

잠식한 외래종을 일컫는다. 일본 관학파 아카데미즘에서 비롯된 객관적 사실화는 해방이 되어서도 국전에서 융숭한 대접을 받았다. 일제 시대에는 모범생들에 의해 일본에서 직접 전이되었다면 해방이 되어서는 후배 화가들에 의해 스스럼없이 다시 확대 재생산되는 사태를 맞았다.

목가적 사실화는 정감적인 구상화를 일컫는데, 객관성을 표시하는 전자와 달리 여기서는 대상의 주관적 개입을 중시한다. 이 역시 1930년대 이후 서양화 부문에 계속해서 영향을 끼쳐왔으나 때로는 패배주의적으로 흘러 지탄을 받기도 했다. 퇴락한 골목길의 풍정, 쓸쓸한 저녁 노을, 옛날을 회상하는 노인의 빈 동공 등 감상주의적인 시선이 특징으로 잡혀온다. 일부 미술가들은 일본인 심사위원들의 이국 취미에 영합했다는 의심을 받기도 했다.

두 스타일의 구상화가 국전에 와서는 어떤 양상으로 전개되었는지 알아보자.

첫째 국전에서 가장 일반화된 '객관적 사실화'의 대표적인 화가로는 일제 시대 고희동과 김관호, 김인승, 심형구, 이마동 등을 들 수 있고, 해방이 되어서는 김형구, 도상봉, 박득순, 손응성 등이 그 계보를 이어갔다. 그 밖에도 자연 대상이나 인물을 '즉물적으로' 묘사한 사람들 중에서, 특히 국전에 관여한 많은 화가가 이 화풍을 따랐으나 일일이 열거할 수 없다.

객관적 사실화의 뿌리를 거슬러 올라가면, 코랭→구로다 세이키→도쿄미술학교→백마회로 연결된다. 근대 화가들이 대부분 일본에서 유학을 거쳤기 때문에 일본인 선생에게 일본식으로 다듬어진 유화를 배웠고 해방이 되어서도 국전에까지 지속적으로 영향을 미쳤다.

여기선 인물화를 그릴 때면 주인공의 표정이나 동작의 특징, 그리고

손응성, 〈비원〉 1967, 128x160cm

그에 얽힌 이야기를 찾아내는 것이 아니라 다만 그림을 그리기 위한 모델로서만 인물이 존재할 뿐이다. 마네킹처럼 무표정하고 움직임도 없고 철저하게 즉물적인 묘사에 만족한다. 인물의 모델링을 중시하고 세부까지 정확하게 묘사하는 것을 기준으로 삼기 때문에 대상의 실재성보다는 비례나 채색 등 그림의 요건을 갖추는 문제에 과도하게 신경을 쓴다. 설사 인물이 아닌 풍경화를 그릴지라도 사정은 크게 다르지 않다. 광선은 온데간데없이 명승지나 초가집, 산골 풍경은 핏기 없는 중간 톤으로 채색된다. 인상파, 야수파의 수용은 거론할 필요도 없이 그들의 스타일은 전근대적인 화풍에 머물러 있다. 객관적 사실화에서 실외는 그림의 세트에 불과하며 거기에 나무나 숲이라는 물상(物象)이 소도구로 장치되

어 있을 따름이다. 구태여 바깥에 사생 나갈 필요가 있을까 생각될 정도로 빛을 고려하지 않고 사물의 외형 묘사에만 몰두한다.

객관적 사실화에는 작가 자신이 보거나 느낀 사실에 관한 언급이 없다. 객관적 사실만 부각되었을 뿐 그 객관을 작가가 어떻게 보았는가 하는 언급이 완전히 생략되어 있다. 작가의 시선이 없다는 것은 긍정적으로는 주제의 보편성에 도달하는 방편으로도 여겨진다. 그러나 그들에게는 주제의 보편성이란 것 자체가 애당초 존립하지 않았다. 회화를 통하여 전달하려는 주제 의식도 없거니와 그렇기 때문에 대상을 바라볼 때의 관점도 필요하지 않았던 것이다.

대상을 주관과 관계의 범위 안으로 축소시킨 인상파, 내면의 정황을 드러내기 위한 수단으로 대상을 이용한 야수파, 사물에 주관의 다시점(多視點)을 적용한 입체파와도 무관했으며, 심지어 그들이 그토록 열심히 추구한 고전파와도 거리가 멀었다. 고전파에서는 주관을 무시하고 대상 너머의 미의 보편성을 중시했기 때문이다. 고전파에서 발견되는 높은 수준의 미의 가치를 똑같이 객관적 사실화에서 찾은 사람이 과연 몇이나 될까.

다음으로 언급할 것은 '목가적 사실화'다. 여기선 한국의 농촌과 근대화 이전의 한가로운 시골 풍경과 순박한 사람들, 이에 곁들여 향토적 풍물이나 풍속이 등장한다. 양달석, 박상옥, 박수근, 이봉상, 류경채, 홍종명, 장리석, 최영림, 조병덕, 박항섭, 손동진, 박창돈, 김흥수 등이 여기에 속한다. 자주 등장하는 모티브를 알아보면, 장날 풍경, 세시 풍속기를 비롯하여 농가, 절구질하는 여인들, 피리부는 목동, 물동이 인 여인, 초가집, 나물 캐는 소녀들, 양지에서 노는 아이들 등등. 인물(여인, 소년, 소녀)과 가축(소, 염소, 닭, 토끼)이 사이좋게 어울리고 농촌이

나 어촌의 생활 단면을 엿볼 수 있다.

목가적 사실화는 종래에 향토적 소재주의로 불렸던 미술과 관련이 있다. 이 때문에 소재에 연연하고 작가의 주관이 감상주의적으로 굴절되어 있다는 지적을 받았다. 특히 일제 때는 일상적인 체험의 하나일 수 있는 풍속적 내용을 일본인 심사위원들의 시선을 끌기 위해 보여주었다는 점에서 그 정당성을 둘러싸고 논란을 거듭했다.

그러나 그 시대의 삶의 풍정을 담았다는 점에서 위의 주장이 지나치다는 반론도 제기된다. 가령 절구질하는 아낙네라든가, 한복 입은 여인, 전통적인 가옥이나 장터 풍경 및 시골 경관 등은 굳이 일본인을 염두에 두고 채택된 이국 풍경이 아니더라도 그 시대의 한국과 한국인의 모습을 엿보게 해준다.

목가적 사실화는 선전 시절에는 김종태, 이인성, 김중현, 양달석, 박수근 같은 화가들이 그렸으며, 선전에는 출품하지 않았으나 이중섭, 송혜수, 김환기의 작품 가운데서도 향토적 소재의 기용이 자주 목격된다.

국전에 이르면, 특별히 박상옥이라는 걸출한 향토 화가가 등장한다. 박상옥은 토속적인 시골 분위기를 재현하여 1950, 60년대 농촌상을 가감 없이 보여주었을 뿐만 아니라 채도 높은 색감으로 주제 의식을 표출하는 데에 성공하고 있다. 박상옥의 작품은 평범하고 소탈하다. 누가 보아도 알 수 있고 억지나 과장이 없다. 산골과 시골에 가면 흔히 만날 수 있는 인물들이 등장해 친숙함을 더해준다.

이렇듯 꾸준히 목가적 사실화를 추구해간 작가들의 면면을 살펴보면 양달석과 홍종명은 동심으로, 최영림은 설화적인 내용으로, 장리석과 조병덕, 이달주는 복덕방 노인이나 해녀, 채반을 인 여인 등 서민층을, 박창돈은 피리부는 아이로 눈길을 모았다. 방법적으로는 나이브한 구상

에서부터 야수파, 표현파, 반추상으로 각기 다르게 전개되었으나 장리
석처럼 거침없이 활달한 터치를 구사하거나 최영림처럼 화면에 모래와
흙을 첨가하여 까칠한 표면감을 살려낸 경우, 그리고 홍종명처럼 기름
기 있는 유채의 속성으로 토속적인 분위기를 포착한 경우도 있었다.

이들은 공통적으로 가난 속에서도 훈훈한 인심을 잃지 않았던, 농촌
의 목가적 풍경을 담았다. 그들이 묘사한 인물은 한복이나 저고리를 입
은 서민이거나 한복을 입은 소녀, 무명 솜바지를 입은 소년 등 전통적인
의상 차림이다. 자연을 무대로 할 경우 양지바른 마당이나 한적한 뒤뜰,
짙은 녹음의 여름, 멱 감는 아이들, 소라와 조개가 모래사장에 널려 있
는 정경이다.

그렇다면 어떤 경위에서 이처럼 목가적 사실화가 풍미할 수 있었을
까?

그것은 일단 우리 나라 구상화의 특수성 속에서 이야기될 수 있다.
가령 일본 다이헤이오미술학교 재학 시절 이인성은 일본 아카데미즘의
하나인 '메이지 낭만주의'에 영향을 받았다. 이인성의 현실을 초월한 이
미지와 장식적·구상적 화면 조성은 메이지 낭만주의의 화풍에 그대로
접목되어 있었다고 지적된다.[56] 참고로 '메이지 낭만주의'란 구로다의
제자인 후지시마가 프랑스에 유학했을 때 샤반느의 제자였던 베르낭 코
르몽에게서 배웠는데, 당시 프랑스 살롱에 퍼졌던 화풍이 바로 상징주
의 화가 샤반의 설화적·장식적 경향이었고 이것이 다시 일본으로 옮아
오게 되면서 형성된 메이지 시대의 화풍을 말한다.[57]

56 오광수, 《한국현대미술의 미의식》, 재원출판사, 1995, p. 221.
57 앞의 책, p. 221.

메이지 낭만주의에선 인물과 풍경을 낭만적으로 결부시키는 수법을 애용했다. 이 점을 감안할 때 이인성의 회화는 '메이지 낭만주의'와 유사성을 갖는다. 이인성은 여러 작품에서 여인과 꽃, 해변을 같은 화면에 포치시킨 바 있다. 〈해당화〉의 경우 한복을 입은 여인이 해당화 앞에서 정면을 주시하며 앉아 있는데, 흡사 뒷배경의 바다와 하늘은 실제 공간이라기보다는 영화의 한 장면처럼 낭만적인 공간으로 의도적으로 연출, 기획되었음을 볼 수 있다. 우리 나라에는 공교롭게도 향토적 소재주의가 성행하고 있었기 때문에 이인성은 '메이지 낭만주의'와 향토적 소재주의가 절충된 회화를 제작하지 않았나 본다.

만일 목가적 사실화가 이인성으로부터 시작하여, 이인성처럼 일본에 유학한 경력을 지닌 박상옥을 거쳐 이어져온 것이 사실이라면, 그것은 퇴영적 현실 의식을 반영한 화풍이라고 할 수 있다. 초현실, 설화, 유유자적, 개인으로의 도피 등 부담스런 현실 문제를 도외시한 측면이 없지 않다.

그러나 박상옥이 이인성처럼 '메이지 낭만주의'의 영향을 진하게 받았다는 흔적은 찾을 수 없다. 향토적 소재에서 출발하는 유사성을 지니나 속을 들여다보면 차이점이 더 많이 확인된다. 우선 이인성의 꾸며진 무대 공간에 비해 박상옥은 생활 공간에서 스케치한 것을 화면에 옮긴다. 그러기에 작의성이 훨씬 덜하며 인물의 포즈나 동작도 실제적이다. 따라서 '메이지 낭만주의'의 영향은 이인성에게 제한되어야 하며, 오히려 박상옥은 이인성의 한계를 극복한 인물로 이해된다. 박상옥의 작품 속에서 얻어지는 평범, 소탈은 이인성의 작품에서 전달되는 감상주의, 막연한 낭만과는 다르다.

이와 함께 목가적 사실화가 우리 나라의 전근대적인 농촌 상황을 진

박상옥, 〈소와 소년〉 1953, 96.7x130.5cm

술한 측면도 배제할 수는 없다. 이런 작품이 집중적으로 나온 1950, 60
년대만 해도 우리 사회는 전통적인 농경 사회의 습속을 간직하고 있었
다. 동네에 장이 서면 아낙네들은 아침 일찍 일어나 손수 농사지은 채소
가 담긴 바구니를 머리에 이고 시장으로 떠나고, 느티나무 그늘 아래 멍
석을 깔아놓고 길쌈을 하며 노인들은 한낮의 더위를 식히고, 아이들은
냇가에서 삼삼오오 모여 도랑치고 가재를 잡거나 아니면 학교에서 돌아
와 소 고삐를 잡고 나가 땅거미가 내리기 전까지 들에서 소일하던 시절
이었다.

　　농경 사회에 살았던 화가들은 그네들의 삶을 역사적 기록으로 남겼
다. 단순히 기록적인 의미만 지닌 것이 아니었다. 아름다운 풍광을 따스

홍종명, 〈새야새야〉 1988, 캔버스에 유채, 72.2×72.2cm

하고 애정어린 시선으로 감싸 안았다. 그들은 토속적이고 향토적인 이미지에 집중함으로써 넉넉하고 훈훈한 농촌 풍경, 시골 사람들의 소박한 일상을 성심껏 전달했다.

목가적 사실화에 속하는 화가를 몇 명 더 떠올릴 수 있다. 이대원과 이봉상, 윤중식과 박수근, 황유엽 등이 그들이다. 윤중식과 황유엽을 빼면 모두 독학파이며 개성적인 화풍으로 목가적 사실화를 발전시키는 데에 이바지했다.

박창돈, 〈성지(城址)〉 1957, 160.5x130.8cm

이대원은 농원을 밝은 원색으로 표현하여 목가적 사실화에 또 다른 해석을 추가했다. 인상파적 수법을 기용하여 붓으로 화면을 찍듯이 채워가고 또 밝은 광선으로 하여금 농원의 생동감을 이끌어내도록 배려했다.

해방 이후 김환기와 유영국, 박고석 등과 사귀면서 야수파적인 색채 표현법을 구사했던 이봉상은 나무, 수풀, 산, 새와 같은 자연 풍경과 실내 인물을 주관적인 색채, 시원스런 붓질로 표현했다. 새와 나무, 강 등 다분히 시적인 내용으로 화면을 물들이면서 소재들을 정감 있게 풀어갔다.

윤중식과 박수근, 황유엽은 목가적 사실화를 독창적으로 발전시켰다. 윤중식이 대상의 이미지를 잃지 않으면서 모티브를 압축, 변형시켜 정취적인 분위기를 잘 살려내었다면, 박수근은 서민의 일상 생활을 독특한 평면 해석으로 질펀하게 옮겨냈다.

윤중식의 회화 수법은 투박하면서도 표현적이다. 붉은색과 노랑색, 그리고 주홍색 등 정열적인 색깔을 즐겨 사용하며 이 외에도 파랑과 하늘색을 번갈아 사용하기도 한다. 그에게는 이미지도 중요하지만 색채도 대등하게 중시된다. 강렬한 색상은 계절마다 뚜렷한 시골의 풍광, 그리고 토속적인 분위기를 잘 전달해준다.

박수근은 나목, 시장 사람들, 맷돌질하는 여인 등 1950, 60년대 서민들의 모습을 충실하게 다룬 전원적 사실화의 중추적인 화가다. 인물을 냉철하게 바라보는 고전주의와 달리, 사람과 그 주변에 따뜻한 애정이 담겨 있다. 평면의 질감을 살려내면서 대상이 지닌 특징을 놓치지 않았다. 가령 노인이나 아낙네를 그릴 경우 그들의 어려운 살림이나 나약함을 숨김없이 드러냈다. 그의 작품은 애옥살이의 서민상, 농경 사회에서 산업 사회로 넘어오는 과정에서 힘겹게 삶을 지탱해온 사람들에게 맞추

어져 있다. 높은 예술성에도 불구하고 박수근은 국전에서 충분히 인정을 받지 못했다.

낮고 천한 사람의 편에 선 화가로는 이연호를 빼놓을 수 없다. 박수근처럼 독학으로 미술을 공부했으며, 국전과 상관없이 전후의 어두운 사회상을 시대의 풍속화로 제작했다. 서시, 시세꾼, 구두닦이 소년, 실직자, 술주정꾼, 부랑아, 땅바닥에 주저앉은 장애인들을 펜화, 수채화로 치밀하게 표현했다. 1966년 한국기독교미술인협회를 창립하기도 했던 그는 평생 빈민을 위하여 봉사하면서 미술로 이들에 대한 사랑과 연민을 쏟아냈다.

끝으로 황유엽의 작품에서 찾을 수 있는 특징은 사람과 동물의 친화다. 그의 작품에는 유독 동물들이 많이 등장한다. 소와 정담을 나누는 여인, 소 곁에서 피리부는 목동, 하늘을 나는 새, 닭이나 물고기 등은 그가 얼마나 풍부한 감성의 소유자인지 보여준다. 찍어 발라올린 듯한 투박한 마티에르, 텁텁하고 질박한 맛, 둔탁한 필선과 표면, 반추상적인 형태 등은 그의 표현주의를 향한 경도(傾倒)를 짐작하게 된다.

전통 회화의 단절과 계승

광복 후 동양화 작가들 사이에는 골칫거리가 생겼다. 그 고민은 대체로 과거 일본 강점기 때 겪은 침탈을 수습하는 문제와 연관되었다. 첫째는 일본색의 찌꺼기를 거두어내는 일이요, 둘째는 위축되었던 전통 회화를 복구하여 활성화하는 것, 셋째는 전통 회화에 시대적 미의식을 조화롭게 결부시키는 문제로 모아졌다. 세 가지 문제는 신생 독립국에서 일

윤중식, 〈어촌의 아침〉 1978, 46x53cm

어날 수밖에 없는 필연적인 고민이었다. 특히 세 번째 문제가 약간 늦게, 1950년대 말이 되서야 제기되었다면, 첫째와 둘째 문제는 해방 직후부터 첨예한 이슈로 제기되어 동양화단의 초미의 관심사가 되었다.

서양화란 일본에서조차도 이미 서양에서 성취된 양식과 수법을 이식한 것이었기 때문에 심각성이 덜한 데 반해, 전통 회화는 이미 오랜 역사를 지녀온 것이기에 큰 논란을 빚었다. 일제의 침략과 함께 우리 생리에도 맞지 않는 일본화가 밀려오는 통에 순식간에 잠식당하는 치욕을 겪은 미술계는 해방 직후 일본색을 가려내는 일에 착수했다.

민족 미술의 구현은 미술 전 영역에 걸친 숙제였지만 그 절실성이 동

이유태, 〈토왕추효(土旺秋曉)〉 1975, 80x148cm, 작가 소장

양화만큼 분명했던 영역은 없다. 그도 그럴 것이 동양화야말로 전통적
양식으로서 민족 미술을 구현하는 데 근접한 분야였기 때문이다. 일제
에 의해 가장 훼손된 부문이 전통 회화였기에 정체성을 파악하려는 욕
구가 더욱 고조되었는지 모른다. 의식 있는 몇 사람이 이런 바람에 부응
하듯 문제 의식을 느끼고 신속히 움직이기 시작했다.

1957년 발족된 백양회는 단구미술원(1946년 창립. 참여 작가는 이응
노, 김영기, 장우성, 이유태, 조중현, 조용승, 정홍거, 배렴, 정진철)에 참

여했던 일부 작가들과 그 밖의 중견 작가들이 구성한 단체로 "한국의 현대 동양화 연구와 그 발전, 선양 및 후진 양성을 목적"으로 삼았다. 후소계 계열의 김기창과 이유태, 이남호, 장덕, 그리고 그 외의 박래현, 허건, 김영기, 김정현, 천경자 등 9명이 참여했다. 이때까지만 하더라도 이당 김은호가 주동이 되어 만든 후소회 멤버들이 국전을 의식적으로 기피하고 재야 작가로서 활동했는데, 그것은 이당이 국전에서 냉대를 받음으로써 그 문하생들이 스승의 처지에 동조했기 때문이었다. 후소회 멤버가 아닌 작가 가운데서도 국전에서 소외를 당했던 작가들이 태반이었던 점으로 보아 백양회는 출발부터 다분히 재야적 색채를 드러내고 있었다.[58]

이들이 회화적으로 공통된 성향을 띤 것은 아니었다. 각자의 개성을 존중하면서 동양화의 현대성을 얻고 민족 미술을 추구하자는 취지에 동의하고 있었을 따름이다. 백양회는 1959년 서울뿐 아니라 목포와 진주까지 무대를 넓혀 순회전을 열었고 1960년에는 대만과 홍콩에서 해외

58 오광수, 《한국현대미술사》, 열화당, 1979, p. 162.

변관식, 〈내금강 진주담〉
1960, 종이에 수묵 담채, 264x121cm, 호암미술관

전을, 1961년 겨울에는 도쿄와 오사카에서 또다시 해외 원정전을 갖는 등 한국화의 우수성을 알리고 국제 교류를 꾀하는 등 적극적으로 활동했다. 〈백양회전〉은 작가들의 성향 탓으로 "새로운 실험이나 파격적 표현의 현대적 모험은 별로 없었으나…… 대다수 회원들은 각자 독자적 화법으로 풍부한 개성 표현과 전통 개량의 의지"[59]를 지녔다. 김기창과 박래현 부부의 현대적 실험, 그리고 성재휴의 호흡이 큰 운필과 표현력이 볼 만했다.

한편 소위 '6대가'로 불리는 원로들은 전전(戰前)부터 자기 세계를 뚜렷이 확립해가고 있었다. 이후 일제 시대부터 두각을 나타내면서 동양화의 맥을 이어온 김은호, 허백련, 이상범, 노수현, 변관식, 박승무 등은 건재함을 과시했다.

특히 변관식, 이상범은 경관이 빼어난 산천을 직접 찾아다니며 사경 산수의 모범을 보여주었다. 조선 말의 대표적인 화가 조석진의 외손자 변관식은 금강산의 자태에 매료되었고 1950년대 후반에 이르러 결실을 맺는다. 화단 정치의 진원지가 된 국전을 등진 채 금강산을 드나들며 야외 사경으로 나날을 보냈다. 구룡폭포, 진주담, 삼선암, 옥류천 등 금강산 명소를 그만치 많이 그린 사람도 없을 것인데 바위산이 갖는 웅장한 기개와 솟구치는 산의 웅장함을 독특한 필법과 묵법으로 풀어갔다.

그런가 하면 이상범은 흙 냄새가 나는 시골의 논밭, 들풀과 수목이 서식하며 자그마한 오솔길이 나 있고 실개천이 흐르는 농촌 정경, 그리고 야산의 한가롭고 평화스런 모습을 누구보다 잘 드러냈다. 고즈넉한 들녘을 이상범은 물기 머금은 운필과 먹의 미묘한 여운, 그리고 풍부한

59　이구열,《근대 한국화의 흐름》, 미진사, 1984, p. 193.

시적 감각으로 소화해냈다.

이상범이 나지막한 야산을 배경으로 하는 정적인 구도를 특징으로 삼았다면, 변관식은 험한 산세를 배경으로 하는 동적인 구도를 특징으로 삼았다. 전자의 준법이 구도나 배경에 걸맞게 잔잔하고 부드럽다면 후자의 준법은 활기차다. 변관식의 그림이 기암괴석 사이로 물이 굽이쳐 휘도는 등 장대한 스케일이라면, 이상범의 그림은 야트막한 들판에 조그만 실개천이 흐르는 조촐한 스케일을 대비적으로 보인다. 두 사람 모두 구도나 준법은 다르나 그동안 중단되었던 한국의 사경 산수를 회복, 발전시키는 개가를 올렸다. 모본에 의존하던 고식적인 틀을 극복했다는 측면에서뿐만 아니라 실경 산수를 계승 발전시켰다는 측면에서 값진 시도로 평가할 만하다.

6대가로 대표되는 세대의 작가들은 대부분의 생애를 역사적 격변 속에서 보냈다. 그들은 대개 조선조와 근대의 분기점에 해당하는 1910년대에 입문했는데 이 시기는 공교롭게도 나라를 빼앗기는 시기로 이와 함께 전통 회화의 연속성도 끊기게 된다. 그들은 반쯤은 전통적인 회화 전통을 이어가면서 반쯤은 일본 회화의 영향을 받아야 하는 모순 속에서 성장했다. 그리고 그러한 모순을 극복하는 것이 이들에게 주어진 과제이기도 했다. 오랜 기간 조선 회화를 잠식해온 중국 화풍을 벗어나는 것도 힘든 마당에 이젠 일본 화풍까지 끼어들었으니 앞길이 그야말로 첩첩산중이었다. 어쨌든 외래적인 것의 틈바구니를 비집고 들어가 한국적인 조형미를 찾아낸다는 것이 결코 쉽지 않았을 것이다.

한편 해방 후 1950년대 중반 무렵 백양회의 김기창, 박래현 부부가 두각을 나타냈다. 김기창은 1950년대 중반에서 1960년대 초로 넘어오는 과정에서 매우 격정적으로 운필을 구사했다. 군상 시리즈와 군마도, 투

우와 같은 소재로, 춤 시리즈에서 더욱 나아간, 강인한 운필에 의한 해방감을 맛보게 해주었다. 1957년에 결성된 백양회 창립 멤버로서의 참여, 오랫동안 소외되었던 국전에서의 초대, 그리고 홍익대와 수도여사대 재직 등 왕성한 대외 활동을 펼치면서 작품 세계의 완성을 향해 뻗어가는 모습을 보여주었다. 빠른 운필, 격동의 구도, 힘이 넘치는 운동감은 과거 그가 운신했던 풍속화를 벗어던지고 한국화에 대한 청사진을 그려내는 시도였다.

출중한 감각의 소유자였던 박래현은 1956년 〈대한미협전〉에서 대통령상(〈이른 아침〉)을, 제5회 국전에서 대통령상(〈노점〉)을 수상하면서 자신의 존재를 대외적으로 알렸다. 〈이른 아침〉과 〈노점〉은 비근한 일상에서 취재된 소재들로 서민들의 생활상을 담은, 현대적 의미의 풍속도다. 그녀의 그림은 단순히 생활의 현장을 기록한 풍속도가 아니다. 소재가 주는 짙은 생활의 정감에도 불구하고 이들 작품에서는 대담하게 대상을 재구성하고 종합하는 시도를 확인하게 된다. 분석과 종합의 조형화, 그리고 단아한 아름다움을 추구하면서 그녀는 자신의 말처럼 조형의 '순수성'을 모색하는 데 부심했다.

나는 추상적인 작품으로, 즉 지적 분석이라고나 할까 어느 각도에서나 대상을 생각하고 볼 수 있는 자유로운 조형으로 구동하는 화면 구성으로 옮겨갔다. ……여기에 새로운 색조의 세계를 플러스하여 동양화라는 것보다는 한 회화로서 동양인의 체취를 간직한 작품을 모색했다. 뚜렷한 형태가 없는 만큼 화면의 분위기 조성이란 그 생명이 아닐 수 없다. 대상이라든지 그곳에 나타나 있는 뜻 같은 것은 제외되고 완전히 창조의 순수성을 찾아보려는 곳에 이 작품의 의도가 있었던 것이다.[60]

이상범, 〈산가청류(山家淸流)〉 1960년대, 종이에 수묵 담채, 60x130cm

　박래현의 입체주의에 대한 관심과 아울러, 천경자의 환상적인 채색
화, 이응노의 자유로운 묵법 추구, 김영기의 '신문인화'가 1950년대 동
양화단을 장식했다. 특히 이응노는 1950년대 후반에 이르러 추상 의지
를 더욱 뚜렷하게 보였다. 〈도불기념전〉에 출품되었던 〈해저〉(1958),
〈생맥〉(1958)은 칸딘스키의 즉흥이나 잭슨 폴록의 드리핑을 연상시킨
다. 하나하나의 선은 실타래처럼 복잡하게 꼬여 있고 위아래, 앞뒤의 구
별이 전혀 없는 전면 회화의 양상을 띠었다. 〈도불전〉의 리뷰에서 김병

<hr />

60　박래현, 〈동양화의 추상화〉, 《사상계》, 1965. 12, p. 221.

기는 "이응노 씨야말로 재래적인 경지에서 벗어나려는 실험에 혈기를 보여준 특수한 작가"[61]로 평하면서 그에 대한 기대를 감추지 않았다.

또 다른 화가 김영기는 문인화와 서구 모더니즘을 결합하는 가운데 '신문인화'를 창출하고자 했다. 그는 서구 회화를 적극적으로 받아들여 "대담하고 율동적인 필선과 흩뿌린 수많은 점들"[62]로 화면을 가득 메웠다. 자신의 그림을 '자화(字化) 미술'이라 불렀는데 문인화의 서화 일치 사상을 바탕으로 삼아 한자를 정제된 조형 감각으로 풀어낸 것이었다.

김용준과 수묵화

동양화의 난점이라면, 일본인에게서 그림을 배웠다는 점이 한국적인 미감을 탐구하는 데에 큰 걸림돌이 되었다는 사실이다. 일제 때부터 활

61 김병기, 〈동양화의 근대화 지향―고암 이응노 도불기념전 평〉,《동아일보》, 1958. 3. 22.

62 김경연, 〈1950년대 한국화의 수묵 추상적 경향〉,《미술사학연구》, 한국미술사학회, 1999. 9, p. 81.

동한 사람이라면 누구도 이 문제로부터 자유로울 수 없었다. 이 문제를 근본적으로 해소하기 위해선 무엇보다 체계적인 교육 기관을 실립하고 인재를 양성하는 정책 마련이 시급했다. 때마침 몇몇 미술 대학이 세워짐으로써, 그런 요구를 어느 정도 만족시킬 수 있었다. 도제식 교육에서 체계적인 교육으로 바뀌었을 뿐 아니라 우리 회화 전통과 고유성을 본격적이며 능동적으로 이루어갈 수 있게 되었다.

서울대학교에 예술학부 미술과가 설립되어 근원 김용준과 월전 장우성은 민족 미술의 진로를 문인화와 리얼리즘의 접목에서 풀어가려고 했다. 문인화가 단순히 고답적인 관념의 세계가 아니라 필법과 묵법 등 동양화의 가장 원형적인 것을 간직하고 있다고 여겼다. 곧바로 전통 회화가 실천적 모델로서 원용될 수 있었던 근거가 여기에 있다.[63]

이와 관련하여 전통미에 유달리 관심을 가졌던 김용준의 논의는 주목할 만한 것이었다. 일찍이 그는 향토색을 논의하면서 조선 회화의 전통을 계승할 것을 누차 강조했다. 그에 의하면, 개자원을 배우고 단원을 본뜨고 오원을 본받는 것은 현대라는 시대의 특수성을 무시하고 과거의 구태의연한 화풍을 고집하는 시대착오적 발상이다. 조선 사람의 향토미가 나는 회화란 색채의 나열도 아니요, 조선의 풍물이나 풍속을 그린다고 되는 것이 아니다. 김용준은 전통 회화의 묘미를 "뜰앞에 일수화(一樹花)를 조용히 심은 듯한 한적한 작품", 그 속에서 우러나는 "고담(枯淡)한 맛"과 "한아(閑雅)한 맛"으로 특징지은 바 있다.[64] 조선 정조를 가장 잘 드러내는 것이 고담과 한아라면, 여기에 가장 걸맞는 미술은 전아

63 오광수, 〈한국화의 실험적 궤적〉, 〈현대미술 40년의 얼굴전〉(호암갤러리, 1994) 도록, pp. 115~22.

(典雅)하고 온화한 수묵화이다. 고담과 한아는 "어느 것도 공허함이 없고 정치함이 없되, 오히려 아취가 횡일하고 고조가 충만하며, 처음 보매 미완성인 듯 서투르나 두고두고 친할수록에 여유작작한,"[65] 담박하고 순수한 미감을 지닌 것이다.

그는 색깔에 있어서도 "복잡 현란한 빛깔보다도 단조하고 투명한 엷은 빛깔"을 민족 성향에 맞는 색깔로 보았다. 문화가 미개한 민족일수록 현란 복잡한 빛깔을 즐겨 사용한다면 문화 수준이 높을수록 색채를 절약한 것, 곧 "경쾌하거나 담박한 색조"로 올라가는 것을 항례(恒例)의 감정이라고 했다.[66] 이것은 1930년대에 문화가 진보된 민족은 암색에 가까운 중간색을 쓰나 문화 정도가 저열한 민족은 원시색을 쓴다는 주장의 반복이기도 하다.[67] 어쨌거나 그가 말한 조선 회화의 정조(情調)란 되바라지지 않고 아취가 있으며 한적하면서도 단아한 속성을 지니며, 색깔로 치면 '단조하고 투명한 엷은 빛깔'을 일컫는다. 물론 여기서 그가 말한 색조는 의상이나, 일용잡기, 백색조의 도자기를 포함하여 조선시대 수묵화까지 두루 아우르는 것이다. 내심 김용준은 이 색채 감각을 동양화에서 발전시키기를 원했을 것이며 이와 함께 이를 실현할 수 있는 뛰어난 문인화가가 배출되기를 원했을 것이다.

그런 강력한 희망은 김용준이 쓴 월전 장우성과 청전 이상범 두 사람의 전시평에서 나타난다. 월전이 개인전을 가졌을 때 김용준은 극찬을

64 김용준, 〈회화에 나타난 향토색의 음미〉(上·中·下), 《동아일보》, 1936. 5. 3~5.

65 김용준, 〈광채나는 전통〉, 《서울신문》, 1947. 8. 9.

66 김용준, 앞의 글.

67 김용준, 〈회화에 나타난 향토색의 음미〉, 《동아일보》, 1936. 5. 3~5.

아끼지 않았다. 그는 "선지(宣紙)의 묘미와 수묵과 담채의 신비성"을 엿볼 수 있다며 "수묵 담채화의 세계가 얼마나 무궁무진"한지 "전통 정신의 적당한 섭취와 새로운 방향을 정당하게 배합시키는 월전의 시험은 현재로서는 만점"[68]이라고 치켜세웠다. 그런가 하면 이상범에 대해서는 "옛날 서당 취미를 연상하게 되거나 혹은 도포 자락 길게 늘인 선비님을 만난 듯한 순결한 조선적인 감정을 느끼"게 된다면서 그가 그리는 산은 "웅대하되 뼈대 없는 부드러움을 감춘 듯한 산이며, 이 산과 산들 사이로는 흔히 좁다란 산길이 외로운 초부를 데리고 양장(羊腸)처럼 꼬부라져 사라진다"며 크고 작은 미점(米點)으로 한국인의 예술 감정을 실어내는 수묵화를 환영했다.[69]

김용준은 특별히 수묵을 사용하는 서예와 사군자가 사물의 사실적인 묘사보다 주관의 정신성을 중시하며 특히 사의성(寫意性)과 기운 생동이라는 추상적인 화법 속에서 대상의 생명을 명확하게 표현하기 때문에 서양의 표현주의와 동일한 정신을 지닌다고 여겼다.[70]

김용준은 전통 회화의 가치가 널리 인식되지 않았던 시절에 꾸준히 수묵화를 강조함으로써 그 중요성을 환기시켰다. 국전에도 정형 산수와 사경 산수를 포함한 수묵 산수화가들이 심사위원으로 배정되어 동양화단의 화풍은 대체로 수묵 산수화로 기울었다. 수묵화 교육을 받으며 자

68 김용준, 〈담채의 신비성―월전 장우성의 개인전을 보고〉, 1950년경, 출처 미상.

69 김용준, 〈청전 이상범론〉, 《문장》, 1939. 9.

70 김경연, 〈1950년대 한국화의 수묵 추상적 경향〉, 《미술사학연구》, 한국미술사학회, p. 65.

라난 세대는 이에 따라 극채화를 멀리하는 동시에 수묵에 의한 묵법과 필법을 선호했다. 광복 후 채색화가 발전되지 못한 까닭은 전통 회화의 원형을 조선 문인화에서 찾는 과정에서 수묵 인물화와 수묵 산수화가 상대적으로 우위를 확보한 것과 무관하지 않다. 어쨌든 해방 후 세대는 근원의 영향을 받아 문인화를 전통 회화의 본령으로 놓으면서 진취적인 수묵의 표현 가능성에 한 발 다가섰다.

해방 후 제1세대 한국화가들

해방 후 세대는 선배들에 비하면 훨씬 홀가분한 편이었다. 이들에게 는 애초에 '왜색 탈피'라는 짐이 주어진 것도 아니었다. 자유로운 입지 에서 그들의 조형 사고를 실험해보고 타진하며 훈련할 수 있는 유리한 조건에 있었다.

해방 후 제1세대로 일컬어지는 권영우, 박세원, 박노수, 장운상, 서 세옥, 안상철 등은 모두 서울대에서 근원, 월전 그리고 심산 노수현의 지도를 받았다. 따라서 그들 회화는 초기에는 근원, 월전, 심산의 영향 을 적잖이 받았다. 그 중에서도 한국 미술사, 전통화론을 가르친 근원이 차지하는 비중은 지대한 것이었다. 그가 월북한 후에도 수묵화가 서울 대의 주된 화풍으로 자리잡았을 정도였으니 그 영향력을 짐작하고도 남 는다. 이는 그의 주장이 시의적절했을 뿐만 아니라 주효했다는 표시이 기도 하다. 1950년대 들어서면 근원 개인에 대한 의존도가 차츰 줄어들 기는 하나 그가 말한 수묵의 표현 가능성은 오히려 더 높아졌다고 할 수 있다.

전통 수묵화를 했던 박세원을 제외하면, 나머지 작가들은 수묵을 기초로 한 조형적 모색에 과감히 자신들을 던졌다.[71] 수묵의 과감한 조형적 모색은 근원과 월전에 의해 꾀해진 문인화의 방법과 리얼리즘에 그 기초를 두었다. "간결하고 담백한 묵법과 설채를 중심으로 하되 모티브는 항상 현실적인 데서 찾는다는 이념이 이들의 조형의 근간이 되었다."[72]

이들 세대가 집단적 의식으로 결집되면서 독자적인 진로를 확립하기 시작한 것은 1960년부터다. 그전까지 전시 무대가 국전이나 미협전 같은 종합적인 성격의 전람회였다면 묵림회에 들어와 분명한 조형 성격을 갖춘, 본격적인 의미에서의 그룹 전람회를 볼 수 있게 된다.

묵림회 창립전은 1960년 3월 중앙공보관에서 개최되었는데 이때 참가한 사람은 서세옥, 박세원, 장운상, 장선백, 권순일, 전영화, 이영찬, 남궁훈, 최종걸, 정탁영, 민경갑 등 16명이다. 첫 전시의 반응은 긍정적이지 못했다.

이번 묵림회 제1회전은 기성들의 완고한 세계에서 벗어나 새로운 경지를 이루어보자는 데에 의의가 있다. 이렇게 동인전의 성격이 충분히 엿보이는데도 불구하고 작품상에서는 그들의 강력한 발언이 부족했다고 여겨졌으니 그 까닭은 종래 형식에 편협한 남화 북화의 화풍을 충분히는 탈피하지 못한 작품이 태반을 차지했다는 점에 있다.[73]

71 오광수, 〈한국화의 실험적 궤적〉, 〈현대미술 40년의 얼굴전〉 도록, p. 118.

72 오광수, 앞의 글, p. 118.

73 〈강력한 발언이 부족—묵림회 제1회전을 보고〉, 《조선일보》, 1960. 3. 26.

제2회 묵림회전에서는 일부 회원의 변경이 있었다. 장운상, 장선백, 박세원, 전영화 등이 빠져나가고 서세옥, 민경갑, 남궁훈, 정탁영, 새로 가입한 송영방 등이 참여했다. 이 그룹은 1964년 제8회전을 갖고 해산될 때까지 여러 사람들이 거쳐갔다. 1, 2회전에 참가한 작가 외에도 안동숙, 신영상, 양정자, 이석우, 이용자, 금동원, 유남식, 김원 등이 출품했다.

묵림회 창립의 중심 멤버였던 서세옥, 박세원, 장운상이 조형 이념상에선 분명한 유대감을 형성하지 못했던 것 같다. 말하자면 잘 짜여진 조형 이념을 가지고 결집된 단체가 아니라 해방 후 새 세대의 모임이라는 막연한 기대감에서 출발했다고 볼 수 있다. 묵림회가 수묵을 기저로 한 과격한 표현적 실험의 공감대를 형성하기 시작한 것은 서세옥을 중심으로 한 재결속이 이루어지면서부터였다.[74]

묵림회가 보여주었던 실험적 열기는 당시 동양화단의 지배적인 흐름 속에서 보았을 때 파격적인 행위로 비추어졌다. 아직도 전통적인 회화 관념이 지배적이었을 시절에 청년 미술가들이 펼쳐 보여주었던 몸짓은 선배 화가들이 보기에 무모할 뿐만 아니라 전통적 조형 사고와 양식을 거스르는 거부요 도발로 이해되었기 때문이다.

그렇지만 묵림회의 도전을 엉뚱하거나 불합리한 것으로 볼 수는 없다. 이미 서양화단에 불어닥치고 있었던 뜨거운 추상의 돌풍은 화단을 강타하면서 미술계를 술렁이게 했기 때문이다. 뜨거운 추상에는 청년들뿐만 아니라 기성 모던 아티스트들까지 이들을 성원할 정도였다. 그들

74 오광수, 〈한국화의 실험적 궤적〉, 〈현대미술 40년의 얼굴전〉 도록, p. 119.

은 힘을 합쳐 해묵은 아카데미즘을 무산시키고 전후의 '정신적으로 높은 온도'를 표출하는 조형 이념에 동소했다.

서양화단의 뜨거운 기운과 철저한 시대 정신에 비한다면, 사실 묵림회가 보여주었던 태도는 온건하기 그지없다. 서세옥, 박노수, 장운상 등은 제1회 국전부터 적극 참여해왔고, 그 같은 타협적인 처신은 묵림회가 창립된 후에도 계속된다. 더욱이 안상철(8번), 서세옥(6번), 장운상(6번), 안동숙(5번) 등은 1962년 이후 심사위원으로 국전에서 중추적인 역할을 도맡게 된다. 이를 악물고 국전에 대들었던 서양화단의 맹렬한 자세와는 딴판이다. 서양화단이 국전과의 결별, 독립을 완강하게 외치고 분명한 선을 그었다면, 동양화단은 타협과 절충의 짝짓기를 서둘렀다.

조급한 타협이 아쉬우나 그렇다고 작업마저 절충한 것은 아니었던 것 같다.

오랜 전통의 무거운 관념의 인식들이 지배되고 있었던 분위기를 감안해본다면 이들의 실험적 열기와 창조적 열망은 결코 과소 평가되어서는 안 될 것이다.[75]

묵림회가 차지하는 화단사적 의의라면 역시 전통 회화의 가치를 시대적 미의식 속에서 발견하여 동양화의 새 경지를 보여주었을 뿐 아니라 이를 통해 현대 회화사에 전기를 마련했다는 점일 것이다. 그들은 전

75 오광수, 앞의 글, p. 119.

서세옥, 〈구름이 흩어지는 공간〉 1962, 종이에 수묵, 173x140cm, 작가 소장

권영우, 〈73-16〉 1973, 115x89cm

통적인 수묵을 주도면밀하게 원용하는 신중함을 잊지 않았다.

간결한 운필과 함축된 추상을 추구해온 서세옥은 제3회 국전에서 문교부장관상을 수상한 〈운월의 장〉(1954)이나 묵림회 창립전의 출품작 〈영번지의 황혼〉(1960)에서 선조 위주의 회화를 선보였다. 예리한 필치와 굵은 먹선만 보일 뿐 구체적인 대상이 점차 사라졌는데, 1960년대에 와서 추상적인 경향이 한층 심화되어갔다.

민경갑의 경우도 대담한 필선을 강조했는데, 1959년 제8회 국전 출품작 〈동열〉은 〈강강수월래〉(1957)를 더욱 단순화한 것으로 거친 필치의 선조가 두드러졌으며, 〈파생〉(1961)은 선조가 추상 표현적 경향으로 발전되는 모습을 보여준다. 이 작품의 경우 선묘가 흐릿해지고 대신 컬러나 먹 톤이 강화되는 경향을 띠었다.

장운상의 〈전설〉(1961)은 여러모로 색다른 인물화로 분류될 만하다. 흰 바탕에다 인물을 청색 또는 검은색으로 채색하여 단순하고 정형화된 유형의 여체 그림을 선보였다.

전영화는 모피가 물에 젖어 여러 방향으로 흩어지는 듯한 그림을 선보였는데 그의 화면을 구성 면에서 본다면 좌측에서 우측으로, 혹은 우측에서 좌측으로 가로질러 있으며 그것도 계단형으로 상하로 줄지어 이어진다. 전영화가 대상의 구체성을 없애고 줄과 먹으로 형성된 독특한 화면을 나타냈다면, 남궁훈은 추상 표현주의에 가까운 거침없는 표현의 세계를 보여주었다.

안동숙은 세대로는 박래현이나 천경자에 가까우나, 작품상으로는 오히려 후배들의 모임이었던 묵림회에 가깝다. 그가 보여준 회화는 추상 미술 중에서도 액션 페인팅이나 앵포르멜 비정형 회화 쪽에 속할 만큼 행위와 색채를 강조했다. 그의 그림에는 늘 신비로운 빛이 등장하며 그

민경갑, 〈운(韻)〉 1961, 한지에 수묵 담채, 121x113cm

안동숙, 〈환상 1〉 1970, 152x120cm

송영방, 〈천주지골〉 1967, 종이에 수묵, 110x101cm

빛은 어둠을 비추고 어둠의 틈바구니에서 나온다. 광명과 화평, 구속과 은총과 같은 기독교적 주제를 그림의 내용으로 삼아왔다.

묵림회는 1964년경 해체되는데, 묵림회에 적극적인 무대를 마련했던 신예 작가들—정탁영, 송영방, 이규선, 신영상, 임송희 등—에 의하여 1967년 창립한 한국화회(신영상, 정탁영, 이용자, 이규선, 김원세, 임송희, 장상선 등 20명)에 그 바통을 넘겨주게 된다. 이들은 대체로 묵림회가 추구해온 추상 기조와, 근원에게서부터 내려온 수묵 정신을 이어갔다.

정탁영은 유독 번지기 효과를 즐겨 사용했다. 물과 먹의 절묘한 배합으로 이루어지는 그의 화면은 물기가 얼마나 먹에 용해되어 바탕에 스며들고 번져나가고 겹쳐지는가가 작품의 성공 여부를 판정 짓는 관건이 된다. 비를 흠뻑 뒤집어쓴 수풀처럼 그의 그림은 물기로 젖어 있으며 부드럽고 잔잔하며 단아, 고아한 정취를 풍긴다. 농담의 대비, 은은한 묵의 번짐이 그윽한 여운을 남긴다.

수묵의 자연스런 효과나 표현적 성향은 이 세대의 주요한 조형 언어가 되었다. 송영방의 〈작품〉(1961)은 자유로운 운필 구사에다 우연한 번지기 효과를 곁들여 제작한 것으로 어떤 모티브나 이미지가 등장하지 않는데 종이와 먹이 대면하면서 빚어내는 임의적이고 예상치 못한 흐름에 주목했다.

이규선은 한국 화가로서는 드물게 면 분할에 의해 기하학적 구성을 꾀했다. 화면을 직사각형 또는 정사각형의 네모로 나누고 그 위에다 먹색이나 원색을 채색, 바탕과 강한 콘트라스트를 이루게 한다.

신영상의 그림은 흡사 종이가 그을린 흔적을 보는 듯하다. 붓질을 절제할 뿐 아니라 '그린다'는 자체도 신중을 기하는 측면을 엿볼 수 있다.

정탁영, 〈작품 C-5〉 1969, 종이에 수묵, 91x91cm, 작가 소장

화면 바탕에는 선과 묵점과 같은 기호들이 넘나들고 산수나 사군자 같은 재래의 전통적 이미지들은 발견되지 않는다. 이규선과 마찬가지로 물기와 먹의 조응에 신경을 썼으나 컬러와 면 분할이 배제되고 단지 선염과 선묘에 의해서만 화면이 지탱되고 있을 뿐이다.

다음으로 빠른 속도의 붓질로 산과 나무를 그린 임송희는 종래의 산수화와는 다르게 골계미를 강조하며, 그 필치도 투박하고 거칠다. 선과 먹 톤의 구분이 따로 존재하지 않으며 다만 율동과 힘, 그리고 내면 표출에 심혈을 기울였다.

VI

현대 미술,
여러 갈래로 뻗어가다

모던아트협회

서양화 부문에서는 신구 세대를 가릴 것 없이 '시대적 미의식'을 향한 기대가 높았다. 전쟁의 혼미를 극복하고 새 전망의 지평을 열고자 했다. 하지만 세대에 따라 그 강도는 조금씩 달랐던 것 같다. 기성 세대가 비교적 차분하게 이 여망을 충족시키려 했다면, 신진 세대는 지체 없이 이 과제를 추진하려고 했다.

기성 세대로 구성된 모던아트협회는 국전의 안이한 소재 중심적 미술과 구별되게 반(半)추상적인 회화를 선보였다. 1957년에 창립하여 모두 여섯 차례의 협회전을 치렀는데, 참여 작가는 유영국, 이규상, 한묵, 박고석, 황염수, 문신, 김경, 이선종, 정점식, 임완규, 천경자 등이다.

이들은 해방 후 창설된 국전과는 별도로 미술의 재야에 머물면서 개성적이고 창의적인 미술을 타진했다. 신사실파를 계승했다는 의미에서 모던 아트의 기조를 이어갔다고 볼 수 있다. "순수한 행동 이념을 현대 미술의 새로운 방법과 결부시킴으로서 당면 과제를 공동으로 밝히자는 데 협회의 취지"[1]를 둔 이 단체는, 그러나 표방한 취지에 비해 내용이 빈약했던 것으로 보인다. 그것은 첫째 회원 구성에 이질적인 회원들이 합류해 있다는 데서 발견된다. 즉 회원 중에는 추상 계열의 작가가 있는가 하면 감각적인 사실주의 작가가 포함되어 있었기 때문에 호흡이 잘

1 김영주, 〈화단과 그룹 운동〉, 《세계일보》, 1957. 6. 29.

박고석, 〈범일동 풍경〉 1953, 캔버스에 유채, 41x53cm, 국립현대미술관

맞지 않은 것 같았으나 이 문제를 이경성은 모던 아트의 특성으로 보았다. "어느 하나의 양식 하나의 경향을 의미하는 것이 아니고 현대 미술 전반에 걸쳐 움직이는 모더니티의 총칭"[2]이 바로 모던 아트라면서 여러 방식으로 전개된 구성원들의 작품 경향을 대변해주었다. "재야 활동을 표방하고 화단에서는 혁신적인 중견층이 모인 만큼 이.협회에 대한 기대는…… 가장 많았다"[3]고 한다. 창립 회원은 유영국, 한묵, 이규상, 박고석, 황염수 등이고 나중에 정점식, 문신, 김경, 천경자 등이 가입했다.

2 이경성, 〈불안한 자세―모던아트협회전을 보고〉, 《서울신문》, 1957. 4. 14.

3 앞의 글.

이 협회는 국전 창립 후 재야에서 활동해오던 작가들로 구성되어 1957년 창립전을 가진 이래 1960년까지 여섯 차례 협회전을 개최했고, 내용 면에서는 비교적 온건한 경향의 미술을 전개했는데 각 전시의 내용과 출품 작가를 알아보면 다음과 같다.

1회전(동화화랑, 1957. 4. 9~15)

엘리트 작가들의 모임이었던만치 첫 전시에 대한 기대가 컸다. 그러나 막상 문을 열고 보니 현대 미술에 대해 사전 지식이 없었던 관객들의 반응은 싸늘했던 모양이다. 생소한 현대 작품을 보고 "의아와 반발이 교차된 표정으로 밖으로 나가"는 사람들이 목격되었다.[4]

유영국(출품작 〈새〉, 〈산맥〉, 〈호수〉, 〈생선〉 등)은 "구상을 재인식함으로써 이루어지는 조심성스러운 순결화한 형태를 가져와 씨의 과거에서의 한 개의 전화(轉化)를 보여"주었다. 그의 경우 합리적인 화면 구성과 지적인 분해를 시도한 작품을 선보였다. 한묵(출품작 〈어시장 구도〉, 〈성가(聖歌)를 위하여〉, 〈가족〉, 〈모자〉 등)은 "광명을 희구하는 사상성"이 짙은 작품을 출품했으며 "현실의 불만에서 오는 준열한 자기 비판"을 꾀한 유화를 선보였다. 〈가족〉이나 〈모자〉의 경우는 〈어시장 구도〉, 〈성가를 위하여〉에서 보이는 참신함이 발견되지 않았다고 한다. 이규상(출품작 〈작품〉 A, B, C, D, E 등)은 선과 면의 상호 교차, 생명감을 유발하는 밝고 환한 색채, 아기자기한 구성 등을 과시했다. 그는 종전과 마찬가지로 "추상 회화를 완강히 고집하며" 추상 미술의 선봉에 서 있었다. 그 외에 박고석은 힘찬 붓 터치가 두드러진 〈설일(雪日)〉, 〈벚꽃〉, 〈정

4 이경성, 〈불안한 자세—모던아트협회전을 보고〉, 《서울신문》, 1957. 4. 14.

물〉, 〈가지 있는 정물〉, 〈공장 지대〉 등을, 그리고 황염수는 화사한 색깔과 굵은 윤곽선으로 된 〈꽃〉, 〈풍치〉, 〈단풍〉, 〈2세(山)〉, 〈황과 흑〉, 〈정동 풍경〉, 〈북악〉, 〈탑〉 등을 각각 출품했다.

첫 전람회에 대해 한 평자는 추상 형식이 크게 부각된 나머지 내용의 빈곤을 노출했다고 아쉬움을 피력했다.[5] 다른 평자는 "그룹이 앞세운 슬로건에 비하면 의욕이 공전되었으며, '모던 아트'에 대한 자세가 약간 불안했으나 그렇다고 이만큼의 볼 만한 전람회도 근래에는 드물었다"[6]고 엇갈린 평가를 내렸다.

호화 진용으로 짜여진 모던아트협회가 화려하게 포문을 열었으나 첫 전시가 남긴 것은 여러 양식의 어중간한 혼재였다. 말하자면 함께 표방할 만한 구성원들 간의 일체성이 확립되어 있지 못했던 셈이다. 박고석의 〈공장 지대〉는 야수파나 표현파에 해당하는 것이었으며, 황염수의 〈탑〉은 선묘 중심의 색채 감각이 뛰어나고 구성적 묘미가 돋보이나 여전히 구상성을 극복하지 못한 수준이었다. '모던 아트'라 부를 만한 것은 유영국과 이규상의 작품인데, 유영국은 강한 명암 대조법을 사용하여, 게다가 날카로운 필법을 구사하여 화면을 긴박하게 이끌어갔으며, 이규상은 순수한 색채 언어로 단순 명료한 기하학을 구축한 추상 회화를 선보였다. 기하학적 추상에 몰입하기 전 한묵은 자신의 모티브를 일상 생활에서 구하면서 다정한 색채와 이지적인 화면 패턴으로 풍부한 시각 세계를 열어가고자 했다.

5 이봉상, 〈하나의 방향 설정〉, 《조선일보》, 1957. 4. 13~14 참조.
6 이경성, 〈불안한 자세—모던아트협회전을 보고〉, 《서울신문》, 1957. 4. 14.

2회전(화신화랑, 1957. 11. 16~22)

유영국은 다채로운 색채의 작품을 출품, 점점 컬러리스트로서의 면모를 드러내기 시작했다. 한묵은 아주 미묘한 색채에다 대담한 비유를 결부시킨 〈가족〉이란 유화를 출품했고, 이규상은 〈형관(荊冠)〉이란 타이틀의 가시 박힌 면류관을 도상화시킨 작품을 냈다. 그의 작품은 날카로운 예각의 굵은 선들로 황무한 현대인의 삶을 묘출했다. 나아가 가시 면류관을 통해 그리스도의 대속(代贖)을 표상했다. 다른 작가들이 시대의 흐름에 따라 조금씩 변모해온 데 비해 이규상은 자신의 추상 회화를 일관되게 천착해갔다.

새로 가입한 정점식은 표의 문자에서 착안한 회화를 출품했다. 그의 작품 기조에 관해서는 1958년에 개최한 개인전의 리뷰에 요약되어 있다.

우리들은 씨의 모든 화면에서 두 가지의 대조적인 요소를 발견할 수 있을 것이다. 그 하나는 화면의 구성 요소가 퍽이나 현대적인 형식으로 이루어져 있다고 하는 것이다. 그런데 이러한 현대적인 형식으로써 표현된 씨의 이미지는 대단히 소박한 원시적인 목가(牧歌)를 연상케 한다.[7]

문신은 한묵과 마찬가지로 풍부한 색채감과 구성적 패턴을 나타냈는데 도불하기 전, 그러니까 1960년까지 그의 작업은 대체로 대범한 터치, 구도에서 오는 긴박감, 남방적 색채의 시정을 노출했다. 그리고 박고석은 〈풍경〉, 〈승무〉, 〈말과 소년〉을, 황염수는 〈가을〉을 주제로 한 작품을 선보였다.[8]

[7] 정규, 〈현대적인 구성미〉, 《조선일보》, 1958. 1. 24.

3회전(1958. 6. 3~9)

이 전시회에는 미술을 통해 "있는 그대로의 묘사가 아니라 의식된 공간에다 현실을 다시 만들어내"려고 했던 이규상, 유영국, 한묵, 문신, 박고석, 새로이 가입한 정규 등이 출품했다.

이규상은 기독교 신앙을 담은 추상 회화에 이어 이번에는 〈성모성월〉이라는 제목의 연작 5점을 냈다. 평자는 "모티브를 가지고 각기 다른 조형을 추구"했다고 하면서 터치로는 연작 중 C, D가 우수하고 전체적 질료감으로는 A를 추천했다. 특히 '육박하는 구도'로 역동적인 공간감을 살려냈다. 유영국은 〈나무〉 외 5점을 발표했는데, 색조가 구조를 능가할 만큼 표현적이고 대담한 터치를 구사했다. 다음으로 정규는 판화와 유화를 출품했는데, 유화에 비중을 더 두었다. 정규는 〈풍경〉을 선보였고 한묵은 〈계절의 서곡〉, 〈낙조(落照)〉, 〈우기(雨期)〉 등 "완전한 조형 방법 위에 세워진" "우주적 공간을 향"한 화면을 내놓았으며 박고석은 사실성을 띤 〈나무〉 외 다섯 점을, 황염수는 〈봄〉과 〈겨울〉을 출품했다.[9]

4회전(동화화랑, 1958. 11. 1~8)

4회전에서는 이렇다 할 수확을 거두지 못한 것 같다. 토벽 동인에서 이적해온 김경을 신입 회원으로 받아들이는 등 약간의 인적 변동이 있

8 리처드 헬스, 〈미상(迷想)에 대한 동감―제2회 모던아트전을 보고〉, 《조선일보》, 1957. 11. 25. 요약.

9 이규동, 〈현대 회화와 조형 정신―제3회 모던아트전을 보고〉, 《동아일보》, 1958. 6. 22. 참조.

었으나 전체적으로 작품 경향과 수준 면에서 기대에 미치지 못했던 것 같다. 다만 유영국의 〈계곡〉과 김경의 〈소 있는 풍경〉, 그리고 박고석의 '세련된 색채'를 만날 수 있었던 것이 특기할 사항으로 지적되고 있다.[10]

앵포르멜의 이론가 방근택은 다른 지면에서 이 전시회의 그룹전으로서의 미비점을 지적했다. 재야 그룹 중 40대의 중견 작가들로 구성되어 국전과 무관하게 자신들의 발표의 장을 넓혀가고 있다는 점을 높이 샀으나, 그룹에 속한 구성원들의 회화 양식적 포괄성을 약점으로 지적했다. 구상 작가인 박고석, 황염수, 문신, 그리고 정규 이 네 작가는 구상주의의 재래적인 작법(作法)을 통해 새로운 의욕을 내밀었다고 보았고, 다음으로 구상과 추상의 과도적인 화풍으로는 김경, 정점식, 한묵, 유영국을 들었다.

추상 회화에 대해서는 "자기와 회화 간에 개재(介在)하여 있는 것이란 재료 외에는 없"다며 좀 더 추상 회화에 집중해줄 것을 제언했다.[11] 추상 회화를 기준으로 삼아 측정하려고 했던 주장으로 미루어 방근택이 얼마나 뜨거운 추상에 매료되어 있었는지 짐작케 해준다.

5회전(국립도서관, 1959. 12. 3~9)

김경, 문신, 박고석, 이규상, 정점식, 한묵, 황염수(정규 미출품) 등이 출품했는데, 모던아트협회 창립전부터 줄곧 관심을 보여온 이봉상은 제5회전을 관람한 뒤 지금까지의 태도와 대조적으로 동료 작가로서 부러움을 보내며 칭찬을 아끼지 않았다.

10 〈두 개의 현대전─모던아트전과 김영주 個展〉,《조선일보》, 1958. 11. 12.
11 방근택, 〈과도기적 해체본의─모던아트전 평(評)〉,《동아일보》, 1958. 11. 25.

모든 ○○과 장해를 제거하면서 또한 초조와 불안을 멀리하면서 응결된 정념을 지긋이 발산하며 한 걸음 전진하는 것이 모던 아트의 자세라고 한다면 부당한 찬사가 될 것인가? 여하간 나는 그네들의 비감수적인 ○○형태를 퍽이나 사고 싶은 것이다.[12]

6회전(국립도서관, 1960. 7. 16~25)

고별전이 되고 만 제6회전에는 김경, 박고석, 이규상, 정점식, 한묵, 정규, 문신 등이 출품했으며, 신입 회원으로 임완규와 천경자가 들어왔고 미국에서 돌아온 정규가 복귀했다.

무슨 도식화의 풀이 같은 임완규 씨, 두터운 획선이 둔각(鈍角)으로 배치되어 있는 위에 '빽'이 말끔하게 다스려진 이규상 씨, 그리고 어떤 식물관의 공동(空洞) 있는 부분을 확대한 것 같은 김경 씨 들에서 박고석 씨에 오면 이것이 어느덧 필세 있는 양분할로 그려져 있다. ⋯⋯내부 충동에서 발작한 자기 파괴 없이 어찌 오랫동안 길들여온 묘사 의식이 청산될손가. 다음 정점식 씨의 일 점(一點)은 그리 조심스럽지만 않았던들 가했을 게고 정규 씨의 에칭 일 점과 판화는 기술자답게 소심스럽기만 하다. 여기에서 이색적인 컴비내이션을 이룬 것은 천경자 씨의 작품들이다. 이네들 모던 아티스트들의 심상의 추상과 충동의 추상 간에 암담한 실험 세계를 오가는 것과는 아랑곳없이 아기자기한 소녀의 꿈나라가 너울거리고 있는 것도 우리 모던 아트계의 '파라독스'이리라.[13]

12 이봉상, 〈응결된 정념의 발산―모던아트전을 보고〉, 《서울신문》, 1958. 12. 18.
13 방근택, 〈추상화된 심상 풍경―모던아트 6회전〉, 《조선일보》, 1960. 7. 19.

이 시기에 제작한 김경의 〈저립(佇立)〉(1960)은 향토적인 소재 일변도에서 벗어나 추상 작가로서의 가능성을 보여주었다. 부산 시절의 작품이 향토성 짙은 흙 냄새를 품고 있었다면, 서울 시절의 작품은 차분하면서도 안정된 분위기를 나타냈다. 과감한 화면 분할, 적당한 공간 안배, 노랑색과 초록의 속삭이는 듯한 교섭, 양쪽을 가르는 가느다란 막대가 도시풍의 세련된 감각을 느끼게 한다.

모던아트협회는 우리 미술의 기초를 닦는 데에 일익을 담당했다. 구태의연한 아카데미 미술과 대조되게 현대적인 감각을 반영한 미술을 제시해주었는가 하면 동인 중 한묵, 유영국, 이규상, 문신, 정점식, 김경, 정규 등은 그들의 독특한 예술과 개성으로 우리 화단에 뚜렷한 발자취를 남겼다. 그리고 이들이 양식적으로 추구한 것은 야수파, 입체파, 바우하우스 등 전전(戰前)의 현대 미술이었다. 이것이 전후의 현대 미술을 추구했던 젊은 미술가들과의 차이점이다. 두 세대는 '시대 정신의 반영'을 기준으로 서로 다른 길을 선택했다.

모던아트협회원들은 모두 불운한 시대 경험을 공유했다. 그들의 의지와 무관하게 먹구름이 드리운 시대 경험이 작업을 해가는 데에 불리하게 작용했던 측면도 없지 않다. 또한 일본에서 수학했기 때문에 젊은 시절 습득한 "일본적 화풍의 모방적인 연장"[14]으로부터 얼마나 자유로울 수 있었겠는가 생각할 수 있다.

한 가지 더 생각해볼 만한 문제는 집단으로서 던진 예술적 발언이 무엇인가 하는 점이다. 그들이 자처하듯이 모던 아트 계열의 모임으로서 협회전을 여섯 차례나 개최하는 등 의욕을 보였으나 자신들의 예술적

14 방근택, 〈과도기적 해체본의―모던아트전 평(評)〉, 《동아일보》, 1958. 11. 25.

정규, 〈교회〉 1955, 캔버스에 유채, 45.5x53cm, 국립현대미술관

성격을 뚜렷하게 드러내지 못했다. 그것은 동인들의 고유성을 살리기 위한 배려로 이해되나 결과적으로 모던아트협회의 방향성을 흐리게 하는 결과를 가져왔다.

그럼에도 이 단체의 출범이 신사실파 이후 소강 상태에 빠졌던 현대미술에 활기를 불어넣었음을 지나칠 수 없을 것이다. 모던아트협회 동인들이 보여준 "꾸준하고 굳건한 그들의 전진의 자세는 유동적인 이 나라 화단에 불굴의 전위 의식을 뿌리박았으며 또한 재야적인 전투 정신을 북돋우는 데는 중요한 역(役)을 맡은 상징적인 집단"[15]으로 파악할 수 있다.

창작미협, 신조형파, 앙가주망

모던아트협회 외에도 1950년대 후반에는 그룹들이 속속 등장했다. 창작미술가협회(이하 창작미협)를 비롯 신조형파, 그리고 앙가주망, 신상회 등이 결성되었다. 이중에서 가장 전위적인 단체는 현대미술가협회였다. 이 문제는 뒤에 자세히 다루기로 하고 먼저 위의 세 단체부터 알아보자.

창작미협은 고화흠, 박창돈, 박항섭, 류경채, 이준, 장리석, 최영림, 황유엽 등이 주동이 되어 창립되었고, 1회전을 1957년 5월 28일~6월 4일 동화화랑에서 가졌다. 2회전은 1958년 9월 13~22일까지 화신화랑에서, 3회전은 1959년 6월 1~7일까지 중앙공보관에서 가졌다. 이후로도 계속해서 그룹전을 가져온 창작미협은 "감각적인 사실주의에 속하는 작가에 의해서 결성되었는데 주로 화단 내부의 혁신을 꾀하는 한편 공동으로 행동 이념을 확립하고자 하는 데 취지와 목적"[16]을 두었다.

재야의 길을 걸었던 모던 아트 계열의 작가들과 달리, 이 그룹의 동인들은 국전의 특선 작가 및 추천 작가로 구성되어 있어 대조를 이룬다. 또 그룹으로서의 이념성보다는 친목전의 성격을 띠었다고 볼 수 있는데, 나중에 표승현, 정린, 그리고 김형대 등이 들어오면서 감각적인 사실주의 내지 환영적인 추상을 대략의 작풍으로 갖췄다.

김영주는 창작미협을 "신감각파의 집단"이라 부르며 1회 전시평을 썼다.

15 이봉상, 〈불굴의 전위 의식, 모던아트 6회전〉, 《한국일보》, 1960. 7. 20.
16 김영주, 〈화단과 그룹 운동〉, 《세계일보》, 1957. 6. 29.

제1회 창작미술가협회전은 기성의 울타리 속에서 내부 혁신을 꾀하는 입장을 취하고 있다. 물론 필요한 것은 전위적인 방법이지만 그렇다고 해서 내부 혁신을 위한 방법도 소중한 것은 두말할 나위도 없다. 요는 내부 혁신이 어떠한 과정을 밟고 이루어져야 하는가 이런 반문에 대한 대답 여하에서 이 협회의 성격을 따져야 하는 것이다. ……나는 그러기에 현실의 성격으로서 제1회전의 경향은 '신감각파의 집단'이라고 규정하겠다. 앞으로 이 협회의 경향에 어떠한 변화가 생길지는 몰라도 하여튼 회원 작품의 태반은 확실히 신감각을 춧대로 작품을 실현하고 있는 것만은 사실이다.[17]

한편 신조형파는 1957년 5월 민족 예술의 전통을 계승하고 현대의 조형성을 추구하고자 창립되었다. 화가, 건축가, 디자이너 등이 망라된 종합적인 시각 예술 그룹으로, 김관현, 변영원, 변희천, 손계풍, 이상순, 황규백, 조병현 등은 창립전에서 다음과 같은 선언문을 발표했다.

현대란 무엇이냐? 창조는 무엇인가? 그리고 현실은 어떠한 것이냐? 이 제제(提題)는 우리들의 과제다. ……우리들은 창조의 철칙을 고수하여 오로지 현대 미술의 창조 탐구에 투철할 것을 서로 서약하고 아래와 같이 이념을 선언한다.
1. 우리들은 민족 미술의 창조적 전통성을 계승한다.
2. 우리는 현대 미술의 새로운 창조 탐구에 전념한다.
3. 우리들은 현대 미술의 생활화에 직접 행동한다.
(1957년 신조형파 선언)

17 김영주, 〈신감각파의 집단〉, 《조선일보》, 1957. 5. 31.

꾸준한 활동을 계속하던 창작미협은 1972년 제17회전부터는 한일
교류전을, 1976년 제21회전부터는 공모전을 열었고, 2005년 제50회전
을 기념하는 전람회를 세종문화회관 미술관에서 열었다.

앙가주망은 1961년 9월 국립도서관에서 창립전을 가졌다. 동인은 김
태, 박근자, 안재후, 최경한, 필주광, 황용엽 등이었는데 집단적 정체성
이 약한 모임이었다. "뜻맞는 사람끼리 구, 추상을 안 가리고 모여 그림
을 그리고 발표전을 갖는다"[18]는 소박한 취지로 결성되었다.

한마디로 미술의 사회 참여라고 하지만 그 방향은 막연하다. 예술 창조로
나가자니 대중과의 거리가 점점 멀어지고 대중을 설득하자니 예술이 추락
되고 하여 갈피를 잡기 어려우나 가장 자유로운 위치에서 오늘의 상황을 살
펴 그것에 새로운 의미를 주어 새로운 방법으로 자기와 상황과를 연관시키
는 것이 참다운 앙가주망의 방향일 것이다.[19]

1962년에 창립된 신상회는 비교적 많은 회원으로 구성된 단체였다.
강록사, 김종휘, 김창억, 문우식, 박석호, 유영국, 이봉상, 이대원, 이정
규, 임완규, 정건모, 정문규, 조병현, 한봉덕, 황규백, 하종현 그리고 조
각의 민복진, 전뢰진이 참여했다.

이 단체는 재야에서의 '온건한 집결'을 순수한 작가적 입장에서 추진
하기 위해 결성되었다.[20] 앙가주망처럼 추상과 새로운 구상을 지향하는

18　《조선일보》, 1965. 2. 11.

19　이경성, 〈유리된 이념, 행동〉, 《조선일보》, 1962. 7. 19.

20　방근택, 〈친화의 형성〉, 《동아일보》, 1963. 5. 3.

황유엽, 〈비둘기 있는 집〉 유화, 72.7x60.6cm

류경채, 〈폐림지 근방〉 1949, 캔버스에 유채, 93.7x123.8cm, 국립현대미술관

작가들이 모여 새 둥지를 틀었다. 그래서 작품 성격상 응집력이나 조형 이념상의 유대감이 비교적 약한 편이다. 친분이 있는 사람들끼리 모여 편리하게 발표 무대를 갖는다는 차원과, 다른 하나는 야수파, 입체파 이후의 현대 미술을 추구하는 포괄적인 단체라고 할 수 있다.

일찍부터 추상적 어휘를 탐색했던 유영국과 한봉덕, 시각적 설화를 모티브로 설정한 이준, 황규백, 구성과 표현의 절충을 꾀한 김창억, 임완규, 이규영, 이봉상, 힘찬 에너지를 발산한 문우식 등 여러 스타일의 작가들이 자신들의 기량을 발휘했다. 이 단체는 공모전을 개최하여 신인 발굴에도 힘을 기울였는데, 한 예로 1964년의 3회 공모전에는 총 5백여 점이 응모할 정도로 인기가 높았다. 이 전람회를 통해 조부수, 박길웅, 박현기, 송번수, 김상구, 이기황, 한인성, 최우호, 최기신, 정문건 등이 배출되었다.[21]

현대미술가협회

모던아트협회가 일제 하에서 자라난 아카데미즘을 극복 대상으로 삼았다면, 현대미술가협회(이하 현대미협으로 약칭)는 아카데미즘은 물론이고, 아카데미즘의 인큐베이터격인 국전을 동시에 표적으로 삼았다. 모던아트협회 멤버들이 일본에서 함께 공부한 동년배를 의식하지 않을 수 없는 입장이었다면, 현대미협 멤버들은 주위의 눈치를 볼 필요가 없었고 또 이 점이 추상 운동을 과감하게 펼 수 있는 이점으로 작용하기도

21 방근택, 〈의욕적인 온건한 추상들〉, 《한국일보》, 1964. 7. 7.

했다. 이들은 식상한 봉건적 태도로 일관하던 기존 미술 풍토에 정면으로 도전했고, 여기에 다시 자유와 해방을 갈망하는 모험 정신이 곁들여져 집단 운동에 불을 당겼다. 시대적 암울함 속에서도 그들은 파격적인 스타일로 내면 표현의 자유를 구가했다.

현대미협은 1957년 5월에 창립전을 가진 후 해를 거듭하면서 회원의 가입과 탈퇴, 그리고 재가입 등 부침(浮沈)을 거치면서 60년미협과의 1961년 연립전을 마지막으로 해체되었다. 후에 악튀엘로 확대 개편되나 현대미협이 지녔던 원래의 궤도에서 벗어났다. 1957년에 창립하여 1961년에 해체되었으므로 활동 기간 면에서 본다면 불과 5년이라는 짧은 기간 동안 존속했을 뿐이지만, 현대미협을 통하여 한국 화단은 추상 미술이라는 획기적인 전환을 이룩했을 뿐만 아니라 미술에 관한 통념을 송두리째 바꾸어놓았다.

특히 이 미술에 참가한 사람들은 20대의 패기만만한 신예로 해방 후 우리 정부에 의해 설립된 최초의 미술 대학 출신이었고, 더욱이 그들은 "일제 식민 치하—태평양전쟁—해방—남북 분단—한국전쟁으로 이어지는 국난 격변의 소용돌이 현장을 직접 체험한 장본인들"[22]이어서 구질서와 가치가 몰락하는 것을 생생하게 목격하면서 정신적·육체적 황폐를 어떤 미적 용기(用器)에 주워 담을 필요성을 절감했다. 그 세대의 한 사람은 자신들이 겪었던 고달픈 삶을 실감나게 증언했다.

우리들은 격랑, 노도, 공황의 세월 속에 찌들고 기진하여 처음부터 세상을 다 살아버린 것 같은 숙명 속을 헤집고 거꾸로 되살듯 그렇게 살아왔다. 갓

22 김인환, 〈하인두, 추상 표현의 탈회화적 편력〉,《공간》, 1983. 5, p. 33.

스물, 대학에 들어가자마자 우리들은 화구 하나를 둘러메고 살육과 오열의 벌판으로 내쫓겨다녀야 했다.[23]

말하자면 이들은 아무런 대책 없이 사지(死地)에 버려진 비극의 세대였던 것이다. 왜 이들은 기성 가치를 팽개치고 그토록 반항적이고 필사적으로 살았는가? 그 점을 우리는 다른 한 사람의 글을 통해 확인하게 된다. 이 기사에는 이들 세대의 삶에 관한 고뇌, 그리고 예술에 관한 반항적 몸부림이 고스란히 담겨 있다. '그들', 즉 앵포르멜 세대를 지칭하는 3인칭 대명사로 시작되는 이 글의 일부를 옮기면,

그들은 사춘기에 한결같이 겪어야 했던 가장 비극적인 전쟁, 잿더미로 화한 기성 질서나 가치에 대한 신뢰의 상실과 또 이에 잇닿은 이성의 위기에 있었던 것이다. 사실에 있어 빈곤과 기아는 그들의 모든 꿈을 앗아갔고 그들은 현실적인 생존의 포기를 강요당해왔다. ……한국의 근대는 통제당한 그리고 울분에 찬 또한 구역질을 참아내야 했던 역사다. 그것은 36년 간을 남의 통치에 속박당해 살아야 했고 또 그들의 조국을 되찾았던 기쁨이 미처 표정 짓기 전에 또 하나의 민족적 시련이자 세기말적 비운을 특징짓는 한 산 증거로 나타났던 것이다. 그것은 누적된 정신적 부채에 대한 아주 깊은 자각에 도달케 했다. ……예술이 어떠한 의미로나 그 시대의 증인으로서의 자부(自負)에 그 생존의 의의를 베푼다면 또한 예술에 있어서의 '현실이라는 것'이 시대적 의의를 베푼다면, 그들은 그들의 2차적 체험에 대한 증언을 하게 된다. 그들은 그들의 피의 교훈 속에 있는 인간의 새로운 가치의 발견

23　하인두, 〈현대미술가협회 창설 멤버들〉, 《현대미술》, 1989, 겨울호, p. 60.

그리고 가능한 보호에 대한 날카로운 의식을 지니고 있으며 또한 그들의 일상 생활 속에 있는 부조리의 내재성을 인정하지 않을 수 없게 되었다.[24]

전쟁을 겪지 않은 세대가 주검의 냄새를 맡으며 살아남은 세대를 이해하기는 사실상 곤란하다. 이해한다고 해도 관념적으로 이해하는 것과 경험을 통해 이해하는 것은 차원이 다르다. "포성 앞에 지불된 핏발들", "발을 굴러도 머리를 조아려도 넋 앞에 통곡을 해도 영영 되살아오지 않는"[25] 그런 참혹함은 피상적인 생각만으로는 그 절절한 아픔을 동반한 헤아림이 어렵다. 위의 글을 읽다 보면 목숨마저 위협하는 전쟁에 대한 오싹한 기억, 그리고 고난과 시련, 불운을 온몸으로 껴안아야 했던 젊은 세대의 비극적 의식, 그러면서도 "유산 상속적인 태도를 지양하고 가치 있는 반동으로 전통을 창조"[26]하겠다는 전취적인 전후파적 행동 양식을 엿볼 수 있다. 그들 세대에 있어 예술이란 한편으로 외부의 기존 질서에 맞서고 다른 한편으로 내부의 억압된 현실을 드러내고 이와 함께 생의 욕구를 전달하는 유력한 매체로 인식되었다.

현대미협전

현대미협의 1회전은 1957년 5월 미 공보원(U. S. I. S)에서 열렸다.

24 박서보, 〈한국의 젊은 예술의 현실〉, 《경향신문》, 1962. 1. 29.
25 《연합신문》, 1956. 6. 14.
26 박서보, 앞의 글.

창립 회원은 문우식, 김영환, 김충선, 이철, 김창열, 하인두, 김서봉, 장성순, 김종휘, 조동훈, 김청관, 나병재 등이었다. 〈4인전〉의 멤버 중 문우식과 김영환, 그리고 김충선이 들어왔으나 박서보가 빠져 있다. 이들은 안국동의 도라지다방에서 자주 회합을 가지면서 우정을 나누었고 또 '제패(制覇)의 야욕'을 불태웠다고 한다.[27]

현대미협은 자신들이 겪은 시대 의식에 바탕하여 우선 공유 부분이 무엇인지를 밝히는 절차를 밟았다. 이때 발표된 창립전 서문은 현대미협의 결성 취지를 밝혀준다.

> 우리는 작화와 이에 따르는 회화 운동에 있어서 작화 정신의 과거와 변혁된 오늘의 조형이 어떻게 달라야 하느냐는 문제를 숙고함과 동시에 문화의 발전을 저지하는 뭇 봉건적 요소에 대한 '안티테제'를 '모랄'로 삼음으로써 우리의 협회 기구를 가지게 된 것이다. 비록 우리의 출발이 두 가지의 절박한 과제의 자각 밑에서 이루어졌다고 하더라도 우리의 작품의 개개가 모두 이 이념을 구현하고 현대 조형을 지향하는 저 '하이브로우'의 제정신과 교섭이 성립되었느냐에 대한 해명은 오로지 시간과 노력과 현실의 편달에 의거하리라고 믿는다.[28]

이상의 서문에서 보듯이 이들은 아카데미 미술을 청산할 것과 "현대 조형을 지향"할 것을 주요 과제로 삼았다. 그리하여 치열한 현실에 대한 문제 의식과 패기 넘치는 기백을 대외적으로 과시했다. 현대미협의

27 하인두, 〈현대미술가협회 창설 멤버들〉, 《현대미술》, 1989, 겨울호, p. 60.
28 현대미협 제1회전 서문.

하인두, 〈작품〉 1958, 캔버스에 유채, 117x87cm, 유족 소장

회원들은 "미숙과 미완성" 단계에 있기는 해도 "사색보다는 개척이 있고 안정보다는 전진이 있고 완성보다는 확대가 있"다는 호의적인 평을 들었다.[29]

전람회를 본 박서보는, 동료로서 이 전람회를 본 소감을 피력했다. 그는 동인들에게 분명한 시대 의식과 확고한 신념을 주문했다.

우리는…… 젊음을 자랑한다. 그렇다면 자연인의, 그리고 사고방식의, 또는 생활에 있어서의 젊음이란 비타협, 지적 냉철, 비판, 대담, 순수, 탐구 등 젊음이 지녀야 할 모든 감성이 새로운 시대 의식과 확고한 신념으로 자기 세계를 형성하며 저항하는 길밖에 없으리라 본다.[30]

제2회전은 1957년 12월 화신화랑에서 개최되었다. 이때까지만 해도 전위성의 획득은 여전히 잠복 상태에 있었던 것 같다. 대신 몇몇 작가들의 탈퇴와 가입이 있었다. 창립 멤버 중 문우식, 조용민이 탈회하고 2회전에 박서보, 전상수, 김태, 정준용, 정건모, 이양로, 이수헌이 가입했다. 하인두와 나병재는 불참했다. 2회전이 종료되자 다시 회원 중 일부가 신조형파로 떠나고 이명의, 정상화, 조용익, 안재후, 이용환, 이상우 등이 합류하는 등 어수선한 이합집산의 짝짓기를 했다.

29 이경성, 〈미를 초극하는 힘〉, 《조선일보》, 1957. 5 ; 이경성, 《한국현대미술의 상황》, 일지사, 1976, pp. 92~93 재수록.

30 박서보, 〈허식과 성실의 교차 ─ 현대미술가협회전의 인상〉, 《세계일보》, 1957. 5. 10.

장성순, 〈작품 59-B〉 1959, 캔버스에 유채, 72.5x97.5cm, 작가 소장

김청관의 〈소〉와 〈우두〉는 비교적 자연스러운 형태의 모색이었으나 색의 단조, 일방적인 마티엘 효과는 형태감에서의 성실성을 대부분 상실하게 했음이 유감이다. 정건모의 〈월녀〉는 씨의 대표작이라 하겠으나 색의 대비에서 오는 부분의 효과는 있어도 전체적인 유화의 부족이 도안화를 면치 못했고 가치를 지니지 못한 요인이라고 본다. 박서보의 〈벽〉, 〈얼굴〉은 후레쉬하며 가장 직접적인 감명을 던져주는 가작이라 하겠고 이 작가만큼 화면에 대결하여 작품에 있어서 화면 효과를 결정 조건으로 생각하는 작가도 드물다고 보는 것이다. ……김창열의 〈꽃〉, 〈마을〉은 씨의 작품 중에서도 가장 자신을 대변하는 작품이라고 보는데 '레얼'과 낭만의 교차가 아직 완전한 융화를 보지 못한 것 같다. ……전상수의 〈두 병사〉, 이수헌의 〈언덕〉, 김서봉의 〈습작〉 1, 2, 3은 작품으로서의 형식은 어느 정도 갖추고 있으나 감동적인

이미지에서 온 것이 아니라 지성적인 처리에서 이루어진 것이 아닌가 싶다. 이양로의 〈두 노인〉, 장성순의 〈건물〉은 비교적 자연 대상에 대한 순수한 모색이 보이며 그러기에 그 외의 작품에서는 주관 상실을 볼 수 있으나 이것이 더듬어가는 동안에 자기를 찾는 결과가 되지 않을까? 김충선의 〈가족〉, 〈이야기하는 두 사람〉, 김영환의 〈그래도 신행복을 그리는 새로운 애인들〉 등에서는 과거보다 훨씬 정리된 화면을 볼 수 있으나 아직도 외국 현대화 양식의 현상적인 표현 의식을 완전히 씻지 못했음이 유감이다. 이철의 〈비정〉은 노작이며 추상화된 환상이라 할까 그 밖의 작품에서는 아직도 과거를 탈피 못 한 안일한 태도가 보인다.[31]

조금 긴 인용이었는데 이 전시의 평자 이봉상은 그 자신이 국전에 관여하는 등 추상 회화에 동의할 수 없는 처지였음에도 불구하고, 현대미협을 애정으로 대했다. 그는 글의 말미에서 "제1회전에 비하여 상당한 비약을 가져왔"다고 하면서 "앞으로 발전을 위하여 정신적인 결속 밑에 치열한 작품 투쟁이 계속되기를 기대"한다는 등 이 모임에 각별한 관심을 나타냈다.

실질적으로 뜨거운 추상이 현저하게 드러난 것은 1958년 5월 화신화랑에서 가진 제3회전 무렵부터로 알려지고 있다. 이 전람회에는 김창열, 김청관, 이철, 장성순, 하인두, 김서봉, 박서보, 이양로, 전상수, 조동훈, 나병재 등이 참가했다.

이 전시에 대하여 방근택은 "현실과 대결한 내외의 자기를 표현하고 있는 공통의 기백이 싱싱"하다고 기술하면서 "외적인 묘사나 어떤 가공

31 이봉상, 〈정상화된 그룹 행동—현대전을 보고〉,《서울신문》, 1957. 12. 18.

조용익, 〈작품 64-612〉 1964, 캔버스에 유채, 145.3x112cm, 국립현대미술관

적인 효과를 대담하게 저버리고 바로 자기의 현실적 해답을 요구하고 있는 이 솔직한 회화의 씨름에서 새로운 세대가 뭣을 택하고 있느냐는 것을 우리에게 알려주고 있다"[32]고 말해 뜨거운 추상으로의 이행이 숨 가쁘게 진행되어갔음을 암시해주었다.

전시장 분위기도 기백이 넘쳤던 모양이다.

회장 전체에 넘치는 정열적인 제작의 열의는 무엇보다도 반가웠다. 용감하게 화포 앞에 설 수 있다고 하는 것은 젊은 의욕의 특권(特權)이라고 아니할 수 없다. 그것이 번뇌이건 자학이건 삶의 자세를 가지기 위한 몸짓이며 표현이라고 할진대 우리는 먼저 이들의 표현의 의지를 긍정하지 않을 수 없다.[33]

작품에 있어서도 변모의 조짐이 한층 뚜렷해졌다. 특히 박서보, 김청관, 김창열의 작품은 과감하게 비정형성을 띠면서 행위성이 크고 두꺼운 질료감이 표출되는 쪽으로 나아갔다. 박서보는 비정형의 세계로 이입(移入)되었다. "〈회화 No. 1〉에서 보여준 현대의 소음(騷音)을 선조와 유동 속에서 포착하려는 비합리적 태도는──그것을 우리들의 생활 속에까지 적용시켜보려는 위험 심리"로 발전했고 "〈회화 No. 2〉에서 시험한 자연 형태를 한 꺼풀 안에다 내포시키면서 면적으로 미를 가설하려는 의도"[34]를 표출했다. 김청관도 비형상을 띠기 시작했는데 그의 〈작

32 방근택, 〈신세대는 뭣?을 묻는가〉, 《연합신문》, 1958. 5. 23.

33 정규, 〈젊은 정열과 의욕──현대미술가협회 3회전 평〉, 《동아일보》, 1958. 5. 24.

VI. 현대 미술, 여러 갈래로 뻗어가다 369

품〉 시리즈는 박서보의 이미지 파괴보다 훨씬 심했던 것 같다. "선도 면도 형태도 거부하여 오직 생성하는 유동만으로 미를 창조하려 했다. 그러기에 화면에는 일체의 전통적인 것이나 조화나 합리가 없다. 신음(呻吟)과 오뇌(懊惱)와 탐구뿐이다."[35] 김창열은 "공간의 의미를 저버리지 않고 색가의 귀중함을 고이 간직"[36]하면서 추상과 구성의 높은 긴장 상태에서 융합되는 화면을 선보였다.[37]

나병재는 지각(地殼)이 흔들려 대지가 꿈틀대는 듯한 〈이상한 풍경〉 A, B를 출품했고 그 밖에 장성순은 환상적이며 우연적인 작품을, 이양로는 슬픈 향수에 젖은 서정적인 작품을, 조동훈은 형태 감각이 충실한 작품을, 하인두는 원초적인 세계에 초점을 맞추었고, 김서봉은 초현실적 분위기가 풍기는 〈풍경〉을 내놓았다.[38]

제4회전은 1958년 11월 덕수궁미술관에서 열렸다. 출품 작가는 김서봉, 김창열, 김청관, 나병재, 이명의, 이양로, 박서보, 안재후, 장성순, 전상수, 조동훈, 하인두 등. 이 전람회는 "수백 호의 괴이한 작품군을 전시하여 기성 화단을 홍소(哄笑)나 하는 것처럼 새로운 문제를 던졌"[39]고 심혈을 기울인 대작 위주의 작품과 함께 유료 입장을 처음으로 도입하기도 했다.

34 이경성, 〈환상과 형상—제3회 현대미협전 평〉, 《한국일보》, 1958. 5. 20.

35 앞의 글.

36 앞의 글.

37 방근택, 〈신세대는 뭣?을 묻는가〉, 《연합신문》, 1958. 5. 23.

38 이경성, 〈환상과 형상—제3회 현대미협전 평〉, 《한국일보》, 1958. 5. 20 ; 방근택, 앞의 글 참조.

39 〈현대미협 제4회전 평〉, 《한국일보》, 1958. 11. 30.

앵포르멜 회화에 논리를 댔고 현대미협의 화가들에 관하여 많은 양의 글을 남긴 방근택은 이 전시를 "식민지적 기형성의 기존적인 영향에 대한 자주 정신의 확립 과정에 의한 반항"[40]으로 규정하면서 이것을 계기로 해서 "한국 최초의 소위 앵포르멜의 집단적 출현"을 맞이하게 되었다고 언급한 바 있으며, 당시 유일한 미술 연구소였던 '안국동미술연구소'[41]에 있었던 박서보는 이 전시회를 계기로 비로소 "미술 사상 일찍이 없었던 새로운 회화의 개척 시대"가 열리게 되어 "전위 운동으로서 앵포르멜 미학의 집단화"[42]가 실현될 수 있었다고 밝힌 바 있다.

모두들 분발을 해서 제작에서는 백 호 크기 이상의 캔버스를 바닥에 깔고, 그 위에서 화이트, 오일 컬러 대신 아연 가루에다 린시드 油를 나이프로 뒤섞으며, 그 하얀 매개물을 검정, 청색, 빨간색, 누런색 등이 듬성듬성 아무렇게나 무작위로 흩으려 발라놓은 위에 사이사이에다 바탕색 위에 혹은 바탕색 밑에 몸짓(액션)과 더불어 이리저리 뛰면서 아연 화이트, 미디엄을 넓은 납작 붓으로 칠하며, 뭉개며, 뿌리며 하면서 아무 생각도 없이 그저 본능적으로 찰나적으로 자기 신체의 위상(位相) 감각의 작동에 맡겨서 칠하고

40 방근택, 〈화단의 새로운 세력〉, 《서울신문》, 1958. 12. 11.

41 《동아일보》(1958. 12. 15), 《경향신문》(1958. 12. 10)은 이 연구소를 '아동미술지도소'로 소개했다. 요즘으로 치면 미술 학원이나 화실이었던 셈이다. 이 연구소는 1956년 '이봉상회화연구소'로 문을 열어 1958년까지 안국동에 있다가 1959년 신설동으로 옮기고 다시 1960년에는 종로 5가로 이사해 '서울미술연구소'로 명칭을 바꾸었다. 유화반, 석고반, 아동반으로 나누어 미술 실기와 이론을 지도했으며, 지도 위원은 이봉상, 박서보, 전상수, 안상철, 김창열, 장성순, 이명의, 방근택 등이었다.

42 박서보, 〈체험적 한국 전위 미술〉, 《공간》, 1966. 11.

뭉개고 지우고 다시 칠하고 묻히고 하는 과정(자체가 바로 제작)에서 어느 덧 작품(제작)이 이루어지고 있다는 것을 자기 시각과 신체 감각의 본능적 인 밸런스에 오로지 기대고 그 외의 미술사적 관념(무슨 작풍이라고 하는 스타일상의)을 일체 버리고—실은 무슨 작풍상의 연상을 버린다는 것 이상으로 어려운 것은 없다—그저 부정이라는 '충격적 대결 정신'의 톤을 처음부터 끝까지 유지하면서…… 이들의 최초의 순, 전적인 추상화(=왈, 앵포르멜)가 나왔다.[43]

전후의 해방감과 불안이 뒤섞인 초조감, 긴박감이 터져나왔다. 전시장은 "비장하고 철학적인 열띤 화면"[44]으로 채워졌다. 작품의 열기 못지 않게 반응도 뜨거웠다. 방근택은 이들을 "화단의 새로운 세력"으로 불렀고,[45] 이경성은 "미의 전투 부대"[46]라는 말로 이들의 패기를 높이 샀다. 특히 이경성은 "놀라운 힘의 집단", "일체의 권위라는 망령을 파괴하는 소리", "높은 개혁 의식과 행동", "팽창하는 생명력" 등의 찬사로 이들을 지원했다. "정밀한 질의 세계가 아니고 커다란 양의 세계, 그것도 팽창하는 생명력을 감동의 도가니 속으로"[47] 끌어가면서 청춘의 독존과 반발 그리고 부정 의식에서 비롯된 거센 몸부림이 어떠한 제동 없

43 방근택, 〈격정과 대결의 미학 : 표현 추상화—1950년대 말에서 60년대 중반까지〉,《계간미술평단》, 1990, 봄호, p. 15.

44 〈기성 화단에 홍소하는 이색적 작가군—현대미협 제4회전 평〉,《한국일보》, 1958. 11. 30.

45 방근택, 〈화단의 새로운 세력〉,《서울신문》, 1958. 12. 11.

46 이경성, 〈미의 전투 부대—제4회 현대미협전 평〉, 1958. 12. 8.

47 앞의 글.

이 분출되었던 것이다.

이들 작가 중 박서보를 가리켜 "대담한 표본", "폭풍의 근원"이라고 불렀는데 그의 대작 〈작품 5〉를 "미에 대한 치열한 개혁 의식을 잘 구현시킨 작품"으로 평가했다. 실제로 박서보는 후일 자신의 자전적 에세이 〈체험적 한국 전위 미술〉에서 앵포르멜을 "해방의 회화", 즉 새로운 모험에 대한 치솟는 의욕이 일체의 이론에 선행하여 존재하는 "자발적인 창조적 에너지"로 간주했다면서 그렇기 때문에 감성 충동과 격렬한 행위, 질료적 표현을 대담하게 구사할 수 있었다고 회고했다. 한편 방근택은 그의 작품 세계를 "살고 있기 때문에 일해야 한다는 존재적 방패가 되고 있는 것이 그에게 있어서의 작화이다. 부수고 또 다스리고 부수고 그러다가 지쳐서 쉴 때 그때의 그림이 끝없는 변모의 도중에서 잠시 머물러 있게 된다"고 기술했다.[48]

박서보의 '치열한 몸부림'은 1957년부터 본격화되었는데, 이때 제작한 작품이 제3회 〈현대미협전〉에 공개되자 하인두는 "본격적인 앵포르멜 회화는 박서보가 선도했고 김청관, 나병재가 뒤따랐고 김창열은 반쯤 형태가 부서지기 시작했다"고 했다.[49] 제4회전 때의 출품작은 "1백 호는 소품 취급을 당할 정도로 회장 분위기는 폭력적"이었다는 말에서 나타나듯 당시에 고조된 열기를 가늠케 해준다.[50]

48 방근택, 〈화단의 새로운 세력〉, 《서울신문》, 1958. 12. 11.

49 이경성은 이때 출품된 박서보의 작품에 대해 다음과 같이 지적했다. "〈NO. 1〉, 〈NO. 2〉에서 완전히 대상과 절연된 비형상의 세계로 뛰어든 그의 작품은 투명하고도 차가운 색조와 신경질적인 날카로운 세선(細線)의 리드미컬한 운동을 보여주고 있다." 《한국일보》, 1958. 5. 25.

50 박서보, 〈현대미협과 나〉, 《화랑》, 1974. 여름호, p. 45.

박서보, 〈원형질 64-1〉 1964, 캔버스에 유채, 160x128.5cm, 국립현대미술관

이 무렵 김창열은 비구상 언저리를 떠돌던 데서 탈피하여 차츰 표현주의적 성향을 드러냈다. 엿가락처럼 늘어진 드라이한 회백색 형태 뒤에 강렬한 적색, 그 뒤에 탁한 청색, 그리고 흑색이 덩어리처럼 응고되어 있고 그 위에 에메랄드를 지닌 선백(鮮白)이 요동치는 작품 8점을 출품했는데 "청색과 적색과의 대조 상태에서 일차적인 대립을 제기하여 놓고 그 다음에 이차적인 안착을 백색의 여유점에서 정립"[51]시켰다. "〈작품 1〉은 참으로 좋은 작품으로 구성의 완벽이라든가 색감의 통일 등은 이번 제4회전 전 작품을 통하여 최고의 수준에 오른 작품으로……앞으로의 창조에 있어서 하나의 지표가 되는 좋은 조형적 성과"[52]를 보였다.

그 외에도 김청관은 "물체를 조형적 기호"로 바꾸어놓았으며, 나병재는 "혼탁 속에 광명"이 빛나는 색채를, 또 이명의는 추상적 이미지를, 이양로는 "엄격한 포름"을, 안재후는 "정과 무의 세계"를 표현했고, 전상수는 "선조를 주조로 하는 추상"에 몰두했다면, 하인두는 "그가 아끼던 형상에의 애착을 끊어버리고 생명"의 흔적을 추적하기 시작했다.[53] 비록 현대미협에 가담하지는 않았지만 추상 미술의 열풍은 1958~1960년 사이에 개별적으로 활동하던 작가들, 즉 김병기, 김상대, 이종학, 이세득, 김영주, 함대정, 김훈, 권옥연 등에게까지 폭넓게 파급되었다.

1959년 11월 신예들은 중앙공보관 화랑에서 제5회전을 연다. 출품 작가는 김서봉, 김용선, 김창열, 장성순, 정상화, 조동훈, 김용익, 이양

51 방근택, 〈화단의 새로운 세력〉, 《서울신문》, 1958. 12. 11.

52 앞의 글.

53 이경성, 〈미의 전투 부대〉, 《연합신문》, 1958. 12. 8.

김창열, 〈작품〉 1966, 캔버스에 유채, 122x96cm

로, 이상기, 이명의, 이용환, 하인두, 나병재 등. 이때 발표한 제1 선언문은 야심과 투지로 충천해 있다.

우리는 이 지금의 혼돈 속에서 생에의 의욕을 직접적으로 밝혀야 할 미래에의 확신에 걸은 어휘를 더듬고 있다. 바로 어제까지 수립되었던 빈틈없는 지성 체계의 모든 합리주의적인 것들을 박차고, 우리는 생의 욕망을 다시없는 '나'에 의해서 '나'로부터 온 세계의 출발을 다짐한다. 세계는 밝혀진 부분보다 아직 발들여놓지 못한 광대한 기여(其餘)의 전체가 있음을 우리는 시인한다. 이 시인은 곧 자유를 확대할 의무를 우리에게 주고 있는 것이다. 창조에의 불가피한 충동에서 포촉된 빛나는 발굴을 위해서 오늘 우리는 무한히 풍부한 광맥을 짚는다. 영원히 생성하는 가능에의 유일한 순간에 즉각 참가키 위한 최초이자 최후의 대결에서 모험을 실증하는 우연에, 미지의 예고를 품은 영감에 충일한 '나'의 개척으로 세계의 제패를 본다. 이 제패를 우리는 내일에 걸 행동을 통하여 지금 확신한다.[54]

미지의 내일을 선취하기 위해 예술의 모험과 대결 의식이 구호의 차원에 머물 뿐 그에 값하는 성과를 내놓지 못했다면, 그것은 공연한 과시에 지나지 않았을 것이다. 그들은 '상처받은 삶'을 예술 속에서 보상받고자 했던 것 같다. 그러기에 예술은 절실한 문제로 다가왔다. 끼니는 거를 수 있어도 작업은 거를 수 없었다. "회색, 흑색의 짙고 강렬한 난무와 생경하고 거친 원색 구사, 횡포스러운 질감, 그리고 거대한 표현 에너지의 약동" 때문에 전람회장이 술렁거렸다.[55]

54 현대미협 제1선언, 1961.

창립전을 가진 이래, 회원의 잦은 가입과 탈퇴, 그리고 재가입 등으로 뒤숭숭한 분위기였으나 현대미협은 자신들이 놓은 궤도에서 벗어나거나 기조를 놓치지 않았다. 기본적으로 사실주의에서 비대상 미술에로의 대대적인 전환, 특히 역동적인 제스처와 분망한 원색 구사를 통한 뜨거운 추상의 구현, 시대 정신의 투영, 첫 미술 대학 출신으로서의 현대미술 운동 등 우리 미술의 역사에서 의미 있는 발자취를 남겼다.

제5회전을 치른 후 현대미협은 경복궁미술관에서 1960년 12월 4~20일까지 제6회전을 가졌다. 고별 전시회가 되고 만 이 전시에는 전상수, 김용선, 김창열, 박서보, 이명의, 이양로, 장성순, 전상수, 정상화, 조동훈, 조용익 등이 참여했다. 이 전시에서 박서보는 "시꺼먼 캔버스의 한 모퉁이에 마대를 찍어붙이고 그 위에 시멘트로 거친 석면 같은 것을 꾸며 어떤 고립된, 어쩌면 밀려나간 오브제를 잡아"왔다면, 김창열의 연작은 "새빨간 원색 바탕에 금색 은색의 철판을 한복판에 적당히 오려붙여 차갑고 강렬한 기계적인 광택을 회화적인 조형 속에 살"폈다고 한다.[56] 그 밖에도 불투명한 색면을 서서히 운동시킨 김용선, 본능적인 우연성으로 동양의 회화관을 재생시킨 장성순, 검은 환상체로 공간을 점령한 조용익, 전상수는 둔탁한 터치의 화면을 선보였다.

기획전까지 동원한 정기전이었으나 작품의 열기는 예전만 못했던 것 같다. 시간이 경과할수록 현대미협의 '가세(家勢)'는 점점 기울어져 갔다. 이 전시에서 박서보, 김창열, 김용선, 장성순, 조동훈, 조용익이 작품상의 진전 또는 구체화를 이룬 데 비해, 이명의, 이양로, 전상수 등은

55 이구열, 〈현대 한국 미술사의 앵포르멜 열풍〉, 《공간》, 1984. 7, p. 52.
56 〈문명의 잔해—제6회 현대미술전〉, 《민국일보》, 날짜 미확인.

"몹시 부진하거나 불선명"하여 "그들의 조형적 실험이 변모하여가는 도정"에 있다고 지적하여 이상 조짐을 포착했다.[57]

6·25 세대와 예술적 특성

뜨거운 추상을 주도한 6·25 세대는 도대체 어떤 사람들이었을까?

첫째, 우선 이 미술을 주도한 사람들이 해방 후 한국 미술 대학을 나온 첫 세대란 점에 유의할 필요가 있다. 당시에는 화단의 기성 작가들 거의가 일본 유학생 출신들로 이루어져 일본풍의 미술을 직·간접으로 답습할 수밖에 없는 형편이었다. 이러한 분위기는 선전 출신의 작가들일수록 강했고 한때는 신고전주의적 화풍이 마치 '회화의 전형'인 양 오해된 적이 있었을 정도다. 그러나 해방 후 한국에 건립된 미술 대학의 첫 졸업생들은 진취적이고 시대 참여적인 조형 세계를 펼쳐보였다. 현대 미술의 단추는 그렇게 채워졌다.

둘째, 2, 30대의 젊은이들은 그들의 청춘을 전쟁의 포화 속에서 보내야 했던 불행한 세대였다. 그래서 이들에게는 '6·25 세대'란 이름이 붙여졌다. 생기발랄한 젊은 세대가 낭만과 자유를 마음껏 누리기는커녕 '살벌한 전쟁터'에 보내졌으니 그 두려움과 무서움을 어찌 다 헤아릴 수 있겠는가. 박서보의 말대로 "전쟁이 가져다주는 사회적 특징이란 게 그 이전의 기성 가치를 부정하고 가치 기준을 잃고 방황하게 되는 것"[58]이

57 이경성, 〈미지에의 도전—제6회 현대미협전 평〉, 《동아일보》, 1960. 12. 14.
58 박서보, 〈추상 운동 10년 그 유산과 전망〉(김영주와의 대담), 《공간》, 1967. 12.

다. 방근택은 이때의 상황을 "전혀 어처구니 없는 부조리", "전쟁의 희생물", "양심의 위장 속에서 지낸 피비린내 나는 시기"로 서술했다.[59] 동족상잔의 비극은 순수한 젊은이들을 인간 살육장으로 내몰았다. 그들의 일상은 공포와 두려움, 실존적 통증 따위로 점철될 수밖에 없었으며, 따라서 자신들이 마주한 불합리한 문제 상황과 시대의 참상을 예술적 자양분으로 삼았음은 당연한 귀결이었다. 그들은 이 어두운 시기를 살면서 정열을 불사르며 고통스런 예술 정신을 품고 창작에 몸을 내던졌다. 이렇듯 뜨거운 추상 회화는 "전후의 정신적 풍토"[60] 속에서 자라났다.

뜨거운 추상 또는 앵포르멜과 관련하여 일부에서는 이의를 제기하곤 한다. 이 미술을 구미 미술의 모방으로 간주하는 시각이 그러하다. 이 주장에 전혀 근거가 없는 것은 아니지만 그렇다고 해서 단순히 외래 미술 사조의 모방으로 몰아붙이는 것은 온당한 시각이 아니다. 하나의 미술을 모두 외국 양식의 '시늉내기'로 평가하는 것은 미술을 도상적 차원에 제한해서 관찰하려는 안이한 접근법이다. 어떤 미술이든 그것이 태어나고 소멸하는 현상 뒤에는 그 시대의 역사적 상황이 밀접히 연관되어 있는 법이다. 그들은 20대를 보내면서 전쟁을 가장 참혹하게 견디어 냈으며 인간의 비극을 자신의 눈으로 보고 느끼며 확인하기를 강요당한 이른바 '불신의 세대'였다.[61] 추상 미술 속에서 생의 비통함을 연소하려

59 방근택, 〈화단의 새로운 세력〉, 《서울신문》, 1958. 12. 11.

60 이일, 〈한국 현대 미술에 있어서의 앵포르멜〉, 〈60년대의 한국현대미술―앵포르멜과 그 주변전〉(워커힐미술관, 1984) 서문.

61 이일, 〈한국에 있어서의 추상 미술 전후(前後)〉, 《현대미술의 궤적》, 동화출판공사, 1974, p. 191.

고 한 그들에게는 앵포르멜이라는 양식이 중요했던 게 아니라 기성 체제에 대한 불신과 저항을 분출할 그 무엇이 필요했던 것이다. 이런 저간의 사정을 무시하고 전후 미술을 유럽과 미국의 '판박이'로 간주하는 것은 당시 작가들이 겪은 참담한 실존적 경험과 뜨거운 예술 의욕을 간과한 단선적인 해석이다.

앞서 말했듯이 "포성 앞에 지불된 핏발들", "발을 굴러도 머리를 조아려도 넋 앞에 통곡을 해도 영영 되살아오지 않는" 비극을 겪어보지 못한 세대가 과거를 그들만치 충분히 이해할 수는 없다. 그러나 충분히 이해할 수 없다고 해서 이 사실을 건너뛰거나 임의적으로 단정내리는 것은 신중치 못한 발상이다. 이들이 걸어온 길과 발언, 작품을 통해서 우리는 생사의 기로에 선 공포와 두려움, 전쟁에 대한 끔찍한 기억, 불행한 역사 의식, 그러면서도 "유산 상속적인 태도를 지양하고 가치 있는 반동으로 전통을 창조"[62]하겠다는 전후파적 행동 양식을 감지할 수 있다. 소름끼치는 전쟁 체험 및 전쟁 뒤의 암울한 사회 분위기가 '헐벗고 메마른' 예술을 촉발시켰던 것이다.

방근택이 명명한 '앵포르멜'이란 명칭의 타당성이 논란이 될 수도 있겠으나, 그것이 1960년대 미술의 기조를 뒤바꾸어놓을 만큼 큰 비중을 지닌 문제로 보이지 않는다. 이름이야 어쨌든 시대성을 투영한 미술로 받아들였을 뿐만 아니라, 또 나름대로 아카데미즘을 극복할 수 있는 저항 문화의 성격이 짙었다. 따라서 앵포르멜이 자생적인 것이냐 아니면 외래 양식을 단순히 차용한 것이냐 하는 문제는 이 미술이 특별한 상황 속에서 출현했고, 그리하여 전쟁 체험의 내재화를 저변에 깔고 전개되

62 박서보, 〈한국의 젊은 예술의 현실〉, 《경향신문》, 1962. 1. 29.

었다는 사실의 관계선상에서 파악해야 할 것이다.[63]

그렇다고 이들이 자생적이며 독자적으로 뜨거운 추상을 출현시켰다는 뜻은 아니다. 잘 알려져 있다시피 현대미협의 회원들은 앵포르멜의 주창자 미셀 타피에(Michel Tapié)의 일본 강연, 파케피화랑에서 열린 〈비정형 미술의 의미〉(1952)라는 전시 도록, 그의 주저 《하나의 다른 미학》, 앵포르멜의 대표적인 작가 조르주 마티유의 작품 따위를 접해볼 수 있었다. 회원들끼리는 어느 정도 앵포르멜의 소식을 알고 있었다는 뜻이다. 프랑스의 전후 미술이 자극과 도전을 주었고 작업에 도움을 주었으리라 짐작할 수 있다. 그러나 이것을 앵포르멜의 맹목적 모방을 입증하는 '알리바이'로 삼아서는 안 될 것이다. 외부의 영향이 작용했던 것을 숨길 필요도 없고 또 그럴 수도 없지만, 전적으로 거기에만 기울어 '다른 사실'을 간과하거나 배제해서는 안 된다는 이야기다. 여기서 다른 사실이란 다름 아니라 '전후 사회의 정신적 공백과 실존적 좌절을 반영한 미적 형식'으로 이 미술을 봐야 한다는 시각이다.

이들에게 예술이란 일개 양식을 고안하는 차원의 문제가 아니라 한편으로 외부의 기존 질서에 맞서고 다른 한편으로 생의 욕구를 전달하는 유력한 방편으로 인식되었다.

한편 앵포르멜의 여정에 동행한 작가들은 더는 신예로서 머물지 않았다. 그들은 조선일보가 주최한 〈현대작가초대전〉에 참가해 모던 아트를 주도하던 중진 작가들과 어깨를 나란히 하고, 혁신적인 현대 미술의

63 한 예로 1968년 일본 도쿄국립근대미술관에서 열린 〈한국현대회화전〉의 전시평에서 《마이니치신문》은 출품작을 가리켜 "무겁고 탁한 작품에서는 동란의 비극이 느껴진다. 무서운 사실이다"고 적었다. 오광수, 〈미술 1968년, 세 개의 유형〉, 《공간》, 1968, 12월호 재인용.

개척과 국제 교류를 추진하기 위해 만들어진 〈문화자유초대전〉에도 참가했다. 그뿐만 아니라 국제 화단 진출도 꽤 활발한 편이었다. 정상화, 박서보, 김종학, 권옥연은 파리 랑베르화랑의 〈한국청년미술전〉에 초대되었으며, 1961년 제2회 파리비엔날레에는 김창열, 장성순, 조용익 등이, 1963년의 제3회에는 박서보, 윤명로, 최기원, 김봉태가, 1965년의 제4회에는 이양로, 정상화, 하종현, 정영렬, 박종배, 최만린, 김종학이 각각 참가했으며, 1963년부터 진출한 제7회 상파울루비엔날레에는 중진 작가들(김환기, 김기창, 유영국, 서세옥, 한용진, 유강열)이 참여했다. 이어 1965년 제8회 때부터는 박서보, 정창섭, 김창열 등이 참가함으로써 "명실상부한 한국 전위 미술의 기수"[64]임을 내외에 알렸다.

싫든 좋든 뜨거운 추상은 우리의 선택이었다. 그리고 그 선택에는 전후의 사정이라는 특별한 역사 경험이 내재해 있으며 불운한 청춘을 맞았던 젊은이들의 갈등과 고뇌가 서려 있다. 피하고 싶지만 어쩔 도리 없이 맞닥뜨린 절망스런 현실을 똑바로 응시하고 고도로 긴장된 예술의 형식을 통해 실존적 괴로움과 삶의 아픔을 쏟아냈다. 이것은 개개인의 문제였을 뿐만 아니라 전후 우리 나라가 맞이한 시대 상황이기도 했다.

60년미술가협회, 벽 동인

1960년 10월에 국전이 덕수궁미술관에서 개최되던 때에 '해괴한' 사건이 벌어졌다. 시위나 다름없는 가두 전시가 덕수궁 담 주변에서 펼쳐

64 이마동, 《한국예술지》, 대한민국예술원, 1966.

정상화, 〈작품 65-B〉 1965, 캔버스에 유채, 162x130cm, 호암미술관

진 것이다. 일군의 젊은 작가들은 반아카데미즘과 반국전을 슬로건으로 내걸면서 기성 세대에 대한 노골적인 불신, 저항을 서슴지 않았다.

이 가두 전시는 두 단체에 의해 마련되었는데 벽 동인과 60년미술가협회가 그들이다. 이들은 반국전 성향을 띠고 있었을 뿐 아니라 선배들의 미술 운동에 동감하고 있었다. 때마침 4·19가 일어나 '기성 가치'와 '권위주의'에 대한 저항과 도전의 물결이 거세게 몰아치던 무렵이어서 이 가두전도 이러한 시대적 흐름에 부응했다. 이들은 관의 보호 아래 길들여진 미술, 그리고 기성 미술인들의 이전투구, 또 젊은이들의 창의력을 막는 구태의연한 제도에 강력하게 이의를 제기했다.

벽 동인과 60년미술가협회가 발족된 것은 그 중에서도 학연이나 인맥으로 얼룩진 부패한 국전에 대한 혐오감이 가장 큰 원인이 되었다. 그 당시 대한미협과 한국미협의 세력 싸움은 20대의 젊은 학생들에게 실망감을 안겨주었고, 참다못해 그 단초가 되고 있는 국전을 향해 '반국전 시위'를 벌이기로 했던 것이다.

먼저 벽 동인에는 김익수, 김정현, 김형대, 박상은, 박병욱, 박홍도, 유병수, 유황, 이동진, 이정수 등이 주축을 이뤘다. 이들은 덕수궁 서쪽, 그러니까 정동 골목길에서 40여 점의 작품을 갖고 전시를 열었다. 한편 60년미술협회는 북쪽 담 모퉁이를 이용해 가두전을 벌였다. 참가 작가는 김기동, 김대우, 김봉태, 김응찬, 김종학, 박재곤, 손찬성, 송대현, 유영열, 윤명로, 이주영, 최관도 등이었다. 길거리로 나온 이유를 이들은 다음과 같이 밝혔다.

벽 동인전의 첫 전시회에서 우리들은 가능한 한 모든 불필요한 형식과 시설을 거세해버렸다. 여기에 전시될 작품은 그대로 우리들의 동체요 사상이요

김봉태, 〈무제〉 1964, 캔버스에 유채, 122x91cm, 작가 소장

피요 그 밖에 모든 것이다. 우리들은 벌거벗은 몸뚱이 그대로 차단된 벽 앞에 서 있다. 비록 화풍과 기교상의 사소로운 차질은 있을지언정 오로지 민족 문화의 고양과 창달을 위하고 자아 형잔의 보다 새로운 국면을 개척하려는 우리들의 의욕과 정열은 그 누구도 억제할 수 없으리라 믿으며 인사를 대신한다─1960년 벽 동인 취지문

이제 일체의 기성적 가치를 부정하고 모순된 현재의 모든 질서를 고발하는 행동아! 이것이 우리의 긍지요, 생리다. 어둠 속의 태양을 갈구하고 이 불타는 의욕과 신념으로 일찍이 인간에게 이루어지지 않았던 위대한 가치를 향하여 커다란 폐허의 잃어버린 권위로부터 우리는 잔인한 부재를 스스로 삶에의 맹아(萌芽)를 위한 소중한 유산으로 삼는다. 우리는 질서를 부정한다. 침체되고 부패된 현존의 모든 질서를 부정한다. 우리는 날조된 현존의 질서를 위선이며 미망이라 단정한다. ……그리하여 퇴습화(退襲化)된 기성의 왜소함에 생신(生新)한 가치와 질서를 불러일으킨다. 우리는 이제 안일에 잠자던 고식적인 생명으로부터 약동하는 대지를 향하여 이제 시대의 반역아가 되려 한다. 현대라는 착잡한 절망적인 상황에서 새로운 돌파구를 우리는 우선 가두에 마련한다.

오류, 과오, 모험, 이 얼마나 자유로이 호흡할 수 있는 우리의 생리인가! 하나의 창조적인 정신이 얼마나 많은 진리에 견디어내며 얼마나 많은 진리를 감행할 수 있는가? 이것이 우리의 두 실제적 가치의 표준이다─60년미술가협회 창립 선언문[65]

65　〈전후파의 두 가두전〉, 《한국일보》, 1960. 10. 6.

이들은 대체로 현대미협보다 손아래의 세대로서 미술 대학을 갓 졸업한 20대 초반의 패기만만한 젊은이들이었다. 이들은 2, 3백 호는 보통이고 심지어 5, 6백 호의 대형 작품을 출품, 백 호 정도의 국전 출품작과 크기 면에서 큰 대조를 보였을 뿐만 아니라 스타일 면에서도 실험적 모험과 추상적 기획을 겸비하고 있었다. 이들의 추상은 "원시적인 강렬성이 야수처럼 도사리고" 있을 뿐 아니라 "쇳조각, 콘크리트, 자갈과 모래…… 이런 버림받은 자연과 파편들이 전라의 모습으로"[66] 평면에 혼합 재료를 도입하는 등 파격적인 스타일을 선보였다.

전시가 시작되자 매스컴은 물론이고 모던 아트 계열 작가들의 반응도 호의적이었다. 국전의 위세에 밀려 있던 재야 미술인들은 젊은 미술가들을 반갑게 맞이했다. 수적으로도 밀리고 힘으로도 밀려온 이들에게 젊은 미술인들은 원군이요 뜻을 같이하는 파트너로 인식되었을 것이다.

미술관 안에서 은딱지 금딱지 속에 파묻혀서 그림이랍시고 의젓하게 걸터 있는 것보다는 떳떳하게 벌거벗고 가두에 나선 모습들이 탐스럽기 그지없다.[67]

2백 호 3백 호는 보통이요, 아늑한 옥내 전시에만 익숙한 우리들의 주변에 이채라기보다 경이다. 열두 척 높다란 벽면(덕수궁 담)에 5백 호짜리 6백 호짜리가 꽉 늘어져 있다. 도대체 어떻게 된 셈인가……. 생성하는 힘이 부럽고 감행하는 저항이 고맙다. 틀 속에 툭 튀어나온 자세다. 이러한 용기는

66 〈전후파의 두 가두전〉, 《한국일보》 1960. 10. 6.
67 한봉덕, 〈전위 회화의 힘찬 시위〉, 《조선일보》, 1960. 10. 11.

1960년 10월 5일 덕수궁 담벽에 개최된 《60년미협전》 개막일. 왼쪽부터 김봉태, 윤명로, 박재곤(뒤), 방근택, 이구열, 최관도(뒤), 박서보, 손찬성, 유영열(뒤), 김기동, 임응창(뒤), 김대우

이 나라 미술 문화의 커다란 에포크를 획선하는 행동이라 아니할 수 없다.[68]

60년미술가협회는 1960년 10월에 가진 덕수궁 담벽에서의 작품전에 이어 1961년 봄에(4. 8~16) 제2회 협회전을 가졌다. 중앙공보관 화랑, 국립도서관 화랑, 동화백화점 화랑에서 열린 협회전에는 유영열(〈작품〉 No. 1, 2, 3, 4. 5, 6), 윤명로(〈원죄〉 A, B, C, 〈절규〉 No. 4, 5), 김봉태 (〈작품〉 No. 6, 7, 8, 9, 10, 11, 12, 13), 김기동(〈상태〉 No. 1, 2, 3, 4, 5, 6), 최관도(〈작품〉 No. 1, 2, 3, 4, 5, 6, 7) 등이 각각 작품을 출품했다.

전람회에 임하는 회원들의 자세는 열성적이었다. 작품을 제작하려고 전당포에서 돈을 빌려 안료와 천을 구입했고 그마저도 수월치 않은 사

68 박고석, 〈젊음의 특권 행사〉, 《한국일보》, 1960. 10. 6.

람은 시멘트 부스러기, 석고, 철판, 마대 등 값싼 재료를 대용했다.[69] '재료의 해방'은 실상은 궁색한 처지에서 온 불가피한 선택이었나. 이내 는 오일 튜브가 사치품으로 구별되어 6, 70%의 세금이 징수되었는데 창작 환경이 얼마나 열악했는지 짐작케 해준다.

이들은 차세대 주자로서 각광을 받았으나 이후 그에 부응하는 작품 을 내지 못하는 등 부진을 보였다. 김병기는 제2회전을 관람한 뒤 다음 과 같이 평했다.

> 대폭의 화면에는 무리가 많았으며 의욕의 발동을 눌러줄 만한 침착성……
> 말이 진부해지지만 감성과 지성의 균형 같은 것이 요청되지 않을까. 대체로
> 30대들이 지니고 있는 유형성에서 벗어나지 못한 듯하다. ……윤명로의 새
> 로운 재질감은 재질감의 시도에 빠진 느낌은 있으나 그대로 어떤 가능성을
> 보여주었으며, 박재곤의 활기, 김봉태의 박력은 다음의 전시를 기대케 하며
> 김종학의 치밀한 체질과 동양적인 영상의 세계도 기대를 걸어본다.[70]

이렇듯 추상 미술이 활기를 띠자 동조자들이 점차 늘어났고, 심지어 아카데미 미술의 일부 중견 작가들마저도 동요할 만큼 미술계의 무게 중심은 추상 회화에 쏠리게 되었다. 1960년대를 전후해 추상 회화로 변 모해간 중견 작가들로는 류경채, 이준, 이봉상, 고화흠, 한봉덕, 김영 주, 장석수, 박석호, 이종무 등이 있으며, 화단의 전체적인 분위기로 보

69 〈60년전의 아뜰리에〉, 《한국일보》, 1961. 4. 9.

70 김병기, 〈주체 의식의 확립을 촉구한다―초대전과 60년전에서〉, 《사상계》, 1961. 5, p. 241.

김종학, 〈회화〉 1969, 캔버스에 유채, 130x194cm, 작가 소장

아 그것은 짐짓 앵포르멜의 영향을 반영한 것이었다.

현대미협, 60년미술가협회 연립전

60년미술가협회의 구성원들은 현대미협의 구성원들과 유대감을 갖고 있었다. 윤명로, 김봉태, 김종학, 손찬성 등은 1956년경부터 이봉상이 경영하던 연구소에 드나들어 대체로 현대미협에 동조적 입장을 취하고 있었던 작가들이었다. 따라서 취지와 성향이 비슷한 두 단체가 의기를 투합하여 서로 손발을 맞추게 된 것은 우연한 일이 아니다.

마침내 현대미협은 비정형의 양식을 추구하던 60년미협과 연립전을 가짐으로써 "반란 세력의 약진"(이구열)을 가속화하게 된다. 참여 작가

는 권영숙, 김대우, 김봉태, 김용선, 김창열, 김종학, 나병재, 박재곤, 손찬성, 이명의, 이양로, 이용환, 유영열, 장성순, 정상화, 최관도, 조용익, 윤명로, 하인두, 정영섭 등이었다.

연립전(1961. 10. 1~7, 경복궁미술관)을 계기로 두 단체는 발전적으로 해산되어 악튀엘이라는 단체로 통합된다. 이 전시는 이제 앵포르멜이 특정 세대의 전유물이 아니라 회화 이념상 호흡을 같이하는 작가들 모두의 것임을 보여주었다. 그렇지 않아도 상승세를 타고 있는 현대미협이 4·19 세대와 통합함으로써 재야에 머물러 있었던 전위의 첨병들은 더 큰 용기를 얻을 수 있었고 이들의 집단 활동 또한 탄력을 받았다.

방근택은 도약을 거듭하는 추상 운동을 보면서 기대감을 감추지 않았다.

우리 재야 미술계에 있어서의 가장 전위적인 일선 작가 그룹인 현대미협과 60년미협과의 연립전으로 그 의의 있는 현대 회화사의 한 페이지를 우리 앞에 펼치고 있다. 현대 예술의 모든 정세는 과장이나 '에누리' 없이 이들의 진보적인 제작에 대한 정당한 이해와 평가 앞에서 아무도 피할 수 없게 만들고 있다. (이들의 작품은) 그대로 우리 화단 속에 있어서의 가장 정립된 고조(高調)음의 찬연한 일대 '심포니'라 아니할 수 없다.[71]

이때 발표된 제2선언은 여전히 의식이 가열된 상태이고 또 다른 변화에 대한 고조된 열망을 보여준다.

71 방근택, 〈현대의 전형 표현─연립전 평〉, 《조선일보》, 1961. 10. 10.

그러니까 그것은 모든 것이 서로 용해되어 있는 상태이다. 어제와 이제, 너와 나, 사물 모든 것이 철철 녹아서 한 곳으로 흘러 고여 있는 상태인 것이다. 산산이 분해된 나의 제분신들은 여기저기 다른 곳에서 다른 성분과 부딪쳐서 뒹굴고 있는 것이다. 아주 녹아서 없어지지 아니한 모양끼리 서로 허우적거리고들 있는 것이다. 이 작위(作爲)가 바로 나의 창조 행위의 전부인 것이다. 그러니까 그것은 고정된 모양일 수가 없다. 이동 과정으로서의 운동 자체일 따름이다. 파생되는 열과 빛일 따름이다. 이는 나에게 허용된 자유의 전체인 것이다. 이 오늘의 절대는 어느 내일 결정하여 핵을 이룰지도 모른다. 지금 나는 덥기만 하다. 지금 우리는 지글지글 끓고 있는 것이다.

위의 현대미협의 선언은 전통 파괴와 비합리성의 옹호 같은 허무주의적 색채를 의식의 저변에 깔고 있다. 이들은 새 창조를 위해서는 구질서를 철저하게 단절하는 수밖에 없었다고 선언했으며 전쟁 중에 태동된 다다의 아나키즘적·염세주의적 인생관을 내포하고 있다. 내일을 향한 비전이나 희망은 전혀 보이지 않는다. 들끓는 예술 욕구가 현실의 부조리, 불합리 그리고 자포자기에 가까운 회의적 사고 따위와 맞물려 소란스럽게 돌아가고 있을 뿐이다.

한때 생명 없는 구상이 차지했던 회화의 중심 자리를 이제는 비관주의가 차지하게 되었다. 비관주의는 피상적인 낙관주의보다 훨씬 진지하고 실재에 가깝다. 고통 가운데 신음하며 파멸에 이르는 멍에에서 해방되기를 갈망하는 절규를 들을 수 있기 때문이다. 그러나 그러한 갈망을 놓치고 파괴력만 비등해질 때 비관주의는 '허무의 빅뱅'에 빠져들고 만다. 인간을 무기력에 빠뜨리는 비관주의는, 생산적인 에너지로 전환되지 않는 한, 해로운 무기일 뿐이다.

악튀엘은 이름만 달랐지 실질적으로는 신통한 수확을 거두지 못했다. 그들은 현대미협과 60년미술가협회의 회화적 농질성을 좀 더 확대, 강화하려고 했으나, 두 차례의 전시를 여는 데 만족하고 해산되었다. 현대미협(김창열, 박서보, 전상수, 하인두, 정상화, 장성순, 조용익, 이양로)과 60년미술가협회(윤명로, 손찬성, 김봉태, 김대우, 김종학)의 회원(2회전 때 정창섭, 정영렬이 가입. 김창열은 작품을 내지 않았다)들로 구성되어 있었음에도 불구하고 그들의 활동은 "앵포르멜에서 한 발자국도 벗어난 것이 아니었"[72]다. 제1회전에는 오브제를 적극적으로 사용한 작품을 출품했는데 마대에다 석고, 흙, 천, 밧줄, 노끈, 걸레, 넝마, 모래 등을 합성 수지로 덕지덕지 붙인 화면들을 내놓았다.[73]

20대와 30대의 미술이 획일성에 빠져 있음을 직시하고 다 같이 못마땅하게 여긴 사람은 김병기였다. 그는 무개성한 표현 과잉을 우려하며 작가에게 주체 의식을 갖출 것을 역설했다.

특히 우리 나라 30대 혹은 20대의 경향이 지나치게 하나의 유형에 빠져 있다는 지적을 면할 수 없다고 본다. 이것은 또 지나치게 '액션'의 과잉이다. 새롭다고 하는 것이 일률적으로 표현적인 추상과 '앵포르멜'로만 규정지을 수는 없다. ……자기라는 것을 오늘의 커다란 흐름에서 동떨어진 곳에 설정해서는 안 되겠지만 시간에 따라 커나갈 수 있는 자기의 설정, 말하자면 주체 의식의 확립의 문제야말로 우리 나라 전위 작가들이 당면한 시급한 과제

72 오광수, 《한국현대미술사—1900년 이후 한국 미술의 전개》, 열화당, 1979, p. 195.

73 이명원, 〈재질의 자유로운 시도〉, 《한국일보》, 1962. 8. 22.

가 아닐 수 없을 것이다.[74]

애당초 앵포르멜에 회의적인 그였으나 커미셔너로 나선 1965년 상파울루비엔날레에선 앵포르멜을 감안한 듯 "지난 1950년의 동란 이래 우리들이 부딪혀온 것은 가장 예리한 톱니바퀴의 틈바구니의 현실"이었다면서 "동방으로부터의 소리 없는 소리, 물질에 응결된 정신의 메아리에 귀를 기울여주기 바란다"[75]고 촉구했다. 주관적인 호불호를 떠나 구습에 반역하는 전위 집단에 의한 대항 문화가 토네이도처럼 60년대를 휩쓸고 갔음을 보여주는 말이다.

예술적인 에너지의 고갈, 그것은 '거대 그룹'이 직면한 딜레마였고 이와 함께 전위 미술 운동의 총체적인 위기를 보여주는 것이었다. 외형적으로 이들은 여러 초대전의 참가 등 영향력을 증대해갔으나 실질적으로는 예전과 같은 패기와 생동감을 만회할 수 없었다.

해외 진출

해외 진출을 동경하여 외국으로 떠나는 미술가들의 수가 부쩍 늘어난 것은 1950년대 후반부터다. 화가 초년생들로부터 왕성한 창작에 전념하던 30대, 그리고 상당한 입지를 확보하고 있었던 중견 화가까지 매

74 김병기, 〈주체 의식의 확립을 촉구한다―초대전과 60년전에서〉, 《사상계》, 1961. 5, p. 240.
75 김병기, 상파울루비엔날레 서문, 1965.

우 다양한 부류가 외국을 향했다.[76] 남관, 이응노, 김환기, 이성자, 김흥수, 한묵, 권옥연, 이세득, 김창락, 변종하, 함대정, 김장열, 박서보, 이수재, 김봉태, 곽인식, 김훈, 김병기 등은 파리와 미국으로 활동차, 연구차 떠나거나 일부는 나들이를 하고 돌아왔다. 김환기(1963)나 김병기(1965)처럼 미협의 이사장을 지내고 미국으로 건너간 경우가 있었으니 얼마나 나은 환경을 선망했는지 알 수 있다.

한발 앞서 파리에 나가 있던 이응노는 해외 진출 자체로 만족할 것이 아니라 작품 생활을 할 때 고유한 전통 문화에 대한 충분한 소양이 요구된다며 한마디했다.

오늘에 있어 그림은 이곳에서나 한국에 있어서나 아무데서고, 현대 그림이 존재하며 제작될 수 있는 것이다. 사실 국제적이란 자기의 나라 것을 들고 나가게 마련 아닌가. 남의 뒤를 따르면서, 어느 부분에 예속되어 있으면서 국제적이라고 말하는 것은 국제 무대에 나온 아무런 의미가 없다.[77]

1954년에 도불하여 1968년 귀국하기까지 무려 14년 동안 해외 체류를 한 남관은 1958, 1959, 1961, 1964, 1966년 등 다섯 차례나 〈살롱 드 메〉에 출품하여 한국인으로서 인정을 받았을 뿐 아니라 1966년에 개최된 망통회화비엔날레에 대상을 수상하는 등 발군의 실력을 발휘했다. 그 역시 즉흥적인 해외 진출을 경계했다.

76 오광수, 〈세계로 뻗는 한국인의 힘─이응노에서 김환기까지〉, 《신동아》, 1971. 1, p. 177.

77 이응노, 〈파리 화단과 우리〉, 《동아일보》, 1966. 5. 7.

파리는 빨려들 수 있는 온상이 될 수 있다. 또한 그와 반대로 병상이 될 수도 있다. 한번 파리 도취병에 걸리면 아편 중독자처럼 되어버린다. 그래서 파리의 맛에만 젖어버려서 형식적이며 유행적인 일만 하다가 실패하는 작가가 많다. 파리에서 예술 공부를 하려면 정확한 비판력과 굳센 개성이 있어야 한다. 그 다음에는 불굴한 노력만이 파리에서 인정을 받는 길이다.[78]

한편 독일을 거쳐 1963년 미국으로 건너간 33세의 백남준이 미국의 유명 시사지 《타임》에 맨해튼 유대인미술관이 기획한 〈키네티시즘전〉에 출품했다는 소식과 아울러 그에 관한 기사, 원색 도판이 보도되어 부러움을 샀다.

국제 무대 진출의 회오리바람은 연쇄적으로 한국 화단을 강타했다. 국내 미술가들은 난생 처음으로 세계 곳곳에서 열리는 전람회에 참가했다. 대한민국이란 국호를 갖고 참여했기에 더없이 자랑스러웠을 것이며, 일제를 경험한 사람들에게 그 감격은 몇 배로 컸을 것이다. 우리 작가들이 참여한 주요 국제 전람회는 해방된 지 12년이 흐른 1957년 미국에서 열린 〈동양미술전〉을 필두로 국제현대칼라리도그래피전, 1960년대 들어서 파리비엔날레, 상파울루비엔날레, 도쿄판화비엔날레, 카뉴국제회화제 등이다.

국제전에 참여한 작가는 다음과 같다. 제5회 국제현대칼라리도그래피전(1958, 이항성, 유강열, 최덕휴, 이상욱, 김정자), 제2회 파리비엔날레(1961, 김창열, 정창섭, 박서보, 조용익, 정영렬, 장성순, 정상화, 이수

78 오광수, 〈세계로 뻗는 한국인의 힘―이응노에서 김환기까지〉, p. 174 재인용.

재, 이양로, 정관모, 변종하), 카네기국제미전(1962, 이응노), 제7회 상파
울루비엔날레(1963, 김환기, 유영국, 김영주, 김기창, 유강열, 한용진, 서
세옥 등), 문화자유국제전 파리전(1963, 권옥연, 박서보, 정상화, 김종
학), 제3회 파리비엔날레(1963, 박서보, 윤명로, 김봉태, 최기원), 제8회
도쿄비엔날레(1965, 권영우, 박노수, 박항섭, 류경채, 최영림 등).

국제전 참가는 작가들에게 자부심과 함께 도전 의식을 심어주었던
것 같다. 넓은 세계 속에서, 다른 나라 작가들과 겨루면서 한국 미술의
위상을 높이며, 국제 무대에 한국 미술의 이미지를 심어주어야겠다는
의욕이 고취되었다. 한 예로 김환기가 제7회 상파울루비엔날레에 참가
하면서 남긴 기고문은 국내외 미술 환경의 차이를 어떻게 인식했는지를
알려준다.

이번 대상을 받은 아돌프 고틀리브는 참 좋았다. 미국에서 회화는 이 한 사
람만 출전시켰다. 작은 게 백 호 정도고 전부가 대작인데 호수로 따질 수가
없었다. 이런 대작들을 46점이나 꽉 걸었으니 그 장관이야말로 상상하고도
남음이 있을 것이다. ……이제 전체를 둘러보고 내 그림 앞에 가서 나는 많
은 것을 생각했다. 내 예술에 의미가 있다는 자신을 얻었다. 아름다운 세계
다. 단지 나는 시골(한국)에 살았다는 것밖에 없다.[79]

이 글을 보면, 김환기가 자신의 작품에 얼마나 자신감과 긍지를 갖고
있었는지 알 수 있다. 세계 유수의 비엔날레에 처녀 출전하면서도 주눅
들지 않고 오히려 소속감을 확인하고 있다. 국제전 참가는 이처럼 우리

[79] 김환기, 〈상파울루전의 인상〉, 《동아일보》, 1963. 10. 28.

나라가 처한 현실의 눈금을 정확히 파악하고 우리 미술이 지닌 가능성을 측정하는 시금석이 되었다. 한국 미술가들의 해외 방문과 작품전 참여가 빈도 높게 촉진된 결과 "스스로의 미술 전통에 대한 보다 깊은 각성을 촉구하게"[80] 되었다.

문화자유초대전

〈문화자유초대전〉과 〈현대작가초대전〉이 개최되면서 현대 미술 운동은 한층 가속 페달을 밟게 되었다. 민간 주도의 두 전람회로 인해 자유로운 창작 풍토가 조성되었음은 물론이고 국제화에 대한 여망을 어느 정도 충족할 수 있는 장치를 갖추게 되었다. 지지부진한 국전에 기대할 것이 없었던 미술가들에게 두 초대전은 반가운 청신호로 받아들여졌으며, 그들이 바란 대로 혁신적인 미술을 마음껏 탐구할 수 있도록 의욕을 북돋워주었다. 1962년 파리에 본부를 둔 세계문화자유회의 한국 지부가 주최한 〈문화자유초대전〉은 이와 같은 사실을 취지문에 명시했다.[81]

문화자유초대전은 혁신적인 현대 미술의 세계적 양상과 호흡을 같이하며, 창조적인 이념을 발판으로 한국 미술 문화의 발전을 꾀하고 국제 교류를 적

80 정규, 〈문화 10년 소사—자립 창작적인 자세(하)〉, 《경향신문》, 1958. 8. 14.

81 이 전시를 주관한 세계문화자유회의 한국 본부는 전시 행사 외에도 〈현대 예술과 한국 미술의 방향〉 등 몇 차례의 세미나를 개최하여 한국 미술의 당면 과제를 논의했다.

극 추진하여 지방주의에서 벗어나 전통과 영향의 상호 작용을 평가하는 동시에 조형 예술의 자유로운 문화적 참여를 실시하기 위하여…….

〈문화자유초대전〉은 현대 미술을 국제적 수준에 올려놓기 위한 방편으로 문화 교류와 아울러서 "조형 예술의 자유로운 문화적 참여"를 목적으로 창립되었다. 이 전시는 명실상부한 우리 나라 정예 미술가들의 경연장이었다. 전시 형식도 응모전을 피하고 초대전으로 치렀다. 원로의 눈치나 보고 전통 답습에 길들어 있는 당시로서는 파격적인 조치가 아닐 수 없었다. 비록 규모는 조촐했지만 전후 우리 미술이 맞이한 답보성을 극복하고 질적인 차원에서 미술 문화를 향상시키는 데에 밑바탕이 되어주었다. 제1회전(1962. 6. 21~27, 중앙공보관)에는 "새로운 세계를 개척하려는 전위 의식에 가득 차 있는"[82] 화가들(김영주, 김창열, 박서보, 유영국, 권옥연, 김기창, 서세옥, 박래현 등)이 초대되었다. 혁신적이고 창의적인 이념을 표방했던 〈문화자유초대전〉에 대해 이경성은 그 의의를 다음과 같이 기술했다.

지성의 자유를 수호하기 위하여 시대가 제기하는 제문제에 대한 조형적 화답으로서…… 한국 현대 미술의 발전과 국제적 연계를 추진하여 영광스러운 인류사에 참여하기 위하여 개최되었다는 문화자유초대전은 비록 전부는 아니었으나 독창적 의식에 불타는 미술 작가들을 모아 그들의 독자적인 조형 발언을 경연시켰다는 점에서 이채로운 전시라고 할 수 있다.[83]

[82] 〈제1회 문화자유회의초대전 평〉,《대한일보》, 1962. 6. 26.

[83] 이경성, 〈독자적 조형 의식의 발현〉,《조선일보》, 1962. 6. 27.

김영주, 〈환영〉 1969, 캔버스에 유채, 178x178cm, 워커힐미술관

제2회전(1963. 5. 6~12, 중앙공보관) 역시 "우리 나라 현대 회화의 톱 라인급 작가들"(방근택)이 초대되었다. 35세 이하의 젊은 네 작가(권옥연, 정상화, 박서보, 김종학)를 위시하여 유영국, 김영주, 손동진, 윤명로, 정창섭, 김기창, 박래현 등이 초대되었다. 이 전시에 대하여 방근택은 어떤 예술적 성격을 표방하지는 않았지만 오늘의 예술 풍조를 그대로 반영했다면서 "우리 현대 화단의 주체적 활약으로 우리의 국제적 발언권을 얻으려"[84]했다고 분석했다.

이 초대전의 특성이라면 인원을 최소한으로 줄여 매해 주목받는 작가들을 선별적으로 초대하는 형식으로 꾸몄다는 점이다. 참고로 3회전 이후의 초대 작가를 살펴보면, 제3회(1964. 11. 2~11, 신문회관)에는 조용익, 최기원, 한용진, 정영렬, 김중법, 김기창, 김창열, 김영주, 권옥연, 박서보, 유영국이 초대되었고, 제4회(1965. 11. 14~20, 예총회관)에는 변종하, 전성우, 최기원, 하종현, 김영주, 권옥연, 박종배, 박서보, 유강열, 윤명로, 유영국이, 그리고 제5회전(1966. 11. 4~20, 예총회관)에는 김형대, 전성우, 정상화, 정창섭, 최만린 등이 각각 초대되었다.

현대작가초대전

〈현대작가초대전〉도 주목받는 작가들을 초대하는 형식을 취했다.[85] 〈문화자유초대전〉이 소수의 작가를 정선, 명료한 추상 미술의 성격을 보여주려 했던 데 비해 이 초대전은 아방가르드 미술에 초점을 맞추어 대규모 '재야 전람회'를 열었다. 1962년에 창립된 〈문화자유초대전〉보다 5년 앞선 1957년부터 개최되었으니까 〈현대작가초대전〉으로 어느 정도 풍토가 조성된 다음에 〈문화자유초대전〉이 열렸고, 따라서 〈현대작가초대전〉이 그 발판을 놓았다고 할 수 있다. 어쨌든 위세등등한 국전에 맞서 민전을 창립했다는 자체로 의미가 있을 뿐만 아니라 아카데

84 방근택, 〈추상 회화의 정착 — 세계문화자유초대전〉, 《한국일보》, 1963. 5. 9.

85 이 전시의 성격에 대해서는 〈현대 미술의 대제전〉, 《조선일보》, 1960. 4. 2 ; 〈주류 이룬 추상주의〉, 《조선일보》, 1961. 4. 25 참조.

미즘에 실망한 사람들에게 또 하나의 예술을 제공하려고 했다.

> 우리 민족 문화의 현대적인 발전을 이룩하기 위해서는 무엇보다도 세계 조류와 호흡을 같이하는 일이 시급한 문제가 되는 것입니다. 본사는 이러한 이념과 정신 밑에 우리 나라의 모든 문화계에서 현대 예술의 가장 첨단을 걷고 있는 미술 부문의 전위 화가들의 활동 무대를 마련하여 언제나 새로움을 창조하는 이 예술들을 도와 세계 미술에 이르는 길을 닦고자 현대작가미술전을 마련한 지 금년 들어 어언 6회를 거듭했습니다.
> ……이와 같이 우리 현대작가미술전은 이 나라 현대 미술계의 일대 르네상스를 마련하여 한국 미술로 하여금 세계 미술의 가장 첨단적인 사조의 전위적 대열에 서도록 꾸준한 노력과 전진을 거듭하고 있는 것입니다.

이 취지문은 구체적으로 "전위 화가들의 활동 무대를 마련하여" "새로움의 창조"를 기대하고 아울러 "현대 미술계의 르네상스"를 원대하게 준비하고 있다고 되어 있다. "세계 미술에 이르는 길"과 "가장 첨단적인 사조의 전위적 대열"과 같은 문구들은 〈문화자유초대전〉의 취지와 크게 다르지 않다.

조선일보사 주최로 1957년부터 매해 전국적인 규모로 열린 〈현대작가초대전〉(덕수궁미술관)은 서양화, 동양화, 조각 등 분야별로 현대 작가들을 초대했다. 이 전람회는 "태동하는 현대 미술과 거기에서 빚어지는 갈등을 과감하게 수용"[86]함으로써 현대 미술의 의욕 고취와 진작에

86 이일, 〈현대작가초대전 초대 작가, 다시 한자리에〉, 〈조선일보미술관 개관 기념전〉(1988. 4. 15~25) 도록.

보탬을 주었다. 당시 미술가를 관전 중심의 작가 대(對) 재야 작가로 분류할 수 있다면, 〈현대작가초대전〉은 재야 미술인들의 권익을 옹호하고 발표 무대를 제공함으로써 창작 의지를 높여주었다.

가령 제3회 초대전을 보고 서독 대사로 와 있던 리하르트 헤르츠는 흥미롭게도, "현대작가전은 한국에서 어떻게 낡은 것이 새로운 현대적 감각(친밀성)의 매개 수단이 되었으며 또 어떻게 현대적인 것이 낡은 전통적 직관의 전달체가 되었는가를 여실히 보여주었다"[87]며 이양로, 장성순, 박지홍 같은 몇몇 젊은 작가들이 보인 순수한 추상화를 높이 평가했다. 각 회의 참여 작가 및 전람회 특징을 간추리면 다음과 같다.

제1회전 주요 초대 작가는 이응노, 나병재, 문우식, 황규백, 정규, 이세득, 한봉덕, 조병현, 변희천, 정준용, 천병근, 정창섭, 김흥수, 김훈, 김경, 최영림, 변영국, 안영직, 김병기 등 20명. 이 전람회는 '무관(無冠)의 자리'에 서 있었던 작가들에게 발표의 기회를 제공했다.[88]

제2회전(1958. 6. 14~7. 13, 덕수궁미술관) 초대 작가는 이응노(동양화), 강영재, 강용운, 김상대, 김영주, 김훈, 김흥수, 문우식, 양수아, 유영국, 이명의, 이일영, 이종학, 장석수, 정규, 정창섭, 황용엽, 한봉덕(이상 서양화), 강태성, 김교홍, 김영학, 박철준, 배형식, 유한원, 이정구, 전상범, 최기원(이상 조각)이었다.

제3회전과 제4회전에는 신세대 작가들이 대거 영입된다. 현대미술작가협회 등 진취적인 그룹에서 타진한 뜨거운 미술의 바람이 〈현대작가

87 리하르트 헤르츠, 〈현대적 감각의 매개〉, 《조선일보》, 1959. 5. 16.
88 김영주, 〈과도기에서 신개척지로〉, 《조선일보》, 1957. 12. 21.

초대전〉에도 세차게 불어왔다.

제3회전(1959. 4. 24~5. 13, 경복궁미술관)의 초대 작가는 박래현, 김기창, 박지홍(이상 동양화), 김상대, 강영재, 강용운, 이수재, 정점식, 양수아, 이명의, 이일영, 최영림, 문우식, 김훈, 김병기, 한봉덕, 장석수, 정준용, 하인두, 이양로, 장성순, 정상화, 김창열, 박서보, 정창섭, 김영주, 유영국(이상 서양화), 강태성, 최기원, 김찬식, 전상범, 차근호, 김영학(이상 조각).

제4회전(1960. 4. 11~5. 10, 경복궁미술관)의 초대 작가는 다음과 같다. 박지홍, 민경갑, 서세옥, 박래현(이상 동양화), 김상대, 조용익, 나병재, 정문규, 이상순, 이철, 강영재, 김영덕, 이명의, 변희천, 정준용, 하종현, 장성순, 정건모, 이수헌, 김용선, 정영렬, 김서봉, 장석수, 전상수, 이종학, 유영국, 배륭, 김영주, 이응노, 박서보, 김훈, 이일영, 조병헌, 김창열, 하인두, 김병기, 한봉덕, 강용운, 양수아, 정창섭, 이철이, 황규백(이상 서양화), 강태성, 김영학, 김찬식, 차근호, 김정숙, 전상범(이상 조각).

제5회전(1961. 4. 1~22, 경복궁미술관)에는 공모전을 신설하여 초대전과 나란히 전시 행사를 가졌다. 제6회전(1962. 4. 10~5. 17, 경복궁미술관) 때는 특별히 12명의 외국 작가(영국, 남아프리카공화국, 브라질, 오스트리아, 스위스, 베트남, 이탈리아)를 초대했고, 판화 부문이 신설되었다. 제7회전(1963. 4. 18~30, 경복궁미술관)에는 안정권에 들었다고 생각한 탓인지 일부 아카데미즘 작가들을 초대해 논란을 빚었다. 제8회전은 건너뛰고 제9회전에는 프랑스에서 활동하는 미술가들을 초대해 부진을 떨치고 재기를 노렸다. 그 뒤로도 몇 차례 전람회를 열었으나 반응은 예년 같지 않았다. 마침내 1969년 국립공보관에서 열린 제13회전을

끝으로 종지부를 찍었다.

이 초대전은 현대 미술에 대한 고조된 관심을 보여주었으나 도정이 순탄치만은 않았던 것 같다. 현대 미술에 관한 연구와 검증 없이 진행된 이 초대전은 허약한 기초 위에 세워진 건물처럼 취약성을 지녔다. 마리아 헨더슨은 이 점을 간과하지 않았다.

먼저 한국의 젊은 미술가들은 현대의 서방 세계와 보조를 맞추려고 노력하고 있으며 오늘날 서방 세계에서 논의되고 있는 문제들은 곧 한국 작가들의 문제이기도 하다는 것이 드러나 있다. ……따라서 이 시기에는 모든 예술가들이 현실의 여러 가지 양상 속에서 각각 그 자신의 생명의 형식과 각자의 능력 및 사물 파악력에 알맞은 창작법 내지 언어 행사법을 발견해야만 한다. ……적당한 기초도 없이 현대적 방향만을 추구하려고 할 때 그 화가는 아무런 진전도 성취할 수 없음을 확언해도 좋다. 사실상 오늘날의 젊은 화가들은 항상 독특해지고 싶은 도전 내지 유혹을 받는다. 그러나 그 도전은 젊은 화가들에게 다만 남들과 달라지기 위해서 양식의 범주에서 벗어나도록 강요하는 수가 왕왕 있는 것이다.[89]

위의 글은 작품 출품이나 연례적인 전람회 개최가 능사가 아니라는 것을 보여준다. 어느 영역의 미술이건 현대 미술을 진지하게 검토하지 못했다는 점, 그리하여 어설픈 시늉으로 그치고 말았다는 것을 예리하게 지적했다. 예술이란 들뜬 기분과 허탄한 욕심으로만 되는 것이 아니

89 마리아 헨더슨, 〈현대 미술의 대표적 단면—제3회 현대작가전을 보고〉, 《조선일보》, 1959. 5. 11~13.

라 자신에 맞는 어법을 구사할 줄 알고 탄탄한 기량이 뒷받침될 때 가능하다는 사실을 환기시켜주었다.

〈현대작가초대전〉은 차츰 시간이 지나면서 처음의 정신을 잃고 성격도 모호해졌다. 공모전을 중간에 도입했으나 많은 수가 "미술 학생들의 습작전 같은 수준"을 보여주었고 "젊은 화학도(畵學徒)들의 안이한 현대 조형에 대한 태도"를 묵과했다고 운영위원들(김영주, 김중업, 유영국, 이경성, 최순우)은 아쉬워했다. 급기야 이런 문제 의식은 이 초대전의 전람회 성격을 정비해야 한다는 개혁론으로 이어졌다.

> 그동안의 초대 작가 명단들을 살펴보면 누구나 느낄 수 있었던 바와 같이 발족 당시의 초대전 정신, 즉 한국 화단에 청신한 현대 조형 정신을 불러일으킬 수 있는 정예 작가들을 초대 전시함으로써 한국 현대 화단 발전의 뚜렷한 지표를 세워주고자 했던 의도와는 달리 이 초대전이 회를 거듭하는 동안 초대 대상 속에 혼선과 혼탁이 적지 않게 내재했던 것이다.[90]

현대 미술에 대한 얼치기 모방과 공모전에서 보여준 응모작의 함량 미달, 초대 작가 선정의 혼선 등 시간이 흐르면서 숱한 난점이 노출되었으나 이 초대전은 아직 걸음마 단계에 있던 우리 미술계가 당당하게 두 발로 걸을 수 있도록 하는 데에 얼마간 도움을 주었다.

국전과 일정 거리를 유지해온 재야 작가들의 구심체가 되어 "한국 추상 예술의 정착을 한층 촉진"시켰을 뿐만 아니라 민간 단체의 적극적인

[90] 현대미전운영위원, 〈현대 조형의 정수를, 제9회 현대작가초대미전에 즈음하여〉, 《조선일보》, 1965. 2. 11.

문화 지원이라는 점도 의미하는 바가 깊다.[91] 어떤 관심조차 받아보지 못한 미술가들이 이 전람회를 통하여 세간에 널리 알려졌고, 이와 함께 현대 미술에 대한 이해를 높이는 데 이바지했다.

앵포르멜 이후

뜨거운 추상이 소강 상태에 접어들자 침체된 화단 분위기를 바꿔놓으려는 일군의 미술가들이 대두했다. 1965년에 창립된 '논꼴'이 그러하다. 정찬승, 최태신, 김인환, 그리고 한영섭 등은 서울 외곽 홍제동에 있는 마을 '논꼴'에 위치한 고아원 일부 건물을 임대해 집단 화실을 운영하고 있던 터였다.[92] 정찬승, 최태신, 양철모, 남영희, 한영섭, 강국진, 김인환 등 20대의 신인들은 추상과 도형을 혼합하고 침침한 색 대신 밝고 명랑한 색채를 사용하는 등 이전 세대와는 다른 면모를 보여주었다.

〈논꼴전〉은 1965년 신문회관에서 창립전을 가진 이후, 2회전을 1966년 중앙공보관에서 가졌다. 그러나 부산에서의 전시를 고별전으로 1967년의 신전 동인(강국진, 양덕수, 정강자, 심선희, 김인환, 정찬승)에 흡수되어 자취를 감춘다. 논꼴 동인은 선언문과 아울러 《논꼴아트》란 동인지를 발간했는데, 이경성, 유준상, 오광수, 박서보, 김동리의 글을

91 이경성, 〈추상 회화의 한국적 정착―집단과 작가를 중심으로〉, 《공간》, 1967. 12, p. 85.

92 한영섭의 회고, 〈한국의 추상 미술―1960년대 전후의 단면전〉(서남미술관, 1994) 도록.

실어 작품과 함께 1회전 때 발간했다.

그들은 격정적이며 침잠된 분위기의 앵포르멜 회화 대신 일상에 밀착된 미술에 관심을 돌렸다. 그러나 이러한 태도는 앵포르멜 작가들이 아카데미 미술에 대해 역사적 단절을 천명하던 방식과는 사뭇 다른 것이었다. 신세대는 역사적 단절보다는 연속성 속에서 자신들의 정체성을 찾고자 했기 때문인데, 달리 말하면 이는 같은 현대 미술 진영 내에서의 갱신 운동을 뜻하는 것이었다. 이러한 갱신 운동은 1967년 오리진, 무동인, 그리고 신전 동인 등 젊은 세대가 구성원이 되어 조직된 세 그룹에 의해 마련한 〈청년작가연립전〉에서 집단적으로 표명되었다.[93]

물론 이러한 발언 뒤에는 6·25 세대에게 밀려 기세가 약화된 후발 세대의 이른바 '세대적 규합' 심리가 내재해 있었으며, 한편으로 이제 막 출범한 현대 미술을 적극적으로 추진하려는 계산이 깔려 있었던 것으로 보인다. 이들의 집단 전시는 현대미협과 60년미술가협회의 연립전과 같은 무게로 아카데미즘 진영, 특히 국전과 불가분의 관계를 맺고 있었던 제도권 미술가들을 위협하기에 충분했을 것이다. 이렇듯 이들은 재야 미술인들의 '반국전' 캐치프레이즈에 동조하면서 한편으로는 자신들의 뚜렷한 감수성을 내세우며 화단에 진출했다.[94] 이들이 취한 작품

[93] 방근택은 〈청년작가연립전〉 리뷰에서 이 전시가 앵포르멜 이후 "침체되었던 미술계에 활기를 불어넣었다는 점에서 67년도 최대 수확의 하나"라고 높이 평가하면서 이들이 "우리 나라의 전위 미술 운동에 여러 기회를 통해 제 나름대로 참여해오면서 30대의 추상 미술의 그늘에서 눈치를 보면서 20대대로의 새로운 미학을 발견하려고 애써왔"음을 상기시킨 바 있다. 방근택, 〈현대 미술의 새로운 전기―한국청년작가연립전을 보고〉, 게재 신문 미확인, 1967. 12. 17.

성향을 이일은 다음과 같이 기술했다.

오리진 동인들은 한동안 우리 나라 전위 미술을 휩쓴 앵포르멜의 감정 과잉
과 과격하게 맞서고 있다. 어쩌면 귀족적이라고도 할 수 있는 그들의 작품
은 캔버스라는 메디엄에 고집하면서 회화 작품의 평면성을 절제 있게 고수
하고 있다. ……무 동인 그룹은 이와 같은 너무나도 순수 조형적인 그들의
동료들의 관심사를 숫제 외면하고 있다. '반＝예술'의 색채가 짙은 이들은
조형의 문제보다는 생활의 재발견 내지는 현실의 권리 복귀라는 과제를 내
세우고 있는 듯이 보인다. 그들은 일상적인 것이기에 자칫 우리의 눈에서
자취를 감추어버리는 오브제를 새로운 경이의 대상이 되게 하고 차원을 달
리하는 '생'을 누리게 만든다. 한편 똑같이 '생활하는 생활 속의 예술'을 지
향하면서도 신전 동인들은 선배인 무 동인과 오리진이 내세우고 있는 세계
를 동시에 작품화하려 시도하고 있다. 그들도 소재를 일상 생활 속에서 취
하고 있기는 하되, 작품을 '조형적'으로 실현하려는 의욕이 크게 뒷받침되
고 있으며 그것을 작품이 놓인 환경과의 연관 속에 설정하려 하고 있다.[95]

94 앵포르멜의 단일 양식에 비해, 신세대는 복합적인 미술 성향을 보여주었다.
이것은 이들이 뚜렷한 미술적 아이덴티티를 확립하지 못했다는 반증이 되기
도 하나 여러 개의 그룹이 연립 체제로 참여한 데서 비롯된 것이기도 하다.
〈청년작가연립전〉의 전시 성격에 대하여 오광수는 "전시 성격을 한마디로 얘
기한다면 탈추상주의, 탈앵포르멜이라는 것이라 할 수 있어요. 그 가운데는
네오다다적, 누보레알리즘적인 요소도 있고, 왕성한 물적 체험을 바탕으로
한 아상블라쥬, 그 외에도 기하학적 추상 등이 있"다고 말했다. 오광수, 〈한
국 현대 미술의 발전 과정과 다변화에의 진작〉(이일, 오광수 좌담), 《공간》,
1985. 10, p. 44.

신세대는 의욕은 충천해 있었지만, 아쉽게도, 6·25 세대처럼 공유할 만한 조형 의식이 부족했다. 가령 오리진(신기옥, 김수익, 서승원, 이승조, 최명영)이 내세우는 기하학적 추상이나 무 동인(최봉현, 김영자, 이태현, 문복철, 진상익, 임단)이 내세우는 오브제 중심의 반예술, 그리고 이 연립전의 막내 그룹인 신전 동인(강국진, 양덕수, 정강자, 임선희, 김인환, 정찬승)이 내세운 생활의 재발견, 환경의 새로운 창조 사이에는 종래와 같은 미술 개념을 볼 수 없으며, 따라서 이들 스스로 특정 양식을 추구하기보다는 일종의 충격 요법으로 기성 화단에 도전했다.

충격 요법은 연립전 개막 행사인 관객 참여적인 해프닝에서 행해졌다. 무와 신전 동인들이 참가한, 한국 최초의 해프닝으로 기록되는 이 해프닝에서 관람자를 낯설고 불합리한 상황에 몰아넣음으로써 세상에 대한 예술가의 반감을 드러냈고 아울러 속물적 취향이 지닌 허위 의식을 비판했다. 관객 낯설게 하기, 일회적 퍼포먼스, 상식 뒤집기, 연주적 요소 도입, 부조리의 기용 등 미술사상 전례 없던 일들이 벌어졌다.

근 몇 년 동안 조직적이요 집단적인 젊은 세대의 발언이 전혀 없었던 우리나라 화단은 이를테면 자식도 없이 지레 갱년기에 들어선 조로증 환자나 다를 바가 없었다. 대를 이을 새 세대와 단절된 채 시들어가는 권위에만 집착하고 있는 우리 화단의 생리, 이를 뒤집어 말하면 그것은 무기력한 패배주의에 불과하다. 그리고 또 기성의 권위는 젊은 세대의 발언에 애써 귀를 막으려 하거나 아니면 그 진정한 가치를 부정하려 들기가 일쑤인 것이다. 그 어떤 새로운 일을 꾸미는 데에는 용기라는 것이 필요하다. 이번에 자리를

95 이일, 〈생동하는 젊은 미술〉, 《동아일보》, 1967. 12. 23.

같이한 〈한국청년작가연립전〉의 동인들이 바로 그 용기를 가졌다.[96]

그들의 반사회적·반예술적 행동은 더는 이상하게 취급되지 않았다. 해프닝은 미술의 양식이라기보다는 삶의 한 방식으로서 그들의 정신적 성향을 나타낸다. 그리고 그 정신적 성향이란 기성 세대에 대한 불신이 빚어낸 조소요 항거라고 할 수 있다. 어쨌든 젊은 세대의 광장을 갖지 못해왔던 풍토 속에서 이 연립전은 "권위라는 조로증"에 걸린 기성 세대에게 "찬물을 끼얹어주는 것"과 다름없었다.

젊은 세대를 대표하는 무, 오리진 및 신전 동인들의 작품들은 서로 방향은 다르되, 기성 세대의 무기력하고 기진한, 그리고 어쩌면 거의 습성화되어버린 추상에 대한 반항으로 나타났다. 무와 신전 동인은 추상의 모호한 초월의 세계에서 백팔십 도로 방향을 돌려 가장 직접적이고 구체적인 현실, 우리 주변의 현실에게로 그들의 시선을 돌렸다. 그들은 그들의 어휘를 가장 일상적인 오브제 속에서 발견했고, 또는 작품을 통한 일상 생활에의 적극적인 참여를 시도했다. 그리고 또 한편으로 오리진은 이들의 실험적인 성격과는 달리 단순하고 선명한 형태를 통해 지적이면서 동시에 감각적인 화면의 질서를 추구하며, 또 회화의 모뉴먼텔리티에로 향하고 있다.[97]

무 동인, 신전 동인의 실험적 작업과 대조적으로 "지적이면서 동시에 감각적인" 평면 작업을 고수해간 단체는 오리진이었다. 1962년 "우주

96 앞의 글.
97 이일, 《현대미술의 궤적》, 동화출판공사, 1974, pp. 253~54.

적인 시점에서 응시할 수 있는 공간"(오리진 창립 취지문)을 표방하며, 그 이듬해인 1963년에 창립전을 가진 오리진(창립 회원 김택화, 권영우, 최명영, 이승조, 이상락, 서승원, 신기옥, 김수익, 최창홍)은 '지성적 회화' 내지 '차가운 추상'을 궁리했다. 그러나 처음부터 진로를 설정한 것은 아니었다. 홍익대학교 서양화과 3학년 동창생이었던 이들은 병역 복무로 뿔뿔이 헤어졌다가 복학한 뒤 재회하여, 〈청년작가연립전〉에 참여하면서 비로소 작품 방향에 가닥을 잡았다.

동시대의 작가들, 특히 무 동인이나 신전 동인에서 발견되듯이 반예술에 고무된 작가들과 사뭇 다르게, 오리진 멤버들은 엄격한 절제, 화면의 논리적 구성, 2차원적 평면성에 주목했다는 사실에서 알 수 있듯이 '명료한 조형 의식'과 '정연한 조형 논리'를 갖추고 있었다.

오리진이 전개해 보였던 기하학적 추상, 즉 차가운 추상은 추상 표현주의의 뜨거운 추상의 반대 개념으로서 볼 수 있으며 그것이 분명한 논리적 발전 위에서 추진되었다는 점에서 일종의 지적 향상성을 만나게 된다. 차가운 추상은 어떠한 의미에서나 화면의 재인식이란 측면에서 객관적이면서도 냉정성을 나타내 보이고 있는 점을 먼저 주목하지 않을 수 없다.[98]

오리진의 동인들은 실제로 충동적인 표현 본능을 거부하고 기하학을 회화적 본령으로 삼았다. 그들은 분명 자기 세대의 정체성을 찾기에 부심했고 자기들만의 색깔로 자신들을 규정짓고자 했다. 질서, 규칙, 절

98　오광수, 〈냉각된 열풍─혼미와 모색〉, 《한국의 추상 미술─20년의 궤적》, 계간미술편, 1979, p. 73.

최명영, 〈오(悟) 69-B〉 1969, 캔버스에 유채, 162x130cm

서승원, 〈동시성 67-3〉 1967, 캔버스에 유채, 162.1x130.3cm, 작가 소장

제, 이러한 낱말들은 전에는 볼 수 없었던 생소한 용어였으나 오리진에 들어오면서 자주 사용되는 친숙한 용어가 되어갔다.

앵포르멜의 다음 세대로서 그들은 그동안 망각되어온 듯 보이는 조형 요소의 기본적인 질서를 되찾으면서 회화의 다른 가능성을 추구하고 있는 것이다. 그리고 그들은 다같이 캔버스화(畵)라는, 평면을 스스로에게 부과하면서 그것을 하나의 규율로서 삼고 있는 듯이 보인다. ……그들의 작업은 계속적인 정신적 긴장과 손쉬운 타협을 거부하는 일종의 금욕적인 자기 통제를 필요로 한다.[99]

격정, 우울, 분노, 몸부림 등이 우세했던 앵포르멜과 달리 이들의 작업에서 공통적으로 추출되는 요소는 이성, 지각, 규칙, 질서의 세계였다. 이는 회화의 중심 개념이 '확산'에서 '환원'으로, '표현'에서 '구조'로, 즉 회화 자체의 내적 문제에 대한 응시로 변화해갔음을 의미한다.

기하학적 추상의 흐름

알 만한 사람들에게 기하학적 추상은 생소한 이름은 아니었다. 이 양식은 뜨거운 추상이 냉각되는 시기와 맞물려 1965년 이후 확산되기 시작했다. 1965년 〈현대작가초대전〉에 출품했던 하종현의 〈탄생〉은 공간분할이 두드러졌으며, 1968년 결성된 〈회화 68전〉에 출품한 김구림의

99　이일, 〈제4회 오리진 회화전을 보고〉, 《동아일보》, 1970. 9. 17.

작품 역시 기하학에로의 회귀를 보였다.[100] 1968년 〈현대작가초대전〉의 경우, 젊은 작가들의 작품 대부분이 "거의 유형을 같이하는, 이른바 기하학적 추상으로 쏠리고 있다"[101]고 기록하고 있어 '기하학적 추상의 그래프'가 급상승했음을 확인시켜준다.

그러다가 이 미술이 하나의 쾌거를 거두는 사건이 벌어졌다. 그것이 바로 1969년 제18회 국전에서 국전사상 최초의 서양화 비구상(추상) 부문에 돌아간 대통령상 수상 소식이다. 그 기쁨의 영예를 안은 것은 대학을 졸업한 지 고작 2년 만에, 그것도 국전 첫 출품에 최고상을 수상한 박길웅의 〈흔적 백 F-75〉란 작품이었다.

그때 서양화 비구상 부문 심사위원장이었던 남관은 수상작에 대해 다음과 같이 심사평을 남겼다. "1. 신선한 감각, 2. 확실한 포인트를 지닌 구도, 3. 작가의 내면성 표현을 화면에 무리 없이 처리한 점."[102] 이 작품은 세련된 감각을 지니고 있을 뿐 아니라 정연하며 계산된 공간 처리, 그리고 담백한 색조가 두드러진다.

한마디로 이 작품을 통해서 볼 수 있는 것, 그것은 이 화가의 현대적인 감각과 맑은 서정성, 그리고 명석한 조형의 논리이다. 그리고 그 논리인즉, 기호와 도식이 자연스럽게 통합이 되고 빈 공간과 그득 찬 공간이 일체가 되고

100 오광수, 〈냉각된 열풍─혼미와 모색〉, 《한국의 추상 미술─20년의 궤적》, p. 74.

101 이일, 〈상·하반기를 통해 본 68년도 미술계〉, 《현대미술의 궤적》, 동화출판공사, 1974, p. 254. 이 같은 시각은 방근택의 〈현대작가초대전〉 전시평과 일치한다.

102 《주간조선》, 1969. 10. 9.

규칙성과 불규칙성이, 대칭과 비대칭이, 직선적인 것과 곡선적인 것이 조화를 이루고 있는 논리의 세계이다.[103]

기하학적 추상 회화의 국전 진출은 박길웅이 처음은 아니었다. 1968년에 열린 국전에서 오리진의 회원 이승조가 문공부 장관상을 거머쥔 적이 있다. 아마 이승조만큼 고집스런 작가도 없을 것이다. 그는 평생을 평면의 2차원성과 씨름하면서 기하학과 대결한 승부사였으며 그래서 〈핵〉이라는 주제만을 한결같이 앞세운 융통성 없는 측면도 지니고 있었다. (그의 〈핵〉 연작은 대학을 졸업하던 1965년에 시작하여 작고하던 1990년까지 지속된다.)

미술계를 강타한 기하학적 추상은 4·19 이후 사회적 안정을 찾아가던 시기의 작가들을 술렁이게 만들었다. 기하학적 추상이 지닌 의미와 당위성을 이일은 다음과 같이 짚어주었다.

어쨌든 우리 나라에, 다분히 일방 통행적인 방식으로이기는 하나 추상의 물결이 흘러들어 온 이후 10년. 추상은 오늘날 과거와의 명백한 단절을 보여주고 있는 것만은 사실이다. ……실상 우리 나라에 처음, 선명한 의식과 함께 출현한 일련의 기하학주의는 그와 같은 변모의 윤리와 논리를 따른 지극히 당연한 추세의 결과로 보이는 것이다. 단적으로 말해서 그것은 표현 그 자체보다는 조형적 질서와 순수하고 명석한 시각적 쾌적에의 목마름이라고 할 수 있으리라. ……일반적인 최근의 경향으로서 미술에 나타난 영상은

103 이일, 〈숙명의 낮과 밤을 살다—화가 박길웅의 세계〉, 〈박길웅회고전〉(국립현대미술관, 1985) 도록 서문.

이승조, 〈핵 87-09〉 1987, 캔버스에 유채, 162x130cm

하종현, 〈탄생〉 1967, 144x193cm

하동철, 〈반응-72-베타〉 1972, 캔버스에 유채, 스펀지, 179x130x9cm

단도직입적이요, 즉각적으로 시각에 어필하는 개방성을 지니고 있다. 이는 곧 미술의 외향성에로의 방향 전환을 뜻하는 것이며, 동시에 내향적이었던 추상 표현주의에 대한 안티로서 일어난 것임이 분명하다.[104]

기하학적 추상을 계기로 우리 미술은 일찍이 경험해보지 못했던 "조형적 질서와 명석한 시각적 쾌적(快適)"(이일)을 맛볼 수 있었다. 뜨거운 추상 이래 미술계는 차가운 미술을 가지게 되면서 양 갈래로 뻗어나가는 형국을 보였다. 뜨거운 추상의 몰락을 지켜보았던 사람들은 차가운 추상으로 재편되는 화단 상황에 빨리 적응해갔다.

우리 미술이 걷잡을 수 없는 열정에서 지성으로, 과도한 이념에서 시각의 현실로 돌아오게 된 것은 다행한 일이다. 하지만 미심쩍은 부분이 있었던 것도 사실이다. 기하학을 절대적 실재의 모형으로 간주했던 서구 전통과 구별되게, 그런 전통을 전혀 갖지 못했던 우리에게선 일과성을 띠고 출현된 것이 아닌가 하는 의혹이 그러하다. 다시 말하면 기하학적 추상은 어떤 필연성을 띠고 탄생된 것이기에 앞서 앵포르멜의 급랭에 뒤이어 느닷없이 뛰쳐나온 산물로 풀이할 수 있다는 것이다. 필연적인 이유를 갖는 대신 선행하는 미술을 비판하는 것이 "현대 미술의 일반적 관행"이기는 하나 필연적인 출현 이유의 부재는 종종 한 미술 양식이 내용과 깊이를 갖추기도 전에 단명하는 주된 원인이 되기도 한다.

104 이일, 〈60년대미술단상〉(1968. 9). 《현대미술의 궤적》(동화출판사, 1974), p. 244에 재수록.

최창홍, 〈환원-3〉 1969, 캔버스에 유채, 130x130cm

확산되는 동양화

1960년대에 이르러 동양화단에서는 많은 단체가 연이어 창립된다. 한국화회에 앞서, 1963년에 창립된 청토회와, 역시 같은 해에 홍대 동양화과 출신들로 구성된 신수회가 출범했다. 청토회(박노수, 안상철, 박세원, 장선백, 전영화, 권순일, 이영찬, 천경자, 김옥진, 나부영, 이건걸, 이상재, 오석환, 이완수, 이열모, 이재호, 이현옥, 이희세, 장철야, 정은영, 조복순, 송수남 등 36명)는 묵림회가 점차 서세옥을 중심으로 좁혀지자 이에 반발하여 나온 일부 작가들과 재야 작가들이 구성한 단체다. 청토회는 다양한 성향의 작가들이 참여하는 만큼 회원들의 입회와 탈퇴가 잇따라 지향점이 뚜렷하지 않았음에도 불구하고 1960년대 후반에 이르면 어느 정도 성격을 갖추어간다. 그들은 전통적인 남종 산수화풍과 이를 근간으로 하는 회화 양식을 기조로 삼았다.[105]

신수회(주요 회원은 김동수, 나부영, 박원서, 조평휘, 문은희, 유지원, 오태학, 홍석창, 이경수, 홍용선 등)는 조형 이념상의 결속이었다기보다는 홍익대 동양화과 출신으로 구성된 동문전으로, 분명한 조형 의식이 뒤따르지 못했고 단지 수월한 발표를 위한 편의적 모임이었다. 대체로 서울대 출신의 한국화회(1967), 1970년대 창립된 중앙대(서라벌예대) 출신의 창림회에서도 그러한 동문전의 성격을 발견할 수 있다.

묵림회 이후의 전람회들은 어떤 뚜렷한 이념적 색깔을 발견할 수 없는, 거의 대부분 같은 학교 출신으로 묶인 동문전 아니면 어중간한 성격

105 오광수, 〈60년 이후, 한국화의 표정─양식 탈피와 실험의 추세〉, 〈한국화100년전〉(호암갤러리, 1986).

에 머물렀다. 하기는 동문전 성격의 그룹이 속출한 것은 어떤 면에서 보면 그만큼 해방 후 미술 교육을 통해 거둔 초보적 형태의 성과라고 할 수 있다. 서울대와 홍대의 두 명문대 외에 여러 대학에서 신진 작가들이 배출되면서 해방 후 세대의 구성층은 더욱 다양해지게 되었다. 동문전이더라도 해를 거듭할수록 회원들이 증가하고 잠재력을 지닌 신인들이 부상하여 화단을 풍성하게 만들어주었다.

4·19 때 대학을 다닌 사람들을 통칭 4·19 세대라고 부른다. 1960년을 기점으로 세대가 나뉘는 셈이다. 4·19 세대를 대표하는 그룹으로는 서양화단의 60년미술가협회와 벽 동인, 그리고 뒤이어 나타난 오리진, 논꼴, 무 동인 등이 있는데, 이들이 보여주었던 도전 정신을 같은 세대의 동양화에서는 뚜렷하게 점검할 수 없다. 서양화가들이 가두로 뛰쳐나와 덕수궁 담벽에 작품들을 내걸면서 미술을 관념의 세계가 아닌 현실 인식으로 이끌어냈던 변혁의 의식에 상응하는 동양화의 움직임은 묵림회 외에는 특별히 확인되지 않는다. 그런 맥락에서 낡은 양식과 인습적 방법에서 탈피하려고 안간힘을 다한 묵림회 동인들이 한층 돋보인다. 이처럼 세태의 변화에 침묵하며 어떤 미동도 보이지 않았던 것은 미온적인 현실 의식, 동양화의 끈끈한 사제 관계, 그리고 전통적인 도제 교육에 매여 세상 물정을 몰랐거나 아니면 도외시했기 때문이다.

하지만 개별적인 차원에서 1960년대 이후 한국 화단에서 뛰어난 작가들이 창조적 열의를 가지고 회화 세계를 풀어갔음을 간과할 수 없다. 여기에 해당하는 사람들로는 4·19 직후 등장한 송영방, 정탁영, 임송희, 이규선, 오태학, 송수남, 하태진, 김동주, 이종상 등을 들 수 있고, 그 뒤를 정치환, 이양원, 송수련, 원문자, 심경자, 홍석창, 이경수, 이영수, 이숙자, 오용길, 이철주, 정종해 등이 이었다.[106] 1970년대에는 원로

화가들의 사망과 퇴진으로 해방 후 세대가 자연스럽게 화단의 주역으로 떠오르게 된다. 따라서 근대와 일본 상섭기에 활동했던 세대가 조용히 뒤로 물러나고 조형적 실험과 모색에 대해서도 개방적이고 비교적 탄력적인 사고를 하는 세대가 전면에 나서게 되었다. 이런 세대 교체로 한국 회화는 한 단계 높이 도약할 수 있는 기회를 잡았다.

대체로 1960년대에서 1970년대에 이르는 동안 한국화에 등장하는 양식의 기조는 문인화적인 수묵 기조의 방법과 채색을 혼용한 구성주의적 변주를 지적할 수 있을 것이다. 그간 소재주의에 얽매여 있던 자세에서 벗어나 수묵과 운필의 작동에서 순수한 표현의 자율성을 이끌어내려는 비구상적 방법이 확대되어갔다.[107]

이상에서 보았듯이 1960년대 동양화는 느리지만 지속적으로 내적인 쇄신을 통해 변화를 이루어갔다. 고루한 동양화를 극복하려는 혁신적인 성격의 백양회와 묵림회가 있었다면, 그 다음에는 서울대와 홍대, 중앙대와 수도여대 출신으로 구성된 동문전, 그리고 새로운 시대의 요청을 수용하여 조형 정신 면에서나 방법 면에서 일신을 꾀한 4·19 세대의 작가들이 전통 회화 영역에서 새 활로를 모색했다.

실험 미술의 약진

1969년에 창립된 한국아방가르드협회(곽훈, 김차섭, 김구림, 김한, 박

106 오광수, 〈한국화의 실험적 궤적〉, 〈현대미술 40년의 얼굴전〉 도록, p. 119.

107 오광수, 앞의 글.

석원, 박종배, 서승원, 이승조, 최명영, 하종현, 이 외에 평론가로 이일, 오광수, 김인환)는 본격적으로 현대 미술의 조형 이념을 내걸고 이론과 창작 두 방면에서 현대 미술이라는 엔진을 가동했다.

이 협회는 종래의 그룹 체제를 지양하고 전위적 구심체를 자처하면서 〈확장과 환원의 역학〉(1970), 〈현실과 실현〉(1971), 〈탈·관념의 세계〉(1972) 등 일련의 테마전 기획을 통하여 전위 미술 의식을 발판으로 이념 빈곤의 한국 화단에 현대의 조형 질서를 세우려 했다. 한국아방가르드협회(이하 'AG'로 약칭)가 표방한 문제 의식과 그룹의 성격은 〈확장과 환원의 역학〉(1970. 5. 1~7, 중앙공보관) 카탈로그에 부쳐진 비평가 김인환, 오광수, 이일의 이름으로 발의된 서문에서 엿볼 수 있다.

이제 미술 행위는 미술 그 자체에 대한 전면적인 도전으로서 온갖 허식을 내던진다. 가장 원초적인 상태의 예술의 의미는 그것이 '예술'이기 이전에 무엇보다도 생의 확인이라는 데에 있었다. 오늘날 미술은 그 원초의 의미를 지향한다. ……이제 예술은 예술이기를 그친 것일까? 아니다. 만일 우리가 그 어떤 의미에서건 "反=藝術"을 이야기한다면 그것은 어디까지나 예술의 이름 아래서이다. 오늘날 우리에게 주어진 과제, 그것은 바로 이 영점에 돌아온 예술에게 새로운 의미를 부과하는 데 있는 것이다.[108]

서문으로 씌어진 글이지만, 내용상 거창한 선언문을 방불케 한다. 예술의 의미를 "생의 확인"이라고 천명하는 점이나 예술의 과제를 "새로운 생명의 의미를 부과하는 데" 둔 점은 단호하고 직설적인 어조로 미

108 〈환원과 확산의 역학전〉 도록 서문, 1970. 5.

이규선, 〈지난날〉 1976, 136x68cm, 작가 소장

송수남, 〈초춘(初春)1〉 1976, 128x157cm, 작가 소장

술 작품이 나아갈 방향을 제시하고 있다. "예술은 가장 근원적인 자신
으로 환원하며 동시에 예술이 예술이기 이전 생의 상태로 확장해간다"
는 대명제를 세워놓고 "그 원초의 의미를 지향"한다는 대목은 종래의
막연하던 추상 이해에서 벗어나 실질적인 미술, 미술의 근본 문제를 검
토해야 한다는 논리로 발전한다.

'환원과 확산의 역학'이란 테마는 후일 여기에 참여한 미술 평론가
이일의 비평 이론에 근간이 된다. 그에게 '환원'과 '확산'은 현대 미술의
속성을 두 가지로 분류한 것으로 환원이란 평면 회화의 자기 환원적 속
성을 일컫고 확산이란 매체의 효용을 중요시하는 현상으로 미니멀리즘
이후의 다원적 경향을 일컫는다. '환원'과 '확산'은 현대 미술을 해명하
는 주요한 키워드가 되었다.

AG는 1970년에 창립전의 테이프를 끊었다. 김구림, 김차섭, 김한,
박석원, 박종배, 서승원, 신학철, 심문섭, 이승조, 이승택, 최명영, 하종
현 등이 참가한 이 전람회의 작품 경향은 프라이머리 스트럭처, 옵티컬
아트와 오브제나 설치와 개념 미술 등을 수용한 것이었다.

해프닝으로 수차 뉴스 메이커가 되었던 김구림 씨는 커다란 플라스틱 쟁반
세 개에 얼음을 얹고 그 위에 또 종이 하나씩을 얹어놓았다. ……신학철 씨
는 병풍 같은 캔버스에 가는 종이 띠로 화면을 만들어 띠와 띠 사이로 내다
보이는 주변까지 하나의 작품으로 통일된다고 주장. 이런 수법은 심문섭,
하종현 씨의 작품에서도 보인다. 심 씨의 〈포인트 70〉은 직육면체의 투명한
어항 같은 걸 쌓아놓고 그 안에 분홍 물 파란 물들을 담아놓았고 하 씨의
〈거울〉은 여러 거울을 세워놓아 꼭 여인의 경대 같기만 한데 그 옆에 설계
도 같은 도면을 붙여놓아 그 또한 작품의 일부. 이승택 씨는 속에 무엇인가

430

가 든 3개의 커다란 청색 비닐 부대를 새끼로 묶어 천장에 매달아놓은 것으로 전부. 기괴하고 엉뚱하기는 나머지 작품도 모두 마찬가지. 이승조 씨의 옵티컬한 일련의 작품은 이미 국전에서 선보인 바 있어 눈에 익지만 문 핸들 모양의 큼직한 석고 덩어리인 박석원 씨의 작품이나 김장독쯤으로나 보이는 이승택 씨의 오자(烏瓷) 조각, 뭔지 알 수 없는 박종배 씨의 작품, 화면에 십자 하나를 그어놓은 서승원 씨의 〈동시성 70-6〉, 색채 디자인이 든 긴 천을 늘어뜨린 김차섭 씨, 둥근 콘크리트 관을 넓고 흰 천으로 말아놓은 최명영 씨의 〈변질〉, 역원근법을 시도한 김한 씨 작품 등은 종래의 상식으로 보면 그것들은 모두 코믹하기까지.[109]

제2회전 이후 김동규, 김청정, 송번수, 이강소, 이건용, 이승조, 조성묵 등이 새로 영입되었다. 추가 회원이 들어오면서 협회 분위기도 더 활기찼고 작업 수법도 다채로워졌다. 이 그룹에 평론가로 함께 참가했던 김인환은 AG의 작품 성향을 오브제의 등장, 환경에의 주목, 그리고 실험 미술의 확대로 요약했다.

회화와 조각이라는 두 장르 개념을 불식 내지는 탈화하려는 듯한 시도가 보이면서 오브제가 중심 개념으로 떠올랐다. 여기서는 물론 주관성이 배제된 재료 매체나 사물 그 자체의 이미지가 강조되고 있다. 또한 무명의 표기로서의 무명성을 전면에 내세우기도 했다. 새로운 열려진 공간 구조로서의 환경에 눈을 돌리고 예술에서 관념의 테두리를 벗어나 그것을 극복하려는 의지도 작품에 반영되고 있다. 행위 미술이나 개념 미술로의 확대 징후도 나

109 〈전위미술70년 AG전〉,《서울신문》, 1970. 일자 미확인.

타나고 있다.[110]

AG가 보여준 다각도의 모색은 한국 현대 미술이 "정통적인 문맥을 벗어나 급속한 변모를 야기하면서 반예술의 전위적인 양상"(김인환)을 띠게 되었음을 알려준다. 현대 미술의 정체성에 대한 물음은 세계의 변두리가 아니라 당당한 주인공으로서 현대 미술에 참여하며 그런 맥락에서 한국 미술의 위상을 정립하려는 야심에 찬 도전 의식의 발로였다.

이처럼 실험 미술은 〈AG전〉을 계기로 해서, 도전적이면서도 진취적인 30대의 젊은 작가들에 의해 촉진되었다. 이들의 성취 여부와 상관없이 이들이 보인 점진적인 연구 자세, 현대 미술의 검증은 한국 화단에 귀감이 되어주었다.

이처럼 작가들의 의욕에 찬 투지에도 불구하고 이들은 예술적 동질성을 확보하는 단계로까지 발전하지는 못했던 것 같다. 작업 양상도 옵아트, 매스 미디어, 색면 추상, 기하학적 추상, 프라이머리 스트럭처, 입체와 해프닝으로 나뉘어 있었다. 어느 때보다도 회원들 사이에 유대감은 굳건하고 의욕이 넘쳤지만, 그 의욕을 구속력 있는 미술 모델로 가다듬지 못했다.

이것은 AG협회가 창립 때부터 분명한 스타일이나 이념을 공유한 데서 출발한 단체가 아니라 현대 미술 진영의 구심체, 미술의 보편 언어를 모색하는 연구적 성격의 모임, 도전 정신으로 뭉친 단체라는 것을 말해준다. 이와 같은 사실은 이 협회의 이론적인 후견인 역할을 했던 이일의

110 김인환, 〈AG그룹—70년대 형식 실험과 문제 의식의 첨병〉, 《가나아트》, 1995, pp. 44~45 .

글 속에서 잘 확인된다.

분명한 것은 그것이 결코 어떤 특정된 미술 경향이나 표현 형식을 규정 또는 표방한 것이 아니라는 사실이다. 사실은 '한국아방가르드협회'라는 모임부터가 애초부터 특정한 이즘이나 구체적인 미학적 프로그램을 들고 나선 그룹이 아니다. 이 그룹은 그러한 이념 제시의 과제보다는 거의 생리적으로 처지고 있는 듯이 보이는 우리 나라 미술계에 있어서의 온갖 형태의 '전위세력의 규합'을 보다 현실적인 과제로 삼고 있는 것이다.[111]

AG 회원들을 결속시키는 것은 "이념의 집단화 움직임"이며 "역사적 유대 의식"이라고 본 이일은 그러나 "예술이 극단적인 자기 환원과 그 역으로서의 삶의 확장 사이를 오고 가면서"[112]는 큰 고민에 빠져 있다고 했다. 이 같은 고민은 '정체 위기(identity crisis)', 즉 예술이 행위와 사물 속에 매몰되어가고, 급기야 예술이 손의 조작이 아닌 관념 조작의 포로가 되어버린, 통찰력 있는 상황 진단에서 비롯된다.[113] 이일은 해프닝과 오브제 미술, 개념 미술을 염두에 두고 있었던 것으로 보인다. 진지성을 잃어버리고 흥미 본위 또는 경솔한 시도로 본질을 흐리는 태도를 겨냥한 지적이다.

이 단체는 무질서하게 난무하는 미술 행위들을 '논리 빈곤'에서 왔다

111 이일, 〈다양한 표현, 이념 전개의 가능─아방가드르협회 70년 AG전〉,《동아일보》, 1970. 5. 5.

112 이일, 〈하나의 새로운 전망을 위하여〉, 제1회 서울비엔날레(국립현대미술관, 1974. 12) 전시 서문.

113 앞의 글.

고 분석하고 그 나름대로 현대 미술의 검증에 대한 논리를 펴며 점진적인 탐구 자세를 가졌다. AG에 세 명의 비평가가 함께 참여한 것도 이같은 논리 빈곤을 해소하고 현대 미술을 신중히 검증해보자는 의도가 깔려 있었던 것이다.

1975년 제4회전이 있기까지 협회의 기관지 역할을 해주었을 뿐만 아니라 한국 현대 회화의 방향을 타진한 미술 전문지 《AG》의 발간(1호 ~4호) 및 전시회 도록에 수록된 서문은 새로운 예술의 탄생을 염원하던 당시의 엘리트 집단이 무엇을 갈구했는지를 파악하는 데에 유용하다. 이 기관지는 네 차례의 발간에 그쳤지만, 해외 미술 자료를 번역, 소개함으로써 국제 미술계의 동태를 살피고 또 검증하려는 태세를 잃지 않았다.

AG 활동의 클라이맥스는 서울비엔날레의 개최였다. 1974년에 열린 제1회 서울비엔날레에는 13명의 회원과 63명의 초대 작가를 선정해 1백여 점이 전시되었다.[114] "우리 미술이 세계성에 각성하고 그것을 획득함과 동시에 우리 스스로를 재인식"[115]하려는 취지를 갖고 있었던 서울비엔날레는 우리 나라 전위 세력을 망라한 가장 큰 규모의 행사였다. 전시 활동, 연구 활동, 그리고 작가와 평론가의 동반적 관계를 유지했던 AG에 대하여 김인환은 이렇게 회고한다.

114 제1회 서울비엔날레는 1974년 12월 12일에서 19일까지 국립현대미술관에서 열렸다.

115 이일, 〈하나의 새로운 전망을 위하여〉, 제1회 서울비엔날레(국립현대미술관, 1974. 12) 전시 서문.

사실 서구식 논리와 경험에 익숙지 않은 우리로서는 서구 현대 미술 사조의 핵심에 접근한다는 일이 무리였을지 모른다. 그럼에도 불구하고 그것을 받아들이려는 측량 작업이 간단없이 이뤄지는 가운데 어설픈 감각으로나마 그것을 이해하려는 노력이 몇 진취적인 작가들에 의해 진척되어왔다.[116]

AG의 활동이 4, 5년에 그쳤으나 "변화를 불원하는 복고주의 은둔론자들이 전통이라는 허구의 그늘에 몸을 숨기고…… 있을 때에 이 집단은 과감하게 그 안주의 틀을 벗어나고 있었다."[117] 매체 월경(越境), 부단한 실험 정신을 통한 현실과의 대결, 앵포르멜로 발화된 현대 미술 운동을 타고 AG는 매회 주제 의식을 드러내며 급속한 변화의 한복판에 우뚝 서 있었다.

개념 미술의 대두

AG협회의 공동 작업과 예술에 대한 진지하고 탐구적인 이론적 타당성의 탐색에 뒤이어 비슷한 그룹이 등장했다. 바로 ST미술학회(이하 ST로 약칭)로, 이 그룹을 거쳐간 사람으로는 이건용, 김복영, 강용대, 강창열, 강호은, 김문자, 김선, 김용익, 김용진, 김용철, 김장섭, 김홍주, 남상균, 박상균, 박성남, 박원준, 성능경, 송정기, 신성희, 신학철, 안병석,

116　김인환, 〈AG 그룹―70년대 형식 실험과 문제 의식의 첨병〉, 《가나아트》, 1995, 3·4월호, pp. 44~45.

117　앞의 글.

여운, 윤진섭, 이재건, 장경호, 장석원, 장화진, 정혜란, 조영희, 최원근, 최효주, 한정문, 황현욱 등이 있다.

AG가 회화와 조각, 그리고 입체를 망라하는 포괄적인 인적 구성으로 되어 있었다면, ST는 소그룹 운동으로 의식을 결집한 단체였다. 이 모임은 1971년부터 1981년까지 9회의 전람회 및 몇 차례에 걸친 세미나, 그룹 토론 등을 개최함으로써 입체 및 퍼포먼스 그리고 개념 예술의 도입과 전개에 결정적 역할을 했다. ST는 AG에 의해 불붙기 시작한 실험 미술의 분위기를 한층 북돋워주었다.

이례적으로 ST는 미술과 철학을 접목한 이론을 공동 학습했다. 종래의 화가들이 삶 속에서 또는 시대 경험 속에서 예술의 영감을 얻었다면, 이들에게 영감의 출처는 두꺼운 철학 서적이었다. 그들은 조셉 코주스의《철학 이후의 미술》, 메를로 퐁티의《지각의 현상학》, 이우환의《만남의 현상학》, 그리고 김복영이 진행한 현대 미술 세미나를 들으면서 결속력을 다져갔다. 이들이 학습한 예술은 자신의 경험 세계에서 나온 것이 아니라 남의 사고를 차용했다는 점에서 간접 경험으로 분류되며, 예술 행위 자체도 순수하게 마음에 기반하지 않고 지식에 기반한, 사변적인 유희성을 띤 것이라고 할 수 있다.

그들은 사물과 사건을 통하여 세계를 읽고 경험하려 했고 인간을 신체라는 매개물과 장소라는 매개물로 지각하려고 했다. 그들의 이러한 태도는 행위와 사고의 결부, 현상 배후에 자리한 존재 가까이에서 세계를 경험하려는 등 미술에 대한 범주 및 그것을 지배하는 생각들을 재고하게 만들었다. 당시로서는 정보 차원에서 이론을 유용하게 받아들였을 뿐이지 ST처럼 이론 자체를 학습하고 연구하지는 않았기 때문에 이 모임은 현대 미술에 호기심 많은 사람들의 지적 욕구를 충족시켜주는 듯

했다. ST는 창작이 '자신의 고민'이나 '자발성'에 의하지 않고 '이론'에 의지한 사례라고 할 수 있다.

1970년대에 들어와 미술계는 실험 미술의 르네상스를 맞았다. 물론 그것을 주도한 주체는 일련의 신생 단체들이었다. 신체제그룹(1970), 에스프리그룹(1972, 창립 회원 : 김광진, 김명수, 김태호, 노재승, 양승욱, 이병용, 이일호, 전국광, 황효창), 무한대(1973, 창립 회원 : 강국진, 김기동, 김정수, 이태현, 최붕현, 한영섭, 이묘춘, 전창운, 정찬승), 구조그룹(1974, 창립 회원 : 김정숙, 김혜숙, 신일근, 안병석, 최동주) 등 작가들의 결속체가 속속 창립되었다.[118]

이 밖에 이강소, 이건용, 김용익, 김구림, 이승택, 성능경, 김용민, 형진식, 이상남, 송정기, 김선회, 이병용, 강국진 등은 실험 미술에 박차를 가했다. 이들은 전시장에서, 또는 강가나 도심 등 장소를 가리지 않고 다분히 '연극적인 퍼포먼스'를 펼쳤다.

난해한 언어의 남발과 기이한 발표 형식은 창작을 평범성, 보편성의 지평에서 밀쳐냈을 뿐만 아니라, 작품 자체가 개념과 논리에 지나치게 의존함으로써 관념주의 철학보다 더 난삽하게 되었다. 본연의 인간성을 찾고자 하는 열망과 보편적인 모든 것들에서 탈출하려는 사람들은 정상적인 어법으로는 소통할 수 없는 그 무엇에 집중하면서 결과적으로 미술을 아무나 넘볼 수 없고 기웃거릴 수도 없는 높은 권좌 위에 올려놓았다. 그들은 뭔가 일반인이 알 수 없는 말과 행동으로 '성별(聖別)받은 자'처럼 행세했는데 이것은 예술가가 사물의 외관 이면에 있거나 물질계를 초월해 있는 실재를 찾아내 그 심오하고 비이성적인 면을 계시해

118 윤진섭,《한국모더니즘미술연구》, 재원출판사, 2000, p. 116.

야 한다는 그릇된 예술가에 대한 관념에 사로잡혀 있던 탓이다.

드로잉과 화단 개편

1970년대 후반에 이르면, 적극적으로 몸을 표현의 매개물로 사용하는 움직임이 일어난다. 몸을 표현의 도구로 인식한 결과 행위 예술이 탄생했고, 한편으로는 드로잉이 출현했다. 행위 예술이 신체를 적극적으로 표현에 이용했다면, 드로잉은 표현 행위를 평면에 제한했다는 점에서 전통적인 미술 개념에 잇닿아 있다. 그러나 신체의 동작과 특징을 적극적으로 활용했다는 측면에서 다른 평면 회화와 구별된다.

오늘날 드로잉은 회화 행위에 있어 한결 더 심층적인 의미를 지니기에 이르고 있다. 한편으로 그것은 하나의 완전한 독립된 장르로서 존립하게 되었다는 것을 의미하며, 또 한편으로는 드로잉, 즉 선을 긋는다는 것이 회화적 사고의 가장 원초적인 표현이요, 또한 회화 행위의 원초적 체험의 한 방식이라는 것을 의미한다. 요컨대 이제 작가는 선을 그음으로써 보고, 선을 그음으로써 회화를 사고하고 체험하고 있는 것이다.[119]

이들의 신체성은 요즘의 몸에 관한 관심과는 기조가 사뭇 다르다. 이들이 신체에 흥미를 둔 것은 근래 예술계에서 언급되는 탈이성화, 탈합리성의 맥락에서 추구되는 몸 자체에 대한 우월성 주장 또는 상대적 가

[119] 이일,《현대미술의 시각》, 미진사, 1985, p. 210.

치 부여와는 구분된다. 손의 중요성을 인식한 미술가들은 화면에 일회적인 행동 또는 반복적인 드로잉을 하여 회화의 가장 근본적인 의미가 무엇인지 물었다.

대체로 이런 패턴을 보인 작가로는 문복철, 이반, 안병석, 최병소, 신성희, 김홍석, 김진석, 홍민표, 정영렬, 이향미, 이완호, 이남규, 유병수, 윤익영 등을 꼽을 수 있다.

한편 해방 후 20대 젊은 세대에 의해 주도되었던 추상 미술 운동이 어언 20년이 흐를 즈음, 주도 세력이 중년이 되고 여기에 4 · 19 세대가 가세하면서 미술계에 대대적인 세대 개편이 이루어졌다. 종래의 '원로', '대가'라는 개념이 무너지고 화단은 좀 더 젊은 층에 의해 재빨리 주도되어갔다.

그들은 아방가르드에 호의적이었으며 더 개방적인 자세로 현대 미술을 받아들였다. 〈앙데팡당전〉(1972), 〈대구현대미술제〉(1974), 〈에꼴 드 서울〉(1975), 〈서울현대미술제〉(1975) 등은 소규모의 그룹 활동에 머물던 현대 미술 운동이 집단적 아방가르드로 나아가는 토대를 마련해주었다.[120]

〈앙데팡당전〉과 〈대구현대미술제〉가 아방가르드의 전초 기지 역할을 맡았다면, 다른 전람회는 좀 더 온건한 성격을 띠었다. 〈에꼴 드 서울〉은 소수 작가가 참여한 전람회에 불과했지만, 매년 커미셔너 제도를 도입하여 커미셔너에게 작가 선정, 테마 설정, 진행 등 전시의 제반 문제를 모두 일임함으로써 더욱 분명한 작가의 성향을 요구했다. 그에 비해 〈서울현대미술제〉는 유망한 신진들을 선발하여 후진들에게 활동의 기

120 윤진섭, 《한국모더니즘미술연구》, 재원출판사, 2000, p. 117.

회를 부여하기 위해 마련되었다. 그 외에 지방 현대미술제가 부산, 광주, 전북, 강원 등지에서 열렸다.

요약하자면 〈에꼴 드 서울〉이 '집약'의 성격을 띠었다면, 〈서울현대미술제〉는 '발굴'을, 그리고 지방 현대미술제는 '확산'의 성격을 띠었다고 할 수 있다. 이는 당시의 미술 운동이 상당히 조직적이며 체계적인 구도 속에서 진행되었음을 보여주는 것이다.

현대 미술가들의 왕성한 창작 열기로 화단 움직임이 활발했고 태도도 사뭇 진지했으나 정작 일반의 이해가 얼마나 동반되었는지는 미지수다. 미술가만 있었지 애호가 층은 아직 형성되지 못했다. 아무리 혼자 노력을 해도 미술인의 힘만으로는 역부족일 수밖에 없다. 진정한 예술이란 감상자의 호응이 있을 때 달성되는 법이다. 그런데 현대 미술은 이 점을 소홀히 했다.

미술에 대한 일반인들의 무관심은 우리 나라의 문화 수준을 나무라기 전에 미술인 스스로 자초한 측면도 있다. 자신의 자유만 내세웠지 미술의 공기능을 고려하지 않고 미술인의 사회적 책임을 저버렸기 때문이다. 창작자의 권리가 중요하듯이 수용자의 권리 또한 중요하다. 그런데 이 기간 아방가르드 작가들은 예술의 권리와 자율성을 지나치게 강조한 나머지 이 점을 간과했다. 온갖 새로운 시도에 여념이 없던 미술가들에겐 수용자를 위해 최소한의 배려조차 할 겨를이 없었을까?

예술가는 사회를 이끄는 '엘리트'이며 시대를 앞질러가는 '예언자' 또는 상대 없이도 살아가는 '고독한 천재'라는 잘못된 관념이 그들 머리에 심어진 탓이다. 미술에 대한 고정 관념을 탈피하기 위해 그처럼 애쓴 보람도 없이 이 땅의 현대 미술가들은 정작 예술품을 아끼고 향유해줄 감상자 층을 잃어버리는 엄청난 대가를 치러야 했다. 웅장한 미술의 전

당은 세웠을지 모르지만 정작 누구를 위해 미술이 존재해야 하는지 완전히 망각해버렸다.

김환기와 유영국

추상 미술을 산에 비유한다면 그 산봉우리에 있는 사람으로 김환기와 유영국을 손꼽을 수 있다. 작가적 탁월성은 화려한 경력으로 입증하는 것이 아니라 그가 남긴 작품으로 입증받는다고 보았을 때 두 거장은 이 지극히 당연한 사실을 다시 한번 확인시켜주었다.

두 사람은 우리 나라 미술에 있어 이중섭, 이규상, 정규, 구본웅, 길진섭, 문학수와 함께 모더니즘 1세대에 속하며, 정연한 평면 공간, 투명하고 광채나는 색채, 내밀한 공간, 자연과 자아를 바라보는 시선은 아무리 보아도 일품이다.

김환기가 한국적인 멋의 구현이라는 원대한 목표를 세우고 자신의 작업을 진전시켜갔다면, 유영국은 자연을 기하학적 형태로 단순화시켜 추상 회화를 발전시켜갔다. 이들은 개방적인 성격의 미술 단체였던 아카데미 아방가르드와 전위 미술의 산실인 문화학원 출신으로 일제 때에는 자유미술가협회에 가입하여 일본의 진보적인 작가들과 어깨를 나란히했고, 해방 후에는 국내 모더니스트들의 모임인 신사실파 동인으로 활동했다. 이들은 서울대, 홍익대에 함께 재직한 동료 사이로, 학창 시절부터 중년까지 함께 지냈으니 죽마고우와 같은 단짝이라고 할 만하다.

1963년 이후 도미하여 1974년 사망할 때까지 김환기는 뉴욕에서 오

직 추상 회화에 몰두한다. 산과 달과 도자기를 주로 그리던 서울 시대에 비하면 엄청난 차이라고 할 수 있다. 화면은 색점들과 색띠, 십자 구도도 변하고 수채화처럼 투명하고 은근해진다. 종래의 두툼하고 질박한 바탕과 대조되는, 세련미가 묻어나는 깔끔한 도회지적 공간이다.

서울을 떠나기 직전까지도 김환기는 한국의 도자기나 문양에 큰 애착을 나타냈다. 작품의 모티브를 그윽한 옛 향기를 지닌 향토적인 이미지에서 구했다. 대문, 문창살, 돌계단, 장지문, 돌담 등이 그것이며 때로 기러기, 나무, 도자기, 산, 달, 매화와 같은 자연적 모티브를 화면에 실었다. "그는 한국의 멋을 폭넓게 창조해내고 멋으로 세상을 살아간 참으로 귀한 예술가였다."(최순우) 이 시기까지만 해도 자연적 형상에서 떠나지 못했으나 뉴욕 시대에 들어서면서 작품 세계에 굵직한 변화의 주름이 새겨지게 된다. 이전까지 한국적인 멋을 구현하려고 했다면 뉴욕 시대부터는 자신의 작업에 좀 더 자신감을 갖고 보편적인 미의 채집에 나서게 된다.

대상은 대담하게 축약되거나 사라지며 색조는 청아한 푸른색을 주조색으로 삼아 더욱 심화되기 시작한다. 그리하여 시적 정취를 물씬 풍기면서 작가의 내면 상황을 표출한다. 이 시기 대상의 이미지를 재현하려는 의지보다는 향수심, 외로움, 시적인 정취 등 내면의 서정성을 여러 색깔들과 조형 언어를 통해 실어냈다. 일체의 대상이나 이미지를 원과 점과 선(기본적 조형)으로 축소하고 색조에서는 기본적인 색가(色價), 이를테면 빨강, 파랑, 노랑으로 걸러내면서 더 적극적으로 순수 추상의 세계에 빠져들었다.

1960년대 말에 이르러 이러한 경향은 한층 농후해진다. 청색조가 진동하는 바탕에는 작은 네모꼴이 헤아릴 수 없을 만큼 필점(筆點)으로 생

동하고, 때로 널찍하게 펼쳐진 평면 공간이 잔잔한 호수처럼, 또는 부드럽게 불어오는 바람결처럼 가뿐하게 다가온다. 그의 작업은 여기서 그치지 않는다. 동일 어휘(똑같은 점, 형태)를 수없이 반복할 뿐만 아니라 화면 전체를 단일 색조로 채색했으나 무미건조하지 않고 높은 품격과 함께 그윽한 예술적 향기가 곁들여 있다. 이른바 김환기만의 체취를 듬뿍 담아내고 있는 것이다.

1968년에 미세하고 다색의 작은 네모꼴 필점의 밀집이 등장한다. 여기에서 받는 인상은 성좌의 비전에서 오는 그것이며 그 성좌는 어두운 청색 바탕 위에 흰 빛의 것이며, 거기에는 빨강, 파랑, 노랑, 녹색의 필점이 곁들여져 있다. 이 필점의 처리는 하나의 점으로부터 바늘구멍만 한 것에 이르기까지 다양하다. 그만큼 그것은 미세하면서도 동시에 다채로운 집합체이다.(피에르 쿠르니옹)[121]

1970년에서 1974년 사이 김환기는 그의 예술 생애에서 가장 주목할 만한 시기를 보낸다. 이른바 모노크롬의 평면 회화를 구축한 시기로 색점들이 평면에 완전히 흡수되는 양상을 띤다. 하나하나의 점은 각 방에 유배되며 그 자그마한 공간이 무수히 연결되어 웅장한 세계를 이룬다. 자아의 서정성은 고독의 비탈길로 들어서게 되고 깊은 고뇌의 침묵이 흐른다. 옅은 바닷물색은 어둡고 칙칙한 청회색으로 바뀌고, 구성상의 전후좌우가 없어진다. 시각적인 중요성이 희석되고 자아의 내면에 귀를 기울이게 되는 것이다.

121 《김환기 : 뉴욕, 1963~1974》(환기미술관 개관 기념 도록, 1992), p. 104.

김환기, 〈어디서 무엇이 되어 다시 만나랴〉 1970, 캔버스에 유채, 205x153cm

〈어디서 무엇이 되어 다시 만나랴〉(1970)는 제목처럼 죽음을 직감한 듯 그는 혼신을 다하여 예술에 힘을 쏟았다. 이국 땅에서 느끼는 고국에 대한 간절한 그리움, 가난을 부여안고 하루하루 지탱해가는 화가의 심정이 거기에 깃들어 있다.

김환기가 미술가로서뿐만 아니라 화랑 운영자, 문필가, 디자이너, 미술 행정가 등 다방면의 재능과 화려한 경력을 가졌다면, 유영국은 창작 외에 다른 외부 활동을 일절 삼간 우직한 장인에 비유된다. 다른 화가와 어울려 활동한 이력은 신사실파와 모던아트협회뿐이다. 그의 성격답게 작품도 한 길만을 고수했다.

1960년대 후반에 이르러 유영국은 그간 탱탱하게 응축되었던 긴장이 풀어지기 시작한다. 막연하던 것이 반듯해지고 희미하던 것이 또렷해졌다. 비정형의 색면은 다시 정형(定形)으로 환원되고 삼각형과 원과 같은 도형이 그의 회화 양식을 색면 구성으로 이끌어간다. 물론 이러한 삼각형, 사각형의 극히 규칙적이고도 단조로운 구성 속에서도 색채의 대비 효과를 지켜가면서 기하학적 형태의 엄격성을 발전시켜갔다. 격자형, 방사형, 삼각형 따위를 기본적인 구조로 삼아 그것을 반복, 병렬시키는 가운데 거기서 비롯되는 미묘한 리듬, 하모니를 살려냈다. 그의 작품 생활을 통틀어 기하학적 추상의 양식적 면모가 가장 뚜렷하게 나타난 시기였다.

하기는 그도 뜨거운 추상 바람이 불 때는 동요하는 기색을 내비쳤다. 화면의 엄격한 분할 대신 거친 텍스처, 날카로운 세선(細線), 명암의 강한 대비, 그리고 전체적으로는 어두운 색조의 지배를 받았으며, 표현의 직정성(直情性)과 구성의 역동성(逆動性)을 작품에 담아냈다. 하지만 이 시기는 그의 작품의 전체적인 맥락에서 볼 때 비중이 크다고 보기 어렵

유영국, 〈산〉 1979, 캔버스에 유채, 105x105cm

다. 그 모색은 일회적이었으며 '추상의 내면화'를 더욱 강화시키는 단계로 가기 위한 숨고르기에 불과했다.

1972년경부터 유영국의 회화는 다시 자연 형상의 외관을 포착하는 방향으로 되돌아선다. "미술의 기본적인 행위는 모든 자연 형태의 다양하고 수많은 면을 하나의 구성 과정으로 탐구해가는 일"이라는 그의 말에서 알 수 있듯이 자연 형태는 그의 작품 세계에 중핵적인 요인으로 자리잡아왔다. 이때의 작품 역시 산에 대한 주제 의식이 선명히 드러나는가 하면 서정성, 목가성의 이미지를 강하게 연상시키기도 한다. 그러면서도 유영국의 작품의 전체 속에 하나의 굳건한 뿌리로 작용하고 있는 방법론은 구성주의적 구조와 단순성의 원리이다. 그것이 자연과 접합되어 광채나는 풍경의 세계로 인도되기도 하고 때로는 자연과 절연된 순수한 감성의 세계로 인도되기도 하는 것이다.

그에게 산은 어떤 표정으로 나타나는가? 그것은 한마디로 '환희'란 말로 요약할 수 있다. 꿈이 있고 동경과 희열이 있고 그래서 기쁨으로 충만하다. 강한 원색으로 충만해 있는 자연, 그 안에 편하게 자리잡은 산과 숲, 나무줄기, 숲 사이를 꿰뚫고 비치는 햇살, 골짜기를 흐르는 맑은 물, 드넓은 들판이 화려하게 펼쳐진다. 그 이미지들은 형체로 빚어졌다기보다 광채로 지어진 듯하다. 빛을 머금은 색깔들은 생명의 호흡을 부여받은 생명체처럼, 여기저기 생명의 불꽃을 토해낸다.

이상에서 보았듯이, 김환기가 구상에서 추상으로 옮겨갔다면, 반대로 유영국은 추상에서 구상으로 옮겨갔다. 가는 길은 서로 달랐으나 작품의 출발 지점은 동일했다. 그 지점이란 학창 시절의 유학 경험이나 시기를 말하는 것이 아니라 작품의 근간이 되는 정신 태도를 가리킨다.

두 거장은 순수한 추상을 천착해가면서도 자연과 인간을 품어 안는

포용력을 지녔다. 그들의 작품이 감동을 주는 것은 단순히 비상한 솜씨 때문만이 아니라 이와 함께 자연과 인간에 대한 애정이 담겨 있기 때문이나. 관객과의 솔직한 교감이자 완벽한 상호 이해를 일퀸는 예술적 감동이란 표피적으로 또는 냉철하게 자연과 인간과 관계하는 데에서는 나오지 않는다. 더 밀접하고 진술한 교감, 그리고 풀 한 포기를 보더라도 따듯한 시각으로 보는 포근한 마음을 가질 때에 비로소 가능하다. 두 거장에게서 보듯이, '사물에 대한 포용력'과 '애정어린 시선'이 결국 뛰어난 예술을 만들고 아울러 보는 이에게도 깊은 감동을 주는 것이다.

VII

평면 속으로

모노크롬 회화

1970년대 중반에 이르러 한국 현대 미술은 '정착기'를 맞이한다. 여기서 말하는 정착기란 오늘날처럼 미술 마켓이 형성되고 미술 인구가 증가하는 등 보다 호전된 환경을 뜻하는 것은 아니다. 비록 여건이 충분히 조성되어 있지는 못했으나, 어느 때보다 출중한 작가들이 대거 배출되어 풍성한 결실을 맺었으며, 특별히 우리 정서에 맞는 미적 유형을 개발, 심화시키는 개가를 올리게 되었다.

이와 같은 배경 하에 명동갤러리(1970)와 관훈갤러리, 서울화랑, 중앙공보관과 같은 현대 미술 전용 전람회장, 기존의 덕수궁 국립현대미술관이나 미술회관(1979)과 같은 공공 전람회장, 현대화랑(1970)과 조선화랑(1971), 진화랑(1972), 그리고 동산방(1975), 문화화랑(1976), 선화랑(1977), 예화랑(1978) 같은 상업 화랑이 속속 문을 열었다. 1980년대 어귀에는 그로리치, 태인, 고려, 송원, 미(美), 원(圓), 한국화랑이 개관했다.[1] 전람회장 신설과 아울러 미술 잡지도 새롭게 창간되거나 꾸준히 발간되었다. 일찍부터 해외 미술 사조, 미술계 동정, 전람회 소식을 알린 종합 예술지 《공간》(1966) 외에도 《계간미술》(1976), 《선미술》

1 화랑 역사에 대해서는 이구열, 〈1970년대와 서울의 화랑〉, 《화랑》, 1980, 봄호, pp. 49~54 ; 오광수, 〈화랑가 이야기〉, 《신동아》, 1973. 12, pp. 194~203을 참조할 것.

(1979), 《화랑》 등이 다양한 미술 정보 및 읽을거리를 제공해주었다.

또한 이 시기에 우리 화가들은 유수한 국제전에 거르지 않고 참여하여 세계 무대로 진출했다. 상파울루비엔날레, 파리청년비엔날레, 베니스비엔날레, 칸느국제회화제, 도쿄판화비엔날레, 인도트리엔날레 등.

전람회장의 확보, 전문지의 발간, 국제전 참가로 우리 미술계는 차차 기반을 갖추어 갔다. 만족할 수준은 아니더라도 어느 정도 화단의 기본 조건을 구비할 수 있었던 것은 개척 정신을 지닌 미술인들의 노력이 아니었다면 기대할 수 없었을 것이다.

특기할 만한 사실은 이 시기 일본에서 한국 작가의 전람회가 빈도 높게 열렸다는 점이다. 〈현대미술의 단면전〉(도쿄국립근대미술관, 1970), 〈한국 5인의 작가, 다섯 가지의 흰색전〉(도쿄화랑, 1975), 〈한국현대미술의 단면전〉(도쿄센트럴미술관, 1977), 〈7인의 작가 한국과 일본전〉(1979), 〈아시아미술전〉(후쿠오카미술관, 1979), 〈한국현대미술관〉(교토시립미술관, 1982), 〈종이의 조형, 한국과 일본전〉(교토시립미술관, 1983), 〈한국현대미술전—70년대 후반 하나의 양상〉(도쿄도미술관 외, 1984)이 열렸고, 이 밖에도 곽덕준(1970), 이우환(1971), 박서보(1973), 곽인식(1975), 김창열(1976) 등이 개인전을 가졌다.[2] 일본 측의 열띤 반응을 지켜보면서 이만하면 어느 나라에서도 통할 수 있다는 자신감을 얻을 수 있었던 것이 이때에 거둔 소득이라면 소득이라고 할 수 있다.

1970년대 중반에 들어와 우리 현대 미술은 양식적·정신적 뼈대를 갖추고 비로소 '한국의 현대 미술'이라 부를 만한 회화 유형을 탄생시키

2 〈환류, 한일현대미술전〉(나고야시립미술관, 1995) 도록에 실린 한일 현대 미술사 연표 참조.

게 된다. 즉 미니멀 아트를 한국적으로 변형시켜 만든 순화된 형식의 모노크롬 회화를 만나게 되는 것인데 짧은 역사에 비추어보면 비약적인 발전이라고 하지 않을 수 없으며, 한국 미술계의 저력을 과시한 본보기가 아닐 수 없다. 현대 미술이라는 나무를 심은 지 불과 20여 년 만에 알찬 결실을 맺은 셈이다.

미니멀 아트가 과학적 사고의 소산이라면 모노크롬은 집단적 정서의 소산이다. 일부러 꾸며내서 조성된 것이 아니요 한국 사람들의 핏줄에 흐르고 있던 정서가 자연스럽게 작품 속에 녹아내려 우수한 예술적 산물을 낳았다. 모노크롬은 단아하고 수수하며 지나침이나 부족함이 없다. 뿐더러 적당한 절제가 지켜지고 겸양이 있으며 내재적인 질서의 아름다움이 있다.

모노크롬은 크게 다섯 유형으로 나누어 생각할 수 있다.

첫째는 동일 형태 반복으로 같은 형태를 되풀이해 나열하거나 누적하는 유형이다. 기계적 반복과 약간의 변화를 동반한 반복, 수사적인 반복과 반복 자체를 중시하는 경향이 혼재해 있다. 김기린, 김창열, 이우환, 김장섭, 김홍석, 진옥선, 임충섭, 정경연, 김용민, 김동규, 최대섭 등이 여기에 속한다.

둘째는 물성을 추구한 유형으로 재료가 지닌 물질적 내재성을 이끌어낸 유형이다. 질감과 텍스처에서 오는 미묘한 뉘앙스로 내밀한 평면을 열어간다. 박서보, 정창섭, 권영우, 정상화, 윤명로, 최명영, 하종현, 김진석, 신성희, 이반, 최강소, 김태호 등.

셋째는 개념과 이미지로 이따금 화면에 그리기를 시도하거나 장소나 신체를 의식하는 유형이다. 걸고 긋고 칠하는 등 몸짓이 개입되거나 화면을 가득 메우거나 비움으로 실루엣을 넣는다. 김구림, 하동철, 곽남

박서보, 〈묘법 No. 10〉 1979~1983, 캔버스에 유채, 194x260cm

신, 이동엽, 허황, 박장년 등.

넷째 평면 분할로 화면을 여러 개의 원통이나 네모, 아니면 몇 개의 큼직한 블럭으로 나누는 유형이다. 분할된 면의 개별이 군집을 이루는 경우도 있고 화면 중간중간에 기하학적 형태가 들어간 경우도 있으며, 분할된 면이 높낮이의 대조를 이루며 형태의 변주를 꾀한다. 이봉열, 윤형근, 서승원, 이승조, 표승현 등.

다섯째는 평면과는 구별되는 구조 유형이다. 입체에 속한 작가들로, 평면의 물성 유형과 비슷하게 형태의 단순성과 물질의 양괴감이 두드러진다. 구성적 단위가 낱개로, 또는 무리지어 모여 있기도 하며, 전체적으로 건축적인 구축성을 띠지만 표면에 흐르는 고유의 재질감을 강조한다. 심문섭, 박석원, 엄태정, 박충흠 등.

이상에서 평면이 아닌 작가들도 포함된 것은 이들이 추구한 작품 성격이 모노크롬 회화에서 보인 특성과 크게 다르지 않기 때문이다. 입체, 평면 등 외형적 차이만 있을 뿐 내용적으로 특이점을 발견할 수 없다.

물론 위의 카테고리 외에도 얼마든지 다른 카테고리를 고려할 수 있을 것이다. 가령 '균질화'를 선택할 경우 최명영, 조용익, 윤형근, 이강소, 김기린, 하종현, 정상화 등이 이 범주에 속할 것이며, '선묘'를 넣을 경우 하동철, 안병석, 박서보, 최대섭 등이 여기에 포함될 것이다.

같은 평면 회화일지라도 일반적으로 평면의 권리 회복 등 어느 시기보다 회화 자체에 의미를 부과하는 가운데 조형 어휘들을 가장 기본적인 상태로 돌려보냈다. 지지체에 관한 각별한 흥미는 이른바 "평면의 회화적 텍스처화"[3]를 낳았다. 이 경우 화면을 색으로 메우든 형상으로 메우든 평면은 단순히 추가물이 아니라 색채와 형상과 똑같은 차원의 실재성을 확보한다.

평면은 평면이되 과거와 똑같은 평면이 아니라 2차원적인 지위를 누리게 되었다는 이야기다. 염색식 물들이기, 화면 뒤에서 물감 밀어 올리기, 물감 뜯기와 메워가기, 반복해서 칠하기, 흔적 남기기, 롤러로 밀기, 질료의 누적, 일정한 패턴의 반복 등은 무엇을 그렸다기보다는 '평면의 형성'을 위한 구체적인 방편들에 해당한다.

한편 이들의 작업은 추상 회화인데도 단색 수묵화를 연상시키거나 전통 회화에서 우러나오는 단아함을 전달받는다. 주관의 표현을 배제하는 경우, 지워가는 경우, 중화시키는 경우 등 대체로 소박하고 수수하

3 이일, 〈평면의 회화화〉, 《한국의 추상 미술—20년의 궤적》, 계간미술편, 1979, pp. 131~34.

며, 분칠하지 않은 소탈한 표정이며 고아한 감정들에 잇대어 있다. 이러한 순화된 느낌에 이끌리는 섯은 이들의 작품이 우리 미직인 정시에 맞닿아 있기 때문이 아닐까 싶다.

박서보는 그린다는 행위의 원초적 궤적과 그것이 그려지는 바탕과의 합일 속에서 자기 동일성을 확인시키는가 하면, 윤형근은 수묵화처럼 화면을 흑색의 넓은 색면으로 다루면서 넉넉한 사유의 공간을 제시해주었다. 또 김기린의 침묵의 회화에서 동양적인 절제와 겸양을 읽을 수 있다면, 권영우의 뜯겨진 부분과 온전한 부분 사이의 상호 대비를 통해서는 어울림의 덕목을, 정상화의 그림에서는 작은 그리드끼리 연결되어 종국에는 개별체가 세계와 조우하며 통합되어가는 우주의 이치를, 그리고 정창섭의 한지 작품에서는 지나침도 모자람도 없는 것을 미덕으로 삼는 한국인의 성정(性情)을 만나게 된다.

백색 모노크롬

이런 단색화는 어떤 경로를 거쳐 만들어졌을까?

단색조에 의한 "집단적 감성의 항상성(恒常成)"은 잇단 일본에서의 전람회, 즉 〈한국미술의 단면전〉, 〈현대미술의 위상전〉, 〈한국현대미술—70년대 후반 하나의 양상〉 그리고 파리와 일본에서 활동하던 정상화, 김기린, 김창열, 이우환의 작품을 통해서도 각각 확인되었다. 그중에서도 〈한국 5인의 작가, 다섯 가지의 흰색전〉(1975. 5. 6~24. 도쿄화랑. 참여 작가 이동엽, 서승원, 박서보, 허황, 권영우)은 우리의 미술적 특질을 특히 '백색 모노톤'으로 규정짓고자 한 나카하라 유스케(中原佑

김창열, 〈물방울〉 1976, 마포에 유채, 79.5x79.5cm

정상화, 〈무제 85-2-5〉 1985, 캔버스에 유채, 130x130cm

介)의 기획 의도가 유감 없이 표출된 전시회였다.

나카하라는 한국을 몇 차례 방문하면서 다른 나라에서는 찾아볼 수 없는 뚜렷한 특질을 발견했다.

1973년 봄, 서울을 처음 방문하여 어떤 화가의 작품을 접했을 때, 나는 중간색을 사용함과 동시에 화면이 매우 델리케이트하게 처리되어 있는 회화가 존재하고 있음을 알았다.

두 번째 방문 때는 몇몇 작가의 아틀리에를 방문했는데 "어떤 회화사상의 표상"이라고 부를 만한 것을 찾아내게 되었다고 한다.

한국의 미술계에 흐르는 기류를 확인한 나카하라는 일본에 돌아가 한국 작가들을 위한 전람회를 준비하게 되었는데, 그것이 바로 도쿄화랑에서 개최된 〈흰색전〉이었다. 개인의 감수성을 넘어 집단적 차원의 문화 정서를 점검하려는 것이 그의 기획 의도였던 셈이다.

이 화가들의 작품을 보면 '흰색'은 화면 색채로서의 하나의 요소가 아니라 회화를 성립시키는 근원적 요소인 것처럼 여겨진다. 형태 및 색깔은 그 '흰색' 속에서 나타나기도 하고, 반대로 사라지기도 한다. '흰색'은 비전의 모태인 셈이다. 우리는 흰 모노크로이즘의 회화를 알고 있을 뿐더러 흰색을 기조로 삼는 회화가 존재하고 있다는 사실도 잘 알고 있는 터이다. 그럼에 반해, 여기서 발견되는 작품은 색채를 고의로 회피함으로써 남는 백색 화면, 또는 형태를 배제한 극한으로서의 백색 공간과는 완전히 다른 것이다. '흰색'은 도달점으로서의 하나의 색채가 아니라 우주의 비전을 틀짓는 그 자체인 것이다.[4]

나카하라는 한국 회화에서 보이는 '흰색'을 색깔 자체의 고유성을 배제하는 비색(非色)으로 판단하지 않고 오히려 "우주의 비진을 틀짓는" 요소로 파악함으로써 보다 적극적인 평가를 내리고 있다. 그리고 이 점을 통해 한국 모노크롬 회화를 서구 미니멀 아트와 구별되는 현상으로 특징지었다. 흰색에 의한 표현 구현을 한민족의 정신 세계의 상징적 단면으로 이해하는 나카하라의 지적과 더불어 그것을 "우리의 사고를 규정짓는 가장 본질적인 하나의 언어"로 이해한 사람은, 이 미술에 각별한 관심을 가지고 작가론과 평론을 쓰는 등 이론적으로 뒷받침을 해온 평론가 이일이다. 〈한국 5인의 작가, 다섯 가지의 흰색전〉에 나카하라의 글과 나란히 실린 이일의 서문은 흰색을 정신 세계에 흡수되거나 그것의 거울로서 해석한 나카하라의 입장과 흡사한 측면을 발견할 수 있다. 그러나 이일의 '백색'에 대한 견해는 좀 더 구체적이고 한국 민족에 있어 백색이 지닌 '미적 항상성'에 주목했다.

요컨대 우리에게 있어 백색은 단순한 하나의 '빛깔'이기 이전에 '백'이라고 하는 하나의 우주인 것이다. 실제로 우리에게 있어 백색은 그 어떤 물리적 현상으로 받아들여지지 않는다. 물리적 현상으로서의 백색은 색의 부재(不在)를 의미한다. ……이에 반하여 우리의 백색은 (역시 흑색과 더불어) 모든 가능한 빛깔의 현존(現存)을 시사하고 있다. 우리의 선조들이 즐겨 수묵으로 산수를 그린 것은 그들이 자연을 흑백으로 밖에는 보지 못했고, 또 그렇게밖에는 그릴 수 없었기 때문은 물론 아니다. 오히려 수묵으로써 삼라만상의 정수를 능히 표현할 수 있다고 믿었기 때문이다. 그리고 그 정신은 그

4 〈한국 5인의 작가, 다섯 가지의 흰색전〉(도쿄화랑, 1975) 서문.

들에게 있어 자연에 대한 초감각적인 컨셉션을 통해서만 파악이 가능한 것
이었다. 아마도 우리는 빛깔 이전에 자연의 '에스프리'—생명의 입김이라
고 하는 그 본래의 뜻에서의 에스프리로 받아들여온지도 모른다.[5]

두 비평가의 한국 회화에 대한 기본적 입장은 상기의 글을 통해서 보
건대 '백색'을 자연의 '에스프리'에 결부된 빛깔로 본다는 점, 동시에 우
리 민족의 숨결을 실은 상징적인 언어로 본다는 일치점에 도달하고 있
다. 또 두 비평가 모두 모노크롬이 미니멀 아트와 구별되며, 발상 자체
에서도 전혀 다른 관점에 기초하고 있다고 했다. 미니멀리즘이 어디까
지나 합리주의적 조형 사고의 소산물이며, 따라서 분석적이요 나아가
개념적, 엄격한 논리에 입각해 있음에 반해, 한국의 모노크롬은 직관
적ㆍ신체적, 그리고 전인적(全人的) 체험에서 태어났다는 것이다.[6] 그리
고 그런 특징은 후일 연속적으로 개최되는 일련의 전시를 통해 점검되
었다.

한국의 이 '제3기 추상'(국내의 모노크롬을 지칭)이 각별한 주목을 받은 것
은 우리 나라가 아닌 일본에서이다. 1975년 도쿄화랑에서의 〈5인의 작가,
다섯 가지의 흰색전〉을 시발점으로 하여, 2년 후인 1977년에는 도쿄센트럴
뮤지움에서 열린 〈한국현대미술의 단면〉(참여 작가: 김구림, 김기린, 김용
익, 김진석, 김창열, 박서보, 서승원, 심문섭, 윤형근, 이강소, 이상남, 이승
조, 이우환, 진옥선, 최병소 등)을 계기로 우리의 추상 회화는 같은 극동권

5 이일, 〈백색은 생각한다〉, 〈한국 5인의 작가, 다섯 가지의 흰색전〉 서문.
6 이일, 〈현대회화 70년대의 흐름전〉(워커힐미술관, 1988. 2. 20~3. 31) 서문.

의 미술에 하나의 '신선한 충격'으로 받아들여졌다. 그들에게는 한국에서 새롭게 태동하고 있는 추상 회화의 물결이 미니멀 아트가 제기하고 있는 근본적인 문제에 보다 '본질적'으로 그리고 '한국 고유'의 방식으로 접근하고 있는 것으로 비추어진 것이다.[7]

모노크롬의 시점(始點)을 좀 더 정교하게 관찰한다면, 위에서 말한 시기보다 올려잡을 수도 있을 것이다. 1972, 73년경부터 박서보, 이동엽, 최명영, 권영우, 서승원, 정영렬 등이 이미 모노크롬 작품을 하고 있었던 것으로 알려져 있다. 조선 백자에 특별한 관심을 지녔으며 후에 모노크롬 회화를 일본에 적극적으로 유치했던 도쿄화랑의 야마모토 다카시(山本孝)가 나카하라 유스케와 함께 몇 차례 내한했을 때, 백색 모노크롬 회화에 강한 인상을 받았던 것도 이런 배경에서다. 따라서 모노크롬의 출발은 1975년이 아니라 그보다 몇 년 더 거슬러 올라가며, 그런 의미에서 1975년은 이 회화를 '공론화'하거나 재평가하기 시작한 시기로 봐야 옳을 것이다.

하여튼 1970년대 모노크롬과 함께 한국 미술은 그 진가를 유감 없이 발휘했다. 국내 유수한 전람회뿐만 아니라 국제전에 모노크롬 계열의 작가들은 자리를 선약해놓은 듯 독점하다시피 했다. 오늘날처럼 합리적인 의사 소통 시스템을 가지고 있지 않았던 시절에는 소수 미술가들이 의사 결정권을 갖고 특별한 혜택을 받았다. 의사 결정이 특정인에게 독점됨으로써 다른 사람들은 구경꾼이 되거나 본의 아니게 '외딴 구석'으로 밀려나 있을 수밖에 없었다.

7 앞의 글.

모노크롬의 해석

모노크롬이 의미를 갖는 이유는 무엇일까? 무엇보다 우리 나라 현대 미술이 독자적인 회화적 기틀을 마련했다는 점을 들 수 있을 것이다. 다시 말해 모노크롬은 다른 나라의 미적 정서와 구별되는 고유의 특질을 갖는다는 점에서 그 당위성을 찾을 수 있다. 20세기 초 고희동이 한국 사람으로는 처음으로 서양화를 들여오고, 그리고 전후 뜨거운 추상이 휩쓸고 간 이래 뜻깊게도 한국인의 미감에 걸맞는 미술 양식의 출현을 보게 된 것이다. 이것은 1970년대 작가들이 거둔 쾌거요 한국 미술이 그만큼 성숙했다는 표시이기도 하다.

단색화는 자연 친화적 사고를 저변에 깔고 사물과 대상의 특수성을 관대하게 수렴, 용해시키는 넉넉한 조형 언어의 성격을 지녔으며, 나아가 우리의 독특한 정신관을 표출함과 동시에 한국인의 자연관을 상징적으로 함축하고 있다고 보는 견해가 바로 이러한 주장을 뒷받침해준다.

오광수는 '한국적 미니멀 아트'를 '비물질화 경향'이란 말로 해석했다. 그는 "미니멀리즘과 컨셉추얼 아트가 적어도 50년대나 60년대의 추상 표현주의와 같은 국제 보편적인 조형 언어로 수용되지 않고 그것을 변주된 양상으로 소화하고 있다"[8]고 전제, 수용적 측면에서 단순한 이입이 아니라 "문화적인 특수한 반응 관계"를 거쳤다고 한다. 미니멀 아트가 들어올 때 필터 구실을 해준 개념을 오광수는 '비물질화'라고 설명한다. 이때의 '비물질화'란 색으로서의 물질이 아니라 물질을 지워나감으로써 도달한 어떤 지점의 현상이라는 입장이다.

8 오광수, 《한국 미술의 현장》, 조선일보사, 1988, pp. 17~18.

김기린, 〈안과 밖〉 1978~1979, 캔버스에 유채, 195x97cm

김기린의 흑색 모노크롬의 화면과 여타의 한국 작가들의 모노크롬을 대위시켜본다면, 우리는 김기린과 여타의 한국 작가들이 실현하고 있는 정신적 톤에서 빚어진 모노크롬이 클라인의 그것과는 퍽 대비적인 위치에 놓여 있다는 사실을 검증할 수 있을 것이다. 클라인의 청색이 청색이라는 물질의 확인과 그것의 드러냄이라고 한다면, 김기린이나 여타의 한국 작가들이 시도한 모노크롬은 색채가 지닌 고유한 물질성을 지워가려는 공통된 의식에 유대되어 있다는 점을 발견하게 된다. 백이나 흑은, 백이나 흑이라는 색으로서의 물질이 아니라 그러한 물질을 지워감으로써 도달한 어떤 지점의 현상이 된다.[9]

모노크롬의 성격을 풀이하면서 오광수는, 한국 회화가 서구 회화에서 보듯이 조형 논리에 입각하여 색을 부정한 것이 아니라 "비물질성의 추구"로 조망함으로써 모노크롬의 독특성을 규명했다고 보았다. 이어서 오광수는 "색깔이 빛으로 환원되고, 색이라고 하는 물질이 빛이라고 하는 투명한 인식으로 치환되는 세계를 체험한 결과로 백색과 흑색의 모노크롬이 갖는 중성적 구조를 파악할 수 있다"고 말한다. 다시 말하면 우리 나라 모노크롬은 색이 갖는 물질적 포화를 탈피하여 인식의 상태에서 진가를 구할 수 있다는 주장이다. "인식의 상태"라 표현했으나 그것은 물질과 인간의 생각이 교차되고 중복되는 지점을 말한다. '한국적 미니멀 아트'는 회화의 장(場)에 매여 있지 않고 서로 구별된 두 존재의 지평, 곧 자연과 사람을 연결짓는 화합의 장으로 승화되어갔던 것이다.

9 오광수, 《한국 미술의 현장》, 조선일보사, 1988, p. 24.

물론 이 점은 오광수의 언급에서만 나타나는 것은 아니다. 몇몇 작가들의 말을 빌리면, "정신과 물질의 만남으로 일어나는 질서의 무한성 추구"(윤명로), "물질과 행위의 일체"(박서보), "정신적 신체의 극도로 긴장된 접합"(권영우) 등은 물질과 정신의 조우 내지는 어울림을 나타내는 주장들이며, 상호 대립적인 것처럼 보이는 실재 세계의 화해를 얼마만큼 중요하게 그들 작품에 반영했는지 알 수 있다. 이렇듯 단색화 화가들은 단순히 하나의 인공물을 제작한다는 차원을 넘어 삶과 인생, 그리고 우주와 연관시켜 보는 원대한 시각을 지녔다. 작품을 할 때는 노련한 장인이지만 이와 함께 생을 통찰하는 사색가가 되기도 했다.

단색화에는 한국인들이 정서적으로 깊이 교감할 수 있는 어떤 중요한 것이 깃들어 있는 것으로 보인다. 이일은 단색화를 "회화적 컨셉션의 원초주의"라 부르면서 이를 동양의 자연 의식과 결부시켰고[10], 오광수는 "비물질화"를 통한 높은 정신적 경지의 표출로 보았다.[11]

정리하면, 모노크롬에 이르러 한국의 현대 미술은 괄목할 만한 성장을 이룩한다. 어느 국제 무대에 내놓아도 손색이 없을 만큼 뛰어난 미적 모델을 갖추게 된 것이다. 말하자면 1970년대 미술은 한국 문화의 전체

10 이일, 〈'70년대'의 화가들—원초적인 것으로의 회귀를 중심으로〉, 《현대 미술의 시각》, 미진사, 1985. 특히 그 같은 관점은 영국 테이트 갤러리에서 개최된 〈자연과 함께전〉 서문에서 구체적으로 나타나는데 그 글에서 논자는 모노크롬에 등장하는 색채가 회화적 요소로서의 미디엄이 아니라 자연에 대한 우리 고유의 비전이 담긴 표상으로 이해되어야 한다고 발언하고 있다. (〈자연과 함께전〉 서문. 이 글은 《계간미술평단》, 1992, 봄호에 재수록되었다.)

11 오광수, 〈70년대 한국 미술의 비물질화 경향〉, 《한국현대미술의 미의식》, 재원, 1995.

적인 틀 속에서 이전까지만 해도 이질적으로 간주되었던 현대 미술을 고유한 조형 언어로 해석함으로써 마침내 "현대 미술은 박래품"이란 고정 관념을 불식시킬 수 있었다. 1970년대의 미술은 서구의 미술과 다르게 한국인의 집단적 무의식에 호소하고 또 질료가 물질적 속성을 잃고 또는 정신으로 편입되는 과정을 거침으로써 미술의 문맥에서나 문화 전반에서나 전후 우리 미술사에서 가장 주목받는 시기를 구가했다.

그러나 이 모노크롬도, 다른 현대 미술의 사조와 마찬가지로 오래가지 못한 채, 1980년대 중반에 이르러 곤두박질치기 시작한다. 몇몇 악재가 겹쳤기 때문인데 걷잡을 수 없는 획일화, 맹목적인 집단화, 중단된 활력 주입 등으로 인해 시효를 다하게 되었다. 실제로 1980년대 초·중반에는 화랑가 어딜 가도 모노크롬 일색이었다. 너도나도 벽지 같은 작품을 내놓아 무표정한 작품의 진열장을 방불케 했다. 앵포르멜이 그러했듯이 모노크롬도 10년이 못 가 탈진 상태에 이르렀다. 물론 일부 작가들이야 뒤에도 계속해서 작업을 심화시켜갔지만 분명한 의식 없이 이 미술에 편승한 작가들은 스타일을 바꾸거나 중단했다.

이렇듯 모노크롬이 침체에 빠지게 된 직접적인 계기는 비대해질 대로 비대해진 외적 팽창에 따른 내실의 빈곤과 타성화, 경직화, 무개성화이다. 변별력 없는 작품 양산은 결국 무서운 단축과 퇴락을 앞당긴다. 안으로는 무사태평의 안일한 창작 풍토, 밖으로는 굴곡이 심한 사회 변동, 그리고 문화적으로는 다양한 표현 욕구의 분출 등을 충족시키기에 모노크롬은 역부족이었다.

모노파

1970년대 중반만 하더라도 모노크롬 작가들에게 영향을 주었던 것은 일본에 거주하면서 이론가와 작가를 겸하고 있던 이우환이 제기한 모노파(物派)의 입김이었다. 그의 이론은 충분한 검증 없이 국내에 소개되어 순식간에 파급되었다. 일부 작가들은 그의 이론에 푹 빠져 집단 학습했고, 그리하여 '모노파＝경전'으로 간주할 지경이었다. 현대 미술을 깊이 있게 탐구하려는 작가일수록 더 모노파에 심취했음은 아이러니가 아닐 수 없다. 모노파는 평면을 위시하여 입체, 행위 미술 등 무차별적으로 작가들에게 엄습하여 영향을 미쳤다. 얼마 안 있어 "이우환주의"라는 말이 공공연히 나돌고 그 아류들이 생겨날 정도가 되었으니 그 여파가 얼마나 드세었는지 짐작할 수 있다.

'모노파'란 한마디로 정의한다면, 자연적인 물질, 물체를 소재로서가 아닌 '있는 그대로' 등장시키면서 그것을 직접적으로 예술 언어로 끌어들이는 경향을 일컫는다. 1970년대 일본 화단을 화려하게 장식했던 모노파 작가들은 다마미술대학을 비롯하여 도쿄예대, 니혼대학 미술학부 졸업생들이 주축을 이루었으나 그것을 주창한 사람은 다름 아닌 한국인 이우환이었다. 한국인이 현해탄을 건너 일본 화단에서 화단에 간판 스타가 된 것은 어찌 보면 대견한 일이나, 일본 미술이 아무런 검증도 거치지 않은 채 국내에 들어와 버젓이 우리 미술로 둔갑한 것은, 그렇지 않아도 일본에 적잖은 부채를 져왔던 입장에서는 생각해볼 문제다.

그러나 당시에는 누구도 이런 문제를 지적하지 않았으며 오히려 권장하고 그 이론을 누가 더 모범적으로 학습하느냐가 관건이 되었다. 더구나 모노파는 단순한 미술 양식이라기보다는 '철학 체계'에 더 가까웠

지만 그런 건 아무런 문제가 되지 않았다. 그 이론 속에 포함된 막연한 동양 정신이 사람들을 열광시켰다.

이우환의 이론은 '신체성'과 '장소성'에 대한 독특한 해석에 바탕한다. 신체성이란 "인간이 세계를 대상으로 인식하기 전에 이미 지각할 수 있는" 능력을 가리키며, 따라서 신체의 이러한 능력으로 인해 세계가 직접 경험의 장소로 열리고 그 지각을 깨달음으로써 '있는 그대로'의 세계와 만나게 된다고 한다. 그 만남을 실현시키는 개념이 '장소성'인데 더 정확히 표현하면 '무의 장소'가 된다. 이때 세계와 인간의 만남은 현실적이고 실제적인 접촉을 의미하는 게 아니라 주객의 이원적 대립을 초월하는 이상의 시공을 초월하는 만남, 그래서 '무의 장소'에서의 만남이 된다고 한다.

위 주장을 자세히 관찰하면 주관과 객관이 만나는 데 인간의 어떤 작용도 '적극적으로' 개입하지 않는다는 점을 확인할 수 있다. 말하자면 예술가는 참신한 구상(構想)과 창작 활동으로 인정받는 것이 아니라 추상적인 의식 활동으로 인정받는다. '있는 그대로'를 자각하는 것이 유일하게 작가에게 맡겨진 역할로 소개된다. 그리고 이런 자각을 예술에 있어 매우 일반적이고 근본적인 어떤 것인 양 주장한다. 이 이론은 외적이고 확고한 어떤 실체도 인간을 이끌어줄 것이 없다는 전제에서 출발한다. 따라서 그에게 남아 있는 유일한 길은 내면으로 향하는 것이다. '바깥 어딘가' 또는 '위 어딘가'에 아무것도 없다면, '내면 어딘가'에는 뭔가 의미 있고 확실한 것이 있을지도 모른다고 추론한다. 가장 개인적인 자아의 내면 깊숙한 곳에 있는 무언가가 의미, 자유, 그리고 연합의 신비에 대한 열쇠를 쥐고 있을지 모른다고 생각하는 것이다.

그러면 최종적으로 모노파가 추구하는 것은 무언가? 여기서 목표하

는 것이란 고작 '있는 그대로'를 아는 것이다. '있는 그대로'를 아는 데 그렇게 복합한 절차가 필요한 것일까? 눈만 제대로 뜨고 있으면 어렵지 않게 알 수 있는 일이다. 설사 어렵사리 '있는 그대로'를 깨우쳤다 한들 그렇게 추구할 만한 가치가 있을까? 그런 '선적(禪的)인 깨달음'과 예술은 도대체 무슨 관련이 있을까? 예술이 '있는 그대로'를 아는 것이라면 명상을 하는 편이 낫지 굳이 창작에 귀속될 필요가 있을까?

일부 미술가들은 자기도 알지 못하는 불확실한 신조를 정해놓고 그것을 자기 이해의 원천으로 삼으며 끊임없는 자아 성찰의 단계에서 나아가 자기 개인의 중심으로 깊이 들어가려고 한다. 이 내향성이 바깥과 화해하며 그 궁극적인 실재와 만나려는 움직임의 발단이라면 의미가 있으나, 타인과 사회에 대한 의무를 실행하는 개념이 거의 없이 이치에 맞지 않고 정상적인 어법으로는 소통할 수 없는 불가해한 것의 집착에서 나온 것이라면 이것은 결국 주관주의로의 후퇴로밖에 볼 수 없다. 이런 경우 종국에 예술은 무력한 자아의 포로로 전락하고 저 '지고한(?)' 관념의 종살이 구실밖에 하지 못하는 것이다.

모노파와 그 이론은 예술 행위의 지나친 관념화, 그에 따른 현실과 동떨어진 삶의 소외와 신비주의에의 매몰, 얄팍한 겉치레의 왜색 취향, 작가의 살아 있는 체험에 의존하는 미술보다 피상적인 논리와 그 논리의 차용에 의존하는 부작용 등을 가져왔다.

한지 회화

모노크롬이 방법적 측면에서나 양식적 측면에서 서구의 신세를 떨치

고 우리다운 조형 양식을 탄생시켰다면, 이러한 기반 위에 또 한 가지 부산물, 즉 한지 회화를 낳았다.

1980년대 들어서서 작가들 사이에서 부쩍 종이 매재(媒材)에 대한 관심이 고조되었고, 이와 함께 〈한일종이조형전〉(1982, 1986), 〈새로운 종이 조형—미국〉(1983) 등의 전시가 잇달아 열리면서 한지 회화는 상승기류를 탔다.

작가들을 들여다보면, 권영우, 박서보, 정창섭, 정영렬을 위시하여 최창홍, 김재관, 한영섭, 함섭, 문복철, 김태호, 한기주, 윤미란, 이선원, 조성애, 조덕호, 박철, 박은수, 신장식, 전광영, 이종한, 허황, 원문자 등은 각각 자기 어휘를 가지고 한지 작업을 심화시켜왔고, 이 외에도 구정민, 김종순, 백찬홍, 오명희, 유정자, 이건희, 이상복, 이상식, 이상은, 이우복, 이우현, 이인경, 주희정, 최종섭, 하원, 함미애 등이 그 뒤를 잇고 있다. 현대 미술 단체 중 가장 오래된 오리진과, 엘리트 작가들의 전람회였던 〈에꼴 드 서울〉, 그리고 신예들의 발표 무대였던 〈서울현대미술제〉 등 거의 모든 주요 전람회에서 한지 작업을 만날 수 있는 정도가 되었다.

한지 작업이 선보인 것은 그리 오래전 일이 아니다. 그 기점을 1980년대 초로 잡는다 해도 고작 20년 정도에 불과하다. 하지만 그 이면에는 줄잡아 2천 년의 유구한 역사가 있다. 특히 한지는 그만의 독특한 내구성과 수명, 그리고 보존의 용이성 때문에 각별한 사랑을 받아왔는데, 회화나 서예로서의 용도뿐만 아니라 창호지 문, 귀중한 물건을 포장하는 한지의 용도, 또 편지지와 서적용같이 문방용으로서 용도 등 그 기능은 일일이 헤아릴 수 없을 정도다. 한지가 지닌 독특한 매력이 그같이 한지의 용도를 다양하게 만들었다.

정창섭, 〈귀(歸) 77-N〉 1977, 한지 위에 혼합 매체, 197x110cm

창작을 할 요량으로 한지를 매재로 쓴다고 했을 때, 그것이 단순히 하나의 매재나 바탕으로 그치는 것은 물론 아니다. 한지는 일개 매재에 불과하지만 재료 이상의 의미가 부여되었다. 장인에 의해 만들어진 한지는 그 자체가 우수한 수공예품일 뿐만 아니라 한지의 텍스처 자체가 예민한 감도를 지니고 있어 얼마든지 다양한 양상으로 변모할 수 있는 잠재력을 지녔다. 한지를 사용했을 때 작가들은 한지의 탁월성과 고유한 재질감에 금방 매료되었고 한지의 우수성을 작품에 십분 활용했다.

한지 작업이 각광을 받았던 또 하나의 이유는 캔버스와 한지의 차이, 즉 매재의 속성을 면밀히 파악하는 데 기인한 것이었다. 즉 캔버스가 반발력과 저항력이 세고 그 바닥의 천이 표현을 위한 밑바탕에 머무는 데 비해, 한지는 작가의 몸짓을 허용하며, 그리하여 자연스럽게 바탕과 하나가 되게 만들었다.

한지 작업의 성공적인 모델이 된 작가는 박서보와 정창섭이다. 두 작가는 한지를 재료로 삼기보다는 자연과 접속할 수 있는 마당으로 여겼다. 가령 한지가 독자적인 텍스처를 갖는다고 보았을 때 박서보의 한지 작업은 한지 자체의 재료적 섭렵과, 한지와 행위의 일체화를 추구했으며, 정창섭은 오히려 종이를 원생적인 상태로 되돌려 보냄으로써, 달리 말하면 물질 이전의 지점으로 회귀시킴으로써 시공 너머를 들여다보려고 했다. 이와 함께 정영렬은 일찍이 한지의 가치를 인식하고 이 방면의 작업에 힘썼다.

한지 회화는 화려한 조명을 받지는 못했으나 조용한 가운데서도 꾸준한 진척을 보였다. 〈서울닥종이작업전〉(백송화랑, 1988), 〈한지, 그 물성과 가변성〉(토탈갤러리, 1991)에 이어, 한지를 매재로 활용하는 작가들이 중심이 되어 1990년 한국한지작가협회(문철, 박철, 신장식, 유재

구, 윤범, 이선원, 이정은, 이종한, 정정수, 조덕호, 최광옥, 최창홍, 한영섭, 함섭)가 창립되었다.

여기 모인 회우 작가들은 그동안 어떠한 형태로든 종이라는 매재에 착안하여 작업을 해왔던 이들이다. 다시 말하여 '한지'라고 하는 우리 고유한 전통적 재료 매재를 그들의 작품 가운데서 끌어들여서 이것을 재조명하는 데에 정열을 쏟아왔던 화가들이다. 그들의 한지 작업은 누가 이미 거론했듯이 '뿌리찾기' 작업의 일환이며 '뿌리 정신'을 현대 미술과 접목시키려는 노력의 소산이다.[12]

한지작가협회는 1990년 갤러리 동숭아트센터에서 창립전을 가진 이래, 매년 테마 중심으로 전람회를 열어왔다. 그 중 몇 가지를 소개하면, 〈한지, 그 물성과 가변성〉(제2회전, 1991), 〈한지―백색의 의미〉(제6회전, 1993), 〈한지의 조형적 재조명〉(제7회전, 1994), 〈지(紙), 한국과 일본전〉(제8회전, 1995), 〈한지―그 근원의 미학〉(제10회전, 1996), 〈한지―그 이후〉(제11회전, 1997), 〈한일합류전〉(제12회전, 1997), 〈한지―그 조형적 해석〉(제13회전, 1998), 〈한지-물성-시각〉(제14회전, 1998) 등.

한지 회화는 모노크롬과 더불어 현대 미술을 정착시키고 우리의 언어로 소화시키는 데에 기여했다.

VIII

다양과 확산

전후 세계의 사실주의

한국 미술의 발자취를 돌아볼 때, '형상'이나 '구상'이 차지하는 비중은 비교적 낮은 편이다. '실험'과 '추상' 위주로 전개되어온 터라 상대적으로 '재현'을 중시하는 사실주의가 위축되었다. 그러나 이러한 양상은 1970년대 말부터 바뀌기 시작한다. 카메라로 찍은 정지된 영상을 치밀한 정밀 묘사로 옮겨내는, 이른바 '하이퍼 바람'이 불면서 때늦은 사실주의가 대두했기 때문이다.

사실주의 회화가 비로소 단일 양식으로 발전하고 내적 논리를 갖춘 것은 극사실 회화부터이며, 이를 계기로 사실주의도 정당한 지위를 인정받을 수 있었다. 물론 '사실주의'만으로 국면을 전환시키는 데에 모든 필요 조건을 갖춘 것은 아니었다. 그 시대의 경색된 분위기도 사실주의를 앞당기는 데에 한몫했다. 널리 퍼져 있던 추상 미술에 대한 위기 의식은 그들 앞에 암초처럼 버티고 있는 추상 미술의 문제를 정면 돌파하려는 움직임으로 구체화되었다. 추상 미술에 대한 위기 의식이 고조될수록 '하이퍼'는 통기타과 청바지로 일컬어지는 청년 문화를 경험한 전후 세대의 존립 기반 내지 구심점이 되어주었다. 그들은 농경 사회에서 커온 현대 작가들과 달리, 대도시에서 산업 사회를 경험하면서 성장했다. 따라서 그들에게는 빌딩과 같은 도시 풍경, 그 안에서 살아가는 익명의 현대인들이 더 가깝게 다가왔다.

극사실 회화는 공교롭게도 민전 개막과 비슷한 무렵에 등장했다.

1970년대의 끝 무렵에 창설된 각종 민전(1978년 〈중앙미술대전〉, 1978
년 〈동아미술제〉, 1976년 새로 단장한 〈한국미술대상전〉)에는 극사실 계
열의 회화가 대거 출품되었고 또 많은 입상작을 내기도 했다. 김홍주,
송윤희, 지석철, 변종곤, 박장년, 최종림, 박기옥, 이호철, 김창영, 김강
용, 김영원, 이석주, 박일용, 이종안 등 극사실 계열의 작가들이 각종
공모전의 상을 휩쓸다시피 했다. 뿐만 아니라 한만영, 차대덕, 김구림,
이강소, 김선 등의 작가들이 이미지를 들고 나왔고, 한편 이들보다 젊은
세대의 작가들은 도시적 감수성을 지닌 사실화에 심취했다.

　다음의 글은 당시의 이러한 정황을 자세히 기술하고 있다.

　1970년 말에는 소위 민전 시대의 개막으로 '국전'은 사실상 막을 내리게 되
는데, 극사실화는 그것을 알리는 타종과 같은 것이었다. 우리 나라 민전의
효시라고 할 수 있는 '한국미술대상전'은 1970년에 시작되어 2회전 이후 일
시 중단되었다가 1976년에 부활되는데, 1978년에는 김홍주가 〈문〉으로 최
우수 프론티어상을, 송윤희와 지석철이 각각 〈테이프 7811〉과 〈반작용 78-
13〉으로 장려상을 수상했다. 1978년에는 또한 동아미술제와 중앙미술대전
이 시작되는데, 변종곤이 〈1978년 1월 28일〉로 제1회 동아미술제 대상을
받았으며, 중앙미술대전에서는 지석철과 이호철이 각각 〈반작용〉과 〈차창〉
으로 장려상을 받았다. 그후 중앙미술대전에서도 극사실화가 주류를 이루
는데, 1980년에는 김창영이 〈발자국 806〉으로, 1981년에는 강덕성이 〈3개
의 빈 드럼통〉으로 각각 대상을 받게 된다. 한편 1981년 국립현대미술관 주
최 제1회 '청년작가전'에서도 극사실화가 대거 소개됨으로써 민, 관을 망라
한 영역에서 새로운 경향으로 눈길을 모으게 된다.[1]

고영훈, 〈돌입니다〉 1980, 캔버스에 유채, 130x260cm, 작가 소장

　　하이퍼 리얼리즘이 미국 대중 문화에 깊게 연관되었다면 한국에서의 극사실주의는 추상의 반작용이자 또 한편에선 아무것도 그리지 않는 미니멀리즘에 대한 반발로 볼 수 있다. 대중 문화적 영향이 전혀 없는 것은 아니지만 추상에 대한 반작용에 비하면 그 영향은 미미하다. 극사실주의가 사진적 영상을 확대해서 옮기는 기계적 프로세스를 밟고 있으나 한국의 극사실적 회화가 반드시 이 수법을 따르지는 않았던 것 같다. 묘사에서도 스프레이나 광학 기구에 전적으로 매달리지 않고 부분적으로, 또는 일일이 수작업에 의존하거나 금속적 표면보다는 수더분한 붓 터치를 남긴다. 미국 회화에서는 찾아볼 수 없는 측면이다. 이미지도 미국의

1　윤난지, 〈한국 극사실화의 '사실성' 담론〉, 《한국 미술에서의 리얼리티 문제》, 한국 미술사 99 프로젝트, 1999, p. 67.

조상현, 〈복제된 레디메이드〉 1978, 패널에 유채, 130x75.2cm, 작가 소장

미술이 삭막한 거리나 마켓, 대량 생산물에 시선을 주었다면 한국의 미술은 사람들이 오고가는 거리 풍경이나 도시 풍경, 기물의 단면에 눈길을 준다. 그러나 종래의 재현적 일루저니즘과는 구분되는 객관적 거리 두기를 견지한다는 점에선 하이퍼 리얼리즘과 비슷하다.

극사실 회화는 〈전후 세대의 사실주의전〉(미술회관, 1978. 3. 16~22, 참여 작가 김홍주, 박동인, 박현규, 서정찬, 송근호, 송가문, 송윤희, 이두식, 이석주, 지석철, 차대덕, 한만영)이 열리면서 등장했다. 이 전시를 계기로 형상 미술이 새로운 국면을 맞게 되었는데 그것은 선전 및 국전의 아카데미즘 이래 지금껏 형상 미술이 제대로 된 평가를 받아본 적이 없기 때문이었다. 따라서 〈전후 세대의 사실주의〉란 타이틀을 과감하게 내건 이 전람회는 한국전쟁 이후 우리 나라 미술계에서 처음으로 고리타분한 구상화에서 벗어나 현대적인 의미에서의 형상 미술의 가능성을 타진했던 기념적인 전람회로 평가된다.

물론 그 전에 몇몇 작가들의 모색이 있었다. 고영훈은 1974년에, 김홍주는 1975년에, 이재권은 1976년에 극사실 회화를 모색했던 것으로 알려지고 있다.[2] 얼마쯤 시간이 흐르자 극사실 회화를 개인적 차원이 아니라 집단적 차원으로 발전시키려는 움직임이 꿈틀거렸다.

〈전후 세대의 사실주의전〉이 끝나고 한 달 뒤에, 〈형상 78〉(미술회관, 1978, 참여 작가 김홍주, 박동인, 박현규, 서정찬, 송근호, 송가문, 송윤희, 이두식, 이석주, 지석철, 차대덕, 한만영)이 열렸다. 현대 미술에서 '괄시(?)'를 받아온 이미지 문제를 공개적으로 제기한 전후 세대는 일루저니즘의 회복을 내걸며 기성 세대에 과감히 도전장을 냈다. '그린다'는 전

2 앞의 글.

이석주, 〈일상〉 1982, 캔버스에 아크릴릭, 97.5x130cm, 작가 소장

통적인 창작 개념이 작가들 사이에 공감을 얻어 삽시간에 퍼져나갔고 가시적인 이미지가 화면에 소환되었다. 이들의 미술은 일상의 이미지와 도시적 감수성으로 그득하게 채워졌다.

보다 조직적 탐색은 '사실과 현실', '시각의 메시지'에 의해서 이루어 졌는데, 1978년 미술회관에서 창립전을 가진 '사실과 현실'(창립 회원 : 권수안, 김강용, 김용진, 서정찬, 송윤희, 조덕호, 주태석, 지석철 등. 창립 전 이후 1982년 제5회 그룹전까지 열린 그룹전을 통해 김명기, 윤세웅, 공 옥심, 김승연 등이 추후 가입했다), 1981년 그로리치화랑에서 창립전을 가진 '시각의 메시지'(창립 회원 : 고영훈, 이석주, 이승하, 조상현 등이며, 첫 전람회 이후 1985년 제5회 전람회까지 이 그룹에서 활동한 작가들은 김

지석철, 〈반작용〉 1978, 종이에 색연필, 테레빈유, 145.5x97.1cm, 국립현대미술관

준권, 이규민, 이재영, 이종탁, 이호철, 정규석, 오상길, 이충희, 정택영 등이다)는 구성원만 달랐지 그룹 이념상 큰 차이점은 없었다.

두 그룹은 회화를 직접적이고 즉각적인 일상으로 되돌려 보냈으며, 또 추상 미술이 보여준 편향성, 도식주의, 획일성을 은연중 경계하면서 미술 내적인 문제보다는 환경, 사회, 도시의 문제에 더 큰 관심을 나타냈다. 이해 가능하며 대중과의 소통을 용이하게 했다는 점도 이 미술이 거둔 수확 중 하나다. 즉 수용적 측면을 배려함으로써 작가 위주의 독선적 태도에서 한 걸음 물러나는 자세를 보였다.

전체적으로 볼 때 극사실 회화는 우리 화단에 한 획을 그은 운동으로 평가할 수 있을 것이다. 그들은 종래 미술이 보여준 극단의 '실험 만능주의'에서 회화를 이미지가 있고 일루전이 있는 상태로 돌려놓았다. 외줄에 대롱대롱 매달린 듯 위태로운 세계를 떠돌던 미술의 물줄기를 일상 세계로, 즉 삶을 구체적으로 드러내는 지시물로 바꾸어놓았다. 그리고 정밀한 세부 투시에 바탕하여 도시 생활에 얽힌 온갖 이미지를 실재에 충실하게 재현한 것은 인정할 만하다.

이렇듯 극사실 회화는 숙련된 묘사력을 바탕으로 한 일루저니즘의 회복을 통해 사실화에 대한 인식을 재고하게 만들었다. 그간 국전류의 구상화에 한정되었던 구상 미술을 갱신하고 또 극복할 수 있었던 것은 이 미술이 거둔 수확이라 할 수 있다.

그러나 이와 함께 문제점도 적잖이 노출되었다. 기술적 숙련에 대한 과도한 신념이 반대로 이들 작품을 몰현실적이고, 비인간적인 모습으로 만들었음은 역설이 아닐 수 없다. 예술적 형성이 기계적 과정에 손쉽게 떠넘겨지고 수법 및 주제 모두에서 인간다움이 빠져버리는 흠집 이외에도 짧고 단조로운 어휘, 냉랭한 어조, 정서적 허기가 그 동기야 어찌되

었든 화면 위를 능청스럽게 배회했음은 아쉬운 일이다.

수묵화 운동

1980년대 초반 수묵 계열 작가들을 중심으로 수묵화 운동이 왕성하게 펼쳐졌다. 수묵화 운동은 동양화에서 1960년대 묵림회의 조형 실험 이후에 불어닥친 대대적인 운동이었다. 묵림회를 중심으로 한 1960년대 한국화의 실험적 추세가 동양화의 관념의 탈피와 한국화의 양식의 한계 실험이라고 할 정도로 매재의 확대와 의식의 변혁을 내세운 것이라면, 1980년대 수묵화 운동은 수묵을 통한 고유한 정신 세계로의 환원을 겨냥한 것으로, 어떤 의미에서 본다면 차츰 퇴색해가는 동양화의 취지를 수묵이라는 전통적인 매재를 통해 검증하고자 했다.

1980년대 들어와 활발한 열기를 보여준 수묵화 운동은 수묵이 지닌 단순한 재료나 소위 말하는 수묵화라는 장르의 중요성을 강조하기 위한 것이었다기보다는 수묵에 내재된 미의식에 초점을 맞춘 것이라 할 수 있겠는데 다시 말하면 이 운동의 저간에는 수묵을 단순한 재료 개념의 측면보다는 미적인 측면에서 파악하려는 의도가 담겨 있었다. 수묵을 통하여 고유한 미감을 추적하고 그 미감을 확인함으로써 한국화가 구심 역할을 할 수 있도록 하자는 것이다.

수묵 운동은 주로 홍익대 동양화과 출신들이 주축이 되어 이들에 의해 마련된 일련의 기획 전시를 통해 전개되었다. 〈수묵의 시류전〉, 〈한국화·새로운 형상과 정신〉, 〈묵·젊은 세대의 흐름〉, 〈지묵의 조형전〉, 〈현대운필전〉, 〈오늘의 한국화·수묵전〉, 〈묵의 형상〉, 〈수묵의 현상〉

등 수묵을 표방한 많은 전시들이 이어졌다. 1981년 국립현대미술관에서 기획한 〈한국현대수묵화전〉은 수묵이 갖는 독특한 의식과 조형의 가능성을 타진한 전시로, 그 밖에 크고 작은 수묵화 실험전이 이 시기를 전후로 열렸다.

이 운동의 중심권에 있었던 작가로는 송수남, 홍석창, 이철량, 신산옥, 박인현, 이윤호, 김호석, 문봉선 등이며, 이 운동에 직접적으로 관여하지 않았으나, 이 시대 수묵화의 다양한 실험적 의식에 공감대를 형성하고 있었던 이들로 김병종, 김호득, 이영석, 이길원, 이왈종, 오숙환, 이종목, 조순호 등을 들 수 있다.

이 시기 수묵의 자각 현상을 한 한국 화가는 다음과 같이 말했다.

수묵을 조형적으로 극대화시킴으로써 한국화의 본질적인 아름다움과 정신성의 깊이를 일깨우려 했다는 점에서 일단 큰 호응을 받았던 이 수묵 운동은 단색조의 수묵화야말로 한국인의 미의식과 사유 구조를 그대로 반영하는 동양 정신의 요체로서, 한국화의 현대적인 한 방향을 마련해줄 충분한 매개항이 되리라는 점에서 일단 그 정통성이 의심받을 여지는 없었다.[3]

수묵화 운동은 1980년대 중반을 넘기면서 서서히 열기가 식었다. 날로 다채로워지는 문화 환경 속에서 수묵이라는 제한된 매재와 그것이 갖는 고답적인 표현의 세계를 넘지 못했기 때문이다.

수묵화 외에 꾸준히 채색 위주의 경향을 지속해온 작가로는 원문자,

3 홍용선, 〈일탈과 회귀, 또는 반추와 확산—한국화 실험, 그 40년의 궤적〉,
 《환원과 확산》(이일 교수 화갑기념문집), API, 1992, p. 254.

이숙자, 김진관, 김천영, 서정태, 김보희, 차영규 등이 있다. 그리고 1980년대 중반 채색과 수묵의 적극적인 융합을 꾀한 이른바 채묵화의 경향을 보인 작가로는 황창배, 이경수, 이영수, 장혜용, 전래식, 박남철, 백순실, 이철주, 이윤희, 변상봉, 홍순주, 한풍열, 장상의, 차명희, 심경자, 선학균, 곽석손 등을 들 수 있다.

그 외에도 안상철의 영향을 받아 적극적인 매재의 확대를 시도해 보인 박선희, 이설자, 성창경, 김수철 등 다소 예외적인 작가군과, 전통적인 묵법에 사경과 현실 풍경을 구사하는 일군의 작가들이 또 한쪽에 자리 잡고 있다. 김동수, 박대성, 김원, 문장호, 이인실, 송계일, 김아영, 오용길, 이정신, 조평휘, 이열모, 이영찬, 하태진, 임송희, 정명희, 정승섭, 홍용선, 한진만 등이 그들이다.

아울러 1980년대는 형상성이 거세게 몰아닥친 시기이기도 하다. 미술계에 신형상주의, 신표현주의가 나돌자 동양화단에도 형상의 입김이 작용하여 운필 효과를 강조하거나 색채 표현이 두드러진 미술이 나돌았다. 한편으로는 현실주의적 소재 편향도 눈에 띄었고, 상징주의적 형태 해석과 옛 민화에 감화를 받은 현대적 양식도 눈에 띄었다. 이 방면 작가로는 강선구, 김학배, 김선두, 김진관, 박완용, 서정태, 정지문, 지영섭 등 중앙대 출신으로 구성된 '오늘과 하제를 위한 모색'을 들 수 있다.

현실과 발언, 그리고 그 이후

민중 미술의 출현은 화단 내적인 요인이 작용한 탓도 있지만 1980년 광주민주화운동과 직결되어 있다. 말하자면 이 미술 운동은 반민주 투

쟁을 벌이는 과정에서 출현했다. 그만큼 민주화 투쟁은 거세게 일어났고 미술도 역사의 도도한 물줄기에서 예외일 수 없었다.

신군부의 등장으로 그처럼 손꼽아 기다리던 '서울의 봄'이 물거품이 된 1980년, 그해 우리 미술계에는 미술사의 한 페이지를 장식하는 사건이 터졌다. 즉 '현실과 발언'(창립 회원 : 김건희, 김용태, 김정헌, 노원희, 민정기, 백수남, 성완경, 손장섭, 신경호, 심정수, 오윤, 임옥상, 주재환)의 출현이 그것이다.

'현실과 발언'이 처음부터 현실 참여적 성격을 띤 것은 아니었던 것 같다. 이들은 유미주의와 제도 메커니즘 속에 매몰된 형식주의에 반기를 들면서 미술의 본원성을 회복하자는 취지를 내걸고 나왔고, 이와 함께 미술을 사회와 인간, 그리고 도시 문명과 관련시켜 총체적인 삶의 반영으로서 자리매김하려고 했다. 구체적으로 말하면 1970년대 미술의 순수주의와 형식주의를 공격하면서 미술을 현실 인식의 통로로 활용하였으며, 또 이를 수행하기 위해 소통의 방식을 개발하는 데에 주력했다. 미술의 난해함을 제어하고 이해 가능하며 삶에 밀착한 미술을 모색하는 것은 어쩌면 당연한 발상이다.

이들은 제2세대 민중 미술과 달리, 모더니즘 유형에 따르면서도 한편으로 비판적 형상 미술의 양식 속에서 형식 언어의 세련도, 완성도보다는 미술 언어가 지닌 사회적 힘을 보여주려고 했다. 이런 측면에서 이 단체의 구성원들은 사회 현실의 문제를 들추어내고 정치적으로 억압받은 사회 분위기를 풍자했다. 가령 김정헌은 농촌과 도시 사이의 계층적 모순을, 신경호는 광주항쟁을, 김건희와 노원희는 집단 억압 심리를, 김용태와 오윤, 그리고 주재환은 상품 소비 사회를, 민정기는 환경 파괴와 신화의 상실을 각각 표현해냈다. 또 임옥상이 권력의 눈치를 보며 묵비

권을 행사하는 언론에 비웃음을 퍼부었다면 정동석은 분단 문제를 테마로 설정하는 등 현실 문제를 구체적으로 언급했다.

'현실과 발언'으로 현실의 문제와 역사의 문제를 취급할 수 있는 물꼬를 트자 많은 소그룹이 그 뒤를 이었다. '현실과 발언'과 아울러 소통 문제, 대량 소비 사회에서의 이미지 문제, 소외와 물화의 문제를 검토한 것은 1982년 창립된 '임술년'(창립 회원은 박흥순, 이명복, 이종구, 송창, 전준엽, 천광호, 황재형)이었다.

'현실과 발언'과 '임술년'은 두 그룹 모두 표현 양식상 서구적 방식에 의존했다. 전자가 콜라주, 사실 묘사와 같은 리얼리즘 기법에 따랐다면, 후자의 경우, 극사실 회화풍을 따랐다.

서구 표현 패턴에 이의를 제기한 것은 당찬 '두렁' 그룹이었다. 1983년 애오개문화관에서 창립 예행전을 갖고 다음해 경인미술관에서 창립전을 연 '두렁'(창립 회원 : 장진영, 김우선, 이기연, 김준호, 김봉준, 라원식, 이춘호 등)은 '현실과 발언'이 취한 서구적 표현법과 개인주의에 반대하면서 특히 민족적·민중적인 전통 미술을 발굴, 계승하고 대중적인 표현 양식을 개발하는 데에 초점을 맞추었다. 말하자면 '현실과 발언'이 보인 개인 의식, 서구적 표현 양상, 전문성이 소시민적 계급성에서 나온 것이라고 보고 그에 대처할 방안으로 노동자, 농민의 계급 의식을 전달하는 데에 주력했다. 도식적으로 보아 '현실과 발언'이 중간층적·서구적·전문가적·현실 비판적이라면, '두렁'은 기층 서민적·민족주의적·아마추어적·계급 갈등적 표현을 지향하고 있었던 것이다.

현실에 대한 불만과 억압된 미술 환경에 대한 변화를 촉구하는 움직임은 거침없이 번져나갔다. '젊은 의식'(1982년 창립, 박건, 문영태, 강요배, 박재동, 손기환, 이상호, 최민화, 황세준, 홍선웅), '횡단'(1980년 창립,

부산미술운동연구소, 〈민족해방운동사—4·19와 5·16〉 1989

시각매체연구소, 〈민족해방운동사—광주민중항쟁〉 1989

김진열, 함연식, 장석원), '시대정신'(1983년 창립, 강요배, 박건, 문영태, 이철수, 최민화, 정복수, 이태호 등), '실천그룹'(1983년 창립, 이상호, 박형식, 손기환, 윤여걸, 이명준), '에스파 동인'(1983년 창립, 안종호, 박영률, 정복수, 제여란), '일과 놀이'(1983년 창립, 홍성담, 백은일, 홍성민, 박광수, 전정호, 이상호, 최열) 등 많은 미술 단체의 기획전이 잇따라 열렸다.

이들에게 사회 현실은 야유, 조소, 경멸, 풍자, 익살, 희롱기가 넘치는 대상으로 자리 잡았으며, 시각적 충격, 현실 고발, 시국 비판에 편향된 나머지 정작 예술적 가치 추구, 기본적인 작품 요건 따위를 경시했다.

이 외에도 이만익, 오경환, 이상국, 노원희, 권순철, 심정수, 임옥상, 김경인, 박한진, 이철수, 강희덕, 손장섭, 이청운, 민정기, 손상기, 이상국, 황재형, 조진호, 김인순, 오해창, 신학철, 박부찬 등이 개인전을 가지면서 비판적인 미술을 견지했다.

이러한 움직임을 총체적으로 보여준 것은 1984년 〈삶의 미술전〉이었다. 이 전시에는 젊은 작가들이 집결하여 무려 1백 5명이 총 133점의 작품을 출품, 관훈·아랍·제3

미술관 등 세 군데에서 동시에 전시를 가졌으며, 아카데미하우스에서 워크숍을 갖는 등 1980년도 중반을 결산하는 이벤트를 가졌나.

이들 작가들이 발언의 강도를 높이고 구체적으로 현실 문제를 다루는 과정에서 출품작이 철거당하는 사태를 맞게 된다. 노조 운동을 형상화한 작품이 빌미가 되어 〈1985년, 20대의 힘전〉(아랍문화회관, 1985)이 강제로 중단되고 26점의 작품이 압수를 당하는 등 뜻밖의 사건이 일어났다. 이 전시회에 참여한 작가는 강덕창, 김경주, 김방죽, 김언경, 김우선, 김재홍, 김준권, 김진철, 문형금, 박불똥, 박영률, 박진화, 손기환, 송진헌, 유연복, 이기정, 이준석, 장경철, 장명규, 장효진, 전병근, 정희승, 김진수, 장진영, 최정현 등.

공권력의 탄압에 맞서 민중 미술 진영은 위기감을 느끼고 또 공동 대응의 필요성을 느껴 조직을 정비했다. 그래서 나온 것이 민족미술협의회다. 1985년 "건강한 민족 문화의 건설과 민주화 운동에의 적극 기여"라는 목표로 창립한 민족미술협의회는 이후 민중 미술 운동을 지휘, 통솔하는 사령탑으로 자리 잡았다. 협의회는 또한 그 산하에 전용 전시 공간인 '그림 마당 민'을 두어 미술적 성과를 수렴하고 당국의 탄압에 대처하여 자율적으로 전시를 기획할 수 있도록 대비했다.

'현실과 발언' 세대가 전문성, 개인성, 소극적 의미에서의 예술성, 그리고 현실 비판을 지향했음에 비해, 신세대는 운동성, 정치성, 계급성, 현실 변혁과 같은 사뭇 다른 의식을 지녔고, 미술 운동에 있어서도 이념적 선명성과 '전략'의 중요성을 뚜렷이 강조하는 등 현저한 차이를 노출했다. 이들은 순수한 '예술가'의 차원을 넘어 '운동가'로서의 변신을 서슴지 않았으며 '정치 투쟁에 복무하는 문예'를 위해서라면 어떤 위험도 마다하지 않는 과격성을 보였다.

이와 같은 문예 운동 과정에서 구체적 형태로 나타난 것이 걸개 그림이다. 이미 '두렁' 등의 그룹에 의해 알려지기 시작한 걸개 그림은 가두 투쟁, 노동 투쟁 등의 시위 현장에서 빠른 속도로 전파되어 효력을 발휘했다. 민주화 시위와 각종 집회가 잦아짐에 따라 이러한 걸개 그림을 전문적으로 제작하는 단체도 여럿이 생겨났다. 광주의 시각매체연구소, 서울의 가는패, 전주의 겨레미술연구소, 부산의 부산미술운동연구소, 대전의 색올림 등이 그들이다. 걸개 그림은 대중 집회의 선전 효과를 높이기 위해 만들어졌기 때문에 정치 투쟁에는 얼마간 성공을 거두었을지 모르나 예술적 가치의 성취는 기대하기 어렵게 되었다. 시국의 경색에 따라 민중 미술은 민주화 운동에서 한 걸음 더 나아가 계급 투쟁으로 변질되었고 심지어 작품을 정치 투쟁의 한갓 도구요 민중 이데올로기의 선전 수단으로 삼았다.

시위 현장으로 뛰쳐나간 미술가들은 영 돌아올 기미를 보이지 않았다. 사회주의 국가들의 몰락을 뻔히 지켜보면서도 그들은 프롤레타리아 계급 이념의 옹호자로 나섰고, 심지어 일부 이론가들은 미술가들로 하여금 계급 갈등을 부추기도록 독려했다. 시효를 다한, 특정한 이데올로기를 위해 존재하는 미술이란 결국 예술의 정당성마저 빼앗아버린다는 것을 우리는 극단의 민중 미술, 곧 당파적이요 계급 투쟁적인 미술에서 배우게 된다.

다채로워진 전시 행사

1990년대는 미술의 저변 확대, 국제화, 다변화를 이뤄간 시기라고

말할 수 있다. '저변 확대'란 미술 감상층이 늘어나 미술에 대한 일반의 관심이 증대되었음을 말하고, '국제화'란 우리 나라가 세계 여러 나라에서 열리는 국제전에 참가하거나 우리 나라에서 직접 대규모 미술 전람회를 열어 무대를 세계로 넓혀 나갔다는 것을 말하며, '다변화'란 미술 양식과 성격이 훨씬 다채로워졌음을 말한다.

1990년 이래, 미술 시장은 불황과 경기 퇴조, 미술품 과세 논쟁 등의 여파로 꽁꽁 얼어붙었으나 미술 대중화를 위한 시도들도 있었다. 〈백남준회고전〉(1992), 〈휘트니비엔날레 서울전〉(1993), 〈김영희 닥종이전〉(1994), 〈칸딘스키와 아방가르드전〉(1995), 〈천경자전〉(1995), 〈서울판화미술제〉(1995), 〈박수근전〉(1999), 〈김환기전〉(1999), 〈로댕전〉(1999)에는 몇만 명이, 〈렘브란트와 17세기 네덜란드 회화전〉(2003), 〈샤갈전〉(2004), 〈달리전〉(2004)에는 몇십만 명이 다녀가는 경이로운 기록을 수립했다.

미술계의 최대 이슈를 든다면, 광주비엔날레의 개최를 들 수 있을 것이다. 광주비엔날레는 우리 나라 안방에서 펼쳐진 세계적인 규모의 국제전이자 우리 미술의 위상을 높이고 그 수준을 확인하는 자리였다는 점에서 큰 의미를 지닌다.

1995년 처음 열린 비엔날레는 광주의 특성과 우리 사회의 딜레마를 감안한 탓인지 '경계를 넘어'란 주제를 가지고 테이프를 끊었다. 국가, 인종, 문화, 인간, 예술 사이의 경계를 넘어 세계 속의 시민 정신을 메시지에 담았다.

제2회 비엔날레는 1997년에 '지구의 여백'이란 주제 하에 열렸다. 인간의 주변을 둘러싸고 있는 모든 만물과 평등하고 조화롭게 살고자 하는 공동체를 만들어가려는 것을 기획 의도로 삼았다. 제3회는 한국 오

세아니아관 등 5개 권역(한국 오세아니아, 북미, 중남미, 아시아, 유럽 아프리카 등)의 본 전시와 〈인간과 성〉, 〈예술과 인권〉, 〈한일 현대 미술의 단면〉, 〈북한 미술의 어제와 오늘〉, 〈인간의 숲 회화의 숲〉 그리고 〈영상전〉 등 특별전으로 꾸며졌다.

제1회의 주제 '경계를 넘어', 제2회의 '지구의 여백', 그리고 제3회의 주제는 '인+간'으로 정해 디지털 시대를 맞이한 인간과 그 주변에 관한 예술적 재해석을 시도했다. 2002년 제4회의 '멈춤'에 이어 2004년 제5회전에는 '먼지 한 톨 물 한 방울'이란 주제로 비엔날레관 다섯 군데를 먼지, 물, 먼지와 물, 클럽 등의 섹션으로 나누어 전시했다. 제5회전에는 전 세계의 관객 60명을 참여 작가 60명과 짝을 짓게 하여 작품을 완성시켜가는 형식을 취했다.

광주비엔날레 외에도 부산비엔날레, 서울국제미디어아트비엔날레, 청주국제공예비엔날레, 이천세계도자기엑스포 등 굵직한 국제전을 개최해 1990년대 이후 한국 미술계는 비엔날레 남발로 홍역을 앓았다. 각 행사의 차별화 실패, 행사 운영의 미숙, 예술 감독 선임의 불투명성, 작가 선정의 불신 등 해소되어야 할 제반 문제들이 산적해 있다.

이러저런 까닭으로, 한국 미술이 한때 세계 유수 미술지들의 핫이슈로 떠오르기도 했다. 《아트 뉴스》, 《플래쉬 아트》, 《미술수첩》, 《아시안 아트 뉴스》 등은 잇달아 특집을 마련, 한국 미술을 다투어 취재했다.

그런가 하면 1995년에는 제46회 베니스비엔날레가 열리는 베니스의 자르디니공원 안에 독립 전시관인 한국관을 마련했다. 한국 미술가들의 오랜 숙원이던 국제 무대에 진출할 교두보를 확보하는 데 성공한 것이다.

또한 1995년은 이 비엔날레 창립 1백 주년을 맞이하는 해와 겹쳐 특

별히 의미를 배가시켰다. 1986년 처음 작가를 파견했던 우리 나라는, 1993년 백남준이 독일 대표로 참가해 황금사자상을 받은 데 이어, 1995년 설치 작가 전수천이 특별상을 받았고, 1997년과 1999년에 재미 작가 강익중과 설치 작가 이불이 각각 특별상을 받는 등 물 만난 고기처럼 기염을 토했다.

참고로 베니스비엔날레의 초대 작가를 알아보면, 1995년 46회 곽훈, 전수천, 윤형근, 김인겸(커미셔너 이일), 1997년 47회 이형우, 강익중(커미셔너 오광수), 1999년 48회 이불, 노상균(커미셔너 송미숙), 2001년 49회 서도호, 마이클 주(커미셔너 박경미), 2003년 50회 박이소, 정서영, 황인기(커미셔너 김홍희) 등이며, 한국관 건립 이전에는 고영훈, 하동철(1986년 42회), 박서보, 김관수(1988년 43회), 조성묵, 홍명섭(1990년 44회), 하종현(1993년 45회) 등이 참여해왔다.

상파울루비엔날레는 우리 나라와 오랜 관계를 맺어온 국제전으로 이 비엔날레에는 제7회 때부터, 그러니까 1963년 김환기, 유영국, 서세옥, 김기창, 김영주 등 우리 나라의 대표적인 미술가들이 참가한 이래 지금까지 줄곧 참가해오고 있다. 1990년대 이후의 초대 작가를 알아보면, 1991년 21회 장영숙, 최재은(일본관), 1994년 22회 조덕현, 김영원, 신현중(커미셔너 김복영), 1996년 23회 김춘수(커미셔너 서성록), 1998년 24회 김수자(커미셔너 김영호), 2002년 25회 김아타(커미셔너 윤진섭), 2004년 26회 오상길(커미셔너 조광석) 등.

1980년대 후반부터 국제 무대의 진출을 위해 적극적으로 활로를 모색해왔는데 특히 1990년대 이후 두드러진 양상을 띤다. 국력 신장, 올림픽 개최로 인한 국가 이미지 고양, 그리고 우리 문화를 다방면으로 알려 한국 미술의 이해를 넓히는 계기가 되었다. 이와 같은 점은 각종 국

제전의 참가와 수상, 국내 화랑의 해외 아트페어 진출, 그리고 국내에서 열리는 여러 모양의 국제전에서 각각 살필 수 있다.

한국 화랑의 국제 아트페어 참가는 1983년경부터 현대화랑, 가나화랑 등 국제 경쟁력을 갖춘 굴지의 화랑들에 의해 시작되었다. 이후 국제화랑과 박영덕, 선화랑이 국제화 대열에 가세하면서 본격적인 출전 채비를 갖추었다. 박영숙화랑, 진화랑, 금산갤러리, 줄리아나갤러리, 예화랑 등이 국내 미술 시장의 불황에 대한 타계책으로 국제 아트페어에 눈을 돌리게 되었다.

우리 나라 화랑이 참가한 행사는 세계 3대 아트페어로 손꼽히는 바젤, 시카고, 쾰른을 위시하여 피악(FIAC), LA 아트페어, 샌프란시스코, 마이애미, 니카프, 아르코, 사가(SAGA), 시드니, 멜버른, 타이페이, 베이징 등이다.

이와 같은 해외 아트페어의 붐을 타고 국내에서도 서울아트페어, 화랑미술제, KIAF, KCAF, MANIF, 판화미술제 등 국제 규모의 아트페어가 신설되었다.

1990년대를 말할 때, 한 가지 더 언급해야 할 것은 잦은 〈북한미술전〉의 개최다. 남북한 해방 무드가 어느 정도 조성됨으로써 인적 왕래와 함께 문화 교류가 뒤따랐다. 그간 풍문이나 제한된 자료에만 의지해야 했던 북한의 미술품을 직접 우리의 눈으로 볼 수 있게 되었다.

분단 후 남한에서 열린 북한의 전람회 〈북한미술전〉(예술의전당, 1992)에는 명승지 풍경화를 주축으로 한 조선화, 유화를 비롯하여 조각, 판화, 도자기, 나전칠기 등 모든 장르에 걸쳐 북한 미술품이 선보였다. 이외에도 실경 산수 중심의 〈아! 그리운 북녘 산하전〉(경인미술관, 1995), 길진섭, 정온녀, 문학수의 그림을 선보인 〈북한 미술의 오늘, 망

향전〉(도올아트타운, 1996), 북한에서 직접 수집한 34점의 유화, 조선화를 선보인 〈북한미술전〉(백상기념관, 1999) 등 지금까지 남한에서 열린 북한 미술 전시회는 20건이 넘는다.

위에 열거한 행사가 단순히 전람회를 유치하는 차원의 것이었다면 인적 교류로 이어진 전람회도 있었다. 〈코리아통일미술전〉(일본 도쿄 및 오사카, 1993)에는 민예총 산하 미술인들이 북한의 조선문학예술총동맹 산하 미술가들과 분단 이후 처음으로 해후했다. 이 만남은 활발해진 문화 예술계의 교류 가운데 하나이긴 하나 민간 차원에서 성사된 분단 이후 첫 공식 문화 예술 교류라는 의의를 지닌다. 이와 같은 만남은 〈남북평화미술전〉(도쿄 크레센트홀, 1997)에서 다시 한번 성사되었다.

한편으로 국내의 미술 시장은, 1990년대 후반 IMF를 맞으면서 한풀 꺾였다. 대기업을 중심으로 빅딜이 시도되는 가운데 그간 실낱처럼 시행되던 기업의 문화 예술에 대한 투자가 대폭 감소되었다. 이 때문에 단잠에 취해 있었던 화랑계는 된서리를 맞았다. IMF 이후의 경기 불황은 전시의 질이나 양적인 면에서 부진을 면치 못했다. 서울의 화랑가로 불리는 청담동과 압구정동, 그리고 인사동에 자리했던 화랑이 문을 닫는 사태가 속출했는데 한때 꺼질 줄 모르며 타올랐던 전시 열기는 급랭했고, 그에 따라 수입이 끊긴 작가들은 호된 시련을 겪어야 했다.

이런 경기 침체 속에서 별다른 지원을 받지 못하는 전업 작가들은 한국전업미술가협회(1997)를 구성해 전업 작가의 위상과 권익을 높이며 회원 상호간의 결속과 협조를 다졌다. 이 협회는 1998년부터 대전, 대구, 광주, 부산, 경남의 5개 전국 지회를 구성하여 순수하게 작품 위주로 평가받는 풍토를 조성하기 위해 노력했다. 미술가와 미술 활동이 푸대접을 받는 상황을 어떻게든 타계하고 미술가 본연의 임무에 전념을

다하려고 자구책을 세웠다.

평면의 암중모색

1990년대 회화는 민중 미술이라는 이름의 비판적 형상 미술을 포함하여, 국제 미술계를 강타했던 뉴 페인팅이라는 강력한 토네이도에 휘말려 행방이 묘연해졌다. 이 시대의 미술이 바람직한 방향으로 흘렀던 것은 아니다. 기표의 유희 쪽으로 급락하거나 유사 표현 내지 표현 과잉을 향해 앞을 다투어 경쟁하는 듯한 모습을 띠기도 했다.

모호한 방향성을 지닌 뉴 페인팅의 붐 속에서 미술계의 전체 풍속은 그 어느 때보다도 부정적 신드롬을 노출했다. 가장 부정적인 징후가 '유사 기법'의 만연인데, 은빛, 금빛의 현란한 색조를 사용하는 작가가 크게 눈에 띄게 늘었다든지 지극히 표피적인 효과만을 노린 작품이 속출했다.

그러나 회화는 그런 상황에 위축되지 않고 소수 작가들을 중심으로 모색된 '서체 회화'로 그 명맥을 이어갔다. 주지하다시피 서체란 선조(線條), 추상, 운동과 같은 속성으로 인하여 추상 회화와 유사성을 띠며 이는 자연 대상에서 영감을 받은 일부 작가들에게 창조적 원천으로 받아들여졌다. 오수환, 윤명로, 이강소, 이두식, 이수재, 석란희, 이정지, 조문자 등이 서체식 추상의 장본인들인데, 여기서는 일필휘지, 기운 생동의 호쾌한 필법, 필선이 유독 강조된다. 서체 충동은 이미 1950, 60년대부터 김환기, 김영주, 남관, 이세득, 장욱진 등의 작품 속에 나타났다. 모필에 의한 생활 관습이 자연스럽게 추상화로 발현되었던 것이다.

물론 이와 같은 회화는 한국화 쪽에서 그 묘미를 만끽할 수 있다. 한 국화에서의 서체란 일찍부터 서화 일체와 더불어 그 중요성이 인식되어 왔으며, 특히 필묵의 구사 및 병용이란 차원에서 지속적으로 개발되어 온 터이다. 생활 가운데 모필에 익숙한 세대뿐만 아니라 젊은 작가들에 서도 빈번히 만나게 된다. 서체 회화의 구현은 오랜 문방 문화의 전통을 보여준다. 이 방면으로 작업을 해간 화가는 김호득, 송수남, 이신호, 이 철량, 정종해, 홍석창, 김병종, 이종목, 조순호, 임현락, 정종미, 차명 희, 최창봉, 황창배 등을 손꼽을 수 있다.

한편 서양화 부문의 형진식, 홍재연, 김태호, 장화진, 안병석, 정연 희, 노정란, 이은산, 유연희, 유병훈, 강승애, 김수자, 황인기, 박영하, 김용철, 한만영 등은 종래의 환원주의에서 벗어나 자기 표현을 좀 더 적 극적으로 궁리하거나 서술적 언술을 도입한 회화를 선보였다. 물론 우 제길, 윤미란, 박영남, 윤형재, 김용식, 이영희, 엄기홍, 조용각처럼 기 하학적 구성을 띤다거나 기하학을 조형의 중심 어휘로 사용한 작가들도 있었다.

다른 쪽에서는 자유롭고 구김살 없는 표현으로 종래의 엄숙한 회화 와 비교되는 미술을 선보였다. 1970, 80년대 평면 회화가 정숙하고 조 용한 편이라면, 1990년대 평면 회화는 소란스럽고 움직임이 크며, 지지 체에 관심이 많고, 재료에 있어서는 유채나 아크릴을 위시하여 시멘트, 돌가루, 커피, 종이, 모델링 컴파운드 등 혼합 재료를 즐겨 사용했다. 표면의 정황을 살펴보면, 필치의 활용, 밝은 색조, 일루전의 확대, 분방 한 화면 전개 등을 포착할 수 있다. 외형상 추상 전통과 잇대어져 있다 고 하지만, 때때로 다중 구성, 과감한 형상, 온갖 재료 활용 등 복합적 이고 중층적인 표현 체계를 갖추었다.

1990년대 평면 회화는 범위가 상당히 넓으므로, 크게 다섯 가지로 정리해볼 수 있으리라 생각한다. 1) 모노톤의 경향, 2) 자유 추상, 3) 생성적 공간의 조성, 4) 생태적 관심, 5) 여성 화가들의 활약 등. 위의 분류는 편의적 차원의 것이며, 비록 충분치는 않겠지만 얼마간 대충의 윤곽을 짚어볼 수 있을 것이다.

첫째, '모노톤의 경향'에서는 화면을 단일 색조로 다스리면서 평면 공간의 확산을 꾀하고 이와 함께 몸짓을 매개로 거친 텍스처를 구축한다. 박영하, 최인선, 김춘수, 이열, 전영희, 양만기, 조명식, 권용래, 이윤동, 김택상 등. 종래의 모노크롬을 계승, 발전시킨 유형이라 할 수 있으며, 평면의 2차원성, 텍스처, 질료성이 회화의 기본 조건으로 강조된다. 그러나 균질화된 평면을 준수하는 작가에서 힘찬 필선 또는 붓놀림에 의해 거친 표면을 빚어내는 작가까지 광범위하다.

이들 작가들은 그림을 형성하는 기본 조건인 물질과 그 물질이 평면에 어떻게 접맥될 때 완전한 일치를 보일지를 우선적으로 검토한다. 그래서 물질에 다름 아닌 질료를 가장 질료답게 보이면서 그 본연적 속성을 끌어내어 표출하는 데에 집중한다. 물질과 평면이 조화를 이루는 상태는 질료가 평면 안에서 숨쉬고 자신의 내재율을 확보할 때 비로소 도달된다. 따라서 그들은 표면과 바탕을 특별히 구분하지 않는다. 평면 속에서 자신을 완전히 용해시켜버린 질료는 이미 그 자체가 표면이자 바탕이 된다.

둘째, '자유 추상'에서는 비형태, 비대상의 성격이 유달리 강조된다. 이와 함께 색채 언어 및 형태를 암호화된 상징 부호로 사용하기도 한다. 대표적인 작가로는 이기봉, 박관욱, 김찬일, 황용진, 임태규, 이상봉, 곽남신, 유혜송 등이 있다.

이 방면의 작가들에게 평면은 평범한 타블로 이상의 의미를 지닌다. 화면에는 납이나 돌가루, 녹슨 철판, 채색된 합판, 종이 등 여러 물질이 부착되거나 요철 형태로 어떤 형태가 붙여진다. 알 수 없는 드로잉 및 낙서가 들어가고 때로는 막힘 없는 붓질을 가하여 계산되지 않은 효과를 자아낸다. 불분명한 의도, 행방이 묘연한 주제, 흐릿한 일루전, 대체로 이 유형에서는 애매모호, 즉흥성, 우연 따위가 강조된다.

셋째, '생성적 공간의 조성'에서는 행위와 평면의 일치가 주요 특성으로 포착되며, 그리하여 역동적이고도 생성적인 공간을 조성한다. 대표적인 작가로는 김자연, 박승규, 한명호, 조명식, 김섭, 신종식, 임근우, 임철순, 오원배, 권여현, 강성원 등이 있다. 이 유형은 다시 두 부류로 나뉜다. 하나는 오브제를 통해 열린 공간을 창출하는 부류고 다른 하나는 원색이나 행위 중심의 표현 충동을 노출하는 부류다. 전자는 임근우와 김자연, 조명식처럼 오브제의 이용으로 확산된 표현을 추구하고, 후자는 박승규나 한명호, 강성원, 오원배, 신종식, 임철순, 권여현, 김섭처럼 부분적으로 이미지를 남기거나 또는 완전히 이미지를 지우면서 미처 걸러지지 않은 표현력에 휩싸인다.

넷째, 동식물의 이미지를 등장시키는 등 보다 깊은 생태계에 대한 관심을 나타냈다. 이러한 '생태적 관심'이 부각된 이유는 도시의 비대화와 환경 파괴에 따른 위기감의 고조 때문이라고 할 수 있다. 생태계가 무너지면 인간도 생존할 수 없다는 의식이 팽배했으며, 그리하여 생태 및 환경 질서를 잘 보존하려는 움직임이 미술가들 사이에 싹텄다. 이 방면의 작가들로는 김종학, 주태석, 임영재, 백미혜, 김동철, 김연규, 박훈성, 서정희, 이종한, 이충희, 이영애 등이 있다.

다섯째, '여성 미술가들의 활약'이 두드러졌다. 대표적인 화가로는

김원숙, 김수자, 황주리, 홍승혜, 김미경, 이선원, 곽정명, 우순옥, 강애란, 엄정순, 정해숙, 신경희, 홍정희, 조기주, 도윤희, 서경자, 강승애 등등. 여성 미술가들은 어느 때보다 왕성한 전람회 및 작업의 열의를 보였는데 여성의 진출과 활약의 사회적 배경 및 그 의의를 김영순은 다음과 같이 설명했다.

> 여성에게 주어진 사회 참여의 기회 그리고 경제적 자립의 계기는, 남성 우위 사회에서 억제되어온 자유로운 인간성을 구가하고 남녀 평등의 균형을 지향해갈 터전을 마련해주었다. 이는 미술에도 반영되어 여성성의 재인식 또는 발견이라 할 이른바 페미니즘의 성향을 팽배케 했고 특히 최근 10년간 급격히 전개되어 미술의 폭을 확대하고 새로운 의미를 새겨넣는 데 크게 공헌해왔다. 그 하나는 여성 미술가들의 대거 등장과 그들의 돋보이는 활약을 통해 획득된 미술의 성과로서, 20세기 미술이 지녀온 개념주의적이고, 또한 하나의 강령 아래 혁명적이고 반항적이며 공격적인 성향을 띠어온 것과 달리, 섬세하고 장식적이며 일화적이고 상징적인 조형 탐구를 즐기려는 성향으로 변모해가는 데서 찾아볼 수 있을 것이다.[4]

아울러 김영순은 여성 미술의 흐름을 세 가지로 나누어 진단했는데, 첫째 여성 지향적 소재의 선택과 섬세한 감수성의 과시, 둘째 사회적 관심을 적극적으로 표명하면서 가부장적 남성 중심 사회 제도 속에서 살아가는 여성들의 억압 심리를 중심 주제로 삼는 경우, 셋째 초월적이고 상징적인 것의 지향 등이 그것이다. 확실히 1990년대는 여성 작가들의

[4] 김영순, 〈자기 정체성의 자각과 인간성의 탐구〉, 《월간미술》, 1991. 4, p. 90.

화단 참여가 눈에 띄게 증가하여 화단의 흐름에 다양성을 더해주었다.

한편 천광엽, 문범, 이인현, 장승택, 박기원, 남춘모, 장승택, 전병현은 화면의 형식 질서를 강조했으며, 순수 추상의 요건을 철저히 고수했다. 한정된 색채, 기하학적 구성, 균질의 표면, 지각적인 조형 논리가 이들의 작품 기조가 된다. 그런가 하면 이영희, 이희중, 정규석, 강운, 김보연, 류재운, 김성근, 김경렬, 이호철, 최진욱, 정원철, 이원희, 이강화, 박철환, 김보연, 장태묵, 박일용 등은 인간, 자연, 전통 등을 모티브 삼아 사실적이거나 재현적인 양식을 착실하게 다져갔다.

키치와 영상 세대

1990년대 중반 이후 미술계는 기존의 것을 일체 거부하는 세대에 의해 도전을 받았다. 읽기보다는 보는 데 더 익숙한 감각적인 영상 세대, 물질적 풍요의 세대, 골치 아픈 것, 심각한 것이나 진지한 것을 회피하는 편리 세대일수록 목청을 높였다.

현대 미술이 개별적인 자아를 예찬했다면 이 당돌한 세대는 문화 결정주의를 택한다. 예술의 독특성을 지워버리고 단순히 문화의 영향력을 반영하는 데 초점을 맞춘다. 어떤 뛰어난 작품을 생산할 것이냐를 생각하지 않고 어떤 기호와 취향을 지녔나, 어떤 계급에 영합할 것인가, 어떤 젠더를 옹호할 것인가를 주요한 아젠다로 삼는다. 바야흐로 예술은 어떤 창조적 노력 없이 자기가 속한 이해 집단을 위한 목소리를 높이는 것만으로 달성되기에 이르렀다.

신세대 작가들 사이에 가장 영향력을 미친 매체는 뭐니뭐니 해도 영

상일 것이다. 영상은 그림, 문자, 만화, 영화, 사진, 그리고 음향까지 동원해서 온갖 상상력을 펼칠 수 있고 실재의 모습을 담아 종래 회화가 갖지 못했던 기록성과 메시지까지 담당하기에 이르렀다.

본질적으로 그들이 누리는 삶이란 표피적이며 단면적이다. 작가는 실제 공간에서 적극적으로 기능하는 것이 아니라 컴퓨터와 같은 가상 공간에서 간접적인 상호 작용으로 존재지어진다. 이들은 현실의 실재가 소멸된, 미디어와 영상이라는 장치의 안내를 받아 살아간다. 따라서 상대방과의 접촉도 깊이 있기보다는 일시적이며 감각적이며 즉흥적이다. 그런 접촉이 잦아질수록 단절감과 이질감이 더해진다.

'영상의 밀림' 속에서 자라온 세대는 더 큰 감각, 더 큰 충격을 얻기 위해 안간힘을 쓴다. 이들은 바로 윗세대의 키치적인 감수성을 물려받아 반짝이 무늬, 나염천, 벨벳, 화려한 구슬 장식 등을 사용하여 번쩍거리고 휘황찬란한 꾸밈과 현란한 솜씨를 과시한다. 진지함은 폐기 처분되고 이제 까부러지지 않으면 아무도 쳐다보지 않는 세상이 되었다.

또한 이들은 기왕의 문법에 포섭되지 않은, 어떤 경계에도 머물지 않는 작업들을 생산한다. 닥치는 대로 형식을 부정하고 의미를 부정한다. 남은 것이란 아슬아슬하게 경계 위를 걷는 것이다. 어느 편에서 서지 않고 경계 위를 배회하는 것은 아무것도 책임지고 싶지 않기 때문이다. 이들에게선 임시 방편의 도피와 무책임, 사소한 것의 집착, 자기 만족, 경박함이 일상화되어 있다. 방종과 쾌락의 미끄럼을 타면서 주어진 시간을 소비한다.

'대립과 배제의 논리'가 키치 세대만치 구속력을 행사한 적도 없다. 남자는 여자의 반대자로 규정되고 자유는 속박을 배제하며 노동자는 부자를 대립 존재로 간주한다. 성적 억압의 관점에서 페미니스트는 남성

을 가해자로 분리시키는 경향이 있으며, 무조건적인 자유의 신장을 외쳐대는 사람들은 어떤 권위의 의미 체계도 수용하기를 거부하며, 문화를 계급 투쟁과 경제적 착취로 보는 사람들은 인간을 가진 자와 못 가진 자, 또는 억압당하는 자와 가해자로 환원시킨다.

이와 함께 일부 키치 작가는 어떤 종류의 권위에도 치를 떠는 당돌함을 보인다. 그들은 고급 문화의 제도적 엘리트주의를 거부하면서 대중주의를 지지하는 척한다. 그러나 따지고 보면 그들은 도덕적 구속력이 약한 사회망 건드리기, 조악한 표피적 외면의 탐닉, 의도된 천박성, 내적 성찰을 거치지 않은 저돌적 공격성으로 무장하고 있다. 그들은 피해의식을 가지고 고급 예술이라면 무엇이든 분개한다. 이 분개를 문화 생산의 원동력으로 추단하고 분개 자체에 예술 행위를 맡긴다.

문화란 권력과 억압의 은폐 장치일 뿐이라는 대립과 배제의 논리는 아름다움과 조화, 감동과 같은 예술의 규범적 가치를 버린 뒤에 치르는 값비싼 대가다. 여기서 예술은 '의심의 해석학', '정치학'이 되며 사각의 링 위에서처럼 챔피언을 가리는 '싸움판'으로 둔갑한다. 미적·철학적 이슈들은 권력과 억압의 문제로 치환되고 예술가들은 합리적인 방식이 아니라 원초적인 분노의 폭발로 이 문제들에 응답한다.

불길한 미래의 전조(前兆)를 보는 듯한 근래의 예술 현상은 맹목적 부정 충동과 조절 기능을 잃은 도덕적 불감증이 만나 일으킨 대규모 폭발 같은 것이다. 무책임과 방관, 미성숙, 성적 문란, 잔인함, 공포 따위는 이들 작업의 가장 중요한 진실이자 덕목이 되었다. 도덕적 부패와 인간다움이 상실을 책망하기는커녕 두둔하는 어처구니없는 움직임마저 있다.

'새로움이란 장밋빛'을 쫓으며 허겁지겁 달음박질해 온 현대 미술은

이제 몸통이 잘려나간 등걸처럼 흉측한 몰골이 되었다. 수액 공급이 중단되어 생명의 산 뿌리는 썩어버렸고 소생할 가망이 희박해 보인다. 급기야 예술이 파산의 길로 들어섰다는 이야기가 공공연히 나돈다. 아주 급박하고 위태로운 지경이 아닐 수 없다. 난폭한 충동과 무절제의 뒤틀림, 쾌쾌한 부패의 악취, 혼돈된 무질서가 난무한다. 불꽃과 불똥이 맹렬한 용광로에서 뿜어져 나오듯이 욕망의 질병들이 신세대 미술과 뒤범벅이 되어서 쏟아져 나온다. 우리는 현재 무법한 행동들이 혼돈 속에 창궐하는 강력한 문화의 토네이도에 빨려 들어가 있다.

전도서에는 이런 표현이 나온다. "해 아래는 새 것이 없다."(전 1:9) 종전부터 있던 것이 다시 도래할 것이며 종전에 꾀해졌던 것을 다시 꾀하게 될 것이다. 다시 말해 진리와 영원, 아름다움 등 예술과 인생의 궁극적 가치를 이루는 걸 다 부정하면 결국 좌절과 비탄의 바닥에 주저앉게 된다.

모든 것을 부정한 뒤 남는 것이란 허망함, 분열, 무질서, 극도의 혼돈, 비극적 종말 따위이다. 현대 미술가들은 혼돈을 초월하거나 대항하지 않는다. 그들은 아무 시각도 갖지 않으면서 시각을 갖는다는 관념을 비난한다. 반박과 파괴, 부정, 그리고 연속성의 단절은 결국 자아의 이력서마저 찢는 단계로 발전한 셈이다. 인간도 남지 않고 예술도 남지 않으며 어떤 창조도 꾀할 수 없다는 이상한 예술 이론만 있다면, 이보다 큰 아이러니가 어디 있을까?

한국의 현대 회화가 달려온 역사는 고작 몇 십 년밖에 안 된다. 우리 뒤에는 100년, 200년, 500년이라는 시간이 기다리고 있다. 그 나머지 시간을 채우는 몫은 물론 우리 손에 달려 있다. 나머지 역사를 다 책임질 수는 없겠지만 밭을 갈고 거름을 주며 씨앗을 심듯이 일정 부분 역할

을 할 수 있을 것이다. 그저 남의 탓만 늘어놓으면서 자기 할 일을 팽개 친다면 징작 나머지 역사는 누가 채울 것인가. 우신 그 역사를 채울 사 람은 '나 자신부터'라는 책임감이 요망된다.

어렵사리 고갯길을 넘어온 현대 미술이 앞으로 시원하게 트인 '개활 지'로 나아갈지, 아니면 으슥한 '협곡'으로 들어갈지 그 갈림길의 선택 은 순전히 우리 자신의 몫으로 남아 있다.

참고 문헌

김용준,《근원 김용준 전집, 우리 문화 예술론의 선구자들》, 열화당, 2001

정규,〈한국 양화의 선구자들〉,《신태양》, 1957. 4.

이경성,《한국근대미술연구》, 동화출판공사, 1975

이일,《현대미술의 궤적》, 동화출판공사, 1974

이일,《현대미술에서의 환원과 확산》, 열화당, 1991

이일,《현대미술의 시각》, 미진사, 1985

오광수,《한국현대미술사 ─ 1900년 이후 한국 미술의 전개》, 열화당, 1979

오광수,《한국현대미술의 미의식》, 도서출판 재원, 1995

오광수,《한국근대미술사상노트》, 일지사, 1987

오광수,《한국현대미술의 단층》, 평민사, 1976

오광수,《한국미술의 현장》, 조선일보사, 1988

오광수 · 서성록,《우리미술 100년》, 현암사, 2001

이구열,《근대한국화의 흐름》, 미진사, 1984

이구열,《근대한국미술사의 연구》, 미진사, 1992

이구열,《근대한국미술의 전개》, 열화당, 1977

윤진섭,《한국모더니즘미술연구》, 재원, 2000

심상용,《현대미술의 욕망과 상실》, 현대미학사, 1999

윤범모,《한국근대미술의 형성》, 미진사, 1988

최열,《한국근대미술의 역사》, 열화당, 1998

서성록,《한국의 현대미술》, 문예출판사, 1994

서성록,《동서양미술의 지평》, 도서출판 재원, 1999

리재현,《조선력대미술가편람》, 평양, 문학예술종합출판사, 1999

《한국현대미술의 흐름》, 석남고희기념논총, 일지사, 1988

《근대한국미술논총》, 청여 이구열 선생 회갑기념논문집간행위원회, 학고재, 1992

《환원과 확산 : 이일 교수 화갑기념문집》, API, 1992

《한국현대미술의 형성과 비평》, 한국미술평론가협회 앤솔로지, 열화당, 1980

《한국미술평론가협회 앤솔로지》 4집, 예술지식사, 1989

《한국미술평론가협회 앤솔로지》5집, 시공사, 1994

《한국의 추상미술 — 20년의 궤적》, 계간미술편, 1979

《한국추상미술 40년》, 도서출판 재원, 1997

《한국미술에서의 리얼리티 문제》, 한국 미술사 99프로젝트, 1999

《한국예술지》, 대한민국 예술원, 1966

《한국근대회화 100선 1900~1960》, 국립현대미술관, 얼과 알, 2002

〈한국의 추상미술 — 1960년대 전후의 단면전〉 도록, 서남미술관, 1994

〈한국화100년전〉 도록, 호암갤러리, 1986

《한국현대미술 — 1950년대》, 국립현대미술관, 고려서적주식회사, 1979

《한국현대대표작가 100인 선집》, 금성출판사 1976

《후루자와 이와이 미술관 월보》no. 25 특집 〈현대미술의 파이오니아전〉(도쿄센트럴미술관, 1977)

J. Thomas Rimer, *Paris in Japan - The Japanese Encounter with European Painting*, The Japan Foundation and Washington Univ., 1987

Hugo Munsterberg, *From the Meiji Restoration to the Meiji Centennial 1868-1968*, New York : Hacker Art Books, 1978

Minoru Harada, *Meiji Western Painting*, New York : Weatherhill, 1974

T. Nakamura, *Contemporary Japanese Style Painting*, New York, 1962

Kawakita Michiaki, *Modern Currents in Japanese Art*, New York and Tokyo : Weatherhill, 1974

Michiaki Kawakita, (tr. Charles S. Terry), *Modern Currents in Japanese Art*, New York : Weatherhill, 1974

Hans Rookmaaker, *Modern Art and the Death of Culture*, Leicester : IVP, 1970 ; 김유리 역, 《현대예술과 문화의 죽음》, IVP, 1993

신문 《매일신보》, 《조선일보》, 《동아일보》, 《서울신문》, 《한국일보》, 《연합신문》, 《민국일보》

일반 잡지 《학지광》, 《조선문예》, 《개벽》, 《창조》, 《동광》, 《별건곤》, 《삼천리》, 《문장》, 《세대》, 《신천지》, 《조선지광》, 《사상계》, 《현대문학》, 《신동아》, 《중앙》

미술 전문지 《계간미술》, 《월간미술》, 《현대미술》, 《공간》, 《선미술》, 《화랑》, 《가나아트》, 《계간미술평단》, 《한국미술》

학술지 《미술사학연구》, 《한국근대미술사학》, 《미술사연구》, 《현대미술관연구》

찾아보기

인명

514

지은이 **서성록**

홍익대학교 미술대학 서양화과와 동대학원 미학과를 졸업하고, Midwest Theological Seminary에서《칼빈주의 예술론 연구》로 기독교 교육 박사 학위를 받았다. 1985년 동아일보 신춘문예에 당선하고, 2001년 월간미술 미술 평론 부문 대상을 수상했다. 1990년부터 안동대학교 미술학과 교수로 재직 중이다.

주요 저서로는《한국의 현대 미술》,《동서양 미술의 지평》,《현대 미술의 쟁점》, 《칼빈주의 예술론》,《박수근》,《박서보》,《렘브란트》,《미술관에서 만난 하나님》, 《한국의 크리스천 미술가들》등이 있으며, 공저로는《북한의 미술》,《우리 미술 100년》이 있다.

한국 현대회화의 발자취

1판 1쇄 발행 2006년 3월 30일
1판 3쇄 발행 2017년 1월 10일

지은이 서성록
펴낸곳 (주)문예출판사 | **펴낸이** 전준배
출판등록 1966. 12. 2. 제1-134호
주소 03992 서울시 마포구 월드컵북로 6길 30
전화 393-5681 | **팩스** 393-5685
홈페이지 www.moonye.com | **블로그** blog.naver.com/imoonye
페이스북 www.facebook.com/moonyepublishing | **이메일** info@moonye.com

© 서성록

ISBN 978-89-310-0513-4 03600